좋아 보이는 것들의 비밀,

GOOD DESIGN

개정판

최경원 지음 ckw8691@hanmail.net

길벗

좋아 보이는 것들의 비밀, 굿디자인 _개정판

The Key to Make Everything Look Better, GOOD DESIGN

초판 발행 · 2004년 12월 30일
개정판 1쇄 발행 · 2012년 3월 1일
개정판 12쇄 발행 · 2023년 5월 1일

지은이 · 최경원(ckw8691@hanmail.net)

발행인 · 이종원

발행처 · (주)도서출판 길벗

출판사 등록일 · 1990년 12월 24일

주소 · 서울시 마포구 월드컵로 10길 56(서교동)

대표전화 · 02)332-0931 | **팩스** · 02)323-0586

홈페이지 · www.gilbut.co.kr | **이메일** · gilbut@gilbut.co.kr

기획 및 책임 편집 · 안윤주(anyj@gilbut.co.kr) | **디자인** · 배진웅

제작 · 이준호, 손일순, 김우식, 이진혁 | **영업마케팅** · 전선하, 차명환, 박민영 | **영업관리** · 김명자 | **독자지원** · 윤정아, 최희창

기획 및 편집 진행 · 앤미디어(master@nmediabook.com) | **전산편집** · 앤미디어

CTP 출력 및 인쇄 · 두경M&P | **제본** · 경문제책

ISBN 978-89-6618-329-6 03600

(길벗 도서번호 006561)

정가 22,000원

독자의 1초까지 아껴주는 정성 길벗출판사

길벗 IT교육서, IT단행본, 경제경영서, 어학&실용서, 인문교양서, 자녀교육서 ▶ www.gilbut.co.kr
길벗스쿨 국어학습, 수학학습, 어린이교양, 주니어 어학학습, 학습단행본 ▶ www.gilbutschool.co.kr

페이스북 www.facebook.com/gilbutzigy
네이버 포스트 post.naver.com/gilbutzigy

"어떻게 하면 사람들의 시선을 단번에 사로잡을 수 있는 멋진 디자인을 만들 수 있을까?"

이는 모든 디자이너들이 가슴 속에 품고 있는 한결같은 고민일 것이다. 그러나 결코 쉽게 달성할 수 없는 일이다. 이를 위해 갈고 닦아야 할 역량들이 너무나 많기 때문이다. 그림도 잘 그려야 하고, 손도 정교해야 하고, 색감도 좋아야 하고, 안목도 뛰어나야 한다. 타고난 감각만으로는 감당할 수 없다. 여기에 대한 경험과 지적 훈련의 양이 절대적으로 필요하다. 디자인은 음악이나 운동 분야처럼 몸의 퍼포먼스가 아니기 때문이다. 그렇기 때문에 많은 시간과 노력이 필요하다. 그러나 요즘처럼 결과만을 요구하는 세상에, 느긋하게 앉아 역량만 닦고 있는 것만큼 불안한 일도 없다. 이때 눈에 들어오는 것이 컴퓨터다.

아무리 어려운 그림과 형태라 할지라도 컴퓨터는 순식간에 쓱쓱 원하는 것을 만들어준다. 미술학원에서 수년간 그림을 그려야 가능한 일들을 단박에 눈앞에서 만들어 버린다. 그러니 컴퓨터가 현대판 도깨비 방망이로 보이는 것이 당연하다. 그러다 보니 이제 앉아서 그림을 그리거나 무엇을 깎아서 만드는 일은 전근대적인 행위가 되어버렸고, 컴퓨터를 다루는 일이야말로 훨씬 현대적이고 효율적인 일이라는 생각이 디자인계에 팽배해졌다. 디자인을 할 수 있는 능력과 컴퓨터를 다루는 능력은 어느새 동일시되고 있고, 디자인을 공부하는 사람들은 디자인을 위한 기초능력을 배양하는 것보다는 컴퓨터를 다루는 일에 총력을 다하게 되었다. 학교 교과과정이나 사회활동에서도 컴퓨터는 도구가 아니라 중심이고 목적이 된 듯하다.

하지만 디자이너는 컴퓨터를 자유자재로 다룰 수 있게 된 바로 그 순간부터 커다란 벽에 부딪히게 된다. 컴퓨터를 잘 다룬다고 해서 좋은 디자인이 나오는 것이 아님을 서서히 절감하게 되기 때문이다. 그리고 디자이너로서 정말 키워야 할 중요한 능력이 다른 곳에 있음을 서서히 느끼게 된다. 세계적인 디자이너들일수록 컴퓨

터를 직접 쓰지 않고 전근대적(?)인 방식으로 그리고, 만들면서 디자인한다는 사실이 이때부터 눈에 들어오기 시작한다.

사람들의 시선을 사로잡을 멋진 디자인을 만들기 위해서는 조형능력이 우선 뛰어나야 한다. 컴퓨터를 다루는 능력이 아니라 조형능력이. 디자이너가 갖춰야 할 조형능력을 구체적으로 말하자면 '형태'와 '색'을 다루는 능력이라고 설명할 수 있다. 디자이너는 컴퓨터 이전에 바로 이 '형태'와 '색'을 잘 다룰 수 있어야 한다. 그러나 말은 쉽지만 마음대로 되지 않는 게 '형태'와 '색'이다. 열심히 한다고 해서 되는 것도 아니다. 밤낮 없이 몰두할수록 감각이 무뎌지고 착시현상이 생겨버리는 것이 '색'과 '형태'이다. 세상에 노력해서 안 되는 일이 적지는 않지만, '형태'와 '색'만큼 노력한 결과가 쉽게 드러나지 않는 것도 없을 것이다.

그러나 잘 되면 좋고 안 되어도 그만인 것이라면 별로 걱정할 바가 아니겠지만. '형태'와 '색'은 디자인의 좋고 나쁨이 결정되는 중요한 승부처다. '형태'와 '색'이 뛰어난 디자인은 일단 사람들의 눈을 즐겁게 하고 호감을 불러일으킨다. 따라서 디자이너는 '형태'와 '색'을 그저

적절히 다루는 것이 아니라 뛰어나게 잘 다룰 수 있어야 한다. 몸만 열심히 한다고 되는 것도 아니지만 그렇다고 재능의 문제로 치부하고 넘어갈 문제는 더욱 아니다. 하지만 형태와 색은 컴퓨터와는 비교할 수 없을 정도로 다루기 어려운 것은 사실이다. 컴퓨터야 몇 달만 익혀도 흉내는 내지만 형태와 색을 다루는 일은 한 두 해의 노력으로는 장담할 수 없다.

이 책을 읽는 사람들은 형태와 색이라는 어려운 문제를 어떻게 해서든 해결하고자 하는 디자이너들이나 디자이너 지망생일 것이다. 그래서 이 책은 치열한 경쟁 상황 속에서 좋은 디자인을 만들어내야 하는 디자이너들이 어떻게 하면 형태와 색에 관한 어려운 문제들을 극복하고, 조형적으로 뛰어난 디자인을 할 수 있을 것인지를 주된 주제이자 목표로 하고 있다. 그래서 이 책은 형태와 색에 관한 이론서나 각각의 상황에 즉시 대처할 수 있는 실용서의 형식을 취하지 않았다. 사람들이 좋다고 느끼는 '형태'와 '색'이란 어떤 법칙으로 묶을 수 없을 정도로 다양하며, 디자이너가 직면하는 상황 역시 매뉴얼화할 수 없을 정도로 다양하기 때문이다.

이 책의 가장 큰 장점은 독자들의 조형 능력을 배양하

는 데 초점을 맞추어 서술하고 있다는 것이다. 독자들이 조형에 관한 논리를 이해하기보다는 조형에 관한 경험을 많이 하면서 머리가 아니라 몸으로 이해할 수 있도록 하는 데 중점을 두었다. 조형 공부는 형태와 색에 관해 많이 아는 것이 중요한 게 아니라 그것들을 능숙하게 다루는 것이 중요하다. 이론의 습득에서 그치는 것은 사실 이론을 위한 이론에 그치기가 쉽다. '형태'와 '색'에 대한 공부는 반드시 실천으로 귀결되어야 한다. 그러기 위해서는 논리를 중심으로 하는 연역적 방법과 실천을 중심으로 하는 귀납적 방법을 적절히 사용해야 한다. 이 책이 논리적 내용을 먼저 설명하고, 사진과 그림으로 그것을 입증하는 구성을 취한 것은 바로 그런 이유 때문이다. 글을 읽어나가면서 형태와 색에 대한 논리들을 자연스럽게 이해하고, 이어지는 그림이나 사진을 통해 조형에 대한 감각과 표현능력을 자연스럽게 배양할 수 있도록 하였다. 책을 읽는 과정 속에서 자연스럽게 조형 능력을 배양할 수 있도록 하기 위해서 내용의 구성도 기존의 이론서와는 많이 다르게 하였다.

첫째마당에서는 조형공부에 들어가기에 앞서 조형을 보는 관점을 가질 수 있도록 내용을 구성하였다. 조형에 관한 잘못된 현상이나 조형공부에서 무엇이 어려운가, 조형과 인식 과정의 문제 등은 조형에 대하여 본격적으로 공부하기 전에 알아야 할 중요한 기초적 내용들이다. 초보 디자이너들의 경우에는 공부를 시작하기 전에 반드시 깊이 새겨두어야 할 내용이라 할 수 있다.

둘째마당은 조형에 관한 내용들을 전반적으로 살짝 경험해보는 준비 단계라고 할 수 있다. 무심코 보아왔던 우리 주변의 사물들에서부터 디자인에 이르기까지 여러 형태들을 조형적으로 살펴보면서 그 속에 들어 있는 조형적 비밀들을 살펴본다. 이런 과정을 통해 조형 공부란 어렵고 전문적인 것이 아니라, 쉬우면서도 일상적인 것임을 느낄 수 있을 것이다. 무엇보다도 둘째마당에서는 어떤 사물이든 조형적으로 모두 가치가 있는 것이기 때문에 배우는 자세로 겸손하게 대해야 한다는 것을 자연스럽게 배우게 될 것이다. 디자이너는 언제 어떤 상황에서 어떤 디자인을 할지 모르며, 언제나 자신의 조형적 역량을 최대한 발휘해야 한다. 그러자면 특정 형태나 색에 편견을 가져서는 안 되며, 조형적인 융통성이 뛰어나야 한다. 디자이너들은 눈을 자극하는 화려한 형태에만 치중하는 오류를 범하기 쉬운데, 그렇게 되면 디자이너의 조형적 역량은 편협하고 정형화되기 쉽다. 그런 점에서 둘째마당은 모든 형태들을 미주적인

관점으로 대하는 태도, 특히 일상생활에서부터 자연스럽게 조형적 원리를 추구하는 태도를 가르쳐주고 있다. 셋째마당과 넷째마당은 '형태'와 '색'에 관한 내용을 다루고 있다. 조형이론에서 일반적으로 다루고 있는 내용들이다. 색과 형태는 각각 구분지어 다른 책으로 만드는 것이 일반적이지만 조형을 이야기할 때 색과 형태는 따로 말할 수 없으며, 함께 언급할 때 훨씬 더 효과적이기 때문에 이 책에서는 형태와 색을 동시에 다루고 있다. 무엇보다 셋째마당과 넷째마당은 다양한 예제들을 통해서 조형에 관한 내용들을 경험적으로 설명하고 있고, 연습 과정을 통해 앞서 설명한 논리들을 다시 한번 몸으로 훈련할 수 있도록 하였다. 이런 과정들을 반복하면서 진행한다면 아무리 디자인 입문자, 스스로 재능이 없다고 생각하는 사람이라도 그리 어렵지 않게 다양한 조형의 원리들을 머리가 아니라 몸으로 숙지하게 될 것이다.

다섯째마당에서는 앞에서 배운 조형에 관한 내용들을 총체적으로 정리하였다. 많은 조형 이론들은 각각 세분화된 논리설명에서 끝나지만, 사실 조형이란 하나의 조형 원리만으로 만들어지지 않는다. 하나의 형태는 반드시 여러 가지 조형 원리가 어우러져 만들어지는데, 이

때 동원되는 원리들의 내용은 모두가 다르며, 그렇기 때문에 모든 형태는 각기 다양한 개성과 조형적 전략을 가지게 된다. 따라서 세분화된 조형 원리 못지않게 그러한 조형 원리가 하나의 디자인에 융합되는 사례에 대한 공부도 매우 중요하다. 다섯째마당에서는 여러 가지 디자인 사례들을 통해 조형원리들이 실제로 어떻게 적용되는지를 공부할 수 있을 것이다. 현실적으로 디자인을 실현하는 데에는 다섯째마당이 많은 도움이 될 것으로 생각한다.

이처럼 각 마당은 디자이너들이 조형능력을 순차적으로 향상시킬 수 있도록 구성되어 있다. 따라서 조형을 비교적 처음 접하는 사람이라면 이 과정을 차례대로 충실히 습득하는 것이 좋을 것이다. 반면 조형에 대해 어느 정도 학습한 사람들이라면 구체적인 디자인 사례나 필요한 항목을 위주로 공부하는 것이 효과적일 것이다. 디자인에 대한 경험이 좀 많은 사람이라면 다섯째마당을 집중적으로 공부하여 자신들의 디자인에 다양한 조형원리들을 높은 수준으로 구사할 수 있기를 바란다. 조형공부란 몸으로 체득하고 그것을 실지로 구현하는 데에서 완료되는 것이기 때문에, 마치 운동선수가 꾸준히 체력 훈련을 하는 것처럼 기본적인 원리들을 평소에

구준히 경험하고 훈련하기를 게을리해서는 안 된다.

어느덧 책을 처음 낸 뒤로 많은 시간이 지났다. 그간 디자인과 디자인을 둘러싼 상황도 산천벽해 할 만큼 바뀌었다. 당시 새로웠던 디자인들이 이제는 식상해졌거나 시대의 고전이 되기도 했고, 디자이너들의 생각도 다양해졌다. 디자인에 대한 정보나 사회적 인식도 현격히 달라졌다. 그런 격동의 흐름 속에서도 이 책이 여전히 서점 한 곳에서 자리 잡고 있다는 사실은 저자의 입장에서는 거의 기적이며, 무한한 영광이 아닐 수 없다. 아울러 디자인에 있어서 가장 중요한 것이 '형태'와 '색'이라는 믿음이 세월을 통해서 입증된 것 같아 책임과 보람을 동시에 느낀다. 아무리 세상이 변하고 새로운 것들이 나온다고 하더라도 사람의 눈이 바뀌지 않는 이상은 디자인에서 '형태'와 '색'이 중요하다는 생각은 지금도 변함이 없다. 디자인의 경쟁력 또한 '형태'와 '색'을 다루는 능력으로부터 시작된다는 믿음 역시 더욱 굳건해진다. 그런 생각과 믿음들이 이 책을 통해 계속해서 대중들과 교감하고 사회에 기여하게 된다면 더 바랄 게 없을 것 같다.

새로운 개정판은 세월에 식상해진 디자인들과 생각들을 대폭 새롭게 바꾸었다. 좀 더 이해하기 좋고, 좀 더 보기 좋아졌으리라 생각한다. 하지만 기본적인 입장은 개정판 이전과 달라지지 않았으니 내용을 이해하는 데에는 큰 혼란이 없으리라 생각한다. 아무쪼록 지금까지 그래왔던 것처럼 이 책이 디자인의 발전에 영원히 밑거름이 될 수 있기를 기원한다.

2012년 1월

최경원

차례

첫째마당

좋은 디자인을 위한 기본, 형태와 색

1

1장 | 디자인과 기초 조형 능력과의 관계　　28

01 디자인의 효과적인 무기, 형태와 색　　**29**

디자인과 전문화 | 디자인을 만드는 사람, 디자인을 수용하는 사람
형태와 색은 디자인의 가치를 생산하는 근원 | 경쟁이라는 환경

02 전문성의 가장 중요한 척도　　**36**

2장 | 조형 감각을 키우기 위한 방법론　　40

01 조형 감각은 이론이 아니라 경험의 축적　　**41**
02 디자인의 시각적 인지 과정　　**43**
03 주변 사물들에 녹아 있는 조형성　　**46**

둘째마당

좋아 보이는 것들의 공통점

2

1장 | 자연의 아름다움　　50

01 산과 능선의 우아한 곡선미　　**51**
02 장엄한 저녁노을　　**55**

2장 | 생명체의 아름다움　　58

01 식물의 논리적 규칙성과 형태의 아름다움　　**59**
02 곤충의 수학적 비례와 기능적 구조　　**63**

3장 | 인체의 아름다움　　66

01 인체의 비례　　**67**
02 인체의 곡선　　**71**

셋 째 마 당

아름다움을 구체화하는 형태 원리 3

4장 | 예술 작품의 아름다움　74

01 고전주의 회화　**75**

연극 무대처럼 시선을 사로잡는 고전주의 회화 | 구도가 엄격한 고전주의 회화

02 추상미술　**79**

추상미술의 짜임새 있는 구도 | 추상미술의 짜임새 있는 색 배치

03 동양화의 구조미　**84**
04 서예의 엄밀한 구성　**85**

5장 | 디자인의 아름다움　88

01 홈페이지 디자인의 조형적 균형　**89**
02 자동차 디자인의 곡선미　**91**
03 핸드폰의 비례미　**94**

1장 | 정리만 잘해도 형태의 절반은 성공　98

01 형태의 정리정돈　**99**
02 형태의 정리 단계　**101**

형태 정리 1단계 – ① 필요 없는 것 버리기 | 필요한 것과 필요 없는 것 구별하기
형태 정리 1단계 – ② 필요 없는 군살 빼기
형태 정리 2단계 – ① 비슷한 요소끼리 묶어주기
형태 정리 2단계 – ② 서로 다른 요소 연결하기

2장 | 조형적 뼈대를 구축하는 형태 구조　132

01 반복 구조　**133**
02 대칭 구조　**139**
03 비대칭 구조　**144**

안정적인 비대칭 구조 1 – 균형잡기
안정적인 비대칭 구조 2 – 비대칭 구조이면서 안정적인 구조
안정적인 비대칭 구조 3 – 비대칭 구조에 포인트 주기
안정적인 비대칭 구조 4 – 반복을 통한 변화와 안정감 획득하기 | 역동적인 구조

넷 째 마 당

아름다움을
창조하는 색의 원리

4

3장 | 나눔의 미학, 비례 160

01 비례 찾기 161

비례의 원리 | 비례를 보는 안목 키우기 | 수학과 비례의 상관관계
인체 비례와 얼굴 비례

02 비례 감각 내면화하기 169

비례 연습 1 – 삼각형으로 면 나누기
비례 연습 2 – 직선 네 개로 면 나누기
비례 연습 3 – 복잡한 형태의 비례

03 비례를 잡아가는 과정 176

4장 | 조형의 변증법, 대비 184

01 형태 대비 185

비슷한 형태의 대비 | 서로 다른 형태의 대비

02 면적 대비 194

변화와 통일을 위한 방법, 면적 대비

1장 | 색이란? 202

01 색의 아이러니 – 색을 보는 시지각의 한계 203

색을 보는 체계 | 색을 대표하는 삼원색과 색상환

2장 | 인접색 210

01 빨간색 계통의 인접색 조화 211
02 노란색 계통의 인접색 조화 214
03 파란색 계통의 인접색 조화 217

3장 | 보색 대비 220

01 노란색과 보라색의 보색 대비 221
02 파란색과 오렌지색의 보색 대비 223
03 빨간색과 녹색의 보색 대비 225

4장 | 명도 228

01 색을 조화시키는 열쇠, 명도 229
02 명도의 단계 233

명도를 파악하는 단계 | 흑백의 명도 단계 | 삼원색의 명도 단계
기타 색의 명도 단계

03 색의 조화에서 밝기의 역할 **241**
04 검은색과 흰색, 그리고 어울림 **244**
흰색 | 검은색 | 흰색과 검은색의 어울림

5장 | 채도 250
01 감산혼합과 가산혼합 **251**
02 채도를 통한 풍부한 색의 구현 **254**
03 중채도와 저채도 1 – 채도 떨어뜨리기 **259**
보색 섞기 | 무채색 섞기
04 중채도와 저채도 2 – 채도 분별하기 **262**
05 중채도와 저채도 3 – 배색 원리 **265**
비슷한 색끼리 배치(인접색) | 다른 색끼리 배치(보색)

6장 | 다양한 색의 어울림 272
01 인접한 색의 어울림 **273**
02 풍부한 색의 어울림 **277**
맥도날드 홈페이지 디자인 | 신발과 스타킹 광고 | 패키지 디자인 | 패션 디자인
의자 디자인 | 타리나 타란티노 홈페이지 디자인

1장 | 디자인의 종합적 분석 286
01 필립 스탁의 의자 디자인 **287**
02 루이지 꼴라니의 대륙 횡단 컨테이너 트럭 **290**
03 애프터랩 홈페이지 디자인 **296**
04 스기우라 고헤이의 편집 디자인 **298**
05 다나카 이코의 포스터에 구현된 함축적 조형미 **301**
06 알레산드로 멘디니의 안나 G에 숨겨진 조형적 비밀 **303**
07 두바이 오페라 하우스 빌딩에 담긴 파격적인 조형미 **306**
08 네빌 브로디의 나이키 광고 **310**
09 드리스 반 노튼의 패션 디자인 **315**
10 조르지오 아르마니의 패션 디자인 **317**
11 종묘제례복 **319**
12 태극기의 조형성 분석 **322**

에필로그 | 21세기, 새로운 디자인의 미래를 열다 **326**

찾아보기 **333**

그림과 액자의 관계는 참 묘하다.

액자가 두드러질수록 그림의 지위가 높아지기 때문이다.

액자는 그림의 범위를 확정하고 주변을 차단한다.

덕분에 액자 속의 그림은 온전한 자신만의 세상을 갖게 된다.

액자에 든 그림은 주변 사물들과 평등을 구가하지 않는다.

그들 위에 군림하며 사람들의 시선을 독점한다.

그런 점에서 액자는 그림을 지키는 '성(城)'이다.

성체가 크고 탄탄할수록 성 안이 안전하듯, 액자가 두드러질수록

액자 안의 그림은 빛을 더욱 발한다.

성이 아무리 탄탄하더라도 결코 주인이 될 수 없는 것처럼,

액자가 아무리 화려한 조각으로 제 모습을 뽐낸다고 하더라도

그 안에 들어가는 그림을 넘어설 수는 없다.

액자의 화려함은 그림의 가치를 증명할 뿐이요,

사람의 시선을 그림으로 이끄는 매개체일 뿐이다.

자기가 화려할수록 제 존재는 투명해지고

남을 화려하게 만들 수밖에 없는 운명,

그것이 바로 액자의 숙명이다.

이 세상에는 수많은 디자인들이 시각적 경합을 벌이고 있다.

이 중에 어떤 것은 액자의 역할을 하고,

어떤 것은 그 속에 든 그림의 역할을 한다.

이것은 탄생에서 결정되는 것이 아니라 경쟁에서 결정된다.

사람들의 시각을 사로잡지 못하는 디자인은

곧바로 액자의 지위로 전락하며

다른 디자인을 돋보이게 하는,

그야말로 빛나는 조연이 되고 만다.

눈을 뜨고 있는 동안은 눈 안으로 수많은 사물들이 들어온다. 산다는 것은 오감을 통해 몸 밖의 수많은 상황들을 끊임없이 몸 안으로 흡수하는 과정이다.

창문을 통해 들어오는 환한 빛을 처음으로 보면서 분주한 하루는 시작된다.

골목을 나서면서부터 보이는 갖가지 모양의 대문들,

단조롭기는 하지만 거대한 아파트 덩어리들의 연속,

상점의 이름을 알리는 갖가지 로고들은

다양한 크기와 색깔로써 우리의 눈에 빠르게 흡수된다.

버스 창 밖으로 스치는 수많은 풍경들은 한시도 우리의 눈을 가만두지 않고,

그 다양함만큼이나 많은 시각적 체험을 안겨준다.

지하철에서 만나는 광고와 방향 표시판, 노선표, 모니터 안의 쉬지 않고 펼쳐지는 동영상 등은

우리에게 정보를 주기 위한 시각물이면서도 좋은 볼거리들이다.

일터에 들어서면 컴퓨터와 마주한다. 컴퓨터가 중심이 된 현대인들의 생활에서 컴퓨터 모니터로 나타나는 여러 시각적 이미지들은
우리가 원하든 원하지 않든 우리 눈을 파고 들어온다.

업무를 마친 후 지나치게 되는 번화가에는 이루 헤아릴 수 없는 볼거리들로 가득 차 있다.
자주 둘르는 카페, 새로 생긴 술집의 간판 또는 인테리어, 지나가는 사람들의 발길을 유혹하는 각종 광고나 쇼핑센터의 화려함은
고도로 다듬어진 화려한 볼거리들이다.

집에 돌아와서는 텔레비전을 보면서 하루의 피로를 푼다.

쉬는 동안에도 텔레비전 너머로 쏟아지는 무수한 드라마나 영화, 광고 등의 시각적 이미지들은

우리의 눈으로 쉼 없이 비집고 들어온다.

불을 끄고 잠을 청한다.

이제 눈으로 들어오는 것은 아무 것도 없다.

우리의 일상생활 대부분은 '본다'는 행위로 이루어진다. 수많은 볼거리들은 끊이지 않은 영화 필름처럼 우리의 눈을 감싸고 지나간다. 우리는 이러한 과정 속에서 많은 것을 알게 되고, 즐기고, 판단하며 살아간다. 그러나 우리의 눈을 거치는 수많은 사물들은 대부분 눈앞에서 휘발해버리고 만다. 우리의 눈을 거쳐서 기억의 창고 한 귀퉁이라도 차지하게 되는 것은 극히 일부분에 불과하다.

바쁜 일상 속에서 만나는 수많은 사물들은 눈으로 보는 그 순간만은 흐트러짐 없는 현실이지만, 시선이 거두어지지 않는 순간부터는 뿌연 연기처럼 금방 허공으로 흩어져버린다. 사물이 눈을 거쳐서 기억에 안착하기란 보통 어려운 일이 아니다.

게다가 사람들은 한눈에 한 가지 사물만 보는 것이 아니다. 사람들의 눈에는 한꺼번에 수많은 이미지들이 들어온다. 우리는 수많은 건물들 중에서 하나의 건물을 보며, 수많은 자동차들 중에서 하나의 인상적인 자동차를 본다. 수많은 옷들 중에서 마음에 드는 하나의 옷을 고르며, 인터넷으로 수많은 홈페이지에 접속한다.

이 '수많은'에 속하는 사물들은 우리의 기억에 모두 안착하기는 어렵다. 특정 사물에 눈이 집중되면 나머지 것들은 순식간에 눈으로부터 휘발한다. 나머지 사물들이 하는 역할이란 눈이 멈추는 데까지 시선을 인도하는 것뿐이다. 그림에서 액자와 같아진다. 액자에 해당하는 것과 그림에 해당하는 것이 생겨나면서부터 정해져 있는 것은 아니다. 시선을 멈추게 하지 못하는 사물들은 모두 액자로 떠밀릴 뿐이다.

디자이너들은 건축 디자이너가 되었든, 패션 디자이너가 되었든, 그래픽 디자이너가 되었든, 제품 디자이너가 되었든 간에 자신이 만든 결과물이 사람들의 시선에서 휘발되지 않고 기억에 안착하게 만들어야 하는 절박함에 직면한 사람들이다. 디자이너가 만든 결과물들은 영역과 관계없이 모든 시각적인 사물들과 경합한다. 이렇게 치열한 경합을 거쳐서 사람들의 기억에 안착하도록 하는 것이 디자이너의 실질적인 숙제다. '전문 영역'이라는 안일한 방패막이는 사람의 '눈'이라는 보편성 속에서 어떠한 역할도 할 수 없다. 사람들은 오로지 자신의 눈을 통과한 사물들만을 기억에 안착시켜 놓을 뿐이다.

자신의 결과물이 액자의 역할로 밀려나는 순간, 디자이너의 모든 노력은 허공으로 사라져버린다. 디자인을 만들어내는 데 필요한 어떠한 기술적인 문제보다도 '형태'와 '색'같은 문제가 우선시되는 이유는 바로 이 때문이다. 디자이너는 형태와 색이라는 무기만으로 전선이 불분명한 시각적 전쟁터에서 홀로 싸워 이길 수 있어야 한다.

THE KEY TO MAKE EVERYTHING LOOK BETTER GOOD DESIGN

좋은 디자인을 위한
기본, 형태와 색

1장 | 디자인과 기초 조형 능력과의 관계

2장 | 조형 감각을 키우기 위한 방법론

1장

디자인과 기초
조형 능력과의 관계

조형 능력은 치열한 경쟁 속에서 자신의 디자인을 매력적으로 만드는 가장 중요한 수단이자 디자인의 가치가 무한정 생산될 수 있는 마르지 않는 우물이라고 할 수 있다. 따라서 조형 능력을 바탕으로 하지 않는 한 컴퓨터를 다루는 것과 같은 기술적인 숙달만으로는 치열하게 경쟁하는 디자인 세계에서 살아남기 어렵다.

디자인의 효과적인 무기, 형태와 색

디자인과 전문화

"돈벌이는 디자이너가 되려는 이유로 충분치 않다. 당신의 작업이 모두 상업적으로 사용될 필요는 없다."
– 조나단 반브룩(Jonathan Barnbrook, 디자이너·타이포그래퍼)

주변을 살펴보면 우리가 참으로 많은 종류의 디자인에 둘러싸여 있다는 것을 알수 있다. 컴퓨터를 켜면 나타나는 각종 웹(Web) 디자인들, 텔레비전을 켜면 언제나 볼 수 있는 광고 이미지들, 신문 사이에 끼여 있는 각종 전단지들, 거리를 채우고 있는 다양한 모양의 자동차들, 새로 신축된 특이한 건축물들, 각종 가게의 화려한 인테리어들 그리고 매 계절마다 새롭게 등장하는 패션 디자인 등 여러 디자인들과 매일 부딪치며 살아간다. 디자인은 이렇게 우리 주변의 거의 모든 부분을 아우르면서 삶을 더욱 아름답고 편리하게 만들어 주고 있다. 이렇게 많은 디자인이 없었다면 우리의 삶은 얼마나 단조롭고 척박했을까?

매체가 늘고 사람들의 사는 모습이 복잡해질수록 디자인은 더욱더 다양해지고 있다. 이전에는 볼 수 없었던 여러 가지 유형의 디자인이 등장하고 있고, 헤어 디자인이나 푸드 디자인 등과 같이 이전에는 '디자인'이라는 접미사를 가지지 않았던 영역들도 디자인이라는 명찰을 속속 달고 있다. 또한 예전에는 문양이나 글자꼴을 디자인하는 사람들이 가구나 제품까지 아우르는 경우도 많았지만, 지금은 전문 영역으로 나뉘어졌고 그 안에서 디자인하기도 벅찰 정도가 되었다. 각 영역에서 필요로 하는 디자인의 기술적 내용이 달라지고, 디자인 수용자의 요구 사항이 복잡해졌기 때문이다. 따라서 요즘은 디자인 공부를 하려면 전공 분야를 먼저 정해야 하며 대학에서도 인테리어 디자인, 제품 디자인, 멀티미디어 디자인 등 상당히 세분화된 전문 영역의 디자인을 교육하고 있다. 이렇게 디자인이 점점 세분화되고 전문화되면서 디자이너는 복잡한 현대 사회 안에서도 인정받는 유망한 직종으로 자리잡고 있다.

디자인이 세분화되고 전문화되면서 디자이너에게 요구되는 능력 또한 다양해지고 있다. 인테리어 디자인을 하기 위해서 디자이너는 도면을 그릴 수 있어야 하고, 공사 과정이나 재료에 대한 지식과 경험도 필요해졌다. 또 웹 디자인을 하기 위해서는 프로그램을 알아야 하고 인터페이스에 대한 개념이 있어야 한다. 이렇게 디자인의 각 분야에는 디자이너가 해결해야 할 그 분야만의 기술적인 문제들이 분명해지고 있다. 이러한 기술적 문제들을 해결하지 못한다면 디자이너들은 디자인을 아예 만들어낼 수 없을 것이다. 따라서 디자인을 하는 사람의 입장에서는 디자인 전체보다는 패션 디자인이나 웹 디자인과 같이 관련 분야만의 디자인에 집중하게 되고, 각 분야의 기술적인 문제만을 신경쓰게 된다. 이것을 많은 사람들은 '디자인의 전문화'라고 하며, 디자인의 발전으로 본다.

디자인을 전문성이라는 시각에서 본다면 각각의 디자인 분야들은 마치 서로 다른 궤도 위에 올라 있는 기차와 같다. 서로 다른 선에 있는 수많은 기차들은 달려야 할 길이 각자 다르기 때문에, 한눈팔지 않고 열심히 달려야만 목적지에 도착할 수 있다. 마찬가지로 디자인에서도 전문 분야마다 기술적인 뒷받침이 있어야 완성도를 높일 수 있는 것처럼 여겨지고 있다. 그러나 넓게 퍼진 부챗살들이 하나의 점으로 모이듯, 선로를 달리하는 이 기차들의 목적지는 궁극적으로 한 점으로 다시 모인다. 바로 '사람'이다.

구체적으로 말하자면 사람의 '눈'이고, 좀 더 나아가면 '시각적 지각'이다. 최첨단 통신 기술은 사람들의 오감을 불러일으키기보다는, 핸드폰이나 다른 통신기기에 반영되어서 기술의 효과만 누리면 된다. 대체로 전문 분야라는 것은 이렇게 사람들의 오감을 직접 대하기보다는 어떤 효과를 줌으로써 의무를 다한다. 하지만 디자인은 좀 다르다.

디자인을 만드는 사람, 디자인을 수용하는 사람

디자인은 사람의 눈을 통해서 최종적으로 판단된다. 물론 눈으로만 디자인이 판단되는 것은 아니지만, 눈이라는 창구를 통하지 않고서는 안 된다. 반도체 기술이

디자이너의 역할이 '디자인을 만드는 것'이 아니라 '좋은 혹은 아름다운 디자인을 만드는 것'이라는 점을 상기한다면, 디자인의 모든 기술적인 내용들은 최종 목적을 위한 수단에 불과하다.

수단을 얻었다고 해서 목적이 성취되는 것은 아니다. 단지 프로그램 몇 개 익혔다고 해서 디자인이 저절로 만들어진다고 생각한다면, 이는 수단과 목적을 한없이 혼동한 결과이다.

그 기술을 가진 연구원 차원에서 끝나는 것과는 다르게, 디자인은 디자이너의 입장에서 마무리되지 않는다. 영화가 관객을 만나면서 비로소 모든 과정의 막이 내리듯이, 디자인은 반드시 디자인을 받아들이는 사람과 만남으로써 마무리된다. 따라서 디자인에서는 생산자인 디자이너의 입장만이 절대적일 수 없다. 어쩌면 가장 중요한 것이 디자인을 수용하는 사람들의 입장일지도 모른다.

디자인을 만드는 사람의 입장에서는 자신이 속해 있는 디자인 전문 영역밖에는 보이지 않을 뿐더러, 디자인이란 수많은 디자인 영역들이 마치 억지로 반상회에 참여한 사람들처럼 어슬렁어슬렁 모여 있는 그런 느슨한 조합 정도로 여겨질지 모른다. 하지만 디자인을 받아들이는 사람의 입장으로 시선을 바꾸어 보면 디자인은 전혀 다르게 해석된다. 디자인을 수용하는 사람들은 디자인을 결코 나누어서 보지 않는다. 게다가 디자이너들과는 다르게 디자인이 어떻게 만들어졌는지를 중요하게 생각하지 않는다. 디자인을 하느라 밤샘 작업을 밥 먹듯이 하는 디자이너를 생각하면 안타까운 일이지만, 디자인을 받아들이는 사람들은 그것이 어떤 재료로 만들어졌는지 또한 어떤 기술로 만들어졌는지는 별로 중요한 것이 아닌 것이다. 이것은 관객이 영화를 볼 때 필름이나 현상 방법, 촬영 카메라를 생각하면서 영화를 보지 않는 것과 같다. 관객에게 중요한 것은 이미 만들어진 영화 그 자체다. 관객들은 어떤 장르의 영화가 되었든지 그냥 보고 느낄 뿐이다. 멜로 영화를 볼 때나 코미디 영화를 볼 때, 관객들은 굳이 보는 방법을 달리하지 않는다.

마찬가지로 디자인을 받아들이는 사람들은 그것이 어떤 분야의 디자인인지를 굳이 구분하지 않는다. 그저 좋아 보이면 좋은 디자인으로 여기는 것이다.

디자이너의 입장에서 보면 디자인은 그렇게 다양하고 복잡하지만, 디자인을 수용하는 사람의 입장에서 보면 이처럼 간단해진다. 어떤 첨단의 기술이 디자인을 이끌더라도 디자인은 눈의 현상을 벗어날 수 없다. 겉으로 보기에 디자인은 워낙 화려하고 종류가 다양해서 모두 제각각인 것 같지만, 디자인은 최종적으로 눈으로 수렴된다.

디자이너 입장에서는 디자인의 제작 과정이나 생산에 관한 문제가 중심에 놓인다. 반면 디자인을 받아들이는 사람의 입장에서는 조형이나 구체적인 삶의 기여가 중심에 놓인다. 대부분의 디자인 논의는 디자인을 둘러싼 입장을 먼저 생각하지 않기 때문에 혼란을 불러일으킨다. 보는 사람의 입장에 따라서 디자인이 전혀 다르게 받아들여진다는 사실만 알고 있다면, 생산의 문제나 조형의 문제를 분리시키는 것과 같은 이분법의 오류에 디자이너가 휘말리는 일은 없을 것이다.

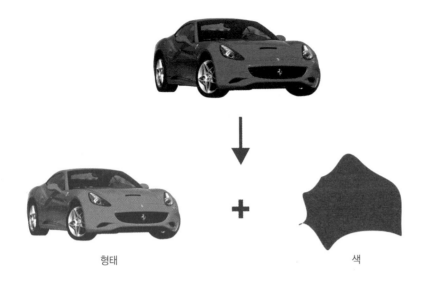

형태 + 색

오케스트라의 연주가 되었든지 그릇이 깨지는 소리가 되었든지 결국은 우리 귀로 전해 듣는 소리에 불과하다. 귀에 들리는 소리는 어떤 것이 되었든지 음정, 박자, 멜로디로 구분되고 그것을 통해 평가될 수 있다. 마찬가지로 우리 눈에 보이는 디자인이란 그것이 아무리 복잡하고 다양하다고 해도 우선은 망막에 비치는 형상이며, 형상인 이상 모두 형태와 색으로 나뉘고 그것을 통해 평가될 수 있는 것이다. 크롬 도금된 자동차와 화려한 홈페이지 디자인이 있다고 가정해 보자. 얼핏 이 둘은 전혀 공통점이 없어 보인다. 하지만 이들은 모두 우리 눈에 비친 하나의 형상일 뿐이다. 모두 형태와 색이라는 측면에서 그 좋고 나쁨이 평가되고 이해될 수가 있다.

이상에서 살펴본 것처럼 디자인을 분야별로 나누어서 바라보고, 각 분야의 기술적 부분들(Know-How)을 중심으로 디자인을 보는 것은 대개 디자이너들의 관점이라고 할 수 있다. 반면에 디자인을 영역별로 나누어서 보지 않고 하나의 형상으로 인식하며, 주로 색과 형태 같은 조형성에 집중하는 것은 디자인을 수용하는 사람들의 관점이라고 할 수 있다. 이처럼 디자이너와 디자인 수용자의 입장은 뚜렷하게 대립한다. 그렇다면 디자이너는 수용자들과 어쩔 수 없이 대립해야만 하는 것일까?

눈과 코와 입의 미세한 비례에 따라 미인형의 얼굴이 되기도 하고, 못생긴 얼굴이 되기도 한다. 디자인도 마찬가지다. 조형 능력이 뛰어난 디자이너는 평범한 요소만 가지고서 미인형 디자인을 만든다. 하지만 그렇지 않은 디자이너는 어떠한 첨단 재료와 기술을 가지더라도 평범한 디자인 이상을 만들어내기 힘들다.

좋아 보이는 것들의 비밀

디자인 분야별로 필요한 기술적인 내용들과 분야를 초월한 디자인의 조형성은 수평적 관계가 아니다. 디자인을 만들기 위해 동원되는 모든 것은 조형성, 즉 형태와 색으로 수렴된다. 형태와 색은 디자인에 있어서 분야별 기술적인 내용들이 담기는 그릇과도 같다. 디자인을 수용하는 사람들은 형태와 색을 통해 아름다움만 느끼는 게 아니라 그 속에 담긴 기술적 혜택과 가치들을 감상하고 디자인을 판단한다. 그러니 모든 디자인 활동들의 중심에는 형태와 색이 있다고 말해도 지나치지 않다.

따라서 디자이너는 어떠한 영역의 디자인을 하든지 궁극적으로 형태와 색에 모든 승부를 걸어야 한다. 즉 디자이너는 포토샵이나 드림위버, 오토캐드 같은 프로그램을 능숙하게 다루는 것도 중요하지만 궁극적으로 그것을 통해 형태와 색을 잘 다룰 수 있어야 한다. 사실 프로그램과 같은 기술적인 부분은 남의 도움을 받을 수 있지만, 색과 형태는 남의 도움을 받을 수 없다. 색과 형태에 남의 도움을 받게 되면 디자인의 주인은 내가 아닌 남이 되어 버린다. 따라서 색과 형태는 디자인의 저작권과 관련 있다고 할 수 있다. 이는 조형이 다른 어떤 기술적인 문제들보다 상위에 있다고 주장할 수 있는 근거가 된다.

형태와 색은 디자인의 가치를 생산하는 근원

같은 악기로 연주하더라도 음을 아는 음악가에게 명곡이 나오는 것처럼, 형태와 색을 만드는 능력이 뛰어난 디자이너의 손을 거치면 좋은 디자인이 나온다. 같은 천으로 옷을 만들어도 조르지오 아르마니 같은 일류 디자이너는 일반 옷에 비해 몇 배 혹은 몇백 배 더 가치있는 옷을 만든다. 매장 진열대를 화려하게 장식하고 있는 명품처럼 색과 형태가 잘 조화된 디자인은 디자인을 받아들이는 사람들에게 큰 즐거움을 준다. 이 즐거움은 엔지니어가 생산한 것도 아니고 마케터가 판매한 것도 아니다. 이는 분명 디자이너가 색과 형태를 통해 생산해낸 가치다. 그런데 디자인에 투여한 물질적 질료에 따라 만들어진 즐거움의 양은 디자이너 개인에 따라 천차만별로 달라진다. 같은 물질적 조건에서도 어떤 디자이너는 '10'이라

는 가치를 생산하고, 어떤 디자이너는 '100'이라는 가치를 생산한다. 즉 디자인에 있어서 색과 형태는 아무리 퍼내어도 마르지 않는 우물처럼, 디자인의 가치를 무한대로 높일 수 있는 자산과도 같다.

유명한 디자이너들의 디자인을 보면 쉽게 만든 것 같은데도 사람들의 눈과 마음을 확 끌어들이는 매력이 있다. 이러한 매력은 모두 색과 형태를 통해서 발휘되는데 이런 능력은 하루아침에 생겨나는 것이 아니다. 그렇다고 태어나면서부터 가지고 나오는 축복은 더욱 아니다. 정확한 이해와 꾸준한 훈련으로만 얻어질 수 있는 자산이다.

대개 색과 형태를 디자인의 최종 단계에서 요구되는 감각적 수단 정도로 생각하기 쉽다. 다시 말해 디자인의 아이디어와 구조, 재료, 가공 방법과 같은 전문적인 내용이 정해지면 이런 것들을 통합하는 과정에 들어가는 조미료 정도로 생각하기가 쉽다는 것이다. 경제가 발전하는 지난 기간 동안 우리나라의 디자인은 그렇게 생각되어졌다. 하지만 색과 형태는 디자인의 모든 내용이 하나로 녹아드는 용광로와 같으며, 색과 형태 그 자체만으로도 대단히 큰 즐거움을 만들어낼 수 있다. 같은 재료 안에서도 색과 형태는 무한하게 조합할 수 있고, 그 과정에서 창출될 수 있는 즐거움의 양 역시 무한하다. 따라서 색과 형태는 디자이너의 모든 노력을 담아내는 그릇일 뿐 아니라, 물질성을 넘어서서 얼마든지 많은 수확을 얻어낼 수 있는 디자인의 '논'이요 '밭'이라고 할 수 있다. 그러나 아무리 마르지 않는 우물이라도 거기서 물을 길어내는 것은 디자이너의 몫이다. 그 우물에서 얼마만큼 많은 물을 길어내고 얼마만큼 많은 경작을 하는가는 순전히 디자이너의 개인 역량에 따라 달라진다. 이런 면에서 색과 형태는 디자인의 '기초'가 아니라 '기본'으로 받아들여져야 한다.

아이러니하게도 조형 공부를 많이 한 사람들은 많이 알고 있어서, 조형 공부를 처음 시작하는 사람들은 아직 잘 몰라서 조형 능력의 중요성을 폄하하는 경우가 많다. 조형의 세계란 손에 잘 잡히지 않기 때문이다. 그래서 조형 공부를 많이 한 사람들은 나름대로 자기가 제일 잘하는 줄 알기 쉽고, 처음 공부를 시작하는 사람들의 경우는 다른 화가나 디자이너들이 작품을 쉽게 만들어내는 것처럼 보여 쉽게 생각하는 경우가 있다.

경쟁이라는 환경

서양 철학자 존 로크는 집이나 자동차 같은 우리가 살아가면서 접하는 구체적인 사물들의 속성을 크게 1차 속성과 2차 속성으로 나누었다. 조형적으로 본다면 형태는 1차 속성, 색은 2차 속성에 속한다. 이러한 관점은 디자인과 같은 조형 활동을 설명하는 데 매우 효과적이다.

형태는 우리가 눈을 뜨거나 감거나에 상관없이 그대로 존재한다. 눈을 감고 사물을 만져 보더라도 형태는 변하지 않는다. 그래서 로크는 형태는 외부의 영향을 받지 않는 사물의 내재적 속성(1차)으로 보았고, 색은 빛이 어두워진다든지 광선이 달라지면 변하기 때문에 불완전한 외재적 속성(2차)으로 보았다. 어쨌든 형태와 색은 서로 뚜렷이 구분되는 성격을 가지고 있으며, 조형 논리에서도 서로 다른 체계를 이루고 있다.

처음부터 사람들과 일대일로 단독 대면하는 디자인은 없다. 일단 사람들의 관심에 들어야만 다른 디자인을 제치고 주인공이 될 수 있다. 요즘 같은 대중문화 시대에는 어디를 가든지 볼거리가 넘쳐난다. 이렇게 넘쳐나는 볼거리들 속에서 사람들은 엄청난 시각적 소화불량에 시달리고 있다. 게다가 대량생산, 대량소비의 체제 속에서 새로운 디자인은 끊임없이 쏟아져 나왔다가 또 언제 있었냐는 듯이 사라진다. 이와 같은 현대 사회의 거대한 퍼포먼스를 보고 있노라면 우리 눈은 소화불량이 아니라 급체라도 할 것 같다.

디자이너가 밤을 꼬박 새며 온갖 정성을 기울여 만든 디자인은 이런 체제 속에서 삶을 시작한다. 디자인은 생산과 동시에 시각적 경쟁에 돌입하는 것이다. 디자인은 어떻게 해서든지 사람들의 시선을 많이 확보해야 한다. 경쟁에서 밀리면 바로 퇴출된다. 이때 색과 형태는 시각적 경쟁에서 우위를 차지하기 위한 가장 중요한 전략이자 무기가 된다. 색과 형태를 통해 다른 디자인을 물리쳐야 사람들의 시선과 관심을 얻을 수 있다. 그렇지 않으면 언제 생겨났는지도 모르게, 또한 아무 말 없이 사라져버리는 운명에 처하게 된다.

이처럼 색과 형태를 둘러싸고 있는 환경은 절대 낭만적이지 않다. 색과 형태를 그저 기초 과정을 때우는 공부로 취급한다거나, 디자이너의 능력 여하에 따라 많은 가치를 만들어낼 수도, 아닐 수도 있는 그런 단순한 대상으로 보아서는 안 된다. 디자이너는 어떻게 해서든지 색과 형태의 우물이 마를 때까지 물을 퍼올려야 하고, 어떻게 해서든지 다른 디자인이 내놓지 못한 정도로 색과 형태의 수준을 높이지 않으면 안 된다.

전문성의 가장 중요한 척도

02

조형의 중요성을 의심하는 사람들은 거의 없다. 하지만 대개가 형식적인 말로 그치곤 한다. 미술대학의 디자인학과는 여러 전공으로 세분화되어 있지만, 각 전공 과정의 맨 앞부분에는 대부분 '기초 디자인'이라는 과목을 두어 형태와 색을 공부하도록 되어 있다. 모든 디자인 교육 과정의 서두를 장식하는 것이 기초 디자인이긴 하지만, '기본'이 아닌 '기초'라는 접두사로 수식된 과목명은 조형의 중요성을 오해하거나 폄하하게 만든다.

수학을 예로 들자면 기초라는 단어는 방정식보다는 구구단을 더 연상하게 한다. 기초 디자인은 디자인에서의 구구단으로 대접받는 경우가 많다. 하지만 기초와 기본은 구별될 필요가 있다. 축구에서 체력과 개인기가 기본기에 속하는 것처럼, 색과 형태는 디자인에서 기초가 아니라 기본에 속하는 항목이다. 기초는 과정을 거치면 쉽게 얻어지지만 기본은 항상 갈고 다듬어야 한다는 점에서 분명히 다르다. 역량은 떨어질 수 있기 때문이다. 색과 형태를 아무리 천재적으로 다룬다고 하더라도 조금만 작업을 게을리하면 디자인 역량이 떨어진다. 반대로 색과 형태를 꾸준하게 갈고 닦는다면 역량이 무한정 발전되어 디자인의 질을 한층 높일 수 있다. 세계적으로 유명한 디자이너들은 프로젝트와 관련이 없더라도 평소에 형태와 색에 대해 여러 작업을 통해 끊임없이 훈련한다. 따라서 형태와 색에 대한 공부는 마치 수학에서 구구단처럼 잠시 공부하고 넘어갈 그런 차원의 내용이 아닌 것이다.

▲ 작업에 열중하고 있는 스페인 디자이너 하이메 아욘

일반적으로 전문가는 어떤 한 분야에서 경험이나 지식이 많은 사람을 일컫는다. 그런데 디자인과 같은 창조적인 분야에서는 일반적인 생각과는 달리, 어떤 한 분야에서 오랫동안 일할 경우 오히려 전문성을 해칠 수가 있다. 예를 들어 텔레비전 디자인만 수십 년 했다든지, 아파트 인테리어 디자인만 수백 개 했다고 했을 경우, 그 분야에 대한 일의 처리는 능숙할지 몰라도 새로운 조형에 대한 시도나 상

상력 면에서는 매너리즘에 빠질 가능성이 높아진다. 반면 어떤 디자이너는 자기가 디자인하던 분야가 아닌 전혀 다른 디자인 분야에서 뛰어난 결과물을 내놓기도 하고 패션 디자인, 그래픽 디자인, 제품 디자인 등 분야를 초월해서 훌륭한 디자인을 내놓는 경우도 있다. 세계적으로 유명한 디자이너들이 대부분 그렇다. 이들이 분야를 초월하여 인정받을 수 있는 것은 디자인 면에서의 어떤 보편성, 즉 상상력이나 형태 능력 및 색의 감각 등에서 전문성을 갖추고 있기 때문이다.

이런 사실을 통해서 우리는 형태와 색을 다루는 문제가 단지 디자이너의 역량을 키우는 데 기초가 되는 하부구조의 내용은 아님을 짐작할 수 있다. 그리고 디자인에서 전문성의 문제도 패션 디자인이나 제품 디자인, 그래픽 디자인 등 각 분야의 폐쇄적 노하우 문제에 그치는 것이 아님을 알 수 있다. 형태와 색에 대한 실력을 갖추고 거의 모든 디자인 분야에서 활발하게 활동하는 필립 스탁이나 루이지 꼴라니 같은 멀티플레이어 디자이너들을 보면, 적어도 디자인에서 형태와 색을 다루는 조형 능력은 다른 어떤 역량보다도 중요하며 전문성을 가늠할 수 있는 유용한 척도라는 것을 알 수 있다.

필립 스탁은 건축 디자인을 바탕으로 하여 주방용품이나 전자제품, 심지어는 패션 디자인에 이르기까지 거의 모든 디자인 영역을 휩쓸고 있다. 다음 그림에서 볼 수 있듯이 필립 스탁의 디자인에는 그만의 일관된 조형적인 특징이 있다. 필립 스탁은 주방용품이나 전자제품 디자인 분야에서 수십 년 동안 일해온 디자이너들을 뛰어난 상상력과 탄탄한 조형의 기본기로 뛰어넘어버린다.

▲ **그림 1-1** | 필립 스탁(Philippe Starck)의 디자인들

루이지 꼴라니는 항공역학이라는 엔지니어링을 바탕으로 제품 디자인, 환경 디자인, 인테리어 디자인, 패션 디자인 등 거의 모든 디자인 영역을 섭렵한 천재적인 디자이너다. 역시 전체 디자인을 관통하는 그만의 일관되면서도 뛰어난 조형 능력과 탁월한 창조성을 바탕으로 보다 높은 차원에서 전문성을 구현해내고 있다. 이 디자이너가 천재적인 디자이너로 인정받는 것은 그의 엔지니어적 능력 때문이 아니다.

▲ **그림 1-2** | 루이지 꼴라니(Luigi Colani)의 디자인들

최근 각광받는 신세대 멀티플레이어 디자이너 마르셀 반더스는 뚜렷한 개성을 바탕으로 전자제품 디자인뿐만 아니라 가구 디자인, 인테리어 디자인, 건축 디자인까지 넘나들면서 활동하고 있다.

▲ **그림 1-3** | 마르셀 반더스의 디자인들

자하 하디드는 최고의 건축가로 세계를 주름잡고 있지만, 다른 디자인 영역에서도 발군의 실력을 선보이고 있다. 건축가지만 그녀가 디자인한 가방이나 소품, 가구 디자인 등은 디자인 완성도가 뛰어날 뿐 아니라, 그녀의 카리스마 있는 건축물의 느낌과 닮았다.

▲ **그림 1-4** | 자하 하디드의 디자인들

이처럼 뛰어난 디자이너들은 무한한 상상력과 일관성 있는 강한 조형성을 바탕으로 어떤 분야에서든지 수준 높은 디자인을 내놓는다. 이는 형태와 색을 조율하고 창조하는 기초적 조형 능력이 각 디자인 영역의 전문성보다 더욱 중요한 능력임을 말해준다.

이렇게 보면 디자인의 전문성은 조형 능력이라는 가장 보편적인 자질을 바닥에 탄탄하게 깔고, 그 위에 패션 디자인이나 편집 디자인과 같은 분야의 특수성이 자리잡는 구조를 가진다고 볼 수 있다. 이것을 그림으로 표현하면 **그림** 1-5와 같다.

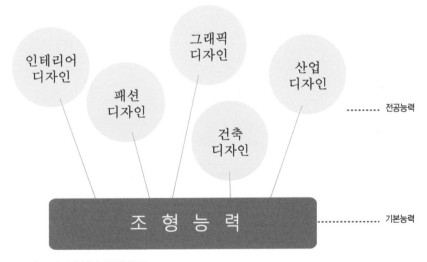

▲ **그림 1-5** | 디자인에서 전문성의 구조

2장

조형 감각을
키우기 위한 방법론

많은 사람들이 물리학 이론이나 수학 공식처럼 디자인에도 심오한
조형 이론의 체계가 있다고 믿는다. 그리고 그러한 이론을 습득하는
것을 조형 공부라고 생각한다. 하지만 이론을 먼저 챙기고 그 이론에
디자이너가 스스로 매몰되는 것은 옳지 않다. 조형 공부의 목적은 좋
아 보이는 디자인을 만들기 위함이며, 좋아 보인다는 마음은 이론이
아니라 경험의 소산이기 때문이다. 따라서 조형 공부의 중심에는 디
자인을 보는 사람들의 마음 작용, 즉 시각적 경험 과정을 반드시 설
정해야 한다.

조형 감각은 이론이 아니라
경험의 축적

사람들은 처음 형태와 색을 공부할 때 흔히 조형에 관한 원리를 내 것으로 만드는 과정으로 생각하는데, 이는 공부의 다양한 방법에 대한 어떠한 상상력도 가지지 못하게 만든 입시 공부의 영향 때문이라고 할 수 있다. 물리학이나 수학처럼 법칙화할 수 있는 조형 원리가 있다면 몇 가지 문제가 발생한다.

수학이나 물리학처럼 조형 원리가 스스로 법칙화된다면 관객의 개입이 필요 없어진다. 즉 보는 사람의 눈에 어떻게 보이는가 하는 문제는 이제 조형의 원리와 상관없어지고 만다. 그리고 끝이 있는 공부가 된다. 조형의 논리 체계에 들어오지 않는 형태들, 예를 들어 불규칙한 형태나 동양화에서 기운으로 충만한 형태들은 모두 조형 논리 밖으로 밀려나게 된다.

하지만 조형이란 보는 사람의 감각을 무시하고는 존재할 수 없다. 디자이너들이 어려운 조형 공부를 하는 목적은 보는 사람의 눈에 선택되어 경쟁의 우위를 차지하기 위한 것이기 때문에, 보는 사람의 개입이 전제되지 않는 조형 원리란 이론가들에게는 의미가 있을지 몰라도 디자이너에게는 별로 도움이 되지 않는다.

목표를 가지고 조형 공부를 적극적으로 시작하더라도 공부하는 방법이나 태도에서 여러 가지 문제에 부딪치게 된다. 조형 공부란 색과 형태, 보는 사람과 조형 간의 무한한 작용에 관한 것이기 때문에 구구단 공부처럼 단편적이거나 끝이 있는 공부가 아니다. 게다가 보기 좋은 형태란 기하학적 형태와 같이 특정 법칙에 따르는 형태만 있는 것이 아니다. 여행에서 만난 아름다운 산이나 구불구불하게 흘러가는 강물들, 저녁 하늘을 장식하는 노을, 이런 자연뿐 아니라 기하학의 세례를 받은 흔적이 전혀 없는 박물관의 고대 유물들, 주변에서 흔히 볼 수 있는 하찮은 사물들도 얼마든지 아름다운 형태라고 할 수 있다. 이 모든 형태들은 디자이너가 두루 공부해야 할 조형적 대상들이다.

디자이너가 처한 상황은 그리 단순하지 않다. 상황에 따라 우아한 디자인을 해야 할 때도 있고 발랄한 디자인을 해야 할 때도 있다. 그러므로 진정 뛰어난 디자이너라면 어떤 조건이나 요구 사항에 대해 충분히 대처할 수 있는 팔색조 같은 표현 능력을 갖추어야 한다. 이를 위해서는 반드시 형태나 색에 대한 공부를 미리 그리고 많이 해둬야 한다. 그런데 조형 공부를 하다 보면, 달은 보지 않고 달을 가리키는 손가락만 보는 일이 많이 생긴다. 말하자면 조형 공부는 형태를 잘 만들고 색을 잘 조화시키기 위해서 하는 것인데, 컴퓨터 매뉴얼처럼 완벽하게 정리된 조형의 원리가 있으며 그것을 익히는 것이 곧 조형 공부라고 오해하는 경우가 생기는 것이다. 이렇게 되면 자연히 원리 그 자체를 절대화하게 마련이다. 그러한 절대적인 논리의 대표적인 것이 기하학을 바탕으로 한 일련의 조형 원리들이다.

물론 원칙적인 조형 원리가 불가능한 것은 아니다. 학자에게는 학문적으로 얼마든지 파고들 수 있는 완벽한 조형의 세계가 있을 수 있다. 그리고 이러한 논리적 체계는 예측이 가능하고 상황에 대한 논리적 대응을 가능하게 한다는 장점이 있다. 하지만 아무리 보편성을 주장한다고 하더라도 어떠한 체계에 의해 논리가 꾸

려지면, 그러한 논리 체계에 들어오지 않는 것들은 모두 배제되는 문제가 생긴다. 예를 들어 기하학적 조형 논리하에서는 우리 전통의 조형들은 설명되거나 실행할 수 있는 여지가 하나도 없다. 그렇기 때문에 디자인학과에서 한국의 전통조형 예술은 완전히 차단되어있고, 오히려 그러한 전통의 단점이 디자인의 특징인 것처럼 여겨지고 있다. 그래서 특정 조형 논리가 절대화되면, 많은 형태들을 선입견 없이 다루고 거기서 새로운 것을 생산해야 하는 디자이너들에게 형태에 대한 체험을 아예 처음부터 제한해 버리는 부작용을 낳게 된다. 그러나 무엇보다도 큰 문제는 이론적이기만 한 조형의 세계와 현실의 조형 세계가 다르다는 점이다. 예를 들면 논리적으로는 삼각형이 완벽한 형태일지 몰라도 사실 예뻐 보이지는 않는다. 그런데 디자이너들은 예쁜 형태를 만들어야 한다. 이럴 때 디자이너는 조형 원리에 입각해야 할까? 시각적 효과에 집중해야 할까?

▲ 아름다움을 말할 수 없는 가하학 형태와 시각적 아름다움으로 보는 이의 눈을 압도하는 패션 디자인

디자이너는 궁극적으로 자신의 디자인을 통해 시각적으로 대중을 설득해야 한다. 특정한 조형의 논리에만 의지해서는 이렇게 시시각각 변하는 역동적인 세계를 꾸려갈 수가 없다. 따라서 디자이너들은 현실적으로 형태와 그것을 보는 인간 감각의 역동적인 반응이라는 시각적 틀을 가지고 디자인을 꾸려가야 한다. 이 말은 조형에 대한 어떤 법칙성도 인정하지 못한다는 의미가 아니다. 사람들은 사각형이나 삼각형도 좋아할 수 있지만, 불규칙한 모양을 좋아할 수도 있다. 엄격한 법칙

에 의한 형태를 선호할 수도 있지만, 극도로 자유로운 형태를 선호할 수도 있다는 뜻이다. 엄격한 조형의 논리를 인정하고 공부하는 것처럼 그렇지 않은 부분들에 대해서도 개방적으로 공부할 필요가 있는 것이다. 어차피 법칙이란 목표를 이루기 위한 수단에 불과하지 않은가? 엄격한 논리적 조형도 추구해야 하겠지만, 그렇지 않은 조형에 대해서도 디자이너들은 충분히 공부해야 하는 것이다.

결국 조형 공부의 중심에 남는 문제는 조형에 대한 엄밀한 논리도 아니요, 그렇다고 무원칙의 조형적 자유도 아니다. 조형은 조형 그 자체만으로 존립할 수 없다. 형태와 색으로 만들어진 디자인은 최종적으로 사람들에게 받아들여져야 한다. 따라서 가장 중요한 것은 디자인을 받아들이는 '사람'이라는 존재다. 즉, 반드시 디자인을 대하는 사람의 존재성을 고려해야 하는 것으로 이런 점에서 조형 공부란 조형 이론을 공부하는 것이 아니라, 디자인을 보는 사람의 시각적 인식 과정에 관한 공부라고 하는 것이 더 정확한 말일 수도 있다.

디자인의 시각적 인지 과정

0 2

복잡한 시내 한복판을 지나갈 때 대부분의 사물들은 그냥 스쳐지나가지만 눈에 띄는 외모를 가진 사람이나 새로 나온 명품, 화려한 건물 등은 한눈에 들어온다. 형태가 혼란스러워 보이거나 아무 내용도 없는 대상들은 사람의 눈과 마음을 끌지 못한다. 또한 사람의 눈은 카메라 렌즈처럼 외부의 사물을 그대로 투사하지는 않는다. 눈으로 모든 것을 보는 것 같지만 우리가 볼 수 있는 것은 가시광선 내의 상황일 뿐이다. 게다가 눈의 점은 수시로 움직이기 때문에 점 바깥에 있는 사물들은 눈에 들어오지 않는다.

이처럼 시각이라는 것을 전적으로 눈의 감각적인 작용으로만 생각하기 쉽지만, 눈은 그 자체로 완전하지 못하다. 시각, 즉 보고 이해한다는 것은 '본다'라는 눈의 물리적인 작용과 '이해한다'라는 마음의 작용이 협동한 결과다. 따라서 시각적 감각이나 지각은 한 번 봄으로써 마무리되는 순간의 작용이 아니라, 보는 작용과 이해하는 작용이 순차적으로 일어나는 일련의 과정이라는 것을 알 수 있다. 시각이 이렇게 과정적인 작용이라는 사실은 조형에 접근하는 데 있어 대단히 중요한 실마리를 제공한다. 그동안 디자이너들은 조형의 문제를 형태 자체의 문제 또는 디자인과 그것에 대한 사람들의 눈의 반응 문제로만 보아왔다. 이는 디자인과 사람의 눈이 만나는 그 찰나에만 집중하는 것이기 때문에, 결국 대부분의 조형적 노력은 순간적인 시각적 효과로 귀결될 수밖에 없다. 하지만 시각이라는 것이 순간이 아니고 과정이라면, 조형에 대한 접근은 그러한 과정을 고려한 입체적 대응이 되어야 한다.

사람이 하나의 사물을 보고 인식하는 과정은 매우 복잡하고 거기에 따르는 이론도 분방하다. 그러나 이 과정을 크게 살펴보면 대체로 감각, 지각, 미적 판단의 세 단계로 나눌 수 있다. 감각이란 일차적으로 눈을 통해 외부의 사물이 몸 안으로 들어오는 기계적 과정이다. 눈으로 사물을 보면 그 형상이 망막에 맺혀서 지각이나 미적 판단을 위한 재료가 된다. 그런데 모든 사물들이 자연스럽게 감각의 재료가 되는 것은 아니다. 형태의 구조가 부실하거나 그 범위가 모호할 때는 아예 우리 눈에 들어오지 않는다. 예를 들어 깨진 유리조각들은 구조가 명확하지도 않으며 형태의 범위 또한 분명하지 않다. 이런 형태는 구조나 형태가 어떠한지 알아보기 어렵다. 따라서 디자이너는 멋지기만 한 형태를 만들려고 하기 전에 자신의 디자인이 사람들 눈에 혼란을 초래하지는 않는지, 구조의 윤곽은 명확한지를 먼저 살펴야 한다.

아무튼 어떤 형상이 눈이라는 감각기관에 무리 없이 인지가 되면 그 다음부터는 마음이 작용하기 시작한다. 예를 들어 빨간 색깔에 예쁜 형상이 망막에 들어오면, '이것은 장미구나'하고 바로 이해하는 마음의 작용이 생긴다. 이것이 두 번째 단계, '지각'이다. 지각이란 사람이 눈으로 받아들인 시각적 형상들이 구체적으로 무엇인지를 파악·분석하고 그 안에 내포된 가치를 드러내는 단계다. 즉 지금 눈앞

에 장미가 있다면 그것이 장미라는 사실을 인식하기도 하지만, 그것의 비례가 어떠하고 질감은 어떠하며 색의 조화는 어떠한지 구체적으로 분석한 결과를 가지고 시각적으로 판단하는 '지각'의 단계도 거친다.

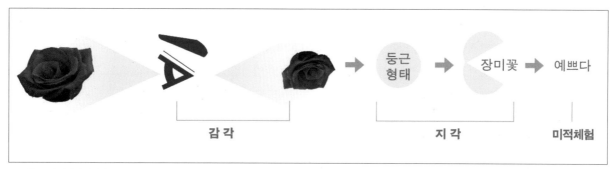

▲ 그림 1-6 | 시각적 인지 과정

감각 단계에서는 형태가 시각에 아무 무리 없이 안착하도록 하는 것이 중요하다. 그러나 지각 단계에서는 비례나 대비, 색의 조화 등 세밀한 조형적 처리가 중요하다. 따라서 지각 과정에서 디자인이 사람들에게 잘 받아들여지기 위해서는 시각적인 인상이 좋아야 하고, 비례가 뛰어나야 하며, 색의 조화가 잘 이루어져 있어야 한다. 말하자면 지각 단계에서는 조형적으로 보기에 좋아야 하는 것이 필수 요건인 것이다.

마지막은 눈에 보이는 대상의 아름다움에 대한 판단을 하게 되는 '미적 판단의 단계'다. 미적 판단의 단계에서는 눈에 보이는 형상보다는 형상 내면에 담긴 내용이나 가치가 중요해진다. 따라서 이것은 형상의 기계적 감각이기보다는 이념의 독해에 가깝다. 피카소나 샤갈의 그림처럼 겉으로 보기에는 기교나 묘사력이 뛰어나 보이지는 않지만 내용에 담긴 가치가 대단히 뛰어난 작품들이 있다. 이런 조형들은 감각이나 지각보다는 미적 판단의 단계에서 그 진면목을 찾게 된다.

미적 판단의 단계는 단지 눈에 보이는 형상에 국한되지 않고 철학이나 인문학, 취미 수준과 같은 다양한 가치들이 개입하기 때문에 그 과정이 매우 어렵고 복잡하다. 디자인에서도 디자인의 가치를 평가받는 대단히 중요한 단계이지만 이것은

시각적으로 좋아 보이는지 아닌지를 판단하는 것을 아름다움과 관련된 미적 판단으로 보는 경우도 있다. 하지만 미적 판단이 단지 겉모습에 한정된 것이 아니라 형상 이면의 이념과 관련된 것으로 본다면, 형태가 보기에 좋은지 안 좋은지를 판단하는 것은 지각의 수준에서 이루어지는 판단이라고 보아도 무방하다.

조형의 범위, 즉 색과 형태라는 문제를 벗어나기 때문에 기초 조형의 관점에서는 다루기가 어렵다. 따라서 형태와 색 같은 조형성은 주로 감각과 지각 과정 내에서만 살펴볼 수 있다.

디자인에서 형태와 색의 문제는 기초 디자인을 이루는 세부 항목이기도 하며, 디자인의 경쟁력을 갖추기 위한 가장 중요한 무기이다. 그런데 디자인의 경쟁력이란 언제나 디자인된 사물과 그것을 수용하는 사람들 간의 작용 속에서만 결정되기 때문에, 조형 공부는 단지 형태만의 이론이 아니라 인간의 시각적 인식 과정과의 역동적 작용에 대한 공부라고 할 수 있다. 시각적 인식 과정에서 볼 때 디자인의 형태와 색은 우선 인간의 눈이라는 감각기관에 무사히 안착할 수 있도록 정리되는 것이 무엇보다 중요하며, 그 다음은 지각 기관에 두드러질 수 있도록 조형성을 위한 온갖 시도들이 동원되어야 할 것이다. '지피지기면 백전백승'이라는 말처럼 시각적 인식 과정을 이해하고 거기에 따라 조형의 문제를 체계적으로 풀어나가다 보면, 효과적으로 디자인 경쟁의 우위를 다질 수가 있고 많은 사람들을 매혹시킬 수 있을 것이다.

주변 사물들에 녹아 있는 조형성
03

조형 공부를 통해서 가장 먼저 갖추어야 할 능력은 무엇일까? 심오한 조형 이론 체계를 습득하는 것일까, 아니면 색과 형태를 능숙하게 다루는 기술일까? 둘 다 틀렸다. 보통은 그림을 잘 그리고 색을 잘 쓰는 게 중요한 것이라고 생각하겠지만 좋은 형태와 좋은 색을 볼 줄 아는 안목을 갖추는 것이 먼저이다.

좋은 형태를 디자인하기 위해서는 능숙한 손보다는 높은 안목이 필요하다. 운전을 아무리 잘하더라도 목적지가 없으면 차가 제대로 움직일 수 없는 것처럼, 형태

나 색을 감별할 수 있는 눈이 없다면 제아무리 기술이 뛰어나더라도 좋은 형태를 만들 수 없기 때문이다. 그러나 좋은 안목은 하루아침에 만들어지지 않는다. 수학이나 물리학 공부처럼 열심히 밤을 새워 공부한다고 해서 얻어지지 않는다. 이것은 지식이 아니라 훈련으로 얻어지는 것이므로 한순간에 이루어지지 않는다. 꾸준하게 많은 것을 보다 보면 거기서 어떤 일관성이나 보편성 등을 찾게 되고, 그것을 바탕으로 가랑비에 젖는 것처럼 자연스럽게 안목이 키워진다. 따라서 좋은 형태와 색을 많이 보는 것보다 좋은 공부는 없다.

좋은 형태나 색이라고 하면 보통 순수미술이나 명품 디자인에만 들어 있는 특수한 요소로 생각하기가 쉽다. 그래서 화랑이나 외국 디자인 잡지를 통해서만 눈을 높일 수 있다고 생각할 수 있다. 하지만 아름다움이란 단지 화랑이나 박물관, 백화점에서만 유통되는 것이 아니다. 오히려 이런 곳에 있는 아름다움은 유명한 디자이너나 작가와 같은 특정한 사람들에 의해서 다듬어지고 가공된 것이기 때문에, 순수하게 새로운 형태와 색을 창조하는 데는 오히려 방해가 될 수도 있다. 잘못하면 타인의 조형적 세계가 시대를 앞서가는 하나의 모범이라고 착각하게 되어, 그것을 거리낌 없이 모방하기가 쉽고, 자신의 독창성을 근본적으로 해칠 수도 있다.

아름다움이란 아기의 웃음이나 집들이하는 신혼집과 같이 소박한 우리의 주변, 일상에서 접하는 그저 그런 사물 속에서도 얼마든지 발견할 수가 있다. 이런 것들은 누구의 손에 의해서 가공된 것이 아니기 때문에 훨씬 다양하고 또한 순수하다. 독창성을 위해서라면 오히려 이런 순수한 대상에 대한 경험이 더욱 중요할 수도 있다. 고급 예술이든 일상 사물이든 아름다워 보이는 것은 모두 아름다운 것이고, 안목을 키우는 데 도움이 된다. 디자이너는 일상적인 것이든 고도의 감각으로 정제된 것이든, 도움이 되는 것들에 대해서는 선입견 없이 모두 눈 안에 담아 놓아야 한다. 이렇게 개방된 체험 안에서 아름다움을 파악해 들어갈 때라야 비로소 탄탄한 조형 감각을 익힐 수 있으며, 논리의 함정에 빠지지 않고 조형의 근본 문제들을 올바로 파악할 수 있다. 진정 좋은 안목은 아주 사소한 사물이나 현상들에서부터 수준 높은 예술 작품에 이르기까지 세밀하게 관찰하는 노력을 통해서 만들어진다. '아는 만큼 보인다'는 말처럼, 디자이너가 아무리 작고 하찮은 사물들에 숨어 있는 조형적 가치라도 내 것으로 증폭해낼 수 있을 때, 거기에서 얻은 지혜들은 형태와 색을 다루는 실력으로 고스란히 남을 것이다.

2 둘째마당

THE KEY TO MAKE EVERYTHING LOOK BETTER GOOD DESIGN

좋아 보이는 것들의 공통점

1장 | 자연의 아름다움

2장 | 생명체의 아름다움

3장 | 인체의 아름다움

4장 | 예술 작품의 아름다움

5장 | 디자인의 아름다움

1장

자연의 아름다움

자연은 조형 공부의 가장 기본이 되는 대상이다. 거의 모든 문명은 자연의 영향에 의해 특성화되었다고 해도 과언이 아닐 정도로 자연의 영향력은 지대하다. 특히 우리나라와 같이 산과 강이 풍부한 곳에서의 자연은 그 자체가 미술품과 같은 관조의 대상일 뿐 아니라, 조형 감각을 구체적으로 형성해가는 데 길잡이가 된다.

산과 능선의 우아한 곡선미

자연은 인간을 둘러싼 가장 큰 환경이다. 그래서 자연은 인간의 정서와 행위가 비롯되는 시작점이자, 문화를 형성하는 중요한 토대가 된다. 자연의 형태와 색은 한 문화권의 조형 예술과 조형적 미감을 결정한다. 그 지역의 자연과 문화는 그래서 닮아 있는 것이다. 따라서 무엇보다도 먼저 우리의 일상을 감싸는 거대한 자연의 미감을 살 필요가 있다.

한국의 산은 인간의 삶을 포근하게 감싸는 환경이기도 하지만, 훌륭한 조각품이기도 하다. 대대손손 이 땅에 살아온 우리 선조들은 이러한 산을 통해 형태와 색을 배워왔다. 그래서 그들이 만든 집과 그림, 물건은 자연스럽게 산과 하나가 되었다. 자연에서 터득한 조형적 성향은 어느덧 우리의 피와 살에 박힌 유전자가 되어, 21세기 정보화 시대에도 여전히 여러 디자인에 무의식적으로 반영되고 있다.

산을 하나의 조각이나 디자인으로 대하면 우리는 많은 조형적 가치들을 얻을 수 있다. 우리나라 산들은 능선으로 연결되어 있어서 수직적이지 않고 수평적으로 보인다. 산의 능선들이 이루는 수평적인 흐름은 빠르게 혹은 느리게 이어지며 말 달리듯 마구 달린다. 그래서 산은 육중한 덩어리이기보다는 진공 상태를 흐르는 선으로 보이고 리듬으로 느껴진다.

여기에 근경과 원경에서 마구 달리는 산의 흐름이 겹겹이 겹치기라도 한다면 천지는 그대로 장중한 교향곡이 된다. 칸딘스키는 음악을 그림으로 표현하느라 애를 좀 먹었지만, 우리의 산은 이미 보이는 소리였다.

한국에서 산을 볼 수 없는 곳은 없다. 너무 흔해서 제대로 대접받지 못하는 경향이 있다. 그렇지만 이렇게 흔한 산은 사람의 마음에 늘 자연을 환기시키는 힘을 가지고 있다. 도심 속에서 이렇게 드라마틱한 자연을 볼 수 있다는 것은 한국 사람들에게 주어진 대단한 축복이다.

▲ **그림 2-1** | 산이라는 자연으로부터 우리는 끊임없이 곡선에 대해 배우고 있다.

▲ **그림 2-2** | 부드러운 곡선의 흐름이 아름다운 전라도 지방의 산세

▲ **그림 2-3** | 골격이 느껴지는 경상도 지방의 산세

▲ **그림 2-4** | 능선들이 중첩된 섬진강 하류

우리나라 조형 문화의 특징을 대개 우아한 곡선미라고 하는데, 이는 우리나라 산의 모양 때문이라고 봐도 무리가 없다. 산에서 학습된 선의 조형성은 우리나라 고건축의 지붕선이나 청자나 백자와 같은 도자기의 곡선들에 구체적으로 반영되었다. 우리의 옛집 지붕에는 여러 가지 곡률을 가진 선들이 모여 있다. 느긋한 곡선, 예쁘게 휘어진 곡선 그리고 사뿐하게 땅을 향해 내려앉은 곡선도 있다. 일본이나 중국처럼 모든 집들이 다 같은 선들로 디자인되어 있지 않다. 마치 전라도와 경상도 산의 느낌이 산세의 선 차이에서 다르게 느껴지는 것처럼, 우리의 한옥들은 집의 기능과 집을 지은 사람의 의도에 따라 모두 다른 곡선들로 이루어졌다.

한옥 지붕의 선은 우리나라의 조형미를 설명할 때 항상 인용되는 대상이다. 옛날 사람들은 건물의 지붕을 단지 비나 눈을 가리는 기능적인 부분으로만 본 것이 아니다. 집을 디자인하거나 만든 사람의 정성과 기술, 예술적 감성 등이 표현되는 대상으로 여겼다.

▲ **그림 2-5** | 편안하면서도 세련된 선들로 이뤄진 면앙정 지붕

그림 2-5의 면앙정은 주인 송순(宋純)의 문학적 성격을 반영하듯, 한없이 편안하면서도 세련된 선들로 이루어져 있다. 퇴계 종택이나 의성 김씨 종택처럼 경상도 집들의 엄격하면서도 절제된 선과는 성격이 크게 다르다. 같은 곡선이지만 이렇게 섬세하게 디자인할 수 있는 것은, 여러 가지 표정을 가진 산들을 보면서 얻어진 안목 덕택이다. 이렇게 산에서 배운 지붕의 아름다운 곡선은 자연에 내놓아졌을 때 자연과 무리 없이 하나가 된다.

선에 리듬이 더해지면 살아 움직이게 된다. 영어에서는 그런 선을 스트림라인(Streamline), 즉 흐르는 선이라고 부른다. 자동차나 비행기처럼 공기 속에서 빠르게 움직여야 하는 형태들은 모두 유선형으로 되어 있다. 유선형은 공기 저항을 최소로 줄이기 위해서 만들어진 형태이기 때문에 흔히 자연이 디자인한 형태라고 한다. 이렇게 자연이 디자인한 유선형은 멈추어 있어도 빠른 속도로 움직이는 것처럼 보인다.

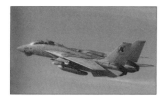

▲ **그림 2-6** | F-14 TOM CAT 전투기의 우아한 유선형

산을 보면서 살아온 우리 민족은 곡선을 디자인하는 데 다른 어떤 민족도 따라올 수 없는 탁월한 감각과 재능을 가지고 있다. 아우디, BMW, 포르쉐와 같은 자동차의 곡선도 아름답지만, 우리나라 도자기의 곡선이 빚어내는 이미지나 곡률의

미묘한 변화가 만들어내는 리듬은 옛날 유물로 보기에는 대단히 현대적이다.

그림 2-7처럼 병목의 좁고 급한 곡선은 실이 묶였다 풀리듯이 잔뜩 긴장했다가 부드럽게 아래로 흘러내리고, 아랫부분에서 마치 큰 강물이 휘돌아가듯이 느리고 완만하게 구부러졌다가 모인다. 하나의 선으로만 이루어졌지만, 그 안에는 묶인 실부터 강물의 흐름까지 다양한 표정이 들어 있다. 그리고 위에서 아래로 내려오는 과정에서 급하고, 완만하고, 직선적인 운동감을 모두 보여준다.

우리나라 도자기가 가진 곡선의 리듬감은 산의 능선이 지닌 곡선의 리듬을 압축한 듯하다. 이 정도 수준의 곡선을 디자인한다는 것은 오늘날에도 쉬운 일이 아니며, 우리 도자기가 세계적으로 높이 평가받는 이유 중 하나다. 산이 드물거나 산의 형세가 흐르는 곡선으로 이루어지지 않은 문화권에서 이 같은 곡선의 아름다움을 발견하기란 어려운 일이다. 선이 유연하지 못한 중국의 무뚝뚝한 도자기나 일본의 날카로운 도자기를 보면 곡선을 자유자재로 구현할 수 있는 것은 우리만의 재능이며, 우리가 모르는 동안 자연이 우리에게 가져다준 대단한 능력이다.

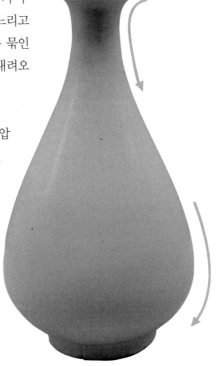

▲ **그림 2-7** | 조선백자의 아름다운 곡선

장엄한 저녁노을

자연은 항상 움직인다. 계절이 변하고 생명이 탄생했다 사라지며, 구름과 강은 흘러가고 바람이 분다. 삭막한 회색 도시 속에서 그래도 자연의 변화를 느낄 수 있는 것은 하늘의 움직임 때문이다. 하늘은 대단히 역동적인 자연이다. 낮에는 구름이 움직이고 밤에는 별들이 움직인다. 움직이는 하늘, 변하는 하늘은 이미 훌륭한 조형적 대상이다. 오늘날과 같은 대중영상매체가 없던 시절에 하늘은 텔레비전이기도 했고 노천극장의 훌륭한 무대이기도 했다. 날마다 하늘이 보여주는 움직임 중에서 가장 드라마틱한 퍼포먼스는 낮을 마감하고 밤이 시작되는 저녁 무렵의 노을일 것이다. 저녁노을은 해가 움직이는 한 하루에 한 번씩 벌어지는 일상적인 일이어서 특별하게 여겨지지 않는 경우가 많다. 그러나 조형적으로 생각해 보면 저녁노을이야말로 대자연이 보여줄 수 있는 가장 시각적인 이벤트다.

▲ **그림 2-8** | 도심에서 본 구름의 움직임

▲ **그림 2-9** | 구름과 어우러진 하늘의 아름다움

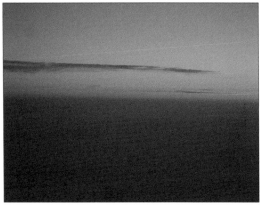
▲ **그림 2-10** | 하늘에서 본 저녁노을

▲ **그림 2-11** | 도심에서의 저녁노을

이 숭고한 자연의 퍼포먼스를 인간의 좁은 감각으로 도식화하기란 불가능하다. 하지만 조형적인 면에서 극히 제한적으로 저녁노을을 설명한다면, 저녁노을이 사람들에게 감동을 불러일으키는 시각적인 이유는 바로 강한 명도 대비와 색상 대비 때문이다. 대낮의 밝음과 밤의 어둠은 해질녘이 되어 서로 만나는데, 이때 하늘은 밝음과 어둠이 강력하게 대비된다. 그리고 밝고 푸른 하늘은 가장 대비가 심한 붉은 색조로 물들어가면서 어둠으로 침잠한다. 밝음과 어둠의 대비인 명도 대비는 명시성에서 색상 대비에 비해 시각적으로 강력하다.

강한 명도 대비는 시각을 자극하고 드라마틱한 감성을 만든다. 그래서 서양 건축, 특히 종교 건축에서는 일찌감치 빛의 명도 대비 효과가 강하게 일어나도록 설계했다. **그림** 2-12의 돌로 지은 성당의 실내는 규모가 크고 어두워서 사람의 심리를 크게 압박하는데, 이때 좁은 창문을 뚫고 들어오는 한 줄기 빛은 땅의 어둠을 밝히는 하나님의 빛처럼 느껴진다.

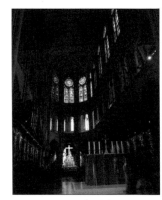
▲ **그림 2-12** | 파리 대성당의 실내 모습

저녁노을은 명도 대비뿐만 아니라, 푸른 하늘이 붉은색으로 물들면서부터 강한 색상 대비를 보여준다. 노을이 서서히 들 무렵에는 파란색 하늘에 오렌지색이 스며든다. 파란색이 점점 짙어짐에 따라 오렌지색도 어두운 마젠타(보라색에 약간 가까운 빨간색) 계열의 색으로 바뀌어서 태극기의 파란색과 빨간색처럼 강력하게 대비된다.

▲ **그림 2-13** | 저녁노을이 지는 과정에서 보여주는 색상 대비

▲ **그림 2-14** | 저녁노을의 색상 대비 변화 과정

하늘의 파란색과 노을이 질 때 스며드는 오렌지색이 가장 대비가 심한 보색에 해당한다. 그리고 짙은 파란색과 마젠타 계열의 빨간색은 원색에 가까운 색으로서 보색관계는 아니더라도 대비가 심한 색들이다.

이 같은 강력한 대비가 지속되다가 빛이 점점 약해지면 붉은색은 짙은 고동색 계통으로, 파란색은 짙은 보라색으로 마감한다. 우리는 저녁노을이 아름답다고 말하는 데 그치지만, 그 과정에는 대단히 많은 색이 등장하는 것이다.

이와 같이 저녁노을은 강한 명도 대비와 색상 대비를 통해 사람들에게 강력한 인상을 심어준다. 저녁노을의 환상적인 퍼포먼스는 사람의 시선을 집중시켜 자연이 자아내는 아름다움에 도취하게 만든다. 이것만으로도 저녁노을은 색상 공부를 위한 훌륭한 교재라고 할 수 있다.

2장

생명체의 아름다움

생명체는 자연 다음으로 사람들이 익숙하고 친근한 대상이다. 식물 모양이나 동물 모양들은 선사시대 이래 꾸준히 문화에 인용되어 인류의 문화를 풍부하게 만드는 데 지대한 영향을 미쳤다. 추상성이 고도로 발달한 현대에도 생명체의 구조나 형태가 주는 조형성은 빌딩을 짓고 다리를 만들고 장식을 하는 등에 많은 도움을 주고 있다.

식물의 논리적 규칙성과
형태의 아름다움 **01**

꽃은 대부분 노란색, 빨간색 등 따뜻한 색이 많아서 화려하고 아름답다는 느낌을
준다. 반면에 꽃의 배경을 이루는 줄기나 잎 등은 모두 어두운 녹색이어서 꽃의
색과 명도 대비와 보색 대비를 이룬다. 이런 이중의 대비를 통해 꽃은 잎이나 줄
기보다도 시각적으로 튀고 예뻐 보인다. **그림** 2-15의 꽃은 줄기나 잎과 명도 대비
및 보색 대비를 이루어 눈에 띈다.

▲ **그림 2-15** | 예쁘게 눈에 띄는 여러 가지 꽃들

▲ **그림 2-16** | 규칙적인 소용돌이를 보여주
는 식물

식물에서는 색뿐만 아니라 구조나 형태의 수학적인 질서도 배울 수 있다. 수많은
나무와 풀들의 모양새를 자세히 살펴보면 어떤 질서가 숨어 있음을 알 수 있다.
그림 2-16의 식물은 잎이나 줄기가 규칙적으로 조직되어 있다. 잎은 줄기를 중심
으로 규칙적인 소용돌이를 이루며 나 있고, 잎과 잎 사이의 각도는 약 30도 정도
된다.

그림 2-17의 데이지꽃은 좀 더 복잡한 수학적 질서를 가지고 있다. 머리 부분은 작은 알갱이들이 나선형 소용돌이 구조로 정리되어 있다. 로마네스코 브로콜리의 꽃을 보면 신기하게도 조그마한 꽃 속에 또 작은 꽃이 있고, 그 안에 똑같이 생긴 작은 꽃이 연속적으로 존재한다. 작게 끝없이 쌓여가는 형태들은 컴퓨터에서나 만들 수 있는 프랙탈적 기하학의 전형적인 모양을 보여준다.

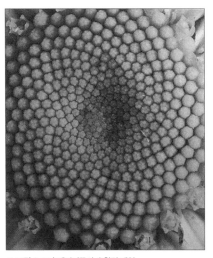

▲ **그림 2-17** | 데이지꽃의 수학적 배열

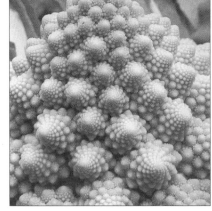

▲ **그림 2-18** | 프랙탈 구조를 가진 로마네스코 브로콜리

새로운 구조를 디자인해야 하는 디자이너들에게 식물이 지닌 논리적 규칙성은 형태를 풀어나가는 영감을 불러일으킨다. 그래서 많은 디자이너들은 식물의 구조에서 얻은 영감으로 자신에게 직면한 디자인 문제를 풀어나가기도 한다. 예를 들어 길게 자란 선인장 구조에서 완벽한 고층 빌딩의 아이디어를 전개시키는 건축가들이 있다. 또한 식물의 다양한 모양과 색 그 자체가 디자인의 감각적 영감의 재료가 되기도 한다.

진화 과정에서 입증된 생명체의 디자인은 공업 디자이너나 건축가들에게 중요한 참고 자료가 된다.

▲ **그림 2-19** | 식물의 규칙적인 질서에서 기능적이고 논리적인 구조를 찾아낸 경우

| Note | 학교에서 배운 물리학에서는 모든 사물의 운동이 공식에 딱딱 들어맞아 예측이 가능하다. 그런데 교과서에 나오는 물리학적 세계는 대개 마찰계수가 0이라든지 공기의 저항이 고려되지 않는 비현실적 공간이다. 하지만 기상 변화라든지 담배 연기처럼 현실 공간에서의 운동은 불규칙해서 예측하기가 어렵다. 1960년대 만델 브로트는 이러한 현실계의 불규칙한 운동을 규명하기 위해서 여러 가지 방정식을 연구하다가 기이한 모양의 형태를 발견하는데, 이것을 '프랙탈 도형'이라고 한다.

프랙탈 도형의 특징은 기이한 불규칙적 모양인데, 이 도형의 부분을 확대해 보면 전체 형태와 유사한 자기 반복적인 형태를 가지고 있다. 마치 100만 분의 1지도와 10만 분의 1지도의 해안선 모양이 닮은 것처럼, 전체 형태에서 미세한 부분의 모양에 이르기까지 닮은 모양이 무한히 반복되어 있는 것이 프랙탈 도형의 특징이다.

19세기 말 프랑스를 휩쓸었던 '아르누보 양식'은 식물의 형태에서 영감을 받아 만들어졌다. 식물의 줄기에서 영감을 받아 긴 장식적 선들이 구성해내는 조형적인 아름다움은, 나무나 철과 같은 딱딱한 재료의 질감을 전혀 느낄 수 없을 정도로 부드럽다. 이러한 아르누보 양식은 우아하고 화려한 프랑스의 예술성을 새로운 재료와 기술에 입각하여 현대적으로 해석한 결과로 인정되어 디자인사의 한 부분을 장식했다.

논리적으로 디자인을 풀어가려는 성향의 디자이너들은 형태의 아름다움이나 색의 원리와 같은 조형적 요소보다도, 자연의 규칙적인 질서를 통해서 기능적이고 논리적인 구조를 찾는다. 식물이 가진 수학적 비례나 규칙적 구조는 조형적인 면보다는 구조적인 문제를 푸는 데 큰 열쇠가 되기 때문에 '구조학'이라는 학문에서 전문적으로 다루기도 한다.

▲ **그림 2-20** | 프랑스의 예술성을 보여주는 아르누보 양식의 디자인들

좋아 보이는 것들의 비밀

| Note | 아르누보(Art Nouveau)는 '새로운 예술'이라는 뜻으로, 19세기 말에서 20세기 초에 걸쳐 프랑스에서 유행했던 양식이다. 아르누보의 탄생 배경에는 철을 다루는 산업기술과 프랑스 특유의 풍부한 문화적 전통이 자리 잡고 있다. 그리고 무엇보다 기술의 과시에만 그치고 양식적 매너리즘으로 가득 찼던 1850년대 영국의 수정궁 박람회에 대한 프랑스인들의 실망감은 새로운 시대의 양식을 만들어야 한다는 의무감을 불러일으켰다. 이러한 배경으로 다양한 양식적 실험을 거쳐서 만들어진 것이 아르누보 양식이다.

당시 여러 나라에서 나타난 새로운 양식적 경향들을 일괄적으로 아르누보라고 말하면서 독일의 '유겐트 스틸(Jugend Stil)', 비엔나의 '세제션(Secession)' 등을 아르누보와 동일시하는 경우가 많으나 양식적으로 이들은 아무런 상관이 없다. 단지 시대적으로 비슷하다거나 양식의 동기가 같다는 것 때문에 하나로 묶인 것으로 그렇다면 현실주의와 입체파도 같은 미술 양식으로 묶여야 할 것이다.

곤충의 수학적 비례와
기능적 구조

0 2

식물뿐만 아니라 살아 있는 대부분의 생명체는 일정한 수학적 비례에 의해 디자인되어 있다. 수학적 비례의 아름다움은 근육으로 뒤덮인 동물이나 비례 구조가 단순한 식물보다는 곤충에서 더 분명하게 나타난다. 딱딱한 외피로 정확하게 구분된 곤충의 마디들은 몸 전체의 비례 관계를 명확하게 보여주는데, 움직임을 고려해 디자인된 관절이나 마디의 모양은 기능적이면서도 구조적이다. 곤충을 자세히 살펴보면 색이나 비례, 기능적인 구조 등에서 모두 흠잡을 수 없을 정도로 완벽한 디자인을 보여준다.

▲ **그림 2-21** | 수학적 비례의 아름다움을 보여주는 잠자리

▲ **그림 2-22** | 잠자리 전체 구조의 동세

그림 2-21의 잠자리는 일반 고추잠자리와 달리 유난히 가늘고 긴 꼬리를 가지고 있다. 몸의 가늘고 긴 이미지는 약해 보이지만 가볍고 날렵하고 세련된 느낌을 준다. 형태로만 본다면 음속을 돌파하고도 남을 것 같다. 크고 둥근 눈이 달린 머리와 몸통은 가늘고 긴 꼬리의 직선적 흐름을 방해하지 않으면서도 선으로만 흐를 수 있는 형태를 한 번 묶어주는 역할을 한다. 그리고 바늘처럼 생긴 꼬리에 비해 둥근 눈과 볼륨감 있는 몸통은 서로 대비를 이루어 전체적인 조형을 풍부하게 만든다. 몸통과 머리가 조금만 크거나 둥글거나 길었어도 짜임새 있는 형태를 이루지 못했을 것이다.

투명한 날개는 잘 보이지 않는 것 같아도 전체 형태를 감각적으로 마무리한다. 상체와 꼬리에 비해 날개의 면적이 가장 넓은데, 만약 날개가 나비처럼 불투명하고 색이 화려했다면 시각적인 무게가 날개에 쏠려서 전체 균형이 깨졌을 것이다. 또한 투명하더라도 날개의 길이가 꼬리 끝까지 갔거나 지금보다 짧았더라면 비례가 이상했을 것이다. 그리고 날개가 꼬리와 몸통의 방향과 비스듬한 각도로써 몸통에 결합된 것도 상당히 세련된 조형성을 보여준다. 전체의 동세는 머리에서 꼬리까지 강한 직선으로 두드러지지만, 투명한 날개가 약간의 각도를 가지고 몸통쪽으로 결합되기 때문에 변화가 있으면서도 전체 균형이 유지되는 안정된 조형을 이루었다. 몸통의 검은색 무늬는 날개와 방향이 똑같아 형태와 질감이 다른 투명한 날개와 몸통을 자연스럽게 하나의 조형으로 연결시켜 주는 역할을 한다. 그리고 꼬리 쪽의 검은색 선과 대조를 이루어 전체 조형의 균형을 잡아준다.

좋아 보이는 것들의 비밀

정말 놀라운 것은 꼬리 끝에 들어가 있는 하늘색 점이다. 이 점은 대단히 감각적이며 시원한 느낌을 준다. 잠자리의 긴 꼬리와 하늘색 점은 짧고 굵은 연두색 몸통과 시소처럼 팽팽하게 조형적 균형을 이룬다. 조그마한 점 하나의 색이 꼬리에 천 근 같은 무게를 실어주기 때문이다. 색의 조화나 형태의 조형성 어느 쪽에서 보아도 군더더기 없이 완벽한 디자인을 보여준다.

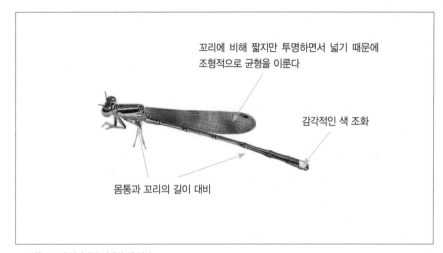

꼬리에 비해 짧지만 투명하면서 넓기 때문에
조형적으로 균형을 이룬다

감각적인 색 조화

몸통과 꼬리의 길이 대비

▲ **그림 2-23** | 잠자리의 비례와 색 처리

3장

인체의 아름다움

인체는 서양 문명에서 아름다움의 기준이자 모든 미학 논리의 출발
점이었다. 근대에 이르기까지 서구 조형 역사의 바탕에는 항상 사람
의 몸이 그림자를 드리우고 있었다고 보아도 무리는 아닌데, 오늘날
의 디자인에서도 인체는 '인간을 위한 디자인'이라는 말을 앞세우며
여전히 중심을 차지하고 있다.

인체의 비례

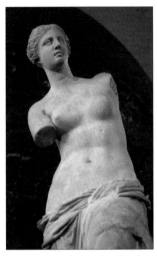

▲ **그림 2-24** | 완벽한 비례가 구현된 〈밀로의 비너스〉

서양 사람들은 옛날부터 하나님이 자연 속에 진리를 감추어 놓았다고 믿고 그 진리를 찾기 위해 노력했다. 그들은 숨겨진 진리가 바로 수학이며 자연물 속에 비례의 형태로 숨어 있다고 생각했다. 또한 하나님이 자연물에 숨겨놓은 수많은 진리 중에서도 인체 비례야말로 가장 아름다운 진리의 정수로 여겼다. 서양 문화에서 수학에 대한 종교적 열망은 오르페우스교의 신자였던 피타고라스가 '피타고라스 정리'를 만들었던 고대 그리스 시대부터, 수학을 통해 신의 존재를 증명하려고 했던 현대의 신지학회에 이르기까지 끊임없이 이어졌다. 그래서 서양 사람들은 예로부터 완벽한 진리를 드러내기 위해서 완벽한 인체를 구현하는 데 몰두했다. 〈밀로의 비너스〉가 관능적인 아름다움보다는 완벽한 비례에 의한 초월적 아름다움을 느끼게 해주는 것을 보면 알 수 있다.

그림 2-25 레오나르도 다빈치의 〈인체 비례도〉를 보면, 사람의 몸은 사각형 및 원과 관련되어 있다. 그리고 머리에서 벌어진 다리를 연결하거나 머리와 사각형을 연결하면 삼각형이 만들어진다.

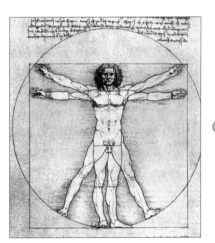 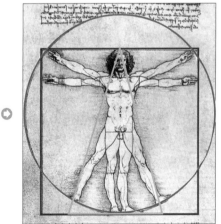

▲ **그림 2-25** | 레오나르도 다빈치(Leonardo da Vinci)의 〈인체 비례도〉

인체에 대한 서양 사람들의 과도한 집착은 르네상스 시대에 오면 건축 양식에 인체의 비례를 구현하려고 하는 노력으로 나타난다.

이처럼 가장 기본적인 기하학형이 인체의 비례와 관련 있다는 점에 착안하여 르네상스시대 건축가들은 삼각형, 사각형, 원과 같은 기본 기하도형만으로 건축물을 디자인하면 인체 비례에 숨겨진 진리와 하나님의 진리 세계를 함유한 위대한 건물을 지을 수 있다고 생각하였다. 그래서 자유로운 형태로 지어진 고딕 건물에 비해 르네상스 시대의 건물은 기하학적 형태만으로 디자인되었다.

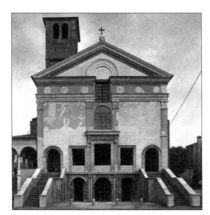 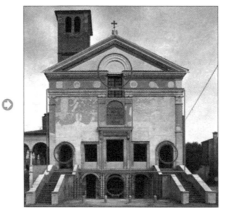

▲ **그림 2-26** | 삼각형, 사각형, 원으로 디자인된 르네상스 시대의 건축물

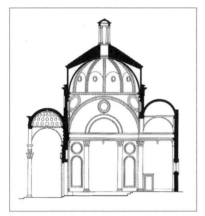 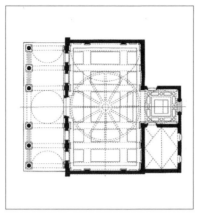

▲ **그림 2-27** | 삼각형, 사각형, 원으로만 디자인된 브루넬리스키(Brunelleschi)의 피레체 대성당의 도면과 사진

그림 2-27의 브루넬리스키가 디자인한 돔으로 유명한 피렌체 대성당은 평면도나 입면도가 모두 자와 컴퍼스만으로 그릴 수 있는 원과 삼각형, 사각형 등의 단순기하학 형태의 조합으로 디자인되어 있다.

인체에 대한 집착은 인간공학에서처럼 수치로 계량화하여 표준화된 신체를 통해 현대까지 이어진다.

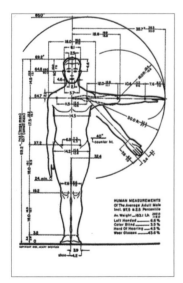

▲ **그림 2-28** | 인간공학에서 다루는 인체 치수도

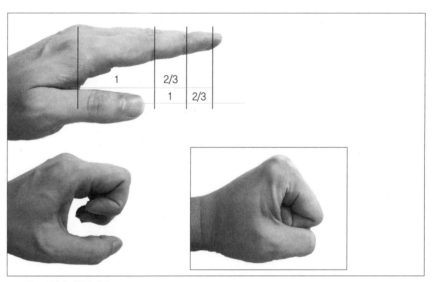

▲ **그림 2-29** | 손가락의 비례

인체는 부분적으로도 재미있는 비례나 구조를 많이 갖고 있다. 우리가 주먹을 쥐는 단순한 움직임도 엄밀히 말하면 손가락 마디의 길이가 일정한 비례로 배열되어 있기 때문에 가능한 것이다. 손가락은 마디의 끝으로 갈수록 길이가 일정한 비율로 짧아진다. 그래서 손가락을 구부렸을 때 손가락 마디가 안으로 말려들어가 주먹을 쥘 수 있는 것이다.

인체를 건축설계와 연관짓는 것은 서양뿐만 아니라 우리나라에서도 발견할 수 있다. 불국사의 청운교와 백운교는 3:4:5 비례의 직각삼각형으로 이루어졌다. 이와 같은 비례로 건축하는 것을 '구-고-현'법이라 한다. 구(勾)는 넓적다리를 뜻하고 고(股)는 장딴지를 뜻한다. 즉 무릎을 직각으로 구부린 채 바닥에 누우면 바닥과 다리 사이에 삼각형이 이루어지는데, 바로 이것이 '구-고-현'법의 삼각형이다.

'구-고-현'법의 삼각형은 고대 서양에서 신성불가침의 삼각형이라 부르는 '황금비'와 동일한 비례를 가지고 있다. 텔레비전이나 컴퓨터 모니터는 화면의 대각선 길이를 기준으로 19인치, 21인치, 24인치 등으로 구별하는데, 이것은 화면의 가로와 세로의 비례가 일정하기 때문에 가능하다. 즉 '구-고-현'법의 비례와 동일한 가로:세로:대각선이 3:4:5인 비례다. 이 비례는 인체를 기준으로 해서 나온 비례라는 점에서, 서양이나 동양 모두 비슷한 조형적 안목을 가지고 있었던 것으로 볼 수 있다.

▲ **그림 2-30** | '구-고-현'법으로 이루어진 불국사의 청운교

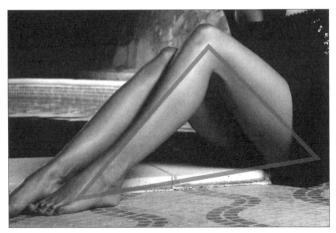

▲ **그림 2-31** | 인체의 다리에 나타난 '구-고-현'법

인체의 곡선

조르지오 아르마니의 디자인을 살 수 있는 사람은 많겠지만, 제대로 감상할 수 있는 사람은 그리 많지 않을 것이다. 휘어질 듯 말 듯한 미묘한 선의 흐름은 웬만큼 훈련되어 있는 눈이 아니라면 알아차리기가 쉽지 않다. 더욱이 그러한 흐름이 가지는 매력을 깊은 감동으로 받아들이면서 즐긴다는 것은 쉽지 않은 일이다. 하지만 사람 몸매의 선을 논한다면 너나할 것 없이 모두 일류 디자이너나 조각가 못지 않게 전문가적 식견을 지니고 있음을 발견할 수 있다.

조형적인 측면에서 보자면 특히 여자 다리의 곡선은 아름다움을 감별해내기가 상당히 어려운 형태다. 대단히 미묘한 곡률을 이루면서 흐르기 때문이다. 이를 감별하기 위해서는 조르지오 아르마니의 옷이 가진 선의 가치를 볼 줄 아는 안목이나 고려청자나 조선백자의 선을 볼 줄 아는 안목과 동일한 수준의 눈이 필요하다. 그런데 참으로 대단한 점은 지나가는 사람의 각선미를 판단하는 데 조형적인 어려움을 겪는 사람들이 거의 없다는 것이다. 아주 수준 높은 교양을 가진 사람들이나 동네 건달들이나 여자의 몸매와 각선미를 말하는 데 있어서는 안목의 차이가 거의 없다. 워낙 일상적인 것이라서 특별한 일로 느껴지지 않겠지만, 조형적으로 볼 때 이 정도의 안목과 감각은 그냥 얻어지는 수준이 아니다. 대단한 조형적 훈련이 없으면 절대 만들어질 수 없는 경지다.

그렇다면 전문적인 조형작가도 아닌 일반 사람들이 어떻게 이 같은 안목을 자기도 모르는 사이에 가질 수 있는 것일까? 이것은 우리가 하루도 빠짐없이 사람들을 보면서 살아가기 때문이다. 굳이 각선미가 아니더라도 어떤 사람을 척 보면 잘생겼다, 못생겼다를 금방 판단할 수 있다. 이것은 우리가 항상 사람을 보며 살고 있고, 다양한 모습에 대해서 자신도 모르게 미적 판단을 하고 있기 때문이다. 하지만 주변에서 흔히 보던 사람이 아니라 흑인이나 백인들을 대할 때, 이 사람이 잘생겼는지 못생겼는지를 곧바로 판단하기 어려운 것은 평소에 판단하던 대상이

사람 구경만큼 재미있는 것도 없다. 사람의 얼굴(표정, 인상)과 몸매에서 느낄 수 있는 미세한 비례의 아름다움은 적잖은 조형적 즐거움을 준다. 일찌감치 고대 서양인이 인체를 아름다움의 정수라고 생각했던 것이 이해된다.

Good Design

71

아니기 때문이다. 이는 우리도 모르는 사이에 사람의 모습을 통해 조형적 학습을 하고 있었음을 증명해 준다. 따라서 전문적인 조형예술가가 아니더라도 모든 사람들은 조형적인 안목을 이미 상당한 수준 가지고 있다고 볼 수 있으며, 몸매나 각선미의 미세한 곡률을 볼 수 있는 안목을 좀 더 보편적인 조형성 차원으로 승화시킨다면 누구나 뛰어난 디자이너가 될 수 있는 자질을 이미 가지고 있다고도 말할 수 있다. 이로써 형태에 대한 공부란 전문적인 과정이나 의도적인 노력 못지않게, 평소 습득된 여러 가지 경험에 의해서 구축된다는 것을 알 수 있다. 또한 인체는 우리가 모르는 사이에 조형적 안목을 키워주는 대단히 중요한 학습 대상이라는 것도 알 수 있다.

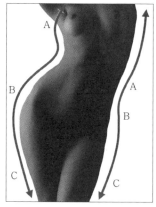

▲ 그림 2-32 | 여체의 동세 흐름

남자보다는 여자의 몸매에서 조형적인 매력을 훨씬 더 느끼게 되는 데는 이유가 있다. 여자의 몸매는 남자의 몸매보다 선의 율동감이 심해서 시각적으로 더 두드러지기 때문이다. **그림** 2-32를 보면 여자의 몸매는 일반적으로 가슴께로부터 나온 선이 허리 부분에서 급속하게 안으로 휘어들어갔다가(A) 바로 역곡률이 골반 쪽으로 흘러나와(B) 다리로 흐른다(C). 선의 동세가 강하기 때문에 그렇지 않은 형태보다 인상이 강해 보인다. 한편 골반 근처 곡선이 이루는 원호의 크기는 가슴 근처의 원호보다 크기 때문에 조형적으로 강약의 리듬을 보여줄 뿐만 아니라, 시각적으로 몸의 중심이 상체보다는 하체로 내려오게 한다. 골반으로 크게 휘어진 곡선은 폭포수가 떨어지듯 강하게 다리 쪽으로 미끄러진다. 즉 가슴으로부터 잔잔하게 시작한 곡선의 율동은 골반에서 크게 힘을 얻고 다리로 직선 운동을 한다. 크게 돌다가 작게 돌고, 느리게 움직이다가 빠르게 움직이는 여체가 만들어내는 곡선의 기승전결은 마치 강약을 갖춘 음악과 같다.

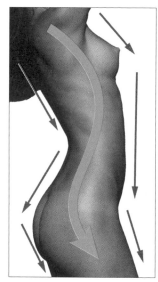

여자의 몸매는 옆에서 볼 때 훨씬 더 조형적이다. 가슴과 허리, 엉덩이 부분이 이루는 곡선의 율동은 앞에서 볼 때보다 옆에서 볼 때 훨씬 다이내믹하기 때문이다. 가슴에서 배로 내려오는 곡선은 가슴 윗부분과 아랫부분이 서로 다른 곡률로 이루어져 있고, 배에서 골반으로 내려오는 완만한 곡선은 다리로 자연스럽게 연결된다. 어깨에서 엉덩이까지 내려오는 곡선은 어깨에서 허리까지 비스듬한 직선으로 내려오다가 허리 부분에서 급격히 꺾여 엉덩이의 큰 원호 운동으로 바뀌면서 다리로 흐른다. 윗부분에서 조형적으로 인상적인 부분이 가슴 선의 동세라고 한

▲ 그림 2-33 | 옆에서 본 여체의 조형성

좋아 보이는 것들의 비밀

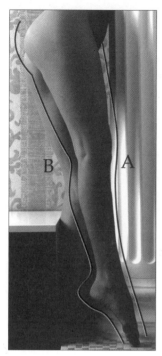

▲ **그림 2-34** | 각선미의 조형성

▲ **그림 2-35** | 몸매의 전체적인 동세 흐름

다면, 아랫부분에서는 허리로 들어갔다가 엉덩이로 나오는 선의 동세가 된다. 이 두 가지 조형적 포인트는 서로 높이를 달리하며, 강약의 리듬을 강하게 만들어내 역동적인 동세를 느끼게 한다.

몸매의 조형적 아름다움이 좌우로 움직이는 다이내믹한 선의 동세에서 온다면, 각선미는 날렵한 선의 속도감에서 온다. 각선미의 핵심은 힘과 속도다. 속도를 위해서는 날렵해야 하지만, 너무 날렵하다 보면 힘이 없어지고 밋밋해진다. 그렇다고 힘을 추구하다 보면 저항이 늘어 속도감이 떨어진다. 미세한 선의 흐름 속에서 속도와 힘이 서로 균형을 이루어야 아름다운 형태를 빚어낼 수 있다.

뛰어난 각선미에서는 저항에 자유로우면서도 생기 넘치는 선의 아름다움을 느낄 수 있다. 다리 전체의 동세는 직선이 아니라 운동 방향이 서로 다른 완만한 곡선을 이루기 때문에 생기 있는 운동감이 느껴진다. **그림** 2-34에서 허벅지 앞쪽에서 무릎을 지나 발등과 발끝으로 가는 다리의 앞쪽 선(A)은 곡률이 크고 완만한 선으로 미끄러지듯이 내려와 발목에서 급격히 휘어진다. 발목 윗부분의 선과 발목 부분은 곡률에서 크게 대비되어 속도감을 느끼게 한다. 허벅지 뒤쪽에서 장딴지로 내려오는 뒤쪽 선(B)은 앞 선보다 곡률이 커서 부드러우면서도 힘이 느껴진다. 허벅지와 오금 부분과 장딴지를 중심으로 흐르는 선의 리듬은 흐르듯 멈추었다 다시 흐르는 섬세한 아름다움을 보여준다. 여기서 조금만 곡률이 잘못 조정되어도 느낌이 전혀 달라진다. 굵지도 가늘지도 않은 발목으로 모인 선은 다리 전체의 움직임을 시원하게 마무리 짓고 다시 발쪽으로 퍼지게 한다.

여자의 아름다운 몸매를 '잘빠졌다'고 표현하는 말 속에는 여자의 몸매가 지닌 조형적 성격이 잘 드러나 있다. 앞에서 살펴본 것처럼, 짧은 몸통에서의 다이내믹한 선은 긴 다리 쪽으로 내려오면서 속도를 더해 급격하게 땅으로 흐른다. 포스터나 책 표지에서는 시선이 먼저 제목에 가고 나서 그림과 잔글로 이어지는 것처럼, 여자의 몸매에서는 우선 운동감이 심한 몸통에 먼저 시선이 가고 그 다음으로 시각적 저항이 느껴지지 않는 다리로 가서 급하게 아래로 내려간다. 즉 '잘빠졌다'고 표현하는 것은 몸통의 곡선을 따라 시선이 다리로 빠르게 유도되기 때문이다.

4장

예술 작품의 아름다움

예술 작품에는 그것을 만든 사람의 열정과 피나는 노력의 성취가 고스란히 담겨 있다. 따라서 예술 작품을 공부하면 앞선 선배들이 피땀 흘려 연구한 결과들을 배울 수 있기 때문에 이로운 점이 한두 가지가 아니다. 디자이너들은 고전회화를 비롯한 다양한 조형 예술을 등한시하기 쉬운데, 정리된 조형 이론을 기계적으로 공부하는 것에 비교할 수 없는 효과를 얻을 수 있는 것이 바로 예술 작품에 대한 분석임을 잊지 말아야 할 것이다.

고전주의 회화

연극 무대처럼 시선을 사로잡는 고전주의 회화

하나의 예술 작품은 예술가가 어렵게 공부해서 얻은 조형의 원리와 조형의 경험들이 자신의 감각과 끊임없는 시행착오를 거쳐 구축된다. 따라서 디자인 공부를 시작하는 사람들은 조형작가들이 수많은 땀과 시간으로 이루어 놓은 조형적 가치들을 작품을 통해 전수받을 필요가 있다. 거기에는 우리가 복잡한 사물에서 쉽게 발견해내지 못하는 조형의 가치들이 숙성되고 정제되어 있어, 조형 학습을 위한 훌륭한 참고서가 된다. 그리고 무엇보다 우리를 겸손하게 만드는, 창조의 어려움과 그것을 극복하는 지혜와 경험이 녹아 있다.

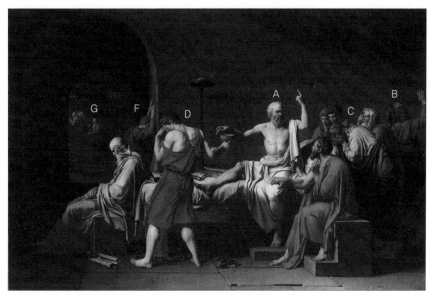

▲ **그림 2-36** | 〈소크라테스의 죽음〉, 다비드(Jacque Louis David)

그림 2-36은 소크라테스가 "악법도 법이다."라는 유명한 말을 남기고 용감하게 독약을 마시기 바로 직전 상황이다. 당시 상황을 마치 사진으로 찍은 듯이 실감나게 화폭에 담았다. 마지막 연설을 하는 듯한 소크라테스(A)를 중심으로 주변 인물들의 표정이나 몸짓 속에는 곧 다가올 소크라테스의 죽음을 애통해하는 분위기가 강하게 느껴진다. 가장 오른쪽에 있는 사람(B)은 벽을 보고 세상의 부조리와 억울함을 호소하는 듯하고, 그 옆에 있는 사람들(C)은 소크라테스를 쳐다보거나 그의 말을 들으며 침통한 표정을 하고 있다. 소크라테스에게 독약이 든 잔을 건네주는 이(D)는 소크라테스를 제대로 쳐다보지 못하고 다소 과장된 몸짓으로 슬퍼하고

있다. 그 왼쪽에 앉아 있는 사람(E)은 소크라테스의 죽음을 앞두고 슬퍼하다가 탈진한 듯 보인다. 그 바로 뒤의 사람(F)은 벽에 몸을 기대고 울고 있는 듯하고, 저 멀리 있는 사람들(G)은 이 방의 슬픔을 바라보며 안타까워하고 있다.

그림 속의 인물 하나 하나는 연극배우처럼 각자의 슬픔을 다양한 포즈로 표현하고 있다. 이처럼 고전주의 화가의 역할은 주제에 따라 인물의 연기를 연출하는 데까지 이르고 있다. 그리고 지극히 개별적으로 완결된 인물들은 개별적인 차원에서 멈추지 않고 전체에 대한 부분으로서 서로 시각적으로 강하게 조직화되어 있다.

화면 전체의 색과 명도의 관계를 살펴보면, 화면의 가운데 부분은 둥그스름하게 밝은 덩어리로 되어 있고 그 주변은 매우 어둡다. 그래서 전체 화면은 마치 조명을 비추고 있는 연극 무대처럼 밝고 어두운 부분의 대비가 심하고, 가운데의 인물들이 두드러진다. 인물들은 대개 밝은 색이나 따뜻한 색조로 되어 있고 배경 건물이나 중요하지 않은 사람들은 어두운 녹색으로 표현되었기 때문에, 빨간색이나 노란색 계통의 따뜻한 색으로 이루어진 인물들은 배경의 어두운 녹색과 서로 보색 대비를 이루고 가운데 밝은 부분은 어두운 배경과 강한 명도 대비를 이룬다. 따라서 밝고 따뜻한 색의 인물들은 앞으로 진출하고 어두운 녹색의 배경은 뒤로 빠지면서 밝은 조명을 받는 듯 인물 중심으로 관객의 시선을 끌어당긴다.

사람들이 고전주의 그림에 쉽게 몰입되는 이유는 마치 연극 무대처럼 색의 대비와 강한 명도 대비를 통해 시선을 강하게 흡수하기 때문이다.

고전주의 회화에서는 이 같은 조형의 원칙들을 배울 수 있다. 전체에서 세부에 이르기까지 성실하게 표현하는 노력은 기술적인 것 이전에 형태를 만드는 사람들이 우선 갖추어야 할 태도에 대해 생각하게 한다. 그리고 색과 명암의 관계에서도 주목받는 조형이 되기 위해서는 어떻게 해야 하는지 혜안을 제공한다.

구도가 엄격한 고전주의 회화

고전주의 그림은 아주 정밀하게 장면을 묘사하면서 화면에 등장하는 조형 요소들이 한 치의 빈틈도 없도록 잘 짜여져 있다. 고전주의의 특징은 말 자체에서 느낄 수 있듯이, 근본이라고 여겨지는 원칙들이 고지식할 정도로 엄격하게 적용되어 있다. 고전주의의 엄격한 원칙들이 가장 상징적으로 드러나는 부분은 '구도'이다.

고전주의 회화가 연극처럼 보이는 또 다른 이유는 구도가 엄격하다는 데 있다. 눈에 보이는 그림이 아름다운 형상을 갖게 되는 이유는 눈에 보이지 않는 그림의 뼈대, 즉 구도가 있기 때문이다. 그래서 구도가 부실하면 그림은 전체적으로 짜임새가 없어 보이며, 약간의 충격에도 쉽게 무너질 듯 약해 보인다.

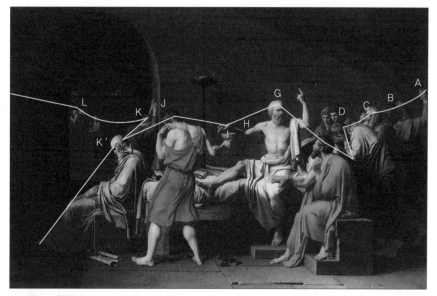

▲ **그림 2-37** | 인물들의 머리로 이어지는 가로축

그림 2-37에는 등장인물이 많다. 얼핏 보면 등장인물들이 자유롭게 다양한 표정과 동작을 취하고 있어 전체적으로 짜임새 있게 이루어졌다고 느끼기 어렵다. 하지만 그림을 이루는 조형적 요소들의 관계를 살펴보면, 많은 조형 요소들이 기계 부속처럼 서로 맞물려 돌아가는 수많은 부분들로 이루어진 유기체임을 알 수 있다. 먼저 흩어진 별들을 이어서 별자리를 만드는 것처럼, 등장인물들의 머리를 맨 오른쪽에서 왼쪽으로 연결해 보자. 오른쪽 사람의 손(A)으로부터 시작하는 흐름은 그 사람의 머리(B)를 거쳐 흰색 머리(C)로 연결되고, 다시 얼굴을 감싸 쥐고 있는 사람의 머리(D)와 팔(E)을 거쳐 오렌지색 옷을 입은 사람 머리(F)로 한 번 꺾였다

가 중심인물인 소크라테스의 머리(G)로 이어진다. 가장 높은 위치에 있는 소크라테스의 머리(G)로 이어진 흐름은 소크라테스의 팔(H)과 독약이 든 잔을 건네는 사람의 손(I)으로 연결되어 그 사람의 머리(J)에 닿는다. 여기서부터는 흐름이 두 갈래로 나뉜다. 하나는 벽에 손을 올리고 있는 사람(K)을 거쳐 저 멀리서 계단을 올라가는 사람(L)으로 연결되어 화면 바깥으로 빠지고, 나머지 하나는 바로 앞사람(K′)으로 연결되었다가 화면 아래로 빠진다. 이처럼 연결한 구도의 흐름은 직선적이거나 단조롭지 않고 내려갔다가 올라가고 둥글게 도는 등 쉬지 않고 리듬감 있게 이어진다. 그림은 멈추어 있지만 구도의 흐름은 계속 움직이고 있다.

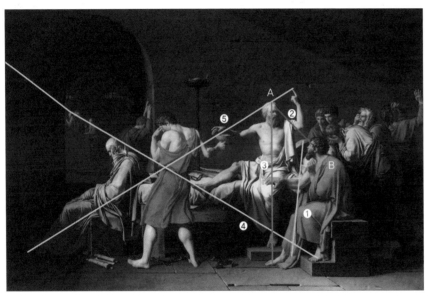

▲ **그림 2-38** | 마치 건물의 철골 트러스트처럼 화면을 교차하는 구도

그런데 **그림** 2-38을 보면 오른쪽에 있는 오렌지색 옷을 입은 인물(이하 B로 명칭)과 소크라테스(이하 A로 명칭)는 다른 인물들처럼 하나의 흐름으로만 연결되는 것이 아니라, 중층적으로 견고하게 결합되어 있다. B의 몸은 팔과 다리의 동세 때문에 비스듬한 직선(①)을 이루는데, 이 비스듬한 선적 구도를 통해 A와 세 겹의 관계가 형성되어 있다. 먼저 B가 A를 쳐다보는 시선은 A의 팔꿈치를 통해 간접적으로 유도되어 연결된다(②). 그리고 B의 오른손은 A의 머리와 세로로 세워진 왼쪽 무릎 사이에 있어서 이 셋은 하나의 축을 이루며 연결되어 있다(③). 그리고 B

의 두 발은 A의 왼발, 오른발과 직선(④)으로 연결된다. 이 선(④)을 연장하면 흰색 머리의 사람과 연결되고 더 나아가 가장 멀리 있는 두 사람의 머리와 기가 막히게 연결된다. 또한 A의 왼손, 머리, 오른손으로 연결되는 직선 구도(⑤)가 있는데, 이 선(⑤)을 연장하면 독약이 든 잔을 거쳐 빨간색 옷을 입은 사람의 왼쪽 팔꿈치로 연결되고 그 앞사람의 어깨로 이어졌다가 바로 사선으로 흐른다. 이처럼 눈에 보이지는 않지만 그림 전체를 관통하는 커다란 직선(④, ⑤)이 있다.

화면을 구성하는 조형 요소들의 짜임새 있는 구조는 하나의 완벽한 조형을 이루기 위해서 작가가 얼마나 많은 부분들을 세밀하게 계산해야 하는지를 보여준다. 겉으로 아무리 자연스러워 보이는 형태일지라도 그것은 작가가 화면 전체를 장악하여 건축물을 세우듯이 조형 요소들을 구축한 결과라는 것, 그래서 하나의 조형을 만든다는 것은 기분만 가지고 되지 않는다는 것을 일깨워 준다. 이러한 고전의 원리는 다른 여러 스타일에도 그대로 적용되는 근본 원리이므로, 순수미술이나 디자인 또는 어떠한 장르라도 뛰어넘는 중요성을 가진다.

추상미술

0 2

추상미술의 짜임새 있는 구도

눈에 보이는 사물을 그대로 그리는 구상적 경향의 그림과 눈에 보이지 않는 것을 그리는 추상적 경향의 그림은 서로 공유점이 없는 다른 세계의 그림처럼 보이지만, 다양한 조형 요소들이 짜임새 있게 결합되어 있다는 점은 공통된다고 할 수 있다. 추상미술 중에서도 샤갈의 그림과 같은 현실주의 회화들은 인간의 깊숙한 내면에 집중하기 때문에 조형성과 같은 형식적인 문제에 크게 신경 쓰지 않을 것

처럼 보인다. 그러나 조금만 분석해 보면 겉보기와는 달리 조형 요소들이 대단히 짜임새 있게 구성되어 있음을 발견할 수 있다.

그림 2-39는 소와 사람의 얼굴, 나무, 집 등의 조형 요소들로 이루어져 있다. 그런데 이 요소들은 각기 서로 다른 줄거리를 가지고 있어서 왜 이러한 요소들이 한 화면에 존재해야 하는지 이유를 찾기가 힘들다. 커다란 소의 얼굴과 쟁기를 메고 걸어가는 사람은 전혀 다른 세계에 속한 존재들처럼 아른거린다. 허술한 듯한 묘사와 상황의 관계성이 끊어져 따로 노는 것 같은 조형 요소들은 시선을 조형 요소 안으로 집중시키지 못하고 화면 전체로 느슨하게 풀어버린다. 너무나도 친절하게 시선의 흐름을 이끌어 주던 고전주의 회화에 비해서 이런 추상화는 사람들의 시선을 무책임하게 허공으로 던져버린다. 전체를 아우를 수 있는 안목 없이는 그림 안으로 한 치도 파고들지 못하고 그림 위를 방황하게 된다.

하지만 조금 뒤로 물러서서 그림을 그냥 먼 산 쳐다보듯이 보자. 소의 얼굴이나 사람의 얼굴, 꽃 등의 형상을 그냥 선과 면과 색의 구성으로 보면 그림의 뼈대가 어렴풋이 드러나기 시작할 것이다. 따로 존재하는 듯한 젖소와 젖을 짜는 사람, 소의 눈, 쟁기를 메고 가는 사람, 그 앞에 거꾸로 서 있는 사람, 오른쪽 녹색 얼굴의 눈은 둥그스름한 뼈대(①)를 이룬다. 그리고 그 바로 밑에 소의 입과 사람 얼굴의 입 부분과 맨 아래의 꽃이 또 하나의 둥근 뼈대(②)를 이루고 있어서, 전체적으로는 두 개의 원이 겹친 구도로 이루어져 있다. 허술하게 묘사된 것 같고 조형 요소들이 서로 관련성이 없어 보이지만, 사실 조형적으로 강력하게 결합되어 있다.

골조가 많은 건물이 튼튼한 것처럼, 조형적으로 견고한 그림은 수많은 뼈대들을 가지고 있다. 이 그림도 두 개의 원 구도뿐만 아니라 다양한 위치에서 수많은 구도들을 가지고 있다. 소의 코와 입 부분을 중심으로 화면을 보면 크게 X자 구도를 하고 있다. 소의 귀에서 코를 거쳐 꽃과 오른쪽 녹색 얼굴의 턱으로 하나의 직선(①)이 만들어지고, 오른쪽 녹색 얼굴의 모자에서 코를 거쳐 소의 코와 입을 거쳐 꽃으로 이어지는 직선(②)이 앞의 선(①)과 교차되면서 화면을 X자로 보강한다. 또한 소의 머리와 사람의 얼굴은 서로 단절되어 대립하고 있는 것 같아도, 소의 머리 윗부분과 사람의 모자로 이어지는 선 및 소의 턱 밑으로 해서 녹색 얼굴의 턱으로 이어지는 선은 크게 삼각형 구조(③)를 이룬다.

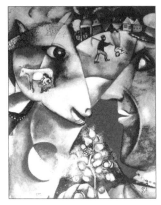

▲ **그림 2-39** | 〈나와 마을〉, 샤갈(Marc Chagall)

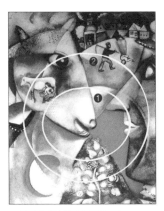

▲ **그림 2-40** | 원이 반복된 구도

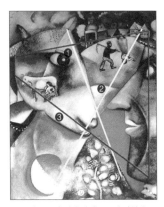

▲ **그림 2-41** | 여러 가지 구도의 짜임새

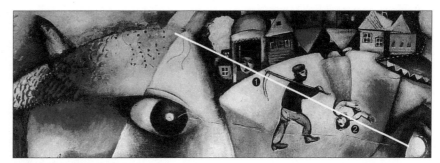

▲ **그림 2-42** | 짜임새 있는 부분의 구조

그림 2-42 화면 중앙 윗부분의 쟁기를 메고 가는 사람을 살펴보자. 상식적으로 이 그림의 상황을 보면, 쟁기를 메고 가는 사람 바로 앞에 거꾸로 서 있는 사람은 정말 현실적이다. 뒤집혀 있을 아무런 이유가 없기 때문이다. 그러나 시야를 소의 머리와 사람의 눈으로 확장해서 보면 분명한 조형적 이유를 발견할 수 있다. 쟁기의 선(①)은 뒤에 있는 조그마한 얼굴과 흰색 구름을 거쳐 소의 귀에 도달한다. 반면 쟁기 앞의 선(②)은 거꾸로 서 있는 흰색 옷을 입은 사람의 팔 방향으로 연장되어서 큰 얼굴의 시선의 방향과 일치된다. 소의 귀에서 큰 얼굴의 시선에 이르기까지 모든 조형 요소들은 하나의 선에 일사불란하게 연결되어 있다. 여기서 우리는 쟁기를 메고 있는 사람 앞에 왜 한 사람이 거꾸로 서서 팔을 꺾고 있는지 알 수 있다. 이것은 현실적인 느낌을 표현하기보다는 형태를 구조적으로 연결하기 위해서다. 이처럼 서로 관련성 없어 보이고 마음대로 그린 것 같은 형태들은 사실 조형적인 이유에서 계산된 결과임을 알 수 있다. 그래서 언뜻 보면 겉모습이 허술한 듯한 이 그림에는 고전주의 회화 못잖은 엄격한 조형성이 구축되어 있다.

추상미술의 짜임새 있는 색 배치

이 그림은 다양한 조형 요소들이 여러 가지 구조를 이루며 많은 면들로 쪼개져 있어 형태가 흩어지기 쉬운데 놀랍게도 소와 사람의 옆얼굴, 조그마한 두 인물, 꽃, 집의 형상들은 해체되지 않고 또렷한 자기 모습을 유지하고 있다. 이것은 짜임새 있게 색이 배치되어 있기 때문이다.

화면의 색 배치를 크게 살펴보자. 중간 중간 흰색 터치가
들어가 화면 전체의 색 배치를 쉽게 이해하지 못하게 방
해하고 있다(대가들일수록 자신의 의도가 쉽게 읽혀지기
를 원하지 않는다. 그런데 샤갈은 자신의 의도를 대단히
교묘하게 감추면서도 색 배치에서 성공하고 있다). 그러
나 실눈을 뜨고 전체를 크게 보면 흰색 톤의 소의 머리와
녹색 톤의 사람의 옆얼굴, 핑크색과 빨간색 톤의 배경과
조그마한 색 면들이 집합된 화면의 중앙과 윗부분, 아랫
부분으로 구성되어 있음을 알 수 있다. 주요한 형상들이
각자의 톤을 가지고 있어서 면이 많이 나눠지더라도 전
체 형상은 분절되어 보이지 않는다.

▲ **그림 2-43** | 색의 배치

그림에서 가장 두드러지는 부분은 녹색 얼굴과 그 앞의
빨간색 바탕이다. 녹색과 빨간색은 서로 보색이므로 녹
색 얼굴과 빨간색 배경은 뚜렷하게 구분된다. 또한 강한
빨간색 배경을 배경 전체에 사용하지 않고 적은 면에 한
정해서 썼기 때문에 녹색 얼굴의 면적과 균형을 유지한
다. 만일 바탕을 전부 빨간색으로 했다면 녹색 얼굴의 비
중이 떨어졌을 것이다. 그림을 보면 녹색 얼굴(①)과 빨간색 배경(②)은 뚜렷하게
단절되어 보이지만, 흰색에 붉은색 터치가 들어간 면(③)과 빨간색 배경(②)은 연
결되어 보인다. 이렇게 배경을 이루는 두 면(②, ③)은 하나의 덩어리로 연결되어
서 바탕을 이룬다.

여기서 소의 머리 부분 색 처리는 대단히 돋보인다. 소의 머리 앞부분(④)은 흰색
주조의 바탕 면과 연결된다. 그런데 소의 머리가 바탕 면과 한덩어리가 되어버리
면 반대편에 있는 녹색의 얼굴과 균형을 이루기가 어려워진다. 흰색의 면적이 넓
어지기 때문에 흰색 쪽으로 조형적 비중이 기우뚱해지기 때문이다. 그러나 이런
일은 일어나지 않고 있다. 소의 머리 뒷부분(⑤)에 파란색을 넣었기 때문에 같은
색조의 면이라고 하더라도 붉은 색조가 들어간 흰 배경 면과 소의 형태가 구별되
어 독립된 형상을 유지하고 있기 때문이다.

| Note | 이와 같은 방식으로 부분들을 분석해 보면, 다른 곳 역시 동일한 수준으로 짜임새 있게 조율되어 있다는 사실을 발견할 수 있다.

녹색 얼굴과 빨간색 면(①, ②)

녹색과 빨간색은 서로 보색이므로 강한 대비를 이루어 녹색 얼굴 형상을 뚜렷하게 해준다. 또한 강한 빨간색을 배경 전체에 사용하지 않고 적은 면에 한정함으로써 녹색 얼굴이 빨간색에 밀리지 않도록 한 점은 매우 뛰어나다. 전체 구도에 따라 논리적으로 그려졌다.

원래 흰색 배경에 부분적으로 빨간색이 들어간 면(③)

빨간색은 녹색에 비해 강하게 대비되기 때문에 면적이 넓어지면 배경이 너무 강해지면서 녹색 얼굴이 후퇴하는 모순이 생긴다. 따라서 빨간색을 가능한 한 적게 써야 하는데, 빨간색 면을 적게 쓰면 배경 면이 나뉘는 문제가 생긴다. 샤갈은 이 문제를 해결하기 위해 빨간색 배경 면과 이어지는 다른 배경 면에 빨간색을 부분적으로 넣어 단절되지 않게 만들었다.

원래 흰색 배경에 부분적으로 파란색이 들어간 면(④, ⑤)

소의 머리 앞부분은 흰색 중심의 배경과 한 덩어리가 되어 녹색 얼굴과 강한 대구를 이루기가 어려운데, 흰색 중심의 바탕과 소의 흰색 머리가 서로 독립하도록 만들기 위해서 소의 머리 뒷부분에 파란색을 넣었다. 이렇게 해서 부분적으로 푸른 색조가 들어간 소의 머리는 붉은 색조가 들어간 하얀 배경 면과 연속되면서도 배경에 녹아 없어지지 않고 독립된 형상을 유지할 수 있다.

이처럼 추상화는 겉보기와 달리 그림의 구조나 색의 조화가 대단히 짜임새 있게 계산되어 있다. 고전주의 그림에 비해 작가의 자유로운 표현을 중요시하는 추상미술에서도 여전히 고전주의 회화에 구현된 조형적 가치들이 비중 있게 적용된다. 어떠한 개성과 이념이 담긴 조형이라 하더라도, 그것이 순수미술이든 디자인이든 다른 사람의 눈에 보이는 사물인 이상 조형으로서 갖추어야 할 기본은 항상 무시될 수 없다는 것을 알아야 한다.

동양화의 구조미

03

그림 2-44는 전형적인 동양의 산수화다. 산수화는 서양의 풍경화처럼 직접 야외로 나가 사생하는 것이 아니라, 이상적인 경관을 상상해서 그리는 경우가 대부분이 므로 조형적인 구성이 매우 뛰어나다. 이 그림은 산과 나무가 모두 왼쪽으로 치우쳐 있어 언뜻 보면 한 쪽이 무거워 보이지만, 자세히 살펴보면 왼쪽의 산 뒤로 또 다른 산이 연결되어 있어 드러나지 않는 매우 큰 공간이 있다는 암시를 주고 있 다. 이 드러나지 않은 공간은 평면의 화면을 공간으로 전이시키며, 화면 왼쪽으로 치우친 산의 무게와 균형을 이루고 있다.

| Note | 동양화는 비례나 구도와 같은 현대 조형 원리로 설명하기 어렵다는 선입견을 가지기 쉽지만, 잘 그려진 동양화는 동양화이기 이전에 역시 하나의 조형으로서 근본적인 조형 원리 에 빈틈이 없다. 자연의 모습을 그대로 그렸을 것 같은 산수화지만 사실은 나무 한 그루, 나뭇 가지 하나도 전체 구도에 따라 논리적으로 그려졌다.

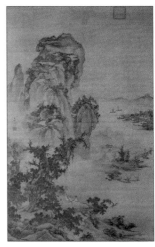

▲ **그림 2-44** | 동양화의 구조미를 엿볼 수 있는 산수화

그림 2-44의 산수화를 평면적으로 보면 왼쪽이 무거운 구도지만, 공간적으로 보면 오히려 산과 나무는 거대한 공간에 둘러싸여 있는 왜소한 존재다. 산과 나무는 톤 이 어둡기 때문에 산 뒤로 펼쳐지는 원경의 밝은 톤에 비해 뒤로 후퇴해 둘러싸여 보인다. 이처럼 동양화의 구도는 평면적인 회화보다는 공간적인 건축을 닮았다. 이 그림은 평면적으로 보더라도 구조적으로 탄탄하다. 왼쪽의 산과 나무는 위에 서 아래로 지그재그 모양의 구조를 이루면서 자연스럽게 연결된다(**그림** 2-45). 그 리고 산꼭대기의 봉우리와 오른쪽 아래의 작은 봉우리는 오른쪽 중간에 있는 마 을과 연결된다. 이렇게 연결된 구조는 다시 마을 아래의 나무로 연결되고, 다시 큰 나무와 마을로 이어지는 순환 구조를 형성한다. 순환 구조를 좀 더 확대하면 나무에서 오른쪽 위에 있는 작은 산봉우리로 연결되어 가장 멀리 있는 오른쪽 상 단의 마을로 이어졌다가 다시 오른쪽 중심부에 있는 마을과 작은 나무로 연결되

좋아 보이는 것들의 비밀

어서 더 큰 순환의 띠를 형성한다(**그림** 2-46). 이처럼 서양화에서 구현되었던 것과 동일한 구도의 논리가 동양화에서도 발견된다는 점은 인간에게 공통되는 조형의 보편적인 부분이 동양과 서양, 과거와 현재를 초월하여 존재한다는 것을 입증한다.

멀리 원경이 펼쳐지는 화면의 오른쪽은 왼쪽의 어두운 근경과 달리 밝게 대비된다. 또한 산과 나무가 그려져 있는 충만한 공간은 오른쪽의 비워진 공간과 대비된다.

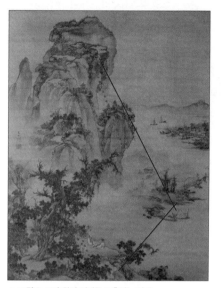 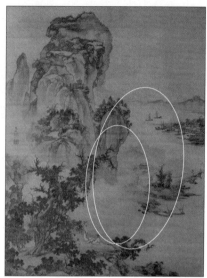

▲ **그림 2-45** | 화면 전체를 구축하는 뼈대 ▲ **그림 2-46** | 순환 구조

서예의 엄밀한 구성

04

서예는 모든 조형적인 본질, 나아가 우주의 본질을 검은색과 선으로만 압축하는 고도의 추상 조형이다. 본질은 항상 복잡한 현상 속에 잠재해 있다. 따라서 본질을 드러내기 위해서는 필요 없는 것을 제거하고 필요한 것들을 가능한 한 압축해야 한다. 서예에서 사용하는 먹색은 삼원색을 모두 섞어 만들어지는 검은색에 가까운 회색이다.

서예에서 검은 먹을 사용하는 것은 몬드리안과 같이 조형적인 목적에서 색을 추상화한 결과로 볼 수 있다. 서예는 선의 예술이다. 서예에서는 형태의 모든 상태(점, 선, 면, 입체)가 선으로 압축된다. 선의 다이내믹한 율동과 변화는 점이 되었다가, 면이 되었다가, 입체가 되면서 선을 단순한 조형적 압축의 차원에서 벗어나 살아 움직이게 만든다. 그래서 서예에서는 무엇보다 살아 있음, 즉 힘이 최우선으로 중요한 가치가 된다. 선의 생명감이 최고로 드러나는 것은 행서에서다. 행서나 초서에서 붓의 선은 어떤 부분에서는 부드럽게 흐르다가 어떤 부분에서는 철판이라도 뚫을 듯이 굵고도 날카롭게 날을 세운다. **그림 2-47**을 골치 아픈 한자가 아니라 검은 선의 그림으로 본다면 음악처럼 선의 흐름과 강약의 리듬을 즐길 수 있다. 틀에 짜이기보다는 물 흐르듯이 씌어진 글들은 자유로운 듯하면서 전체적으로는 짜임새 있는 조형을 이룬다. 한자의 여러 서체 중에서도 예서는 디자인에 가장 가깝다.

몬드리안은 세상의 모든 형태는 수직선과 수평선으로 압축되고, 모든 색은 삼원색(빨강, 파랑, 노랑)과 검은색, 흰색의 다섯 가지로 압축된다고 생각했기 때문에 수평선과 수직선 그리고 다섯 가지 색만으로 그림을 그렸다.

▲ **그림 2-47** | 행서

그림 2-48은 추사 김정희가 쓴 예서로서, 다른 서체와 달리 예서는 글자의 조형적 구성에 집중한다. 뜻을 가진 글자들이지만 각 글자의 독특한 구조와 비례, 전체 글의 조형적 짜임새는 완벽한 하나의 그림이자 디자인이다. 각 글자의 모양을 살펴보면 디자인이 모두 독특하다. '成'자나 '父'자는 일반적인 글자라기보다는 글자를 이용한 그림에 가깝다. 글자로 보면 파격적이지만 형태로 본다면 비례미를 갖춘 선으로 이루어졌다. 약간의 차이는 있지만 다른 글자들도 마찬가지다.

▲ **그림 2-48** | 예서

▲ **그림 2-49** | 계획적으로 짜여진 구도

서양의 현대 미술 중 화면의 생명감을 중요
하게 생각하는 추상표현주의가 서예의 예술
적 이념에서 직접적인 영향을 받았던 이유는
서예의 힘이 넘치는 생명감 때문이다.
추상표현주의의 초기 화가들은 중국에서 직
접 서예를 배웠고, 이들의 초기 작업들에는
흰 바탕에 검은색의 터치로 서예와 유사하게
그린 것들이 많이 발견된다.
이들의 영향은 잭슨 폴록으로 이어져 추상표
현주의 전통이 완성된다. 추상표현주의의 독
특한 작업 방법인 '오토메이션'도 사실은 서
예를 할 때 무심하게 생명감에만 집중하여
글을 쓰는 태도에서 유래한다.

그림 2-49처럼 각각의 글자를 이루는 획들은 하나하나의 글자를 구성하는 요소로
서 서로 직접적인 관련이 없어 보이지만, 전체 구성의 흐름에서 살펴보면 모든 획
들이 서로 톱니바퀴처럼 맞물려 있다. 그림에서 밝힌 조형적 뼈대들은 일부에 불
과하며, 면밀히 살펴보면 수많은 조형적인 뼈대들을 추가로 발견할 수가 있다. 형
태가 선으로만 구성되어 있지만, 조형 요소가 그만큼 간결하기 때문에 그 속에는
숨길 수 없는 질서의 그물망이 빈틈없이 자리잡고 있다. 사실 이렇게 간결한 조형
요소로써 형태가 구성될 경우에는 부분이 조금만 이상해도 전체 구성은 순식간에
무너진다. 그렇기 때문에 예서와 같은 서예는 상당한 수준의 조형 교육과 훈련을
필요로 한다.

이상에서 살펴본 것처럼 서예는 먹과 선으로만 본질을 드러내는 추상적 조형의
정점에 서 있는 장르다. 이는 서양의 현대 미술이나 디자인에서 추구하는 추상적
형태 구성의 접근보다 오히려 더 압축해서 추상화하는 경향이 있다. 그렇기 때문
에 서예는 좀 더 앞선 조형이라고 볼 수 있으며, 오늘날 디자인과 같은 조형 작업
을 하는 사람들에게도 대단히 많은 공부거리를 제공해 준다.

5장

디자인의 아름다움

디자인을 하기 위해서는 당연히 디자인의 아름다움을 살펴보아야 하겠다. 우수한 디자인은 앞에서 살펴본 바와 같이 완성도 있는 조형성에 달렸다. 디자인에서의 조형성은 디자인의 기능성과 불가분의 관계이기 때문에, 기능성과 조형성의 조화를 종합적으로 살펴보는 것도 좋은 디자인 공부가 될 것이다.

홈페이지 디자인의
조형적 균형

0 1

디자인에서 요구되는 조형성은 앞에서 살펴본 내용들과 별로 다르지 않다. 눈에 보이는 사물들이 조형적으로 분석될 수 있는 것처럼, 디자인도 조형적인 안목으로 분석될 수 있다. 여기서는 여러 분야의 구체적인 디자인을 중심으로 조형성을 살펴보려 한다.

조형적인 측면에서 볼 때, 인터넷상에 있는 홈페이지 디자인과 종이로 인쇄된 포스터 디자인은 다르지 않다. 홈페이지 디자인이 인터넷이라는 공간적인 특징과 기술적인 조건으로부터 자유로울 수 없다 하더라도, 조형성이나 창조성과 같은 영역에서 디자인의 가장 기본적인 가치들을 넘어서지는 않는다. 디자인이 잘된 홈페이지는 미술 작품들처럼 조형적으로 짜임새가 있다. **그림** 2–50의 홈페이지 디자인을 보면, 화면에 들어가는 조형 요소나 비례가 잘 조율되어 있다.

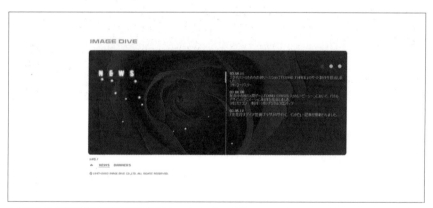

▲ **그림 2–50** | IMAGE DIVE의 홈페이지 디자인(www.imagedive.co.jp)

전체 화면은 흰색 배경에 붉은색 면으로 이루어져 있는데, 흰색 배경 면과 중앙의 붉은색 면은 모자라지도 남지도 않게 적절한 대비를 이루고 있다. 'IMAGE DIVE'라는 제목 글자는 붉은색 면 바로 위에서 굵은 회색으로 자리잡고 있어 주목성이

강하다. 흰색 배경 면과는 비슷한 조형적 비중을 가지면서 서로 비대칭적이지만 균형을 잡고 있다. 여기에 대칭되어 붉은색 면 바로 아래 작은 글자들이 배치되어 있는데, 위의 글자보다 크기는 작지만 글자 수가 많아서 제목과 또 다른 균형을 이루고 있다. 이처럼 위아래로 주고받는 조형의 균형관계는 단순한 면을 역동적으로 만든다.

그림 2-51을 보면 중앙의 붉은색 면 역시 짜임새 있게 구성되어 있다. 먼저 배경 사진으로 클로즈업된 장미를 사용해 글자와 도형들의 배경이 되도록 하였다. 이때 장미의 사실성이 화면을 압도해서 나머지 조형 요소들을 보이지 않게 하지 않도록 명도를 조절하였다. 즉 배경 사진은 사실적이지만 어두운 톤이므로 화면에서 후퇴한다. 따라서 흰색 제목이나 밝은색 글자, 도형은 장미에 압도되지 않고 앞으로 진출한다. 만일 배경 사진이 강해 전체 리듬이 깨졌다면 글자를 비롯한 모든 조형 요소들이 흩어져 산만해 보였을 것이다.

▲ **그림 2-51** | IMAGE DIVE 홈페이지 디자인의 구조 분석

배경 사진 위에 배열되는 조형 요소들은 마치 천칭 위의 큰 저울추와 작은 저울추들이 서로 팽팽하게 균형을 이루는 것 같다. 가장 왼쪽의 'NEWS'라는 제목은 중심선 오른쪽에 있는 작은 글자들과 균형을 이룬다. 만약 제목이 중심선으로 조금만 더 붙었다면 전체 균형은 오른쪽으로 기울어졌을 것이다. 양쪽의 균형을 위해서 제목을 가장 왼쪽에 배치해 놓은 것이다. 화면 왼쪽의 여백에 장미 꽃봉오리의 중심이 놓여 있는 것은 우연이 아니다. 장미의 위치로 인해 화면의 구조는 '제목→장미 꽃봉오리→작은 글씨'로 견고하게 연결된다.

사진은 사실성이 강하기 때문에 글자, 도형, 그림과 함께 배치하면 다른 조형 요소들을 압도하는 경우가 많다. 따라서 그래픽 디자인에서 사진은 신중하게 사용해야 한다. 디자이너는 색과 형태의 비중을 미세한 부분까지 감지해야 하고 조형적 균형에 민감해야 한다.

좋아 보이는 것들의 비밀

오른쪽 위에 있는 세 개의 점은 장식으로 있는 것이 아니다. 화면 왼쪽과 아래가 비어 있어 왼쪽 제목의 비중이 커졌으므로, 오른쪽 글씨 위에 세 개의 점들을 배치해 화면 왼쪽 제목과 왼쪽 여백 및 아래 여백과 서로 대응하면서 균형을 이루도록 하였다. 전체적인 조형관계를 읽지 못하면 이런 점이나 선들을 그저 장식적인 요소로만 보아 넘기기가 쉽다. 하지만 어떠한 경우에도 디자이너는 이유 없이 형태나 색을 남용해서는 안 된다.

홈페이지 디자인이라는 특수성 때문에 디자인보다 프로그램을 다루는 기술이 더 중요하다고 생각한다면, 이는 완성도 높은 디자인을 구현하는 데 방해가 될 뿐이다. 완성도 높은 디자인을 위해서는 미세한 색을 구별할 수 있고, 몇 밀리미터를 간파할 수 있는 안목이 필요하다. 이것은 프로그램을 익히는 것보다 훨씬 많은 시간과 노력을 필요로 한다.

자동차 디자인의 곡선미

02

자동차는 다른 제품들과는 좀 다른 특징이 있다. 바디 프레임이나 네 개의 바퀴, 좌석의 위치 등 자동차 구조에 큰 변화를 주기가 어렵다. 그래서 어느 자동차든지 구조는 모두 비슷하다. 반면 형태 이미지는 모두 다르다. 형태만 보면 어느 브랜드의 자동차인지 금방 구분할 수 있을 뿐만 아니라, 차에 대한 많은 것들이 판단된다. 이것은 자동차에서 형태가 그만큼 중요하다는 것을 뜻하는데, 그렇기 때문에 자동차 디자이너들에게도 형태를 다루는 능력은 조각가 못지않게 중요하다. 그만큼 자동차 디자인 분야에서는 빼어난 형태들이 많이 나오기도 한다. 형태를 공부하는 데에 있어서는 그래서 자동차 디자인은 훌륭한 교과서라 할 수 있다. 비엠더블유(BMW)에서 만든 콘셉트 카 '비전 이피션트 다이내믹스(Vision Efficient

Dynamics)'를 통해 자동차 디자인에서 나타나는 형태의 묘미와 그 속에 담긴 원리를 한번 살펴보도록 하자.

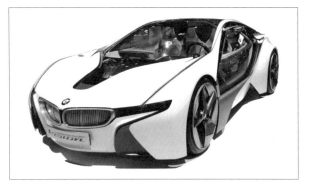

▲ 그림 2-52 | BMW의 콘셉트 카 Vision Efficient Dynamics

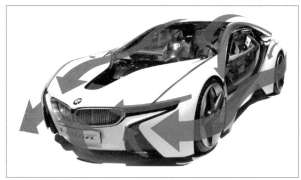

▲ 그림 2-53 | 자동차 전체에 흐르는 곡면들

그림 2-52의 콘셉트 카를 보면 형태의 힘이 얼마나 큰지 실감할 수 있다. 일단 보는 것만으로도 멋있다. 빼어난 형태가 놀랍기도 하지만, 이 자동차에서는 동시에 무언가 마구 달려오는 느낌을 가지게 된다. 자동차의 표면을 흐르는 수많은 곡면들이 가만히 서 있는 자동차를 달리게 만들고 있기 때문이다. 그것은 나아가 보는 이의 마음까지도 움직이게 하고 있다. 그러나 이 자동차가 빠르게만 보이는 것은 아니다. 속도에 더해 강한 힘이 동시에 느껴진다. 형태에서 느껴지는 힘과 속도의 조화가 결과적으로 보는 사람들에게 엄청난 심미감을 느끼게 하는 것이다.

▲ 그림2-54 | 자동차 앞면의 강렬한 동세

▲ 그림2-55 | 자동차 뒷면의 복잡한 동세

좋아 보이는 것들의 비밀

그림 2-54를 보면 가장 가운데에 두 개의 회전하는 동세가 중심을 잡고 있고, 다양한 방향으로부터 갖가지 동세들이 이 회전하는 움직임에 맞추어 매우 유연하게 하나로 합치고 있음을 알 수 있다. 이런 질서가 있기 때문에 많은 동세들이 어울려 있어도 혼란스럽지 않고 강한 인상이 만들어지는 것이다. 특히 앞 범퍼 부분의 지그재그로 흐르는 역동적인 동세는 자동차의 인상에 아주 강한 힘을 부여한다. 전체의 흐름에 장애가 되지 않으면서도 최대한 강렬한 동세를 살려주는 이런 부분들이 자동차의 형태를 빛나게 해준다.

자동차의 뒷부분 또한 마찬가지다. 일반적인 자동차들이 앞에서는 강한 표정을 주지만 뒷부분은 얌전하게 가는 데에 반해, 이 자동차는 앞의 역동적인 이미지를 자동차의 뒷면에서도 그대로 이어가고 있다. 그림 2-55에서 알 수 있듯이 앞면 못지않게 뒷면의 조형적 표정이 강렬하다. 특히 노란색으로 표시된 역동적인 동세는 자동차 뒷부분의 이미지를 강하게 만드는 주축이다. 이 동세를 중심으로 위, 아래, 양옆으로 여러 곡면들이 서로 어울려 이 자동차의 조형적 인상은 물론이고 아름다운 비례를 완성하고 있다. 뛰어난 형태는 거저 얻어지는 게 아니라 이처럼 정교하게 형태가 조율되는 가운데에서 이루어지고 있는 것이다.

자동차 디자인에서는 다른 디자인에서는 잘 볼 수 없는 과감한 형태의 실험들이 많이 이루어지고 있으며, 그것들을 통해 형태를 만들어가는 노하우들을 다양하게 참고 할 수 있다. 특히 흐르는 곡선에 어떤 인상을 담고, 아름다운 형태를 빚어내는 접근은 어느 분야의 디자이너이든지 참고할 만한 가치가 있으니 많이 보고 익히도록 하자.

자동차 디자인은 단순한 곡선으로 다양한 표정과 구조를 연출한다. 따라서 자동차 디자인에서는 최소한의 요소로 다양한 이미지를 구현하는 방법과 곡선의 아름다움을 익히는 것이 중요하다.

핸드폰의 비례미

03

국내에 여러 기능의 핸드폰이 출시되어 있지만 제품 디자인에는 애플의 '아이폰'이 단연 으뜸이라 해도 과언이 아니다. 국내에서 아이폰이 출시되기 전부터 아이폰 디자인에 반해 국내에서 출시되기를 바라던 사람들을 보거나, 국내에서 출시되자마자 수십 만 대가 판매되는 것을 보아도 아이폰의 디자인이 사람들에게 얼마나 인기가 많은지 알 수 있다.

아이폰은 외형이 화려하거나 빼어나게 두드러지는 점이 있는 것은 아니다. 화려한 모양의 핸드폰들에 비하면 오히려 모자란 부분이 있다. 모서리만 둥글게 처리한 사각형, 몇 개의 조작 버튼만으로 단순화한 모양만으로 아이폰이 세상의 이목을 집중시킨다는 사실이 오히려 놀랍다. 사람의 시선을 사로잡을 만큼 디자인이 인상적이거나 풍부한 구석은 없다. 그러나 애플의 아이폰이 가진 디자인의 장점은 다른 면에서 찾아볼 수 있다.

화장을 하면 예뻐 보이지만 화장을 하지 않아도 예쁜 사람이 있다. 그래서 사람들은 화장을 하지 않고도 예뻐 보이는 사람을 '진짜 미인'이라고 말한다. 같은 눈, 같은 코, 같은 입을 가지고 있지만 월등

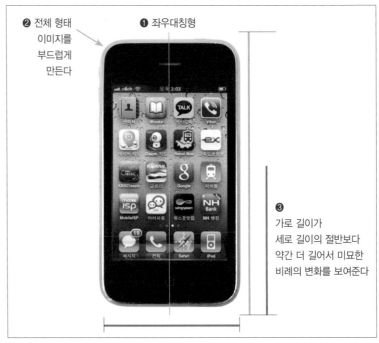

❷ 전체 형태 이미지를 부드럽게 만든다

❶ 좌우대칭형

❸ 가로 길이가 세로 길이의 절반보다 약간 더 길어서 미묘한 비례의 변화를 보여준다

▲ **그림 2-57** | 아이폰의 형태와 비례 분석

히 아름다워 보이는 사람은 따로 있을까? 바로 얼굴의 비례 때문이다. 같은 모양이지만 비례가 좋으면 월등하게 아름다워 보인다. 일반적으로 사람들을 비교했을

때 눈과 눈 사이, 코와 입 사이가 몇 밀리미터 밖에 차이가 나지 않지만 사람들은 잘생긴 사람과 못생긴 사람을 구별한다. 단 몇 밀리미터의 차이가 비례 효과에 의해 각기 다른 판단을 내리는 결과를 낳는 것이다.

그림 2-57 아이폰은 단순한 디자인처럼 보이지만 각 부분의 비례들이 세밀하게 조율되어 있는 것을 알 수 있다. 아이폰을 전체적으로 보면, 아래쪽 원형 버튼과 위쪽 스피커를 중심으로 정확한 좌우 대칭을 이루고 있다. (①) 이 두 가지 요소 외에는 다른 조형 요소가 없기 때문에 아이폰은 안정되고 단단해 보인다.

단순할수록 주목성이 강하다는 사실을 생각하면 왜 아이폰이 사람들의 이목을 집중시키는지 알 수 있다. 하지만 단순함으로 시각적인 매력은 떨어질 수 있다는 점은 모서리 굴림과 가로, 세로 비례를 이용해 극복했다. (②) 아이폰 정면의 네 개의 모서리는 모두 둥글다. 엄격한 대칭형에 부드럽게 곡선 모서리는 자칫 딱딱해 보일 수 있는 형태를 우아하고 부드럽게 만들었다. 그리고 핸드폰의 가로, 세로 비례는 핸드폰의 매력을 더욱 높여 주었다. (③) 가로의 폭은 전체 길이의 절반을 조금 넘는 길이이다. 정확하게 절반이 되었다면 딱딱해 보이는 모양이 더욱 딱딱해 보였을 것이다. 세로 길이의 절반을 미세하게 넘은 폭의 길이는 시각적 안정감을 유지하면서도 유려한 아름다움을 느끼게 해준다.

그림 2-58 아이폰의 측면과 뒷면에 이어지는 우아한 곡면 처리는 핸드폰의 디자인적인 매력을 한층 끌어올린다. 정면의 평면적이고 대칭적인 이미지는 핸드폰의 옆모양과 뒷모양과 강한 조형적 대비를 이룬다. 그냥 보면 별것 아닌 것 같지만 전체와 부분으로 이뤄진 조형적 디자인 처리는 전략적으로 복잡하다. 사람의 얼굴은 눈과 코 사이의 길이가 코와 턱 사이의 길이와 같다. 하지만 눈과 코의 길이가 코와 턱 사이의 길이보다 미세하게 더 길면 좀 더 잘생겨 보이는 것과 같은 원리이다. 이 미세한 길이의 차이를 조율하는 것은 디자이너에게 결코 쉬운 일이 아니다. 하지만 누구나 잘생긴 사람을 알아볼 수 있듯이 아이폰 디자인의 아름다움도 전문적인 조형적 지식이 없이 누구나 느낄 수 있다. 그래서 디자인이 단순한 형태일수록 디자이너는 긴장해야 한다.

▲ **그림 2-58** | 아이폰의 딱딱한 앞면과 아름다운 뒷면의 대비

3

셋째마당

THE KEY TO MAKE EVERYTHING LOOK BETTER GOOD DESIGN

아름다움을 구체화하는
형태 원리

1장 | 정리만 잘해도 형태의 절반은 성공

2장 | 조형적 뼈대를 구축하는 형태 구조

3장 | 나눔의 미학, 비례

4장 | 조형의 변증법, 대비

1장

정리만 잘해도
형태의 절반은 성공

뱁새가 황새를 따라가면 곤란해지는 것처럼, 디자이너가 처음부터 근사한 모양을 만들려는 욕심을 부리면 쉽게 지치고 맥을 못 잡게 된다. 차분하고 편한 마음으로 쉬운 것부터 차근차근 풀어나가는 것이 좋다. 그 중에서 가장 먼저 공부하고 연습해야 할 것은 형태를 보기 좋게 정리하는 일이다. 이는 마치 축구선수가 개인기를 키우기 이전에 기초 체력부터 튼튼히 다지는 것과 같다. 힘든 과정이지만 완성도 높은 디자인을 구현하기 위해서는 꾸준히 실력을 쌓아두는 것이 좋다.

형태의 정리정돈

우리가 살고 있는 일상의 공간은 **그림** 3-1과 같이 상당히 산만하다. 이런 산만함은 정겨워 보이기도 하지만, 대부분 서로 화해하지 못한 조형들의 불협화음이 되어 사람들의 고운 시선을 받지 못한다.

▲ **그림 3-1** | 산만한 풍경

그러나 도시 곳곳에서 볼 수 있는 **그림** 3-2와 같은 정리된 풍경들은 사람의 시선을 집중시키며 마음을 쾌적하게 해준다.

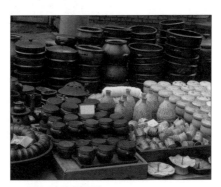

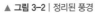

▲ **그림 3-2** | 정리된 풍경

디자인 공부를 처음 시작할 경우, 대부분 멋진 형태를 만들고 싶은 욕심 때문에 형태와 색을 과장되게 표현하기 쉽다. 온갖 개인기로 표현된 형태와 색은 마치 아스팔트에 흩어진 유리 조각들처럼 대부분 형태를 알아볼 수 없을 정도로 깨져버린다. 색과 형태들이 서로 어울리며 정리되지 못하기 때문이다. 디자인에 대한 욕심이 클수록 이런 경향은 더욱 두드러진다. 디자인은 아름답기 이전에 조형적으로 안정되어야 한다. 아름다운지 추한지의 판단은 그 다음 문제다. 형태의 경계가 어디서부터 어디까지인지, 삼각형인지 사각형인지, 사람 얼굴인지 동물 모양인지 전체 형상을 알아볼 수 있을 정도가 되어야 하는 것이다. 그래서 디자이너들은 형태를 멋있게 디자인하기 이전에, 먼저 사람들이 알아보기 쉽도록 형태를 정리정돈할 줄 알아야 한다.

형태의 정리정돈은 우리가 일상에서 하는 청소와 대단히 유사하다. 청소는 알고 보면 매우 수준 높은 조형 작업에 속한다. 청소는 누가 가르쳐 주지 않더라도 어지러운 상태가 견디기 힘들 정도가 되면 자연스럽게 하게 되는 본능적인 행위이지만, 그 결과는 조형적 규범에 그대로 들어맞는다. 시각적인 어지러움을 제거하는 것은 조형적 무질서를 회피하려는 조형적 욕구와 동일하기 때문이다. 그래서 청소만 잘해도 조형 능력의 절반은 갖추었다고 보아도 좋다. 다음 **그림** 3-3처럼 청소하기 전에는 혼란스럽고 형상을 알아보기가 힘들지만, 청소한 후 책상 위의 상황과 형상은 명료하게 눈에 들어온다. 그래서 아름답다고 할 수는 없더라도 최소한 하나의 조형으로서 다룰 수는 있게 된다.

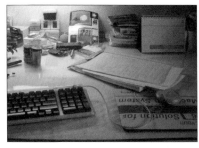 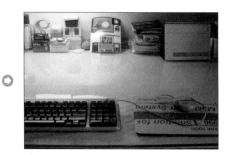

▲ **그림 3-3** | 청소하기 전과 청소한 후의 상태

청소는 필요 없는 것을 버리는 작업과 서로 관계되는 형태끼리 모아 질서 정연하게 만드는 과정, 이렇게 두 단계로 나눌 수가 있다. 청소할 때는 가장 먼저 깨끗하

몬드리안 같은 화가는 반듯하게 정리된 상태와 심미성의 문제를 거의 신경질적으로 동일시했던 것 같다. 그는 기차여행을 할 때면 늘 차창을 커튼으로 가렸다고 한다. 바깥으로 보이는 풍경이 너무나 무질서해서 그의 신경이 견디기가 힘들었기 때문이란다.

지 못한 것, 필요 없는 것들을 골라서 버리는 작업부터 한다. 그런 다음 남아 있는 쓸 만한 것들을 시각적으로 어지럽지 않게 간추린다.

조형 작업도 청소하는 과정과 다르지 않다. 먼저 필요 없는 것들을 모두 제거해서 눈으로 보기에 문제가 없을 정도로 정리한 다음, 사람들이 보았을 때 좋은 감정을 가질 수 있도록 조형 요소들을 조정해 주어야 한다.

조형이란 사람들의 시각적 체험 안에서 구현되므로 체험을 떠난 어떠한 원리나 법칙보다는, 아주 일상적이고 평범한 사람들의 시각적 체험 과정을 중심으로 접근하는 것이 좋다.

형태의 정리 단계

0 2

형태 정리 1단계 – ① 필요 없는 것 버리기

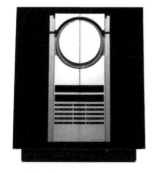

▲ **그림 3-4** │ 정갈하게 디자인된 뱅 앤 올룹슨의 오디오

형태를 정리할 때는 맨 먼저 불필요한 것들을 제거해 주는 작업을 해야 한다. 디자인을 화려하게 꾸미는 일로만 생각하기 쉬우나, 격찬 받는 좋은 디자인들 중에는 군더더기가 제거된 무균질의 형태를 가진 것들이 많다. 안도 타다오나 르 꼬르뷔제의 건축물, 아르마니나 캘빈 클라인과 같은 패션 디자이너들의 루이비통과 같은 값비싼 명품들, 아우디 같은 자동차, 뱅 앤 올룹슨의 기능적인 오디오 제품들 (**그림** 3-4)은 장식성이 거의 없는 형태의 디자인으로 국제적인 명성을 얻고 있다.

형태를 이루는 조형 요소가 많아서 눈을 강하게 자극하는 디자인은 시각적 즐거움을 줄 수 있는 요소들이 많이 갖추어져 있기 때문에 약간 실수를 하더라도 눈에

잘 띄지 않기 때문에 디자이너의 조형적 능력이 다소 부족하더라도 충분히 가려질 수가 있다. 그러나 구성 요소가 적은 형태는 작은 실수도 한눈에 드러나고, 디자이너의 조형 능력은 선 하나, 색 하나에 그대로 나타난다. 게다가 조형적으로 주목할 만한 요소들이 적기 때문에 시각적 재미를 주기도 쉽지 않다. 일반적으로 단순한 형태는 디자이너의 노력이 별로 들어가지 않은 것처럼 보이지만, 이런 형태일수록 디자인하기가 더 까다롭다. 장식이 거의 없고 직선이나 원과 같은 기하학 형태로만 이루어진 형태들을 모양만 보고 그냥 심플하다고 말하는 경우가 많다. 그러나 군살이 빠진 것과 영양실조로 마른 것이 구분되듯, 군더더기 없는 디자인과 그냥 이미지만 단순한 것은 분명히 구별된다.

그림 3-5는 군더더기가 하나도 없는 무균질의 디자인들이다. 그러나 그 속에 구현된 디자이너의 조형적 가치들은 조금씩 다르다. 둘 다 형태가 단순하다. 하지만 형태의 비례 관계는 서로 많이 다르다.

왼쪽 브라운의 면도기는 부분의 비례 변화가 적고 동일한 비례가 많이 반복된다. 그래서 재미는 없지만 단단한 느낌이 든다. 반면 오른쪽 뱅 앤 올룹슨의 텔레비전은 부분적인 면들의 넓고 좁은 비례의 변화가 심하기 때문에 모양은 단순하지만 조형적으로 심심하지가 않다.

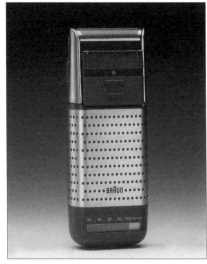

▲ **그림 3-5** | 군더더기 없는 무균질의 디자인

그러나 자신의 조형적 성격이 뚜렷이 정리되지 않고 모양만 단순하면 조형적으로 빈곤해진다. 단순한 형태는 디자이너가 좋아하는 이미지 성향의 하나라기보다는, 디자이너가 형태를 다루는 능력의 소산이라 할 수 있다. 그래서 단순한 형태를 추구하는 경향은 동서를 막론하고 문화적인 역량이 최고조에 달한 시기에 자주 나타난다.

중세 서양 문화의 최고 절정기인 르네상스 시대의 건축(**그림** 3-6)을 살펴보면, 500여 년 전의 것이라고는 믿을 수 없을 정도로 단순하고 현대적이다. 르네상스 시대를 중심으로 앞뒤 시대의 건축물, 즉 고딕 양식이나 바로크 양식이 장식 과잉으로 흐를 때, 르네상스 건축물은 모든 장식적 요소를 제거하고 단지 수학적 비례와 기하학적 형태만으로 디자인을 풀어나갔다. 이는 장식보다는 개념을 강조하는 현대 건축과 많은 부분 닮아 있다.

▲ **그림 3-6** | 르네상스 시대 건축, Pazzi 대성당, 브루넬리스키 　　▲ **그림 3-7** | 감은사지 삼층석탑

우리나라의 경우에도 통일신라시대나 12세기 고려시대 그리고 조선시대의 세종대나 영정조 대와 같이 문화 역량이 총화되는 시기에는 단순한 형태가 주류를 이뤘다. 특히 통일신라 전후의 석탑 양식은 르네상스 건축물과 비교할 만하다. 신라가 한반도를 하나로 만든 전후로 신라의 석탑은 모든 장식을 버리고 단순한 선

과 비례만으로 조형미의 진검 승부를 시도한다. **그림** 3-7의 감은사지 삼층석탑은 볼거리라곤 거대한 돌의 육중함과 비례 밖에 없으며, 어떠한 화려한 장식이나 조각도 찾아볼 수 없다. 그러나 층이 올라가면서 미묘하게 줄어드는 비례의 변화와, 돌의 무게감이 전혀 느껴지지 않는 지붕 끝의 미묘한 선의 흐름은 어떠한 장식을 만드는 일보다도 어렵다. 무엇보다 장식을 뒤로 하고 단순한 형태로만 탑을 만들려고 했던 선조들의 조형적 자신감이 대단히 현대적으로 느껴진다. 이렇게 순수한 돌의 질감과 거대한 덩어리의 느낌만으로 감은사지 삼층석탑은 1500여 년이 지난 오늘날에도 깊은 감동을 전해주고 있다.

이처럼 형태의 군더더기를 없애는 일은 단지 형태가 눈에 잘 들어오도록 하기 위한 것일 뿐만 아니라, 형태의 조형적 질을 높이는 중요한 일이다. 핵심만을 압축해서 표현한다는 것은 조형 공부를 하는 사람들이 언젠가는 도달해야 할 경지다. 그러나 이러한 경지는 쉽게 도달할 수 있는 것이 아니기 때문에, 조형 공부를 시작하는 사람들은 그보다 먼저 눈에 형태가 쉽게 인지되도록 정리하는 문제에 집중하는 것이 바람직하다.

| Note | 고딕 양식은 서양의 중세를 대표하는 건축 양식이다. 고딕이라는 말에는 르네상스 사람들이 고딕 양식을 비아냥거리는 삐딱함이 들어 있는데, 그 비아냥거림의 핵심은 디자인에 원칙이 없다는 것이었다. 중세의 교회는 열악한 현세를 살아가고 있는 사람들에게 '우리가 죽어서 가게 될 하나님의 세계란 이런 것이다'라고 보여주는 모델하우스 겸 종교적 요새였다.

따라서 디자인은 현실과의 차별화와 종교적 교화를 위해서 건물의 외양을 드라마틱하게 구성하는 데에만 치중하게 되었다. 그러다 보니 각각의 건물들은 서로 일관성이 없고 장식 중심으로만 흐르게 되었는데, 이 점이 엄격한 수학적 질서로 무장한 르네상스시대의 사람들이 보기에는 문제가 많았던 것이다. 그래서 로마를 멸망시켰던 야만족인 고트족의 이름을 빌어 이러한 건축 스타일을 고딕 양식이라고 불렀다.

바로크 건축은 17세기 프랑스 절대왕정의 건축적 상징이었다. 따라서 르네상스 건축물처럼 수학적 질서를 함유하려고 하기보다는 왕정의 절대성을 사람들의 감각에 어필하려고 했다. 그래서 바로크 건축은 엄격한 고전주의적인 성격을 건물의 내면이 아니라 건물을 장식하는 화려한 조각이나 건물의 대칭적인 구조와 같은 외부 형태에 구현하게 되었고, 결국 장식 중심적인 양식이 되었다.

필요한 것과 필요 없는 것 구별하기

하나의 형태는 많은 조형 요소들이 모여서 이루어진다. 형태를 정리하기 위해서는 먼저 이 속에서 필요한 것과 필요 없는 것을 구별할 줄 아는 안목이 있어야 한다. 어떤 것이 필요하고 어떤 것이 필요 없는 것인지는 전체 형태가 조화되는 내적 논리에 의해 결정되는데, 이것은 초보자들이 찾기에는 쉽지 않다.

필요 없는 요소를 구별하는 가장 쉬운 방법은 많은 조형 요소들 중에서 성질이 다른 소수의 요소를 추려내는 것이다. 말하자면 공통점이 없는 형태 요소들을 제거해 주는 것으로 **그림** 3-8처럼 사각형과 삼각형이 많이 분포되어 있고 원의 수가 상대적으로 적다면 원을 제거해 주어야 한다.

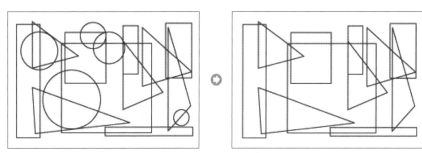

▲ **그림 3-8** | 공통점이 없는 형태 요소 제거하기

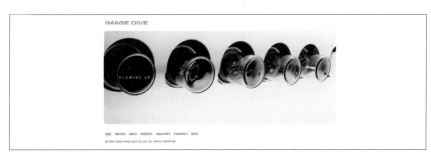

▲ **그림 3-9** | IMAGE DIVE의 홈페이지 디자인

그림 3-9는 필요한 조형 요소만 남긴 무균질 디자인의 예들이다. 군더더기가 없어서 형태가 한눈에 들어오고 깔끔해 보인다. 그런데 정리를 한답시고 이런 상태에서 필요한 요소들까지 더 제거하면 매우 썰렁한 디자인이 되므로 주의해야 한다.

다시 **그림** 3-8을 보자. 여기서 이미지를 좀 더 단순하게 정리하려면 하나의 형태 이미지만을 남기고 나머지들을 제거해야 한다. 여러 가지 맛이 모여 그 음식의 독특한 맛이 만들어지는 것처럼, 여러 가지 형태 요소들이 모여서 독특한 형태 이미지를 구성하게 된다. 그러나 단맛이나 짠맛처럼 순수한 맛이 뚜렷하고 강하게 느껴지는 것과 같이, 형태 요소가 단일하게 정리되면 형태가 더욱 명료해질 뿐만 아니라 강력한 이미지로 통일된다. 예를 들어 **그림** 3-8에서 사각형을 주된 이미지로 정하고 나머지 삼각형들을 모두 제거해 주면 전체 화면은 **그림** 3-10과 같이 사각형 이미지만 남는다. 이렇게 추려진 조형 요소들을 부분적으로 보기 좋게 비례를 조정해 주면 단순하지만 강한 이미지로 압축된 형태를 얻을 수가 있다.

단일한 요소로만 이루어진 형태는 명료하게 정리된 느낌을 주며 이미지가 아주 강해지는 반면, 단조로워서 볼거리가 적다는 단점이 있다. 볼거리가 적다는 것은 디자인에서 약점으로 작용한다.

▲ **그림 3-10** | 사각형 이미지로 단순하게 정리된 형태

그림 3-11의 사부아 빌라는 단일한 조형 이미지로 압축이 잘된 건축물이다. 1층에서는 가늘고 긴 수직선의 기둥만 보이고, 2층에서는 벽과 창들만 보인다. 1층의 기둥과 기둥 사이는 빈 사각형이며, 2층의 하얀 벽면 역시 사각형이다. 창문의 프레임은 가장 많은 사각형으로 이루어져 있다. 2층 위로 곡면의 형태가 보이지만 정면에서 보면 크게 사각형의 실루엣을 가지고 있다. 이처럼 이 건물은 부분과 전체가 단일한 사각형으로 구성되어 있으며, 그렇기 때문에 형태의 이미지가 강하고 정리되어 보인다.

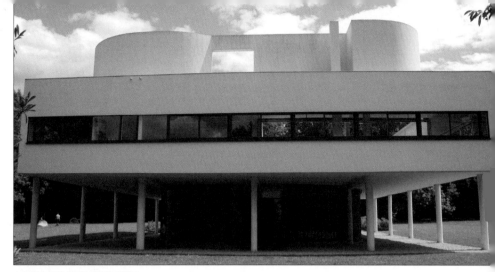

▲ **그림 3-11** | 사부아 빌라의 형태미

그림 3-11의 경우에는 사각형 형태의 개수를 줄이든지, 형태 요소들의 크기나 모양을 동일하게 조정해 주면 **그림** 3-12처럼 더욱 단순하게 정리된다. 같은 모양의 형태를 디자인하다 보면 형태를 단순하면서 강하게 보여줘야 할 상황이 있다. 이런 경우에는 앞에서 살펴본 것처럼 여러 가지 형태 요소 가운데 하나를 정한 다음, 그 요소를 반복함으로써 인상이 강한 디자인을 구현하면 된다. 한편 서로 속성을 공유하지 않는 다양한 조형 요소들이 뭉쳐 있을 때는 전체를 잘 살펴서 조형적 관계가 밀접한 것들을 남기고, 전체 구조에 도움을 주지 못하는 것들을 솎아내면 전체 구조가 선명히 드러나면서 형태가 정리된다. 이때 중심이 되는 구도나 형태 요소들을 가능한 한 단순하게 잡아주는 것이 바람직하며, 불필요한 것들을 과감하게 없애는 것이 좋다.

▲ **그림 3-12** | 단순하게 정리된 디자인

▲ **그림 3-13** | 조형적 관계를 살펴 전체 구조를 정리한 형태

필요 없는 요소를 버림으로써 형태를 정리해 본다

0 1 다음 그림에서 필요 없는 부분을 최대한 제거해서 정리
된 형태를 추출해 보자.

0 2 다음 편집 디자인에서 필요 없는 부분을 없애고 필요한
부분만 남겨 디자인을 완성해 보자.

형태 정리 1단계 – ② 필요 없는 군살 빼기

사람의 몸도 군살이 없어야 아름다워 보이는 것처럼, 디자인도 형태의 군살이 없어야 보기에 좋다. 형태 요소가 많을 때는 필요 없거나 중요도가 떨어지는 요소들을 골라서 없애버리면 된다.

▲ **그림 3-14** | 복잡한 직선 형태의 정리

그러나 **그림** 3-14처럼 형태 자체가 군살이 많을 경우에는 형태의 구조나 이미지를 파괴하지 않는 선까지 형태를 단순화시키면, 형태의 특징은 더욱 압축되어 이미지가 강해지고 한눈에 산뜻하게 들어오는 형태가 만들어진다. **그림** 3-14처럼 큰 덩어리는 해치지 않고 부분적으로 복잡한 것들을 다듬어 주면 단순하면서도 강한 이미지의 형태만 정리되어 남는다.

▲ **그림 3-15** | 복잡한 곡선 형태의 정리

그림 3-15처럼 곡선으로 된 형태는 조금 어려울 수도 있지만, 변화가 너무 많이 들어가 있는 부분을 단순하게 정리해 주면 지저분하지 않으면서도 한눈에 들어오는 형태가 만들어진다.

마크 디자인

형태의 군살을 빼는 것은 형태를 복잡해 보이지 않도록 해주기도 하지만, 보여주고자 하는 이미지를 가장 강하게 부각시킬 수 있다. 따라서 이런 접근 방법은 디자인의 여러 영역 중에서도 마크나 픽토그램, 캐리커처, 캐릭터 등의 이미지를 디자인하는 영역에서 흔히 활용된다. **그림** 3-16은 기업이나 단체를 상징하는 마크 디자인이다. 나타내고자 하는 시각적 이미지나 추상적 의미가 단순한 선과 색으로 잘 축약되어 있다. 이처럼 디자인이 잘된 마크는 군살이 빠진 형태가 얼마나 시각적으로 강한지를 잘 보여준다.

▲ **그림 3-16** | 마크 디자인의 예

픽토그램과 캐리커처

마크 디자인과 마찬가지로 픽토그램에서도 가능한 한 형태를 단순화시켜서 전달하고자 하는 이미지가 분명하게 표현되어야 한다. 픽토그램으로 표현되는 이미지는 주로 동물이나 화장실 같은 구체적인 대상이나, 진입 금지나 방향과 같은 의미 전달이다. 따라서 원래의 이미지나 의미가 손상되거나 상실되지 않으면서도 알아보기 쉽도록 단순화시키는 것이 중요하다.

그림 3-17의 화장실이나 신호등 표시 같은 픽토그램은 부분이나 기능을 상징하면 되므로 디자인하기가 그다지 복잡하지 않지만, 동물들의 픽토그램처럼 표현해야할 대상이 다양하고 모양이 복잡할 경우에는 좀 어렵다. 이럴 때를 대비해서 디자이너들은 평소에 소묘 능력을 많이 키워 놓아야 한다. 소묘를 단지 형태를 똑같이

픽토그램은 공공 디자인으로 많이 활용된다. 따라서 디자인이 제대로 구현되지 못하면 대중에게 많은 불편을 줄 수 있다는 점을 디자이너들은 주의해야 한다.

좋아 보이는 것들의 비밀

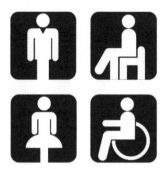

▲ **그림 3-17** | 일상생활에서 많이 쓰이는 픽토그램

그리기 위한 훈련이라고 생각하기 쉽지만, 소묘는 형태의 구조나 인상을 이해하는 데 일차적인 목적이 있다. 일러스트레이션 분야를 빼고는 디자이너들이 소묘에 소홀하기 쉽다. 그러나 단지 연필로 사람이나 정물을 똑같이 그리는 겉모습만 보고 소묘의 의미를 폄하해버린다면, 디자이너로서 많은 것을 잃게 될 것이다. 반면 소묘 능력으로 무장된 디자이너의 예리한 안목은 형태의 중요한 핵심을 꿰뚫어서 형태를 쉽게 단순화시킬 수 있을 것이다.

| Note | 흔히 소묘를 사물을 똑같이 그리는 것으로, 소묘 능력을 사물을 똑같이 그리는 능력으로 생각하기 쉽다. 하지만 소묘는 궁극적으로 사물의 조형적 상태를 객관적으로 이해하기 위한 과정이다. 소묘를 많이 하다 보면 사물의 구조나 이미지를 세밀하게 보지 않을 수가 없다. 그러다 보면 자연히 사물의 외형보다는 조형적 본질을 꿰뚫게 되고, 궁극적으로는 사물을 관통하는 속성 그 자체를 그리게 된다. 자연스럽게 추상의 세계로 들어가게 되는 것이다. 순수미술이든 디자인이든 소묘 능력이 기본이 되어야 하는 이유가 바로 여기에 있다. 조형적으로 뛰어난 디자인을 하고 싶다면 소묘 능력부터 충분히 갖춰두는 것이 유리하다.

그림 3-18 코끼리 모양 픽토그램의 디자인 과정을 추측해 보자. 디자이너는 먼저 실물 코끼리의 형태를 잘 관찰한 뒤, 특징을 찾아내는 작업을 했을 것이다. 그 다음은 특징만을 살려 단순한 형태로 환원시키는 단계를 거쳤을 것이고, 그 결과 기하학적으로 깨끗하게 정리된 최종 디자인을 얻었을 것이다. 이 과정에서 디자이너가 코끼리의 형태를 이해하기 위해서 초기에 스케치를 많이 해본다면, 그만큼 좋은 결과를 얻을 수 있다.

 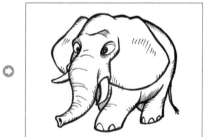

▲ **그림 3-18** | 코끼리의 픽토그램

형태를 단순화하는 과정이나 원리는 픽토그램뿐만 아니라, 인물을 단순하고 과장되게 표현하는 캐리커처나 캐릭터 디자인에서도 동일하다. 인물의 특징만 뽑는다는 의미는 특징적이지 않은 것을 제거하는 것과 같다. 캐리커처는 이렇게 군더더기를 제거하고 난 뒤 특징을 강조한다는 점이 추가된다. 어쨌든 형태가 단순화되고 특징이 과장된 캐리커처는 형태가 단순하게 축약될 때 얼마나 조형적으로 강렬하게 될 수 있는지를 잘 보여준다.

▲ **그림 3-19** | 캐리커처의 예

캐리커처나 픽토그램이 외부에 이미 존재하는 이미지나 의미를 대상으로 하여 형태를 단순화하는 것이라면, 캐릭터는 **그림** 3-20에서 느낄 수 있는 것처럼 디자이너의 내면에서 형성된 이미지가 구체화되어 완성된다. 하지만 형태의 특징이 단순하고도 강하게 정리된다는 점은 앞에서 말한 것들과 같다.

▲ **그림 3-20** | 캐릭터의 예

형태를 단순화시켜 표현하고자 하는 이미지를 강조해 본다

0 1 다음 형태를 가능한 한 최대로 단순화시켜 보자.

0 2 다음 동물의 얼굴을 단순한 형태로 만들어 보자.

0 3 친구나 친지의 얼굴을 기하학 형태로 단순화시켜 보자.

0 4 나만의 화장실 표시 픽토그램을 그려보자.

형태 정리 2단계 – ① 비슷한 요소끼리 묶어주기

▲ **그림 3-21** | 같은 모양들끼리 정리된 궁궐의 담장

필요 없는 형태 요소를 모두 제거하고 나면, 남아 있는 조형 요소들을 보기 좋게 배치해야 한다. 가장 보편적이고 일반적인 방법은 조형적 특성이 동일하거나 유사한 것들끼리 모아주는 것이다. **그림** 3-21은 궁궐의 담장이다. 그림에서처럼 이 담장은 다양한 모양의 기와, 서까래, 벽돌들로 이루어져 있다. 요소가 많아지면 조형적으로 혼란스러워지기가 쉽지만 이렇게 서로 유사한 요소들끼리 모여 있으면 혼란스러워 보이기보다는 구조적으로 튼튼해 보인다.

형태 요소가 많을 경우 서로 비슷한 것끼리 묶으면 전체적으로 통일감이 생기면서 변화를 줄 수 있다. **그림** 3-22처럼 화면에 사각형과 원이 여러 개 펼쳐져 있을 경우, 같은 형태끼리 줄을 지어서 묶어주면 깔끔하게 정돈된다.

▲ **그림 3-22** | 같은 형태끼리 묶어 정리한 예

같은 형태끼리 묶어주더라도 그 방식에 변화를 주면, 제한된 조형 요소들 속에서도 재미있는 디자인을 만들 수 있다. 예를 들어 **그림** 3-23처럼 같은 모양들이 중심을 같이 하면서 크기가 다르게 배치되면, 비슷한 크기의 형태가 병렬적으로 구성되는 것과는 다른 이미지를 만들 수 있다.

▲ **그림 3-23** | 같은 모양의 조형 요소들을 크기를 달리하여 정리한 예

이렇게 형태를 정리하는 방식은 조형에서도 기초에 속하기 때문에 실제 디자인에서 적지 않게 발견할 수가 있다. 건물은 크기 때문에 조형적으로 조금만 복잡하거나 불안정해도 사람들에게 큰 불편을 주게 된다. 그렇다고 너무 단조로우면 볼품이 없어지므로 다양한 모양으로 디자인을 하되, 비슷한 모양끼리 한덩어리로 묶어주어서 변화와 안정감을 동시에 꾀하는 경우가 많다. 이런 조형적 접근은 서양의 고전 건축에서부터 현대 건축물에 이르기까지 많이 발견할 수가 있다.

그림 3-24의 건물을 보면 각 층의 모양이 모두 다르다. 하지만 각각의 층은 동일한 모양이 반복되어 있기 때문에 전체적으로는 풍부해 보이면서도 안정감이 있다.

▲ 그림 3-24 | 유사한 조형 요소가 가로로 반복되고 있는 서양 고전 건축물

▲ 그림 3-25 | 유사한 조형 요소가 세로로 반복

그림 3-24가 유사한 조형 요소들을 층별로 나누어 가로로 반복함으로써 안정감 있게 만들었다면, **그림** 3-25의 건물은 유사한 조형 요소들을 세로 방향으로 모아놓고 있다. 다른 건물에 비해서 조형 요소들이 많고 구조적으로도 복잡하지만, 성격을 같이 하는 형태들이 한덩어리로 묶여 있기 때문에 산만한 느낌을 주지 않는다. 이렇게 많은 조형 요소들이 변화하는 가운데 안정감과 통일감 있는 건축물은 단조롭고 건조한 도심의 조형적 가난함을 해소하고 시민들에게 윤택한 조형적 감수성을 제공한다.

그림 3-26 뱅 앤 올룹슨의 오디오 역시 유사한 형태 요소들끼리 묶어서 형태를 명확하게 정리한 좋은 디자인의 예다. 원형의 CD들은 한 줄로 정리되어 있어서 혼란스럽지 않고, 바로 옆에 사각형 스피커가 자리잡고 있어서 전체적으로 강한 대비를 이룬다. 검은색의 사각형과 원형의 안정되면서도 긴장감으로 충만한 조형적 대비는 제품의 차원을 넘어 추상 조각이라고 해도 결코 손색이 없을 정도로 격조 높은 조형성을 보여준다.

패션 디자인에서도 옷을 이루는 조형 요소들을 정리해 주는 일이 중요하다. **그림** 3-27 카스텔 바작의 옷에서처럼 반복해서 들어 있는 조형 요소들을 상의나 치마, 구두 등으로 구분해서 정리해 주면 전체적으로 안정될 뿐 아니라 성질이 다른 형태들이 대비되기 때문에 형태의 이미지가 강해진다. **그림** 3-27의 패션 디자인에서 벨트를 연상시키는 상의의 장식과 치마의 비대칭 형태는 원칙보다는 자유로운 창조 정신에 기반을 둔 디자인처럼 보이지만, 자세히 살펴보면 시각적인 이유에서 조율되었음을 알 수 있다.

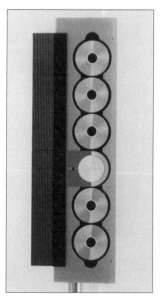

▲ 그림 3-26 | 뱅 앤 올룹슨의 오디오

인테리어 디자인에서도 **그림** 3-28처럼 유사한 형태들끼리 모아서 정리해 주면 화려하게 치장하는 것보다 주목성이 있고 깔끔해 보인다.

성질이 유사한 것들끼리 구분해서 정리해 주는 것은 디자이너의 개성을 적극적으로 표현하는 것이기보다는, 형태가 무리 없이 보일 수 있도록 조정해 주는 일이다. 그러나 이러한 조정도 경우에 따라서는 적극적인 조형 작업이 될 수 있다. 특히 단순함을 지향하는 디자인에서는 형태가 어떻게 정리되는가에 따라 형태의 표정과 조형성이 크게 달라진다.

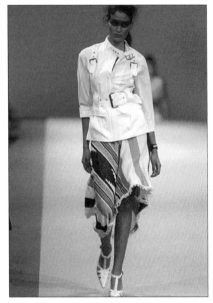

▲ **그림 3-27** | 카스텔 바작(Castel Bajac)의 패션 디자인

▲ **그림 3-28** | 인테리어 디자인

비슷한 요소끼리 묶어서 형태를 정리해 본다

0 1 다음과 같이 서로 다른 세 가지 이상의 형태를 조형성을
고려하여 한 화면에 정돈해 보자.

0 2 그림에 있는 요소들을 서로 관련 있는 것들끼리 조형적
으로 조합해 보자.

0 3 주어진 조형 요소들의 크기가 숫자를 마음대로 늘리고
그것을 재정리하여 강한 인상의 형태를 만들어 보자.

0 4 유사한 조형 요소들끼리 모여서 질서를 이루고 있는 조형 사례들을 주변에서 찾아보자.

형태 정리 2단계 – ② 서로 다른 요소 연결하기

형태를 이루는 요소들의 모양과 크기가 비슷할 경우에는 앞에서처럼 생략하고 정리해 주면 되지만, 조형 요소들의 모양이 각각 다르고 어느 것 하나라도 없애기 곤란할 경우도 있다. 이럴 때는 조형 요소들이 전체적으로 하나의 구조를 이루도록 조정해 주면 된다. **그림** 3-29처럼 삼각형, 원, 별 모양 등 서로 닮지 않은 형태들이 무질서하게 모여 있을 때는 혼란스러워 보이지만, 형태들이 서로 관계를 가지도록 조정해 주면 조형적으로 안정된다.

▲ **그림 3-29** | 형태를 이루는 요소들의 모양과 크기가 다를 경우의 정리 방법

디자인을 하다 보면 똑같거나 유사한 형태들을 다루는 경우보다는 완전히 다른 형태를 하나로 조화시켜 주어야 할 경우가 더 많다. 어떠한 조형적 상황에 부딪히게 될지 모르기 때문에 일관된 대응 방법을 말할 수가 없다. 이럴 때는 문제를 억지로 해결하려고 하지 말고, 눈앞에 보이는 여러 가지 형태들을 마치 어릴 적 가지고 놀던 블록처럼 생각하면 오히려 쉬워진다. 누구나 어린 시절에 블록으로 여러 가지 모양을 만들면서 놀았던 추억이 있을 것이다. 형태 요소들을 블록으로 생각하고 이리 짜맞추고 저리 짜맞추면서 어떤 모양을 만든다고 생각하면 재미있고 쉽게 형태를 구조화할 수 있다.

▲ **그림 3-30** | 블록으로 만든 재미있는 형태들

그림 3-30처럼 흩어져 있던 블록들이 하나의 큰 덩어리를 이루고 나면, 처음의 낱개로 있었던 블록은 보이지 않고 전체적인 형태가 눈에 들어온다. 어떠한 형태든지 이처럼 서로 견고하게 결합되어 전체적으로 안정된 구조를 이룬다면, 구성 요소가 아무리 많아도 보는 사람은 시각적으로 불편함을 느끼지 않게 된다.

두 가지 조형 요소 연결하기

다음은 삼각형과 육면체의 형태 요소들이 다르게 결합된 경우다. 서로 다른 형태가 튼튼하게 결합되는 데는 어떤 원리가 숨어 있을까?

▲ **그림 3-31** | 결합도가 약해 느슨해 보인다

▲ **그림 3-32** | 그림 3-31보다 짜임새가 있어 보이지만 역시 복잡하고 답답해 보인다

▲ **그림 3-33** | 시원해 보이고 형태 간의 결합도 단단하다

모든 형태는 방향성과 크기를 지니고 있다. 형태들을 서로 연결해 줄 때는 형태마다 가지는 동세와 크기를 잘 살펴보아야 한다. **그림** 3-31은 삼각형이나 육면체의 방향성에서 서로 일치되거나 비슷한 부분이 없기 때문에 가까이 붙어만 있을 뿐 내부적 결속력이 없다. 그리고 삼각형과 육면체가 겹치는 부분의 면적이 크지도, 작지도 않아서 어정쩡해 보인다.

그림 3-32는 삼각형의 아랫변과 육면체의 방향이 일치하는 부분이 많아서 **그림** 3-31보다 결합도는 나아 보이지만, 서로 겹치는 부분의 면이 너무 잘게 나누어졌기 때문에 전체 동세를 약화시키고 상호 결합도를 방해한다. 반면 **그림** 3-33은 전체적으로 동세가 서로 일치하며 겹치지 않는 면적이 넓어서 시원한 대비를 이룬다.

그림 3-34를 보면 겹쳐서 잘린 면의 방향도 전체 형태의 방향과 일치하기 때문에 전체가 마치 한덩어리처럼 견고하게 결합되어 보인다. 여러 가지 형태가 서로 어울릴 때는 동세나 분할되는 면의 비례 등을 세심히 살펴야 완성도 높은 형태를 얻을 수 있다.

▲ **그림 3-34** | 결합된 형태의 동세

형태에 대한 경험이 많지 않아서 이해하기가 어렵다면, 여러 형태들이 만나 이루어지는 전체 실루엣을 살펴보라고 권하고 싶다.

그림 3-31, **그림** 3-32, **그림** 3-33의 실루엣만 옮겨보면 **그림** 3-35와 같다. 앞의 두 도형은 빨간 원으로 표시된 것처럼 복잡한 부분이 있다. 하지만 뒤의 것은 군더더기 없이 단순하다. 이처럼 실루엣이 단순하면 형태는 견고해 보인다. 형태가 두 개, 세 개, 그 이상이 겹치더라도 실루엣만 단순하게 처리한다면 형태를 쉽게 조화시킬 수 있다.

▲ **그림 3-35** | 실루엣만으로 본 형태(빨간 원은 복잡해진 부분을 표시)

세 가지 조형 요소 연결하기

삼각형과 육면체는 그나마 단순한 형태이기 때문에 연결하기가 쉽지만, 별 모양처럼 복잡한 형태가 어울릴 때는 더욱 세심하게 접근해야 한다. 차분하게 동세의 연결이나 실루엣의 단순화 등을 생각하면서 형태를 하나씩 정리해가면 그다지 어렵지 않게 해결할 수 있다.

그림 3-36은 느슨해 보이는 세 가지 조형 요소를 전체 실루엣은 단순하게 하고 형태 간의 결합도를 강하게 조정해 준 것이다. 왼쪽의 그림이 왠지 느슨해 보이는

이유는 별 모양과 육면체의 관계가 허술하기 때문이다. 이 경우 모든 조형 요소들을 두루 결합해 주지 않는다면 전체의 짜임새를 기대할 수 없다.

▲ **그림 3-36** | 삼각형, 육면체, 별 모양의 결합도 조정

하지만 같은 조형 요소들로 구성된다 하더라도 **그림** 3-37처럼 다양한 결과가 나타날 수 있다. 이는 조형의 원리가 수학 공식 같은 법칙과는 다르다는 것을 말해주는데, 조형의 원리를 따르더라도 개인의 성향이나 상황에 따라 얼마든지 다양한 구조로 표현될 수 있다.

▲ **그림 3-37** | 같은 조형 요소의 다양한 결합관계

정리된 결과만 본다면 크게 어려운 작업 같지 않지만, 직접 시도해 보면 서로 다른 형태들을 조율하는 일이 그리 쉽지만은 않음을 알 수 있을 것이다. 언제 어디서 어떤 형태들을 다루어야 할지 모를 뿐더러, 그러한 상황에 대응하는 명확한 해법 또한 있을 수 없기 때문이다. 기본기를 바탕으로 많은 경기를 해본 선수가 본 경기에서 이길 수 있듯이, 가장 효과적인 조형 공부 방법은 형태 연습을 많이 해보는 것이다.

형태의 어울림

형태 연습을 많이 하더라도 형태의 어울림에 대한 기본을 알아두는 것이 중요하다. 모든 형태는 둥글거나 뾰족하거나 각이 지는 등의 조형적인 인상을 가지고 있다. 형태가 서로 어울리게 하기 위해서는 형태의 인상을 먼저 이해하고 접근하는 것이 좋다. 원, 삼각형, 사각형은 형태가 단순해서 다루기가 쉽다. 또한 각각 둥글고, 뾰족하고, 각이 진 이미지를 가지고 있어서 세상의 모든 형태가 가질 수 있는 이미지를 함축한 대표성을 갖는다. 그래서 다양한 형태를 일일이 실험하지 않더라도 이 세 가지 기하학 형태들만 잘 공부하면 형태의 어울림에 관한 대부분의 원리들을 좀 더 쉽게 공부할 수가 있다.

먼저 원과 사각형을 살펴보자. 원은 둥글고 사각형은 각이 져 있기 때문에 서로 어울리기 힘들다. **그림** 3-38처럼 서로의 거리나 크기가 어정쩡하거나 사각형의 모서리가 원 안쪽으로 파고 들어가면 어울려 보이지 않는다.

▲ 그림 3-38-1 | 원과 사각형의 결합

▲ 그림 3-38-2

▲ 그림 3-38-3

그림 3-38-1은 사각형과 원의 모양 및 면적이 조형적으로 좀 심심하게 어울린 경우다. **그림** 3-38-2는 삼각형에 비해서 사각형의 모양과 면적이 달라서 변화가 있으나 사각형의 폭이 너무 좁아졌다. **그림** 3-38-3은 삼각형과 사각형의 모양과 면적이 비슷하고 사각형의 모서리가 원의 가운데로 파고 들어갔기 때문에 어울리지 않는다. 물론 형태의 대비를 확실히 해줄 경우에는 가능하지만, 일반적으로 하나의 덩어리로 연결해야 할 때는 **그림** 3-39-1처럼 원을 아예 사각형 안쪽으로 깊게 넣어서 사각형의 모서리에 원의 곡선이 최대한 가까이 가도록 해주는 것이 좋다. 그래야 사각형을 흐르는 각진 선의 동세가 원의 둥근 동세와 만나서 하나의 덩어리로 보이기 때문이다. 이때 원이 사각형과 만나서 절반으로 나누어지지 않도록 하는 것

이 좋다. 또는 **그림** 3-39-2처럼 사각형의 크기를 다르게 해서 원의 흐름에 최대한 연결되도록 조정해 주는 것도 좋다. 이때 사각형의 길이를 원의 면적에 밀리지 않을 정도로 해주는 것이 중요하다.

▲ **그림 3-39-1** | 형태의 흐름과 면적을 고려한 원과 사각형의 결합 ▲ **그림 3-39-2**

삼각형과 원의 어울림도 앞에서 설명한 원과 사각형의 경우와 비슷하다. **그림** 3-40-1처럼 삼각형의 날카로운 부분이 원 안을 파고들거나 원의 움직임에 관계없이 삼각형이 배치되면 형태는 산만해진다. 그리고 **그림** 3-40-2처럼 원과 삼각형의 모서리가 만나게 되면 나뉜 면의 모양이 복잡해져서 보기에도 좋지 않다.

▲ **그림 3-40-1** | 원과 삼각형의 결합 ▲ **그림 3-40-2**

하지만 **그림** 3-41-1처럼 삼각형이 원 전체를 안고 역동적인 동세를 주도해가면 안정된 구조가 만들어진다. 앞에서 설명한 원과 사각형의 경우와 마찬가지로 **그림** 3-41-2처럼 원이 삼각형 내부의 모서리로 가장 가까이 붙어주면 서로의 어울림이 좋아진다.

▲ **그림 3-41-1** | 형태의 연결과 면적이 조절된 원과 삼각형　▲ **그림 3-41-2**

사각형과 삼각형은 이미지가 직선적이라는 공통점이 있다. 딱딱한 느낌을 줄 때는 좋은 형태들이지만 그렇지 않을 때는 불리하다. 이럴 때는 가능한 한 변화를 많이 주어서 형태가 딱딱해 보이지 않게 하는 것이 방법이다. 사각형은 각도에 변화를 줄 수가 없지만 삼각형은 예각을 다양하게 변화시킬 수 있으므로, 이를 잘 이용하면 전체 이미지를 역동적이면서도 딱딱하지 않게 만들 수가 있다. 이때 가장 중요한 것은 서로의 연결이 무리가 없어야 한다는 점이다. 삼각형과 사각형이 만날 때는 삼각형의 모서리를 조심해야 한다. **그림** 3-42와 같이 삼각형의 끝부분이 잘게 나뉘면서 결합되든지, 결합된 주변이 복잡하다면 좋지 않다. 그리고 선들이 너무 평행하게 만나면 딱딱해 보이고, 각도가 너무 달라지면 형태 간의 결합도가 떨어진다. 면적도 서로 비슷한 것끼리 만나는 것보다는 차이가 있는 것이 좋다.

▲ **그림 3-42** | 사각형과 삼각형의 결합

형태가 겹치거나 연결될 때, **그림** 3-43과 같이 한 변이나 그 이상의 변이 서로 같은 각도로 만나면 형태의 일체감을 꾀할 수 있다. 이때 각도에 약간 차이를 주면 좀 더 자연스러워진다.

▲ **그림 3-43** | 사각형과 삼각형의 자연스러운 결합

기하학 형태는 디자인 공부에서 편리상 다뤄지는 기초적인 형태이긴 하지만, 단지 기초 훈련을 위한 도구에 머물지 않고 보다 적극적인 표현 수단이 되기도 한다. 많은 디자인은 기하학 형태로 이루어져 있으며, 앞에서 논의된 형태의 어울림에 관한 논리들은 다음 그림에서처럼 실제 디자인에 그대로 적용된다.

▲ **그림 3-44-1** | 기하학 형태를 기초로 한 디자인들

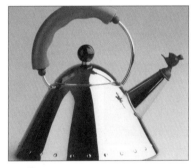

▲ **그림 3-44-2**

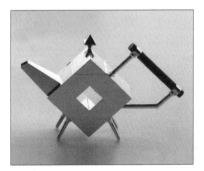

▲ **그림 3-44-3**

▲ **그림 3-44-4**

그림 3-44-1은 사각형을 기본으로 한 컴퓨터 디자인이다. 정사각형의 넓은 면은 크게 들어가고, 직사각형의 좁은 면은 세로로 길게 여러 개가 들어가 있는 구성이다. **그림 3-44-2**는 원과 삼각형의 구성으로 볼 수 있는 주전자 디자인이다. 옆에서 볼 때 손잡이의 원에 몸체의 삼각형이 파고들어가 있지만, 삼각형의 끝이 원으로 처리되어 있어서 조형적으로 무리 없이 결합되어 있다. **그림 3-44-3**은 사각형과 삼각형으로 구성된 주전자 디자인이다. 마름모꼴의 몸통에 삼각형 느낌의 손잡이나 주둥이가 무리 없이 연결되어 있다. **그림 3-44-4**는 원과 직선으로 구성된 조명 디자인이다. 안쪽의 전구와 바깥쪽의 유리구가 반복 형태를 이루는 구성이다.

이들은 모두 기하학 형태의 어울림에 관한 제반 원리에 충실해서 조형적으로 무리 없이 구성되어 있다.

형태의 어울림에 관한 연습은 기하학 형태가 아닌 훨씬 더 복잡한 형태들을 조화시킬 때도 크게 도움이 된다. 어떤 형태가 제시되더라도 형태가 가지고 있는 동세나 형태가 어울릴 때 나누어지는 면 그리고 여러 가지 형태가 결합되어 만들어내는 실루엣을 잘 조정해 주면 성공할 수 있다.

| Note | 기하학 형태를 모든 형태를 대표하는 것으로 신성시하고 절대화한 나머지, 그 밖의 형태들을 가볍게 여기는 경우가 있다. 이는 형태를 폭넓게 다루어야 하는 디자이너에게 자칫 조형적인 편식을 조장할 위험이 있다. 기하학의 형태는 단순하기 때문에 형태 일반을 이해하는 데 도움이 되며, 연습하고 다루기가 용이하다는 이점이 있을 뿐이다. 디자이너가 만들 수 있는 무한한 형태들을 기하학 형태로만 미리 재단하는 것은 대단히 위험한 일이다.

공통점이 없는 형태 정리하기

이제 좀 더 심화 단계로 넘어가서, 조형적으로 공통점이 없는 형태들을 정리하는 방법도 살펴보도록 하자. 다음과 같이 서로 아무런 공통점도 없는 형태 요소들은 어떤 식으로 정리해 줄 수 있을까?

▲ **그림 3-45** | 서로 공통점이 없는 형태 요소들

▲ **그림 3-46** | 한덩어리로 정리된 형태

그림 3-45의 형태는 서로 유사점이 없지만 기하학 형태를 정리하는 방법으로써 서로 조화시키면 **그림** 3-46처럼 정리할 수 있다. T자를 중심으로 왼쪽에는 둥근 형태를, 오른쪽에는 뾰족한 형태를 서로 조형적인 관계성을 고려하여 배치해 준다면 좌우대칭인 듯하면서도 비대칭적인 형태로 만들 수 있다.

부분적으로 보면 둥근 형태는 다음 **그림** 3-47-1처럼 T자의 귀 둥근 부분과 흐름이 연결되고 있으며, 뾰족한 녹색 형태는 **그림** 3-47-2처럼 T자의 몸통과 세로로 연결된다. 긴 점선은 **그림** 3-47-3처럼 T자의 몸통과 비슷한 각도로 T자에 바짝 붙어 있어서, 변화를 주면서도 형태의 중심에 견고하게 결합되어 있다. 이렇게 해서 서로 어울릴 것 같지 않은 형태들은 마치 퍼즐처럼 하나로 결합되는데, 무엇보다도 이렇게 구성된 전체 형태의 실루엣은 **그림** 3-48처럼 분열되지 않은 하나의 덩어리를 이룬다.

▲ **그림 3-47-1** | 부분의 어울림

▲ **그림 3-47-2**

▲ **그림 3-47-3**

Good Design

▲ **그림 3-48** | 하나의 덩어리를 이루고 있는 실루엣

기하학 형태보다는 어려울 수도 있지만 원리는 동일하다. 형태 요소를 마치 블록처럼 생각하고 하나씩 짜맞추어 하나의 덩어리로 조정해 주면 어렵지 않게 형태를 정리할 수 있다. 처음에는 어렵지만 블록을 가지고 노는 것처럼 공부하면 금방 익숙해진다.

구체적인 디자인 사례

실제 디자인할 때도 마찬가지의 원리가 적용된다. 전체 형태의 특징을 잘 규정하면서 부분들이 떨어져나가지 않도록 한덩어리로 만들어 주는 것이 중요하다. **그림 3-49**의 건물은 사각형 구조의 지붕 부분과 삼각형 구조의 유리벽 부분이 서로 다른 형태 이미지를 갖고 있으면서도 하나의 덩어리로 자연스럽게 연결되어 있다. 언뜻 보면 대단히 파격적이고 해체적일 수도 있지만, 자세히 살펴보면 부분과 전체가 단단한 하나의 덩어리를 이루고 있음을 알 수 있다. 경험이 적은 디자이너일 경우 자칫 겉모습의 이미지만 보고 내적 결속을 알아보지 못하는 실수를 하기 쉽다.

▲ **그림 3-49** | 서로 다른 형태가 하나의 덩어리를 이루고 있는 건물

▲ **그림 3-50** | 레몬즙 짜는 기구, 필립 스탁

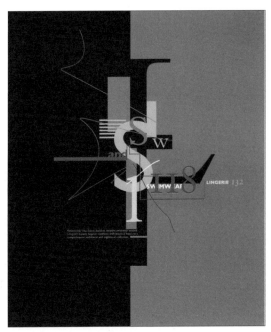

▲ **그림 3-51** | 여러 가지 형태 요소로 이루어진 포스터

그림 3-50은 필립 스탁의 유명한 레몬즙 짜는 기구 디자인이다. 세 개의 다리와 하나의 몸통이 유선형의 구조를 이루고 있다. 다리의 곡선이 아래로부터 위로 올라오다가 중간에서 끊어졌지만, 다리로부터 올라오는 곡률은 꼭대기 부분을 거쳐서 반대편 다리까지 가상의 곡선으로 이어진다. 비록 보이지는 않지만 전체 형태는 이 가상의 곡선과 함께 우아한 곡선을 만들고 있다.

그림 3-51의 포스터 디자인은 다양한 형태의 글자들로 구성되어 있다. 하나하나의 알파벳들이 서로 다른 모양과 색을 가지고 있지만, 이들은 앞에서 본 블록들처럼 낱개가 모여서 전체 형태를 이룬다. 얼핏 보기에는 개개의 글자꼴들의 개성 있는 모양이 두드러지는 것 같지만, 시야를 크게 해서 보면 모든 요소들이 전체 화면의 구조를 짜임새 있게 만드는 데 일사불란하게 동참하고 있다. 그렇기 때문에 개성이 강해 보이면서도 구조적으로 견고해 보이는 것이다.

디자이너는 사람들을 압도할 수 있는 개성도 가져야 하지만, 개성이 강한 나머지 전체 형태를 파괴하는 일이 있어서는 안 된다. 훌륭한 디자이너는 남이 흉내낼 수 없는 열정을 가져야 하지만, 동시에 그것을 흐트러지지 않는 형태로 집약할 수 있는 능력 또한 갖추고 있어야 할 것이다.

디자이너가 형태를 시각적으로 정리정돈할 수 있게 되면 그 다음으로는 형태 요소들의 관계, 즉 형태의 구조에 관심을 기울이게 된다. 구조는 눈에 보이는 대상이 아니라 조형 상태를 제어하는 질서다. 지금까지 눈에 보이는 것을 중심으로 형태를 설명했다면, 이제는 눈에 보이지 않는 질서를 다루는 단계로 넘어갈 차례다.

서로 다른 요소를 연결함으로써 조화로운 형태를 만들어 본다

0 1 크기가 같은 삼각형, 사각형, 원을 개수에 상관없이 한
화면에 넣어서 조형적으로 관계지어 보자.

0 2 크기가 다른 삼각형, 사각형, 원을 세 개씩 한 화면에 넣
어서 조형적으로 관계지어 보자.

0 3 삼각형, 사각형, 원과 육면체를 한 화면에 넣어서 하나의
조형이 되도록 정돈해 보자.

0 4 다음 조형 요소들을 서로 관계지어 조형을 구성해 보자.

2장

조형적 뼈대를
구축하는 형태 구조

같은 형태라 하더라도 형태 요소들이 모여서 튼튼한 뼈대를 이루고 있으면 조형적으로 정리될 뿐만 아니라 보기에도 좋다. 특히 형태의 요소가 많아서 조형적 질서를 잡기 어려울 경우, 조형적 뼈대를 고려하여 형태들을 구축해 주면 쉽게 정리할 수 있다. 조형적 뼈대란 형태의 구도나 구조를 말한다. 구조는 조형 요소들이 모여서 만든 질서 체계이기 때문에 눈이 보이지는 않는다. 눈에 보이지 않는 질서가 눈에 보이는 형태 요소들보다 우선시되면 추상 형태의 결과물을 얻을 수 있다. 디자인은 거의 대부분 추상형으로 완성되기 때문에, 눈에 보이지 않더라도 조형 질서는 대단히 중요하다.

반복 구조

▲ **그림 3-52** | 단세포 생물

▲ **그림 3-53** | 고등생물

필요 없는 것을 제거하는 데에도 한계가 있다. 모든 것이 다 필요할 때는 어떻게 할 것인가? 형태를 이루는 조형 요소들이 복잡하고, 조형적 비중이 서로 비슷해서 어느 것 하나 버릴 수 없을 때는, 필요한 것과 필요 없는 것의 단순한 이분법만으로 형태를 구성해 나갈 수가 없다. 그리고 언제까지 형태를 단순하고 깔끔하게 정리하고 있을 수만은 없다. 사람들의 눈과 마음을 움직일 수 있는 멋진 형태를 빨리 만들어야 한다. 그러니 이제는 눈앞에 보이는 형태 그 자체보다는 그러한 형태 속에 들어있는 뼈대, 즉 구조를 중심에 놓고 조형의 문제를 풀어나가야 한다.

동물의 경우, 고등생물로 올라갈수록 몸을 구성하는 요소가 많거나 복잡해져서 각 요소들은 뼈대를 중심으로 하나의 몸체를 이룬다. 뼈대는 형태 내의 조형 요소들을 견고하게 결합하기도 하며, 뼈대를 중심으로 몸체 안과 몸체 바깥을 구분 짓는 경계선 역할을 하기도 한다. 조형에서도 마찬가지다. 형태 요소가 많아지면 각 요소들은 조형적 뼈대를 중심으로 체계화되어야 한다.

> | Note | 조형적 구조를 중심에 놓고 보면, 구체적인 형상보다는 구조 그 자체만을 표현하려고 하게 된다. 추상은 이렇게 해서 시작된다. 다음 그림과 같은 기하학적 추상 작품들은 대부분 형태를 조율하는 구조를 가시적으로 드러나게 만든 결과 탄생한 것이다.

〈붉은 쐐기로 흰색을 부술 것〉, 엘 리시츠키(Lissitzky El)

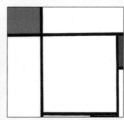

〈콤포지션〉, 몬드리안(Mondrian Piet)

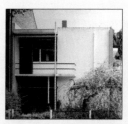

슈뢰더 하우스, 게리 리트펠트 (Rietveld Gerrit Thomas)

그림 3–54처럼 아무리 형태 요소가 많다고 하더라도 조형적인 뼈대를 중심으로 짜임새 있게 구축되면 조형적으로 튼튼한 그림이 만들어진다. 좀 더 높은 차원의 조형 단계에 들어가면, 눈에 보이는 형태보다 눈에 보이지는 않지만 형태를 질서있게 만드는 구도나 구조가 더욱 중요해진다.

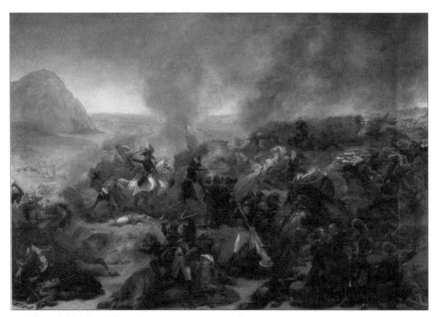

▲ **그림 3–54** | 〈나자레스 전투〉, 그로(Antoine–Jean Baron de Gros)

형태 요소들을 질서 짓는 가장 원초적인 접근은 '반복'이다. 반복은 같거나 비슷한 형태들을 일정한 원칙에 따라 되풀이해 주는 것으로 **그림** 3–55와 같이 형태가 반복되면 강한 일체감이 생겨 시각적으로 안정감을 줄 수 있다.

▲ **그림 3–55** | 차의 행렬

▲ **그림 3-56** | 주변에서 흔히 볼 수 있는 반복적인 형태들

그림 3-56은 일상생활에서 흔히 만날 수 있는 정감 있는 반복의 예들이다. 반복된 형태들은 형태의 안정감은 있으나 변화가 없다. 따라서 형태의 반복은 조형적으로 변화를 주지 않아야 하거나, 형태의 안정감을 견고하게 구축해야 할 경우에 주로 행해진다.

▲ **그림 3-57** | 반복 형태로 디자인된 빌딩

크기가 작은 형태일 경우는 복잡하거나 강하더라도 별로 부담스럽지 않지만, **그림** 3-57처럼 규모가 큰 빌딩일 경우 형태가 너무 두드러지면 보는 사람들에게 큰 부담을 안겨줄 수 있다. 또한 덩치가 큰 만큼 기술적·경제적으로 조형적 변화를 마음껏 주기 어려우므로, 몇 가지 조형 요소를 반복해 줌으로써 자연스럽게 조형적인 안정감과 시각적인 변화를 줄 수 있다.

▲ **그림 3-58** | 반복 형태로 디자인된 CD 플레이어

▲ **그림 3-59** | 원의 반복 형태로 디자인된 의자

▲ **그림 3-60** | 에토레 소트사스(Ettore Sottsass)의 카펫 패턴 디자인

CD 플레이어와 같이 곁에 두고 오랫동안 사용하는 물건들은 장식이 너무 강하면 금방 싫증이 난다. 이럴 때는 **그림** 3-58의 CD 플레이어처럼 단순한 형태에 반복적인 장식을 활용하면, 은은한 나무 향처럼 질리지 않으면서도 우아한 느낌을 준다. **그림** 3-59의 의자는 조형적인 이유보다는 앉기 위한 구조로 만들어야 하는 실용성 때문에 반복되는 형태를 활용했다. 같은 형태를 반복하다 보면 단조롭기 쉬운데, **그림** 3-60의 카펫 디자인은 형태가 반복되는 단순한 가운데서도 다이내믹한 변화를 준다.

옷이나 커튼의 패턴 등 텍스타일 디자인에서는 모두 형태의 반복으로 디자인된다. 루이비통이나 프라다 등 이른바 명품들의 아이덴티티는 모두 고유한 패턴에서 나오는 경향이 있다. 패턴의 힘은 은근하면서도 사람의 마음을 사로잡을 수 있는 매력에 달려 있다. 형태를 운용하는 자율성이 높은 디자인 영역에서 볼 때, 형태를 반복하기만 하는 조형 작업은 어려워 보이지 않을 수도 있다. 하지만 제약이 많은 만큼 디자인하기가 더 어려울 수도 있으며, 패턴 디자인만의 독특한 발휘 능력 또한 결코 무시할 수 없다.

▲ **그림 3-61** | 패션 디자인에서 동일한 형태의 반복

그림 3-61과 같이 패션 디자인에서는 동일한 패턴이 반복되면, 전체 형태는 하나로 통일된다. 이것은 부분적으로 모양이 각각 다른 형태들을 하나로 만들어 주는 대단히 효과적인 조형 방법이다. 부분적인 형태들이 복잡하거나 개성으로 톡톡 튈 때, 같은 모양들을 패턴처럼 반복해 주면 통일감이 생긴다. 전체적으로 복잡한 형태가 아니라고 하더라도 반복되는 형태가 어떤가에 따라 다양한 이미지가 만들어지기 때문에, 형태의 반복은 표현에 있어서도 아주 중요한 조형 방식이라고 할 수가 있다.

형태의 반복을 디자인에 활용해 본다

0 1 여러 가지 기하학 형태로 다양한 반복의 형태를 만들어 보자.

0 2 비슷한 형태들을 모아 반복 형태를 만들어 보자.

0 3 흥겹다, 딱딱하다, 온화하다 등의 이미지를 정해놓고 그러한 인상을 느끼게 해주는 반복 패턴을 디자인해 보자.

0 4 반복의 규칙을 다양하게 적용하여 보자.

대칭 구조

02

많은 형태 요소들을 하나로 구조화할 수 있는 가장 쉬우면서도 강력한 방법은 대칭이다. **그림** 3–62처럼 한 화면에 많은 형태들이 무질서하게 놓여 있을 때, 거울에 비친 것처럼 대칭되는 형태를 만들어 주면 안정된 형태로 정리된다.

▲ **그림 3–62** | 대칭을 이루면 닮은 형태들이 서로 대구를 이루기 때문에 형태가 안정돼 보인다

대칭 형태는 어떤 형태보다 조형적인 안정감이 뛰어나기 때문에 디자인에서 많이 활용된다. 도시에서 볼 수 있는 큰 빌딩들은 규모가 큰 만큼 시각적인 안정감을 주어야 하기 때문에 대부분 대칭형으로 디자인되어 있다. 옷도 사람의 몸이 대칭이기 때문에 대부분 대칭으로 되어 있으며, 전자제품처럼 우리 생활과 밀접하게 관련되어 있는 물건들도 대부분 대칭형이다.

▲ **그림 3-63** | 대부분 대칭 형태로 된 도심의 빌딩가

▲ **그림 3-64** | 대칭 형태로 디자인된 오디오

▲ **그림 3-65** | 대칭 형태의 홈페이지

하지만 대칭형의 시각적인 안정성을 지나치게 표현하면 엄숙하면서도 권위 있게
보인다. 이 같은 이유 때문에 예전부터 대칭형은 종교계나 비정상적인 정치권으
로부터 많은 사랑을 받아왔다. 특히 현대 이전의 서양 역사에서 대칭형의 위세는
대단했다. **그림** 3-66과 **그림** 3-67에서처럼 서양의 중세 교회나 궁전, 나아가 도시
전체가 거의 대부분 대칭형으로 이루어졌다.

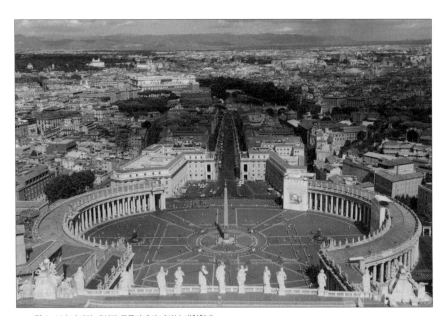

▲ **그림 3-66** | 바티칸 대성당 큐폴라에서 바라본 대칭형태

좋아 보이는 것들의 비밀

▲ **그림 3-67** | 노틀담 성당

▲ 세인트폴 성당

▲ 산타마리아 마조레 성당

중세 천재 예술가들의 손길 아래에서는 대칭 형태가 예술 정신의 발로로 활용되었지만, 역사적으로 파시즘 정권이나 독재 정권에서는 권력을 위해서 대칭형이 자주 이용됐다.

▲ **그림 3-68** | 나치 전당대회 전경

그림 3-68에서 나치의 깃발 아래 대칭으로 늘어선 모든 사물과 사람들은 기계처럼 빈틈없이 정리되어 있지만, 그 느낌은 구조적으로 튼튼하다기보다는 칼날처럼 날카롭다.

형태를 좌우 대칭으로 하면 산만한 형태 요소들을 조화롭게 정리할 수 있다. 좌우 대칭형은 표현하기도 수월해서 디자인 공부를 시작하는 사람들이 많이 선호한다. 그러나 대칭 형태는 반복 형태와 마찬가지로 안정성은 강하지만 변화의 요소가 적기 때문에 지루하거나 답답하게 느껴지기가 쉽다. 앞에서 살펴본 것처럼 잘못 이용할 경우에는 사람들의 감성을 오히려 억압하는 작용을 할 수도 있다.

대칭 형태가 좌우의 모양이 같기 때문에 구조에 변화를 줄 수 있는 효과가 적을 것으로 생각할 수도 있지만, 역시 대칭 형태에서도 변화를 주고 다양한 표정을 구현할 수 있는 가능성은 많다. 중세 건물을 보면 건물을 장식하는 대단히 많은 조형 요소들이 대칭을 이루면서도 정서를 풍부하게 표현하고 있다. 자칫 딱딱하기 쉬운 대칭 형태에 변화를 주기 위해서는, 대칭되는 형태의 실루엣을 단조롭지 않게 해주면 된다.

▲ **그림 3-69** | 대칭 형태의 실루엣이 단조로우면 매우 딱딱해 보인다

▲ **그림 3-70** | 대칭 형태의 실루엣에 변화를 주면 조형적으로 풍부해 보인다

그림 3-71은 디자인에서 대칭형도 변화의 요소가 충분하면 얼마나 부드러우면서 우아할 수 있는지를 잘 보여준다.

▲ **그림 3-71** | Queen ANNE, 로버트 벤투리(Ven-turi Robert)

▲Plaza dressing table, 마이클 그레이브스(Michael Graves)

▲ 패션 디자인, 알렉산더 맥퀸(Alec-sander McQueen)

형태 요소들을 대칭 구조로 만들어 본다

0 1 켄트지를 가로로 놓고 그 절반의 면에만 물감을 자유롭게 떨어뜨린 다음, 절반을 접어서 재미있는 좌우대칭 형태를 만들어 보자.

0 2 딱딱하고 권위적인 느낌의 대칭 형태를 만들어 보자.

0 3 부드럽고 우아한 느낌의 대칭 형태를 만들어 보자.

0 4 대칭의 원리를 다양하게 적용하여 새로운 대칭 형태를 만들어 보자.

비대칭 구조

안정적인 비대칭 구조 1 – 균형잡기

구조가 단조로우면 형태는 안정된다. 하지만 시각적인 볼거리가 적기 때문에 심심하고 재미가 없다. 우리의 눈은 시각적으로 안정감도 원하지만, 그에 못잖게 변화에서 오는 재미도 원한다. 조형이 어려운 것은 바로 이 때문이다. 안정되면 재미가 없으니 재미를 주기 위해서는 안정감을 다시 깨야 하는 것이다. 예상에서 벗어나고 안정감이 깨지는 데서 오는 조형적 긴장감은 심미적 쾌감, 즉 조형적 재미를 가져다준다. 그런데 형태가 견고하면 단조롭지만 안정이 깨지면 불안해진다. 형태의 재미도 중요하지만 안정감이 깨져서는 형태 자체가 성립되지 않는다. 조형 예술을 하는 사람들이 직면하게 되는 딜레마가 이것이다. 안정되게 하면서도 재미를 위해서 불안정함을 같이 꾀해야 하는 것이다.

형태를 안정시키면서 변화를 준다는 것은 분명히 모순이다. 하지만 그것이 조형에서는 불가능하지 않다. 그렇지만 조형에서 가장 어려운 문제가 바로 이 변화와 통일을 동시에 구현하는 것임에는 틀림없다. 비대칭 구조는 형태의 통일감을 유지하면서 변화를 줄 수 있는 가장 대표적인 구조다. 많은 디자인이나 미술품들은 변화와 통일이라는 문제를 해결하기 위해 비대칭으로 이루어져 있다. 그래서 조형 구조에 대한 공부는 비대칭 구조로부터 본격적으로 시작된다고 볼 수 있다.

그림 3-72처럼 사각형 화면 한가운데에 점이 들어 있으면 점과 화면은 일체의 운동감 없이 안정된다. 한가운데의 검은색 점이 화면 중앙을 정확하게 분절함으로써 전체 화면을 고정시킨다. 화면은 고요하고 정갈하되 모서리와 중앙, 바탕과 점은 팽팽한 긴장을 이루며 엄숙하고 움직임이 없다. **그림** 3-73처럼 사각형 가운데에 있는 검은색 점을 이동해 보자. 처음의 상태와 어떻게 달라졌을까?

형태를 정리정돈할 수 있고, 형태 요소들을 구조적으로 무리 없이 조절해 줄 수 있다면, 일단 형태를 안정시킬 수 있는 역량을 갖추었다고 볼 수 있다. 그 다음은 형태에 재미를 주는 단계로 넘어가야 한다.

▲ **그림 3-72** | 사각형 한가운데에 들어가 있는 점　　　　　▲ **그림 3-73** | 왼쪽 상단으로 점이 이동한 후의 상태

점의 위치가 이동하면 바탕 면은 좁은 부분과 넓은 부분으로 구분되면서 화면에 변화가 생긴다. 점에 대한 바탕 면은 이제 배경이라는 객체가 아니라, 점과 조형적으로 대응하는 주체가 된다. 넓은 부분과 좁은 부분, 점은 서로 조형적으로 대치하면서 화면 전체는 변화의 에너지로 가득 찬다. 이때 검은 점의 크기나 위치가 넓은 부분의 면적과 팽팽한 비대칭의 균형을 이루지 않으면 조형적으로 어설퍼 보이게 된다.

변화와 통일이라는 조형의 기본 원리는 어느 한 쪽에도 기울어지지 않는 균형을 갖추는 것이 가장 중요하다. 어느 한 쪽으로 기울어지면 변화와 통일을 모두 잃는다. 이것은 마치 무게가 다른 물체가 중심점이 다른 저울 위에서 수평의 균형을 잡는 것과 비슷하다. 비대칭 구조는 고도의 섬세한 감각을 필요로 한다. 조금만 잘못되어도 대칭 구조와는 달리 이내 균형이 깨져버린다. 그렇기 때문에 비대칭 구조를 구현하기 위해서는 평소에 많은 훈련을 해야 하는데, 앞에서 연습한 것을 조금 더 상세하게 연습해 보도록 하자.

그림 3-74는 점의 크기와 위치에 따라 이미지 전체 구조가 어떻게 달라지는지를 보여준다. 왼쪽 그림에서는 점이 너무 중앙으로 쏠려서 바탕 면과 균형을 이루지 못하고 어중간해졌다. 가운데의 경우는 전체적으로 괜찮아 보이지만 약간 모서리 쪽으로 옮겼으면 더 좋았을 것이다. 오른쪽 그림은 점의 크기에 비해 너무 외곽으로 붙어버렸다.

▲ **그림 3-74** | 다양한 점의 크기와 위치

이러한 문제점들을 수정하여 재배치 해주면 **그림** 3-75처럼 될 수 있을 것이다.

▲ **그림 3-75** | 그림 3-74의 수정

지금까지는 하나의 형태만으로 균형을 잡아보았지만, 지금부터는 두 개 이상의 형태를 넣어서 균형잡는 방법을 알아보자. 형태 요소가 두 개 이상 들어가면 균형을 잡아주어야 할 대상은 바탕까지 합쳐 세 개가 된다. 고려할 대상이 늘면 그만큼 신경도 많이 써야 한다.

| Note | 이런 식의 형태 연습은 많이 하면 많이 할수록 좋다. 별 것 아닌 것 같아도 실제로 해 보면 어렵다는 것을 알게 될 뿐더러, 조형 감각을 키우는 데 아주 효과적이다.
점이 너무 단순하다 싶으면 여러 가지 다양한 모양을 넣어서 공부해도 좋다. 아래의 그림처럼 모양이 다양하다고 해도 각각의 형태에 따라 적절한 위치가 있다는 것을 알 수가 있다. 처음에는 그것을 이해하기가 어렵겠지만, 형태 경험을 많이 하다 보면 자연스럽게 터득하게 된다.

▲ **그림 3-76** | 두 개의 원과 배경 면과의 균형

그림 3-76에서 큰 점은 가장 아래쪽에 붙어 있고, 작은 점은 위 모서리에서 약간의 여유를 두고 자리잡았다. 큰 점은 시각적으로 무거워 보이기 때문에 아래쪽에 바짝 붙여서 바탕 면을 될 수 있는 대로 많이 남길 수 있도록 하였다. 작은 점은 모서리쪽에 바탕 면을 약간 남김으로써 작은 점의 세력이 흰색 바탕 위에 두드러지게 하여, 큰 점과 넓은 바탕 면에 대해서 세력이 약해지지 않게 했다. 이런 기우뚱한 균형이 실제로 디자인에 적용이 되면 다음 그림들처럼 나타난다. 모두 비대칭 구조이지만, 전체적인 형태 구성은 앞에서 살펴본 화면과 점의 관계에서처럼 서로 균형잡힌 긴장을 이루고 있다.

▲ **그림 3-77-3** | X posure 홈페이지 디자인

▲ **그림 3-77-1** | 조르지오 아르마니의 원피스

▲ **그림 3-77-2** | 카메라

그림 3-77-1은 변화가 심한 원피스의 윗부분과 그렇지 않은 아랫부분이 균형을 이루고 있으며, 그림 3-77-2는 렌즈 부분을 비롯한 원형들이 집중된 부분과 아래쪽의 여백 부분이 서로 균형을 이루고 있다. 그림 3-77-3은 넓은 여백이 부분적으로 들어가 있는 형태 및 글자와 균형을 이루고 있다.

변화가 강조된 비대칭 구조는 안정적인 구조를 가진 것과 변화가 강조된 역동적인 구조를 가진 것으로 나눌 수 있다. 이처럼 비대칭 구조에 접근하는 태도는 처음부터 크게 다르기 때문에, 비대칭 구도나 구조에 관한 공부를 할 때는 이 두 가지 틀을 기초로 하는 것이 효과적이다.

비대칭의 형태 요소를 균형감 있게 배치해 본다

T R A I N I N G

01 다음의 두 형태를 하나의 화면에 균형을 이루도록 배치해 보자.

02 10원짜리 동전과 500원짜리 동전을 A4 용지 위에 올려놓고, 가장 균형이 잘 맞는 위치를 찾아 이동시켜 보자.

03 주변에서 비대칭적이면서도 안정감이 뛰어난 형태를 찾아보자.

04 A4 용지 위에 지우개, 연필, 칼 등의 물체들을 올려놓고 서로 조형적 균형을 이루도록 배치해 보자.

좋아 보이는 것들의 비밀

안정적인 비대칭 구조 2 – 비대칭 구조이면서 안정적인 구조

형태에 큰 변화를 주어 강한 인상을 갖게 하기보다는, 비대칭 구조를 가지되 대칭적인 형태의 고답적인 느낌만 피하면서 안정감 있는 형태를 구축할 때가 있다. 비대칭형이면서도 가장 안정된 구조의 대표적인 것으로는 정물화를 그릴 때 자주 활용하던 삼각 구도를 들 수 있다. 삼각 구도로 형태가 조화를 이루고 있으면 변화가 있으면서도 가장 안정된 느낌을 준다.

▲ 그림 3-78-1 | 〈동갑내기 과외하기〉 홈페이지

▲ 그림 3-78-2 | 가스레인지 디자인

그림 3-78-1의 그래픽 디자인은 흰색 바탕 면의 한가운데에 작은 화면을 배치해 놓았다. 화면의 구도를 살펴보면, 전등(①)과 닭의 머리 부분(②) 및 화면 왼쪽 아랫부분 흰색 면 안의 글씨(③)는 삼각 구도를 이룬다. **그림** 3-78-2의 가스레인지에서는 둥근 점 같은 모양들이 서로 삼각 구도를 이루고 있지만, 왼쪽 그래픽 디자인과 달리 주변의 격자 모양들이 형태 이미지를 단단하게 만들고 있다.

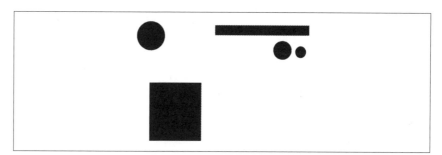

▲ 그림 3-79 | 삼각 구도로 구성한 원과 사각형

그림 3-79는 비대칭이면서도 견고한 삼각 구도를 적용하여 원과 사각형을 구성해 본 것이다. 어떠한 형태 요소가 되었든 요소들을 결합시켜 주는 구조가 이처럼 튼튼하게 되면, 비대칭형이라고 하더라도 얼마든지 안정감을 줄 수가 있다.

삼각 구도 이외에도 안정감을 주는 구성은 얼마든지 많으므로 디자이너는 다양한 구도를 익혀 놓는 것이 좋다. **그림** 3-80은 비대칭 형태이지만 몸의 중심선을 기준으로 왼쪽은 상의의 어깨 부분과 하의가 위로 올라가 있고, 오른쪽은 상의의 어깨 부분이 없고 하의의 길이도 아래로 길다. 그래서 비대칭이긴 하지만 좌우의 형태가 서로 대구를 이루기 때문에 짜임새 있는 조형적 균형을 이루게 되었다.

▲ **그림 3-80** | 비대칭이면서도 조형적 균형감이 좋은 패션 디자인

▲ **그림 3-81** | 비트라 디자인 뮤지엄, 프랭크 게리

그림 3-81의 건축물은 전혀 다르게 생긴 부분들이 어울리지 않은 것처럼 어울려 있다. 그래서 대단히 강렬한 인상을 주고 있는데, 자세히 살펴보면 위, 아래 두 덩어리로 나뉘어져 있는 왼쪽 부분과, 횡으로 두 덩어리로 나뉘어져 있는 오른쪽 부분의 덩어리들이 마치 시소처럼 팽팽한 균형을 이루고 있다는 것을 알 수 있다. 어느 한쪽으로라도 시각적 무게감이 기울어져 있었다면 정말 파괴된 건물처럼 보였을 것이다. 서로 닮지 않은 형태들이지만 양쪽으로 시각적 무게감이 균형을 맞추고 있기 때문에 이 건축물은 강렬한 인상은 주지만 혼란스럽게는 보이지 않는 것이다.

안정적인 비대칭 구조 3 – 비대칭 구조에 포인트 주기

▲ **그림 3-82** | 삼각형 구성 속에서의 원

전체 형태를 구조적으로 짜임새 있게 하면서 부분적으로 조형적인 포인트를 주면, 안정적인 형태를 유지하면서도 시선을 끄는 효과를 얻을 수 있다. **그림** 3-82처럼 삼각형으로 이루어진 짜임새있는 구조에 원 하나를 부분적으로 넣으면, 원이 포인트가 되어서 안정된 형태에 활기를 불어넣는다.

▲ **그림 3-83** | 다리 부분에 조형적 포인트가 들어가 있는 패션 디자인

구체적인 디자인 사례들을 통해 살펴보자. **그림** 3-83에서 검은색 원피스는 전체적으로 비대칭 형태이다. 그러나 옷이 몸에 밀착되어 있기 때문에 대칭적인 몸이 옷에 그대로 투사되어서 비대칭적 느낌이 많이 상쇄된다. 어깨와 치마 부분은 그런 대칭성을 좀 더 깨고 옷의 비대칭성을 강화하는 포인트가 된다. 조형적으로 따지지 않더라도 어깨와 치마 부분은 우리의 눈을 집중시킨다. 옷의 다른 부분이 평평한 면으로 처리되어 있는 데 반해 치마 아래 부분은 선적 요소가 반복되어 있어 다른 부분과 대비가 된다. 그래서 원피스 전체에 흐르는 대칭성과 검은색의 차분함에 비해 치마 아래 부분은 조형적으로 강하게 대비되면서 형태에 활력을 불어넣는다.

▲ **그림 3-84** | 필립스의 비디오 프로젝터

그림 3-84의 비디오 프로젝터는 전체적으로 원기둥의 조합으로 이루어진 기하학적 구조다. 큰 덩어리만 본다면 단조로운 대칭 형태처럼 여겨지지만, 둥근 렌즈가 왼쪽 원기둥에 들어가면서 전체 구조는 단번에 비대칭 구조가 되어버리고, 렌즈는 전체 형태에 활력소를 넣어주는 포인트가 된다. 조형적으로 포인트를 줄 때는 조형적 안정감을 해치지 않는 정도에서 해주는 것이 좋다. 좌우대칭 형태도 조형적 안정감을 확보하고, 부분적으로 조형적 포인트를 넣어서 변화를 꾀한 점은 참고할 만하다.

안정적인 비대칭 구조 4 - 반복을 통한 변화와 안정감 획득하기

비슷한 조형 요소들이 비대칭 구조를 이루고 있으면, 형태의 안정감과 변화 효과를 함께 줄 수 있다. **그림** 3-85처럼 비슷하게 닮은 형태들이 대칭적이지 않게 어울려 있으면 비슷한 형태끼리 통일감이 생길 뿐만 아니라 변화도 꾀할 수 있다.

그림 3-86처럼 비대칭적이지만 비슷한 조형 요소들이 반복되어 있으면 역동적이면서도 시각적으로 통일된 디자인이 만들어진다. 보통 제목은 가운데 윗부분에 있어야 하는데, 이 디자인에서는 특이하게도 제목이 오른쪽 아래에 있어서 일반적인 그래픽 디자인에서 많이 벗어나 있다. 게다가 소제목 번호들은 불규칙하게 배치되어 있으며, 바탕에는 사진 이미지로 가득 차서 형태를 더욱 복잡하게 한다. 전체적으로 형태의 안정감을 해칠 수 있는 요인들로 가득한데, 시각적으로는 산만해 보이지 않는다. 이미지 위의 글씨들이 바탕의 빨간색과 대비되는 보색인 녹색으로 통일되어 있고, 숫자와 조그마한 글씨의 조합이 규칙적이지는 않지만 같은 모양으로 반복되어 있기 때문에 혼란스러워 보이지 않는 것이다.

그림 3-87의 건물을 보면 무언가 강한 인상이 느껴진다. 자세히 보면 건물의 모양과 창문, 길들이 모두 비슷한 형태 이미지로 이루어져있다는 사실을 발견할 수 있다. 거의 삼각형의 이미지를 기본형으로 조화를 이루고 있기 때문에 전체적으로는 아주 강한 조형적 통일감을 자아내고 있는 것이다. 이처럼 비슷한 형태 이미지로 전체가 조화를 이루게 되면, 형태를 이루는 요소가 많거나 비대칭적인 형태에서도 어렵지 않게 안정된 디자인을 만들 수 있다.

그림 3-88의 주전자는 현대 조각처럼 대단히 조형적이다. 주전자의 원형 몸통과 원형으로 휘어진 손잡이처럼 보이는 파이프는 거의 동심원에 가깝게 구성되어 있다. 주둥이와 바닥 받침도 원기둥으로 이루어져 있어서 원이라는 단일한 형태 모티프가 강하게 느껴진다. 이와 같이 똑같은 모양은 아니더라도 단일한 형태의 모티브로 이루어져 있으면 안정감이 느껴진다.

▲ **그림 3-85** | 여러 가지 원, 삼각형, 사각형의 비대칭 구성

▲ **그림 3-86** | 포스터 디자인, 네빌 브로디 (Neville Brody)

▲ **그림 3-87** | 비슷한 조형으로 구성된 건물과 환경 디자인

그림 3-89와 같이 건물의 천정이나 차양, 가구, 바닥 등이 같은 조형 이미지로 통일되고 반복되면 전체적으로 안정되고 강한 이미지가 만들어진다. 각각의 요소들이 수행하는 역할이 다르더라도 이미지가 통일되면 그만큼 조형적으로 큰 것을 얻을 수 있다.

▲ **그림 3-88** | 단일한 형태로 이루어진 주전자

▲ **그림 3-89** | 수평선의 이미지가 반복된 인테리어 디자인

비대칭의 형태 요소로 변화와 안정감 있는 구도를 만들어 본다

TRAINING

0 1 색종이로 사각형을 세 개 오려서 A4 용지에 각각 비대칭적으로 배치해 보자.

0 2 나무젓가락과 500원짜리 동전을 이용해 가장 좋은 배치를 만들어 보자.

역동적인 구조

▲ **그림 3-90** | 〈풍랑〉, 그로

그림 3-90의 풍경화는 일반적인 풍경화와는 달리, 화면의 가득 찬 힘이 보는 사람을 압도한다. 형태의 구조나 구도는 형태 요소들을 하나로 결합하는 뼈대가 될 뿐 아니라, 사람의 시각을 자극하는 정도를 좌우하기도 한다. 이 그림을 보면 파도의 모양이나 배의 모양, 위치 등이 서로서로 연결되어 흠잡을 데 없이 완벽한 조화를 이루고 있다. 하지만 그렇다고 해서 평온한 느낌을 주지는 않는다. 왜 그럴까?

형태의 구조나 구도에는 안정된 느낌을 주는 것도 있고 불안함을 주는 것도 있다. 소통이 원활한 도로보다는 교통사고의 현장이 더 자극적인 것처럼, 사람의 눈은 안정된 것보다는 불안정한 것에 강하게 집중하는 경향이 있다. 말하자면 사람들은 편안함보다는 불안함에 더 집중한다고 볼 수가 있는데, 시각적 인상이 강한 형태들은 대부분 이러한 시각적 불안함을 통해 사람들의 시선을 끌어들인다.

그림 3-90이 드라마틱하게 보이는 근본 원인도 불안함에서 찾을 수 있다. 불안한 상황을 묘사해서 그런 것이 아니라, 그림의 구도가 금방이라도 무너질 듯 불안한

역삼각형 구도이기 때문이다. 삼각 구도는 앞에서 살펴보았듯이 대단히 안정된 느낌을 주는 구도다. 그러나 삼각 구도를 거꾸로 놓으면 분위기는 완전히 바뀌어 버린다. 좁은 꼭짓점이 아래로 가면서 구도는 언제 넘어질지 모르는 불안함으로 가득 찬다. 이러한 불안감은 보는 사람의 시선을 단번에 사로잡아버린다.

형태의 인상을 강하게, 표현을 극대화하고 싶을 때는 의도적으로 조형을 불안정한 구도나 구조로 만들어 준다. 이것은 형태를 안정시키기만 하는 것보다는 한 단계 더 어려운 조형 방법인데, 형태의 구조를 완벽하게 조화시켜가면서 불안한 느낌을 들도록 해야 하기 때문에 상당한 경험과 감각을 필요로 한다. 자칫하면 변화를 주려다가 오히려 전체적인 조화를 해칠 위험도 크다. 특히 초보 디자이너들은 불안한 느낌을 주는 형태와 형태 자체의 불완전함으로 인해 불안해지는 것을 혼동해서는 안 된다. 불안한 느낌을 주는 형태와 형태 자체의 불완전함은 반드시 구별해야 한다. 형태의 하자를 표현이라고 착각하는 경우가 적지 않기 때문에 대단히 조심해야 한다.

좀 더 심화 단계로 들어가서 원과 사각형을 이용해 역동적인 구성을 해보자. **그림** 3-91에서는 대각선으로 흐르는 구조가 느껴진다. 화면에 비스듬한 흐름이 생기면 화면의 수평, 수직 방향과 다른 동세가 생기기 때문에 상대적으로 강한 운동감이 느껴진다. 윗부분에 큰 형태가 많이 위치해 있어서 위가 무겁고 아래가 가볍게 느껴지기 때문에 불안한 구도가 만들어진다. **그림** 3-92처럼 딱딱한 이미지를 가진 삼각형과 사각형만으로 전체를 구성하면, **그림** 3-91처럼 원이 함께 들어갔을 때보다 조형적 불안함과 역동적인 힘은 훨씬 더 강해진다. 형태의 이미지와 전체 구조의 불안정함이 일치하기 때문이다. 이처럼 부분적인 형태의 이미지를 전체 구조의 이미지에 맞게 선택해 주면 조형적으로 인상이 더욱 강해질 수 있다.

▲ **그림 3-91** | 원과 사각형으로 구성된 역동적인 구도

▲ **그림 3-92** | 삼각형과 사각형만으로 형성된 역동적인 구성

실제 디자인 작업에서 이런 식으로 부분적인 조형 요소의 이미지와 형태 전체의 이미지를 고려하면 훨씬 더 개성이 강한 디자인을 만들 수 있다. **그림** 3–93의 편집 디자인에는 디자인을 구성하는 요소들이 매우 많고 복잡하게 연결되어 있다. 정형적이지 않은 형태들의 어울림에는 파격적인 아름다움과 힘이 느껴진다. 언뜻 보면 모든 형태들이 제각각인 것 같다. 수평으로 보나 수직으로 보나 한 줄로 열을 지어 있는 것은 하나도 없다. 글자꼴도 모양이나 크기가 모두 다른 것들이 산만하게 나열되어 있다. 그러나 전체적으로 보면 한 곳도 흐트러짐이 느껴지지는 않는다. 구체적으로 분석해 보면 알겠지만, 이것은 전체가 치밀하게 조율되어 있다는 증거다.

▲ **그림 3–93** | 서로 어울릴 것 같지 않은 형태들로 이루어진 편집 디자인

화면을 크게 보면 가운데의 세로로 내려오는 검은색 면을 중심으로 좌우가 나뉘는 구조임을 알 수 있다. 부분적으로는 좌우가 몹시 다르지만 양쪽의 조형적 무게감은 균형을 이룬다. 왼쪽 면을 보면 'aBstract'라는 글이 작게, 액자 모양이 크게 들어간다. 반면에 오른쪽 면은 '3, g, r' 등의 글자들이 크게 들어가고, 'fake'라는 단어를 감싸는 사각형 액자가 왼쪽에 비해서 작다. 이렇게 좌우의 면은 서로 상쇄되는 균형을 이루고 있다.

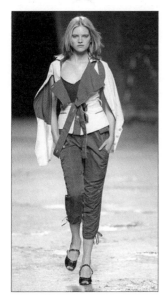

▲ 그림 3-94 | 파격적인 모습의 패션 디자인, 비비안 웨스트우드(Vivienne Westwood)

한편 가로의 구성을 보면 화면을 가로지르는 가느다란 선이 좌우의 흩어진 형태들을 하나로 연결하고 있다. 만약 이 선이 없었다면 좌우의 형태들은 모래사장의 모래알처럼 그대로 흩어졌을 것이다. 이 가느다란 선 하나로 화면의 좌우는 하나로 연결된다. 이 밖에도 어울릴 것 같지 않은 수많은 형태들이 사실은 다양한 연결 장치들에 의해서 서로 끈끈하게 결합되어 있다.

그림 3-94는 영국의 패션 디자이너인 비비안 웨스트우드의 작품으로, 어울릴 것 같지 않은 부분들이 어울려 전체적으로 상당히 파격적인 인상을 준다. 이 옷의 파격미는 대부분 상의에서 비롯되는데, 좌우가 다르게 생겼으며 부분적인 형태들이 복잡하게 구성되어 있다. 앞의 깃이라든지 상의에 달린 끈 같은 요소는 옷의 디자인을 파격적으로 만들면서 형태를 단조롭지 않게 해주는 역할을 한다. 그러나 상의 앞면을 크게 보면, 앞의 깃과 끈이 X자 구조를 이루며 전체 형태를 조화시키고 있음을 알 수 있다. 복잡해 보이지 않고 혼란스러워 보이지도 않는 것은 이 같은 구조가 튼튼한 뼈대 구실을 잘해주기 때문이고, 역동적으로 보이는 것은 서로 어울릴 것 같지 않은 형태들 또는 크기나 질감, 모양 등의 대비가 심한 형태들이 모여 있기 때문이다.

▲ 그림 3-95 | 대비가 심한 형태 이미지로 디자인된 전화기

그림 3-95의 전화기는 강한 비대칭형을 이루고 있다. 수화기는 대칭에 가까운 형태지만, 전화기 본체는 기하학적이지도 않고 곡선적이지도 않은 불규칙한 형태이기 때문에 수화기와 대비된다. 전화기 본체를 보면 버튼은 원통형으로 기하학적이지만, 나머지 부분은 불규칙한 면적 이미지를 가지고 있어서 역시 강하게 대비된다. 이렇게 중층적으로 대비되어 있는 형태들은 디자인의 강한 역동성을 느끼게 해준다. 그러나 이렇게 대비가 심한 형태를 조율할 때는 정말 세심한 주의가 필요하다. 자칫 잘못하면 흩어져 대비가 아니라 혼란을 초래할 수 있기 때문이다.

▲ 그림 3-96 | 전화카드, 네빌 브로디

그림 3-96의 네빌 브로디의 전화카드 디자인은 대단히 음흉해(?) 보인다. 얼핏 보면 화면을 이루는 요소들이 서로 얼굴도 마주하지 않고 먼 산만 쳐다보고 있는 듯하다. 즉 형태가 서로 엇갈려 보인다. 그러나 왠지 화면은 구조적으로 흐트러짐이 없다. 음흉한 이유는 여기에 있다. 글자 하나조차도 규칙적으로 보이지 않지만, 디자인을 전체적으로 보면 가운데 둥근 형태를 중심으로 모든 형태들이 삐딱

한 동심원을 그리며 모여 있다. 형태가 흩어지지 않은 것은 이 때문이다. 게다가 이 동심원적인 구도는 전화기의 신호가 발신되고 수신되는 전파의 모양을 상징하며 공중전화 카드라는 것을 은근히 암시한다. 이 얼마나 음흉한 디자인인가?

형태의 역동성은 모두 형태를 관통하는 구조가 어떠한가에 따라 다양한 정도로 나타난다. 인상이 아주 강할 수도 있고, 적당히 강할 수도 있고, 아니면 본의 아니게 약해질 수도 있다. 디자인을 할 때는 무조건 인상을 강하게 하는 것이 좋은 것이 아니라, 상황에 따라 필요한 정도를 정확하게 구현해낼 줄 아는 것이 중요하다. 따라서 디자이너는 조형적 인상의 강도는 구조에서 나온다는 사실을 명심하고, 내면의 의도와 표현되는 구조를 잘 매치시킬 줄 알아야 한다.

다양한 형태 요소로 역동적인 구도를 만들어 본다

0 1 사각형, 삼각형으로 가장 불안한 느낌을 주는 구성을 해보자.

0 2 안정적인 구도를 가진 고전주의 그림을 180도로 뒤집어서
그것을 기하학적인 형태로 단순화시켜 보자.

0 3 역동적인 느낌을 가진 회화 작품을 골라서 기하학적 형태로 단순화시켜 보자.

0 4 A4 용지 위에 잡지를 무작위로 잘라 역동적인 느낌이 나게 배치해 보자.

3장

나눔의 미학,
비례

지구에 살고 있는 수십 억의 사람들은 모두 눈, 코, 귀, 입을 가지고 있지만 한 사람도 똑같이 생긴 사람이 없다. 설령 쌍둥이라 하더라도 한 치의 오차 없이 똑같이 생긴 사람은 없다. 이렇게 많은 사람들의 얼굴이 하나같이 다른 이유는 눈, 코, 입의 비례가 서로 조금씩 다르기 때문이다. 이렇게 몇 개 안 되는 조형 요소만으로도 수십 억에 이르는 인상을 만들 수 있다는 것은 거의 기적에 가까운 일이다. 사람의 얼굴이 이 정도일진데, 조형 요소가 복잡한 경우라면 얼마나 더 다양한 인상을 만들 수 있겠는가? 비례의 조화란 이처럼 헤아릴 수 없는 무한한 가능성을 가지고 있다.

비례 찾기

비례의 원리

우리는 흔히 '숏다리'나 '롱다리'라는 말을 사용하는데, 이 말의 이면에는 짧은 다리보다는 긴 다리가 좋다는 미적 판단이 함유되어 있다. 다리가 짧고 길다는 말에는 '몸 전체의 길이에 비해서'라는 말이 생략되어 있다. '숏다리'와 '롱다리'는 전체 몸의 길이에 대해서 다리의 길이가 상대적으로 어떠한가에 따라 결정된다. 이것은 일상생활에서 비례가 형태의 조형미를 규정하는 데 얼마나 중요한 역할을 하는지, 또한 조형의 중요한 원리인 비례가 우리 생활 속에 얼마나 깊게 녹아 있는지를 말해준다. 비례는 반드시 전체에 대한 부분의 관계 속에서 결정되며, 이 관계는 형태의 아름다움을 결정하는 대단히 중요한 질서가 된다. 일반적으로 형태의 아름다움은 색이 화려하거나 눈길을 끌 수 있는 재료 또는 특이한 형태가 들어감으로써 만들어진다고 생각하기 쉽다. 하지만 같은 모양이라도 몸 전체의 길이에 비해 길면 롱다리고 짧으면 숏다리인 것처럼, 조형적 상황이 같더라도 조형 요소들의 관계에 따라서 보기 좋을 수도 있고 그렇지 않을 수도 있다.

형태를 정리하고 구조를 만들어 주는 이유가 시각이나 지각에 무리 없이 받아들여질 수 있게 하기 위한 것이었다면, 비례의 원리에서는 조형미를 적극적으로 강화하는 것과 관련이 있다. 같은 조형 상황에 처해 있더라도 비례가 어떻게 조정되는가에 따라서 형태의 아름다움은 크게 달라진다. 이 단계부터는 디자이너의 개인기가 중요하다. 같은 재료를 가지고도 요리사에 따라서 맛이 전혀 달라지듯이 디자이너에 따라서 형태의 인상 또한 많이 달라진다. 이 다름은 대부분 비례의 미세한 감각 차이에서 온다. 어떤 형태는 단맛이 강하고 어떤 형태는 짠맛이 강할 수도 있다. 물론 어떤 형태는 맛이 아예 없을 수도 있다.

▲ **그림 3-97** | 조절이 잘 되지 않은 비례 ▲ 조절이 잘 된 비례

이 세상에 있을 수 있는 비례는 헤아릴 수 없이 많다. 그 중에서 아름다운 비례만 꼽더라도 엄청나게 많을 것이다. 따라서 유일하게 아름다운 비례란 있을 수가 없다. 게다가 사람들마다 선호하는 비례가 다르기 때문에 절대적인 비례는 더더욱 있을 수가 없다. 비례의 아름다움은 비례 관계에서 오는데, 그것은 지극히 주관적이다. 따라서 비례 감각은 수학적 논리가 아니라 주로 경험을 통해 터득된다. 좋은 비례를 보고 평가하기는 쉽지만, 좋은 비례를 만들어내는 일은 쉽지 않다. 그러므로 좋은 비례를 만들기 위해서는 많은 사례를 경험하고 거기서 보편적이면서도 자기만의 비례감을 찾아내는 것이 가장 바람직하다. 좋은 비례를 많이 보고 좋은 비례를 많이 구현해 보는 것 이상의 비례 공부는 없다고 보는 것이 옳다. 우선 선을 가지고 간단하게 비례에 대해 공부해 보자. **그림** 3-98처럼 선 하나를 다음과 같이 두 개로 나눌 경우, 가장 보기 좋은 비례는 어느 것일까?

절대적인 비례는 인간의 주관적인 감정을 배제하거나 부정할 때 가능하다. 서양의 황금비례는 수학적 세계 안에서만 가능하다.

그림 3-98의 비례 1은 양 선의 길이가 똑같아서 안정감은 있으나 정적이고 변화가 없다. 비례 2는 한 선이 너무 작아서 다른 한쪽에 압도되는 느낌이다. 비례 3은 앞뒤 선의 길이에 변화가 있지만, 어느 한쪽이 다른 한쪽을 압도하지는 않는다. 변화도 있으면서 적절히 균형잡혀 있어서 가장 보기 좋은 비례라고 할 수 있다. **그림** 3-98은 길이의 변화만 있기 때문에 비례 관계가 단순하다. 하지만 여기에 두께를 더하게 되면 비례의 관계는 보다 복잡한 양상을 띤다. **그림** 3-98에서 비례 3의 선에 두께를 다양하게 하여 비례 관계를 살펴보자.

▲ **그림 3-98** | 선의 비례

그림 3–99의 비례 1은 길이와 높이의 비례가 적당하다. 비례 2는 높이가 너무 높아서 길이의 비례가 상대적으로 미미해졌다. 비례 3은 길이에 비해 높이가 너무 낮다. **그림** 3–99에서는 두께의 차이는 있지만 앞뒤의 두 선이 같은 두께를 가지고 있다. 그런데 **그림** 3–100처럼 앞뒤 선의 두께를 다르게 해주면 또 재미있는 비례의 관계가 생긴다. 비례 1은 앞쪽의 형태가 뒤쪽의 형태에 비해서 너무 미약해서 비례의 균형이 맞지 않는다. 비례 2는 앞쪽의 형태와 뒤쪽의 형태가 서로 비슷한 비중을 가지면서 조화를 이룬다.

▲ **그림 3-99** | 길이는 같고 두께가 다른 비례

▲ **그림 3-100** | 앞뒤의 높이가 다른 비례

비례를 보는 안목 키우기

모든 형태는 비례를 갖는다. 음악에서 소리는 높이와 길이를 가지며, 그들의 관계에 따라서 좋은 음악과 그렇지 않은 음악이 구별되는 것처럼, 형태도 비례에 따라서 조형적으로 아름다운 정도가 달라진다. 좋은 비례를 구현하기 위해서는 좋은 비례를 볼 수 있는 눈을 가져야 한다.

그림 3–101을 보면 그저 삼각형과 원이 한 화면에 자리잡고 있는 것 같다. 그러나 이 그림은 삼각형과 원 그리고 이 두 가지 형태가 겹쳐지는 부분, 바탕 등으로 구분되면서 복잡한 비례 체계를 형성한다. 아무리 단순한 형태라도 일단 비례를 보기 시작하면 그물망같이 엄청나게 복잡한 비례 관계들이 드러난다. 디자이너는 이 같은 비례를 여러 각도에서 적절히 조절해 주어야 좋은 형태를 만들 수 있다.

▲ **그림 3–101** | 원과 삼각형의 구성 및 비례 관계

그림 3–102의 뱅 앤 올룹슨의 홈페이지는 좌우 대칭이면서도 부분의 비례가 짜임새 있어 보인다. 위아래의 얇은 검은색 면은 가운데 흰색 면과 균형잡힌 대비를 이룬다. 만일 검은색 면이 조금 더 두꺼웠다면 너무 무거워 보여 균형이 깨질 것이다. 화면 안쪽의 검은 선들은 흰색 면에 악센트를 준다.

▲ **그림 3–102** | 뱅 앤 올룹슨 홈페이지 디자인의 비례

그림 3–103은 지하철역 안에 있는 공기청정기다. 단순해 보이지만 꽤 괜찮은 비례를 가지고 있다. 위의 공기 배출기의 높이에서부터 그 아래 흰색 면의 높이, 맨 밑의 공기 흡입구 높이가 점점 차이나면서 좋은 비례미를 보여준다. 맨 위 공기 출구의 검은색은 높이가 가장 낮지만 그 아래의 넓은 흰색 면에 팽팽한 대비를 이루며 균형을 잡고 있다.

비례에 대한 공부는 단지 좋은 조형 작품이나 디자인뿐만 아니라 펜이나 건물, 옷, 심지어 하수구 뚜껑에 이르기까지 우리 주변의 어떠한 형태를 통해서도 할 수 있다. 디자이너에게 관찰력이 필요한 이유는 주변 사물이 모두 배울 것들이기 때문이다. 아무리 하찮은 사물이라도 자신만의 고유한 비례 체계를 가지고 있고, 그러한 비례 중에서 참고할 만한 것이 많으므로 평소에 사물들을 눈여겨보는 습관

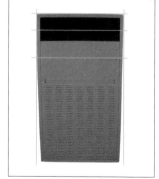

▲ **그림 3–103** | 공기청정기의 비례

좋아 보이는 것들의 비밀

을 가지는 것이 좋다. 또한 좋은 비례를 많이 경험하고 기억하는 것도 비례 감각을 키우는 데 큰 도움이 된다.

▲ 그림 3-104 | 건축물의 비례

▲ 그림 3-105 | 옷의 비례

▲ 그림 3-106 | 하수구 뚜껑의 비례

비례의 원리를 이해하고, 주변 사물의 비례를 분석해 본다

TRAINING

0 1 그림에서처럼 주변 사물을 하나 정해서 비례를 분석해 보고, 단순한 형태로 재현해 보자.

0 2 주변에서 흔히 볼 수 있는 건물의 비례를 분석해 보고 비례의 좋고 나쁨을 판단해 보자.

0 3 신문 광고 중에서 비례가 좋아 보이는 것을 선택해 비례를 따져 보자.

수학과 비례의 상관관계

비례는 관계에서 비롯된다. 그런데 이 관계가 일정할 때는 법칙화될 수 있다. 일단 법칙화될 수 있다면 비례는 막연한 개인기에 의존하기보다는 분명한 논리에 의해 좌우될 수 있으므로, 누구에 의해서나 보편적으로 행해질 수 있다. 황금비례는 법칙화된 비례의 전형이라고 할 수 있다. 이렇게 되면 비례는 진리의 세계(특히 수학적 진리)와 교통할 수 있다. 따라서 비례는 동서고금을 막론하고 수학의 유혹으로부터 자유로울 수가 없었다.

다시 선의 비례를 살펴보자. 길이의 비례만 보면 **그림** 3-107은 선이 나누어졌을 때 가장 보기가 좋은 비례다. 그런데 이 선들은 왜 비례가 다른 것들보다 좋아 보이는 것일까? 이 선들의 관계를 자세히 파고들면 재미있는 사실을 발견할 수 있다. **그림** 3-108처럼 뒤의 선분을 앞의 선분 길이와 그 나머지 길이로 나누어 보자.

▲ **그림 3-107** | 비례감이 좋게 나누어진 선

▲ **그림 3-108** | 선분 길이의 구성

▲ **그림 3-109** | 규칙적으로 변하는 선분의 길이

이렇게 되면 선분은 총 세 개가 만들어진다. 이 중에서 가장 짧은 선분을 맨 앞으로 가져가서 세 개의 선분을 길이대로 나란해 세워보자. 그러면 재미있게도 선분의 길이가 길어지는 데 일정한 질서가 있음을 알 수 있다. 앞의 두 선분을 합하면 뒤 선분의 길이가 되는 것이다. 이렇게 앞의 두 선분 길이를 합해서 뒤의 선분을 연속적으로 만들어 주면 **그림** 3-109처럼 연속되는 선분의 순열이 만들어진다.

비례에 수학적 원리들을 적용시켜서 여러 가지 비례의 법칙을 추구하다 보면 수많은 수학적 질서를 만들 수 있다. **그림** 3-110과 같은 $\sqrt{2}$ 사각형이라든지 복사용지의 비례 등은 모두가 이런 수학적 질서에 의해 의도적으로 만들어진 비례들이

▲ **그림 3-110** | $\sqrt{2}$ 사각형의 작도

좋아 보이는 것들의 비밀

다. 서양에서는 일찌감치 이 같은 수학적 비례 질서를 조형미를 가능케 하는 가장 중요한 요소로 보았다.

비례에서 수학적 질서와 연관짓기 시작한 것은 원래 인체에서 비롯되었다. 비례의 백미를 사람의 신체에서 찾았던 것은 그리스 시대부터 이미 잘 알려진 사실이다. 모든 동물도 마찬가지지만 인체는 그냥 아무렇게나 생긴 것이 아니라 짜임새 있는 체계에 의하여 디자인되어 있다. 8등신과 같은 단어는 이같이 인체의 모범적 질서를 말하는 것이다. 인체의 비례를 따지다 보면 머리의 길이 말고도 대단히 많은 수학적 체계를 찾을 수 있다. 서양은 고대부터 이러한 인체의 비례를 규범화하고 신성시하면서 비례와 수학의 관계를 절대적으로 생각했다. 비례에서 수학적 질서는 기하학 형태로 확장되고, 세상의 밑그림을 기하학으로 그리게 된다. 그러한 전통은 르네상스 건축에 오면 더욱 구체화되고 현실적으로 실천되기에 이른다. 그렇기 때문에 르네상스시대 건축물들은 모두 원과 삼각형, 사각형 등의 기하학 형태를 기본으로 디자인된 것이다.

▲ 그림 3-111 | Tempietto, 브라만테 (Bramante)

인체 비례와 얼굴 비례

조형적 아름다움이 형태의 질적인 문제라고 본다면, 인상은 형태의 개성과 관계되기 때문에 조형성에서 결코 무시될 수 없는 중요성을 가진다.

3:4나 황금비례보다는 롱다리나 숏다리, 큰바위 얼굴과 같은 비례감이 우리의 일상과 더 밀접하게 연결되어 있다. 따로 배우지는 않았지만, 누구나 롱다리와 숏다리를 구분할 줄 알고 또한 롱다리를 더 선호한다. 어려운 형이상학적 비례논리를 가지지 않더라도 사물의 인상이나 심미감은 비례가 어떻게 조정되는가에 따라 감각을 통해 천차만별로 다가온다.

비례는 조형적인 아름다움에만 관계하는 것으로 생각하기 쉽지만, 인상이나 표정에도 결정적인 영향을 미친다. 형태의 인상이나 심미감에 대한 비례의 힘은 가장 대표적으로 사람의 얼굴에서 느낄 수 있다. 잘생긴 사람도 있고 못생긴 사람도 있지만 결국 얼굴의 모양은 눈, 코, 입의 미세한 비례의 차이에서 비롯된다.

| Note | 텔레비전이나 컴퓨터 모니터의 크기는 인치 단위로 측정한다. 그런데 사각형 화면은 가로와 세로의 두 가지 길이를 가지는데, 한 가지 치수로만 어떻게 크기를 구별할 수 있을까? 화면의 크기를 말할 때 인치는 화면의 대각선 길이다. 대각선 길이만으로 크기를 정할 수 있는 것은 가로와 세로의 비례가 일정하기 때문이다. 그렇다면 화면의 가로와 세로의 비례는 무엇을 근거로 할까?

일반적으로 화면의 가로와 세로의 비율은 4:3이다. 이 비율이 바로 그 유명한 황금비례의 하나다. 가로와 세로의 비율이 4:3이면, 그 대각선의 길이는 5가 된다. 가로와 세로의 비례가 일정하면 대각선의 길이만으로 크기를 구분할 수가 있다. 그래서 우리는 19인치, 17인치와 같은 하나의 치수만으로도 모니터의 크기를 말할 수가 있는 것이다.

▲ 황금비례

사람의 눈, 코, 입이 비례나 크기에 따라서 얼마나 다른 인상을 만들어내는지 살펴보자. **그림** 3-112는 같은 모양의 눈, 코, 입을 같은 모양의 얼굴에 각각 크기와 비례를 다르게 넣어서 다른 표정을 만들어 본 것이다. 이 중에서 가장 좋은 비례를 가진 얼굴은 어느 것일까?

여기서는 개인 취향이 아닌, 주어진 예에서 가장 보편적으로 좋은 것을 선택할 경우를 예로 들어 설명한 것이다.

▲ **그림 3-112** | 눈, 코, 입의 비례에 따른 인상 차이

그림 3-112에서 1은 눈, 코, 입의 크기가 적당하게 들어가 있다. 2는 눈이 너무 작고 가운데로 몰린 경향이 있다. 3은 코가 너무 위로 올라가 있고 눈과 눈 사이가 가까운 편이다. 4는 눈과 눈 사이가 너무 멀고 입도 너무 크다. 대체로 1이 가장 좋은 비례라고 할 수 있다.

이에 비추어 볼 때, 비례에는 보편적으로 가장 안정감 있는 요소가 어느 정도 있

이처럼 눈, 코, 입의 모양이 같더라도 약간의 비례 차이에 의해 전혀 다른 인상이 만들어진다. 단순한 형태에서도 이렇게 다양한 표정이나 심미감이 나올 수 있다는 것은, 형태를 다룰 때 대단히 정밀한 비례감이 필요함을 말해준다. 그리고 디자이너가 비례를 미세하게 조정할 수 있는 능력을 갖춘다면 어떤 상황에서도 높은 수준의 조형을 만들어낼 수 있음을 강조하는 것이다.

다고 할 수 있다. 각 형태에는 거기에 어울리는 적당한 비례가 있으므로 경험이 많은 디자이너라면 형태의 속성을 빨리 간파하고 거기에 걸맞은 비례를 찾아낸다. 예를 들어 인체의 경우 무조건 롱다리가 좋다고 할 수는 없다. 왜냐하면 귀엽게 생긴 만화 캐릭터에는 숏다리가 어울리지만, 정상적인 얼굴에는 길고 잘빠진 롱다리가 이상적이기 때문이다. 조형에서 형태를 새롭게 창조하는 것보다는 다양한 형태가 어울리는 데서 가장 적절한 비례를 찾아주는 것이 어려운데, 이는 디자이너가 극복해야 할 중요한 역할이다.

▲ **그림 3-113** | 인체 비례의 조화관계

비례 감각 내면화하기

0 2

비례 연습 1 – 삼각형으로 면 나누기

음악가가 많은 악기 연주를 통해 소리만 듣고도 어떤 음인지 알아차리는 것처럼, 절대적인 비례 감각도 많은 훈련과 경험을 통해서 얻을 수 있다. 뛰어난 디자이너일수록 물 흐르듯 부드럽게 디자인한다. 그러나 이러한 능력은 수많은 연습과 공부를 통해서만 가능하다. 보기에는 단숨에 생각 없이 하는 것 같아도, 선 하나 긋거나 면 하나 잡아나갈 때조차 노련한 디자이너들은 본능적으로 수많은 계산을 한다. 비례에서도 마찬가지다. 형태 내의 비례 관계란 수많은 그물망으로 연결되어 있어서 실전에서는 하나하나 계산하면서 대응할 수가 없다. 마치 축구에서 최전방 공격수가 순식간에 공을 몰고 들어가서 골을 넣듯이, 디자이너는 수많은 형태들을 순식간에 가장 적절한 비례로 조절할 수 있어야 한다. 그러기 위해서는 먼저 비례에 대해 꾸준히 공부해야 하며, 그런 노력을 통해 뛰어난 비례를 본능적으로 기억해 표현할 줄 알아야 한다.

구조와 마찬가지로 비례에서 가장 중요한 것은 변화를 주면서도 통일감을 유지하는 일이다. 그러기 위해서는 넓은 데는 아주 넓게 하고 좁은 데는 좁게 함으로써, 강하게 반발하면서도 견고하게 결합시켜 주는 것이 좋다. 만약 어떤 조건 없이 사각형에 삼각형을 배치한다면, 일반적으로 사각형의 한가운데에 삼각형이 위치해야 가장 안정적이고 무난하다.

그림 3-114는 비례의 원리로 본다면 좋은 비례는 아니다. 왜냐하면 모든 면들이 거의 비슷한 크기로 나뉘어 있어서 조형적 긴장감을 그다지 많이 유발하지 않기 때문이다. **그림** 3-115에서 색이 들어가 있는 선을 중심으로 자세히 살펴보면, 각 선들이 비슷한 길이로 나뉘어 있는 것을 알 수 있다. 이렇게 모든 위치에서 면의 비례가 비슷하게 나뉘면 조형적 긴장감이 떨어져서 조형적 재미가 없어진다.

▲ **그림 3-114** | 삼각형의 배치 1

▲ **그림 3-115** | 삼각형과 배경 면의 비례 분석

비례의 변화를 고려하여 삼각형을 **그림** 3-116과 같이 다시 배치해 보자. 삼각형을 왼쪽 상단부로 옮기면 아래쪽과 오른쪽에 여백이 많이 생기고, 반대쪽의 면은 좁아지기 때문에 면의 나누어짐에 변화가 생긴다. **그림** 3-117처럼 색으로 된 선을 중심으로 비례를 살펴보면, 선들이 길게도 분할되고 짧게도 분할되어서 비례의 재미가 있다. 따라서 앞의 경우보다는 훨씬 비례감이 살아 있다는 것을 알 수 있다.

▲ **그림 3-116** | 삼각형의 배치 2

▲ **그림 3-117** | 조정된 형태의 비례 관계

좋아 보이는 것들의 비밀

비례 연습 2 – 직선 네 개로 면 나누기

세밀한 비례 감각을 키우기 위해서는 평면의 면 분할부터 시작하는 것이 좋다. 우선 사각형에 직선 네 개를 이용해서 면 분할을 해보자. 조형 경험이 별로 없는 사람이라면 대부분 **그림** 3–118처럼 면의 넓이나 폭을 비슷한 비례로 나누는 경우가 많다. 변화무쌍한 비례를 구현하는 것이 부담스럽기 때문이다. 이렇게 면의 변화가 평범하면 조형적으로 재미없다. 투박한 돌을 갈아서 예리한 칼을 만드는 것처럼, 조금씩 갈고 닦아서 둔하지 않은 비례감을 만들어나가는 것이 중요하다.

그림 3–118의 면 비례를 좀 역동적으로 조절해 주면 **그림** 3–119처럼 정리할 수 있다. 즉 넓은 면은 아주 넓게 해서 전체 골격의 역할을 하고, 중간 크기의 면은 보조 역할을 하고, 아주 좁은 면은 변화를 주고 있다. 이렇게 각 면의 역할을 다르게 해주면 평범해 보이는 부분은 생명감을 갖고 활기를 띤다. 비례를 조절해 줄 때는 이처럼 각 형태에 나름대로 역할을 부여한다고 생각하면 보다 쉽게 접근할 수 있다.

조형적으로 튀지 않게 해주어야 할 경우에는 정형화된 비례를 사용한다. 무조건 변화가 심하다고 좋은 것은 아니다. 상황에 따라 비례를 적절히 구사하는 것이 좋다.

▲ **그림 3-118** | 느슨한 면 분할

▲ **그림 3-119** | 조정된 면의 비례

비례에는 정답이 없으며, 같은 조건에서도 얼마든지 다양하게 짜임새 있는 비례를 만들 수 있다. 사각형에 직선 네 개를 이용해 면 분할을 해보면 **그림** 3–120과 같이 다양한 비례가 가능하다.

▲ **그림 3-120** | 같은 조형적 조건에서 나올 수 있는 다양한 면 분할

순수미술 작품이나 디자인은 순수한 조형이나 표현의 극대화를 위해 단순한 조형 요소만을 취하기도 한다. 조형에서는 기초에 해당하는 원리일수록 응용되는 범위와 빈도수가 훨씬 많기 때문에, 쉽고 단순하다고 가볍게 여겨서는 안 된다.

그림 3-121의 몬드리안 그림에서 비례를 살펴보면 이 작품의 진가를 알 수 있다. 아래 부분의 큰 흰색 면을 중심으로 하여 그 주변의 긴 사각형과 빨간색의 중간 크기 면, 아주 좁은 파란색, 노란색, 흰색 면의 비례가 서로 다양한 관계를 맺으면서 하나의 역동적인 그림을 구성하고 있다. 길고 짧고, 넓고 좁은 비례의 변화가 안정감을 바탕으로 해서 잘 구축되어 있다. **그림** 3-122의 그래픽 디자인에서도 선과 글씨, 도형들이 가지는 비례가 넓은 데는 넓고 좁은 데는 좁아서 몬드리안의 그림처럼 변화가 있으면서도 견고해 보인다.

▲ **그림 3-121** 〈콤포지션〉, 몬드리안

▲ **그림 3-122** | 비례의 짜임새가 뛰어난 그래픽 디자인

그림 3-123의 사부아 빌라도 가로로 하얗게 넓은 2층의 벽면과 촘촘한 검은색 사각형의 창틀이 서로 다른 비례로 대비되어 단조로운 듯하지만 재미가 있는 비례의 아름다움을 보여준다. 1층의 하얀색 기둥의 간격은 2층의 창문보다는 덜 촘촘하지만, 2층 벽면의 넓은 비례에 대비되는 비례를 가지고 있어서 역시 전체의 조형적 아름다움을 강화시키고 있다.

형태 구조가 단순하고 형태 요소가 간단할수록 미세한 비례 차이에도 영향을 많이 받는다. 조금만 비례가 달라도 금방 표시가 나고, 좋고 나쁨을 판별하기가 쉽다. 따라서 이런 형태들은 보기에는 쉬워도 실제로는 비례를 조정해 주기가 쉽지 않다.

기초 기하학 형태는 복잡한 형태의 비례에 대한 공부를 집약적으로 할 수 있다는 장점이 있기 때문에, 직선과 평면 못잖게 기초 학습 단계에서 충분히 알아두어야 한다. 그리고 이러한 형태들은 수많은 형태들을 압축하고 있으므로, 복잡한 형태를 다룰 때는 기초 기하학 형태에서 공부한 것들을 바로 적용할 수 있어야 한다.

좋아 보이는 것들의 비밀

▲ **그림 3-123** | 사부아 빌라, 르 꼬르뷔제(Le Corbusier)

비례 연습 3 – 복잡한 형태의 비례

지금까지 같은 조형 요소로 이루어진 형태를 다루었다면 여기서는 삼각형, 원, 사각형 등을 이용해 좀 더 복잡한 형태의 비례를 살펴보려고 한다. 서로 다른 성격을 가진 형태가 어울릴 때는 비례를 조정해 주는 일이 좀 더 복잡해진다.

원은 포용적이고, 삼각형은 뾰족하고, 사각형은 각이 진 형태이기 때문에 성격이 극단적으로 다르다. 그러므로 이러한 성격을 잘 이해하면서 비례를 잡아주어야 한다. **그림** 3-124는 각 형태의 면적이나 크기가 비슷하고 서로 겹쳐서 만들어지는 면이 조각나 있기 때문에 좋은 비례로 구성되어 있다고 볼 수 없다. 형태가 좋은 비례가 되려면 비례 관계에 강약의 리듬이 있어야 하므로, **그림** 3-125와 같이 비례를 조정해 주는 것이 좋다. 면적 또한 **그림** 3-124의 삼각형, 사각형, 원의 면적을 **그림** 3-126처럼 서로 다르게 조정해 주는 것이 좋다.

▲ **그림 3-124** | 원, 삼각형, 사각형으로 이루어진 구성

▲ **그림 3-125** | 면적과 비례가 조정된 구성

▲ **그림 3-126** | 각 도형의 면적 차이

그림 3-127에서 보듯 삼각형과 사각형은 야간 다른 각도로 연결되었고, 삼각형과 사각형이 만나는 끝 부분에 원을 위치시켜서 전체적으로 하나의 덩어리로 연결되어 있다. 이런 구조하에서 빨간색 원(비례가 모이는 포인트)이 있는 부분으로 좁은 면을 몰아주고 나머지 면을 넓게 해주었기 때문에, 전체 구조를 잡아주는 면과 변화를 주는 면의 역할이 구분되었다. 따라서 전체 구성은 안정감 있으면서도 변화감 있는 비례로 조정된다.

▲ **그림 3-127** | 넓은 곳은 넓게, 좁은 곳은 좁게 조정된 구성

이런 식으로 삼각형, 사각형, 원의 구성을 만들어 보면 **그림** 3-128과 같이 다양한 비례가 나올 수 있다. 형태의 종류가 많아지고 개수가 늘어나더라도, 앞에서 살펴본 기하 형태에 대한 경험을 중심으로 비례를 찾아주면 어떠한 형태라도 비례를 조정해 줄 수 있다.

▲ **그림 3-128** | 같은 조형 조건에서 나올 수 있는 다양한 구성들

보통 단순한 형태를 그저 장식적인 형태와 구분되는 하나의 스타일로 생각하는 경우가 많다. 하지만 심플하다는 것은 이처럼 스타일의 문제가 아니라 비례 관계에 의해 아름다움이 좌우되는 형태적 특징을 가진다. 그래서 아무리 심플한 형태라 하더라도 비례가 정교하게 조율되지 않으면 과도한 장식 못지않게 좋지 않은 결과를 만들게 된다.

좋아 보이는 것들의 비밀

▲ **그림 3-129** | 복합적인 비례의 구성이 좋은 예

그림 3-130의 자동차는 단순하지만 큰 비례의 구성이 전체 형태의 아름다움을 극대화하고 있다. 우선 하얀색 자동차 캐노피 부분과 그 아래 자동차 몸체의 높이를 보면 약2:3의 비례를 이루고 있다. 그리고 자동차 맨 앞에서 창이 시작되는 부분까지의 길이가 자동차 전체 길이의 약 5분의 1 정도이다. 이 길이가 전체 자동차의 구성을 매우 단순하면서도 굵직하게 나누면서 중심을 잡아주고 있다. 그 외에도 자동차 앞뒷면의 얇은 폭의 은색 부분은 전체적으로 단순하게 나누어진 비례에 다이내믹한 변화를 불어넣고 있다.

그림 3-131의 브로슈어 디자인은 단순한 면과 화려한 색들로 이루어져 있다. 배색에 대해서는 다음 마당에서 살펴보도록 하고 면의 비례 관계만 보면, 역시 앞에서 살펴보았던 디자인에서와 마찬가지로 넓은 면과 좁은 면이 서로 변화를 주면서 안정되게 자리잡고 있다. 오른쪽 윗부분의 마젠타 색의 면 주변과 노란색 면의 아래 부분은 좁고 작은 면이 포진해 있어서 디자인이 안정되면서도 변화가 있다. 넓고 좁은 비례의 재미가 뛰어나다.

▲ **그림 3-131** | 에스프리 브로슈어 디자인의 비례

▲ **그림 3-130** | 자동차 디자인에 반영된 비례 구조

비례를 잡아가는 과정

비례는 여러 가지 형태들이 복잡하게 얽힌 관계 속에서 만들어지기 때문에, 아무리 뛰어난 디자이너라도 한번에 다양한 조형 요소들의 비례를 잡기는 힘들다. 형태의 비례는 여러 번 수정하여 완성되기 때문에, 디자인을 공부하는 사람이라면 먼저 비례를 체계화하는 과정을 익히는 것이 도움이 된다. 비례를 잡을 때는 먼저 형태에 대한 큰 구도를 정한 다음, 형태 요소들을 하나씩 조절하는 과정을 거친다. 그렇게 하면 아무리 복잡한 조형 요소라 하더라도 수월하게 비례를 만들어 나갈 수 있다.

디자인의 전체 구조가 **그림** 3-132와 같을 경우, 처음부터 모든 형태를 같이 다루는 것이 아니라 먼저 큰 비례를 대충 조정한 다음 각 조형 요소들을 구체적으로 하나씩 조절해 주어야 한다. 이 디자인에서 가장 중요한 부분은 가운데의 원과 삼각형이다. 전체 형태는 이들의 크기나 위치, 비례에 따라서 바뀐다. 먼저 원의 위치나 크기를 정해야 하는데, 화면에서 원의 위치를 왼쪽 상단부로 약간 치우치도록 잡아야 나머지 형태들이 들어가기가 쉽다. 그리고 원의 크기가 너무 작으면 중심이 빈약해지고 너무 크면 뒤이어 들어올 형태들이 자리잡을 여유가 없어진다.

▲ **그림 3-132** | 구조만 잡힌 기하학 구성

그림 3-133에서 원의 위치는 가로로 보아도 강약의 비례가 적당하고, 세로로 보아도 변화와 안정감을 느낄 수 있고, 대각선으로 보아도 비슷하거나 단조롭지 않은 비례를 가진다. 또한 원의 넓이에 비해 여백이 적당히 넓어서 균형이 잡혀 있다. 이렇게 처음 들어가는 형태부터 짜임새를 갖추면 다음에 들어갈 형태들이 그 위에 차곡차곡 쌓여 짜임새 있는 비례를 만들 수 있다.

▲ **그림 3-133** | 비례에 따른 원의 위치 잡기

이번에는 삼각형을 넣어보자. 이때 삼각형은 이미 짜여진 원과 화면의 비례를 깨

▲ **그림 3-134** | 삼각형의 추가

▲ **그림 3-135** | 화면 중심 부분의 구조 정리

▲ **그림 3-136** | 기타 삼각형 요소들의 첨가

▲ **그림 3-137** | 원적 요소의 첨가와 조형적 포인트 추가

지 않아야 하므로, **그림** 3-134와 같이 원을 절반쯤 겹치는 것이 좋다. 삼각형의 경사진 두 면은 원에 바짝 붙어 있어서 삼각형의 바깥 면을 넓게 해주고, 원과 삼각형 사이의 좁은 면을 만들어서 넓게 잘려진 원과 삼각형 아래쪽의 넓은 면 사이에 좁은 면을 만들어서 넓어졌다 좁아졌다 다시 넓어지는 비례의 변화를 만든다. 이렇게 해서 원과 삼각형은 강하게 결합되고, 큰 면을 죽이지 않으면서 오히려 좁은 면을 추가해서 비례의 변화를 주었다. 삼각형의 긴 변 끝은 화면 모서리 쪽으로 바짝 붙어 있어서 면이 잘게 쪼개지지 않는다. 이때 원을 완전히 절반으로 나누면 원 안의 비례 변화가 없어져 자연스럽지 않으므로 조금이라도 비례의 차이를 주는 것이 좋다.

그림 3-135에서는 통일감을 주기 위해 비슷한 크기의 삼각형을 추가해 보았다. 삼각형의 밑변은 원을 또 한 번 분할하는데, 원 안의 비례만 보면 강·중·약의 리듬이 갖추어진 좋은 비례로 나누어진다. 그런데 원의 외곽 윗부분은 아랫부분과 달리 삼각형의 면이 넓게 되어 있다. 그래서 아랫부분과 비슷하면서도 대비되며, 원의 잘린 부분의 면적에 비해 적당히 넓어서 면적 대비를 이룬다. 오른쪽 끝부분은 아래의 삼각형과 일치시켜 전체적으로 마름모꼴 실루엣을 이루어서 구조적으로 느슨하지 않게 한다.

이렇게 형태 중심부의 비례가 견고해지면 나머지 부분들은 보조 요소로써 전체 면을 큼직하게 또는 좁게 비례를 살려서 변화를 주면 된다. 삼각형을 주변부에 넣어 줄 때는 삼각형의 끝 부분이 잘게 나뉘지 않도록 주의해야 한다. **그림** 3-136을 보면 파란색 커다란 삼각형 일부분이(A) 중앙의 아래쪽에 있는 삼각형을 길게 자르고 들어가서 좁은 면을 더 좁게 만들고, 화면 아래의 넓은 면을 손상시키지 않으면서 아랫부분의 여백을 채우는 방법을 택하였다. 화면 위쪽에 들어가 있는 빨간색 삼각형(B)도 마찬가지의 원리로 들어갔다. 넓고 좁은 비례의 긴장도를 더욱 높이면서도 전체의 구조에 방해가 되지 않도록 자리를 잡고, 역시 여백 면을 채우고 있다.

화면의 구조가 전체적으로 잡혔다면, 이제는 보조 형태로 화면의 비례를 조절해 줄 차례다. **그림** 3-137에서 알 수 있듯이 작은 원은 무거워 보이는 왼쪽 윗부분에

대한 균형을 맞추기 위한 포인트 역할을 한다. 원의 크기는 작지만 형태를 두드러지게 함으로써 전체 면의 비례 질서를 깨지 않으면서 균형을 잡아준다. 또한 전체적으로 형태가 큼직해서 자칫 단조로울 수 있는 화면을 작은 원은 멋스럽게 만드는 양념 역할을 한다.

이처럼 복잡한 형태들을 단계적으로 하나씩 비례를 조절해 주면 훨씬 수월하게 짜임새 있는 비례를 체계적으로 만들어낼 수 있다. 이때 중요한 것은 단계마다 완결된 비례로 마무리해 주어야 한다는 점이다. 즉 비례를 잡아가는 과정마다 항상 완벽한 비례로 정리해야 한다. 그래서 언제 멈추더라도 미완성된 형태로 보이지 않도록 하는 것이 중요한 요령이다. 많은 디자인들은 이런 과정을 통해 형태가 구성되고 비례가 구체화된다. 구체적인 사례를 통해서 비례를 잡아나가는 과정에 대해 살펴보도록 하자.

그림 3–138은 구성주의 화가인 엘 리시츠키의 포스터인 〈붉은 쐐기로 흰색을 부술 것〉이다. 이 포스터는 단순한 기하학 형태로만 그려졌지만 비례의 짜임새가 뛰어나다. 이 그림에서 구조와 비례가 만들어지는 과정을 역으로 추측해 보자.

화면 중앙에 있는 삼각형이 중심 역할을 하므로, 이 삼각형이 먼저 자리를 잡고 나서 나머지 부분들의 위치가 정해졌을 것이다. 먼저 삼각형만 추출하여 화면과의 비례 관계를 살펴보면 **그림** 3–139와 같다.

▲ **그림 3-138** | 〈붉은 쐐기로 흰색을 부술 것〉, 엘 리시츠키

▲ **그림 3-139** | 붉은 삼각형의 위치와 비례

그림 3–139와 같이 화면에 삼각형만 뽑아 놓아도 대단히 짜임새 있는 비례를 가진 그림이 된다. 오른쪽 그림에서 녹색 선의 간격을 보더라도 넓고 좁은 변화가 어색

한 곳이 한 군데도 없는 좋은 비례값을 가지고 있다는 것을 알 수 있다. 삼각형 다음으로 검은색 면이 들어가는데, 이 역시 주변의 구도나 비례의 체계가 신중하게 계산되어 있다. 우선 검은색 면만 따로 추출해서 살펴보자.

▲ **그림 3-140** | 검은색 면의 비례와 면적관계

삼각형의 경우와 마찬가지로 **그림** 3-140의 검은색 면도 화면을 적절한 비례로 나누고 있다. 화면의 윗면과 아랫면이 나누어지는 비례를 보면, 넓고 좁은 간격이 아주 적절하다. 원과 검은색 면이 만나는 비례도 녹색 선의 간격에서 볼 수 있듯이 좋은 비례값을 가지고 있다. 무엇보다 탁월한 것은 검은색 면과 흰색 면이 가지는 면적의 균형에 있다. **그림** 3-141에서 보면 검은색 면은 화면을 비스듬하게 거의 절반을 자르고 들어간다. 물론 흰색 면보다는 약간 작게 해서 변화를 주었는데, 만약 흰색 원이 없었다면 검은색 면은 매우 부담스러웠을 것이다. 하지만 검은색 면안으로 흰색 원이 들어감으로써, 전체적으로 흰색과 검은색의 면적은 서로 균형을 이룬다. 검은색은 무거워 보이기 때문에 적당히 작게 처리해야 한다.

▲ **그림 3-141** | 검은색 면의 동세

▲ **그림 3-142** | 전체 면의 구조

지금까지 그림에서 가장 중요한 부분들이 각각 얼마나 짜임새 있게 화면에 들어 있는지 알아보았다. 이제부터는 이들이 모여서 만드는 전체 구성을 살펴보자. **그림** 3-142처럼 삼각형과 흰색 원, 검은색 면을 한 화면에 모아 놓고 보면 십자 모양의 짜임새 있는 구조를 가지고 있음을 알 수 있다.

삼각형의 뒤쪽에 있는 글씨는 삼각형 및 원과 연결되어서 하나의 축을 형성한다. 검은색 면은 이 축을 중심으로 거의 직각의 동세를 가지고 있어서, 화면은 십자 구조로 견고하게 구성된다. 아쉬운 점이 있다면 글씨에서 삼각형, 원으로 이어지는 축의 비례가 거의 같은 폭으로 나누어진다는 것이다. 하지만 화면 전체의 역동적인 구성과 각각의 형태가 가지고 있는 비례의 짜임새가 좋기 때문에 오히려 이런 비례는 과격하지 않은 안정감을 준다.

이상에서 살펴본 것처럼 조형 요소들의 비례를 단계별로 세심하게 조절해 주면 완성도 높은 디자인을 훨씬 수월하게 구현할 수 있다. 특히 편집 디자인이나 홈페이지 디자인처럼 조형 요소를 많이 넣어야 하는 경우에 유용한 접근 방법이다.

그림 3-143의 그래픽 디자인에서도 각 형태 요소들이 전체 비례와 어떤 관계를 가지면서 위치를 잡고 있는지 읽어낼 수 있다.

▲ **그림 3-143** | 아트센터 브로슈어의 비례

먼저 ①번 요소는 화면의 가장 왼쪽 상단 부분에 치우쳐 있어 좁은 비례를 가장자리로 몰고 넓은 비례를 안쪽으로 만들어 준다. 이렇게 되면 ①번의 형태는 안정적이면서도 넓은 여백 면 때문에 시각적으로 두드러진다. ②번의 글씨들은 화면의 가로 방향 가운데에서 조금 위에 위치한다. 아래에 있는 ④번 요소를 고려해서 조금 위로 올린 것이다. 그리고 글의 길이가 흰색 배경의 절반 정도를 차지해 안정적인 비례를 가지며, 주변은 넓은 여백 면으로 이루어져 있기 때문에 역시 눈에 잘 띈다. ④번 요소는 화면의 하단부에서 가로로 크게 자리잡고 있으며, 가로로

긴 대신 높이가 낮아 화면 윗부분의 면적과 대비를 이루면서 역시 화면의 중요한 요소가 된다. ③번의 사진은 화면에서 절반보다 조금 넓게 자리잡고 있어서 화면을 절반으로 나뉘지 않게 하며, 앞에 있는 ④번 요소에 뒤지지 않는 비중을 가진다.

그림 3-144의 진공청소기처럼 형태를 이루는 요소는 복잡한 입체 형태의 비례 또한 평면에서 비례를 찾아가는 것과 별반 다르지 않은 과정으로 디자인된다. 이 형태에서 가장 중요한 비례는 세로의 1-2, 3-6, 7로, 위의 두 비례는 거의 같은 길이를 가지고 있지만 7은 상대적으로 짧다. 그러나 가로의 비례를 보면, 1-2가 가장 좁고, 7은 가장 넓다. 가로와 세로를 같이 보면, 1-2와 3-6은 세로로는 같지만 가로로는 차이가 나기 때문에 단조로워 보이지는 않는다. 게다가 3-6 사이의 비례는 색상과 함께 복잡하기 때문에 1-2와 3-6의 세로 길이를 비슷하게 해서 안정감을 주는 것이 오히려 좋다. 7은 낮지만 폭이 넓어서 윗부분과 대비를 이루나 안정감을 준다. 이렇게 큰 비례가 주도면밀하게 자리를 잡고 나면 나머지 부분들이 세밀한 비례를 이룬다. 3-6을 보면, 이 좁은 면 안에서도 비례가 변화 있게 들어 있다는 것을 알 수 있다. 3은 길고, 4는 그 다음, 5는 검은색으로 아주 좁고(검은색을 사용하여 약해 보이지 않으며 오히려 전체 형태의 포인트가 된다), 6은 다시 넓어진다.

이처럼 큰 비례의 변화 안에 작은 비례의 변화가 다이내믹하게 들어 있어서 전체 형태는 복잡하지만 조화를 이룬다. 7은 좀 더 복잡한데 위의 형태와 대비되는 원을 중심으로 비례가 구성되어 있으며, 노란색 원을 중심으로 삼각 구조를 이루어 비례의 변화도 뛰어나지만 안정감을 유지하고 있다. 1-2의 경우에는 세로와 가로의 비례 변화가 중층적으로 이루어져 있다.

그림 3-145의 패션 디자인에서도 세로로 크게 세 개의 비례가 기둥이 되고, 나머지 부분적인 비례가 변화를 주고 있다. 역시 전체 비례가 안정감 있게 자리잡고 있고, 가방의 끈이나 목도리, 바지 위를 부분적으로 덮는 천들이 만드는 부분의 비례가 변화를 주면서 조화를 이룬다. 특히 빨간색 원으로 구성된 가방의 끈과 사선 구도는 전체 형태를 부각시키는 포인트 역할을 한다.

이처럼 어떤 디자인에서든지 비례를 구현하는 원리나 비례를 실현하는 과정은 거의 동일하다. 각 형태 요소 하나 하나가 완벽한 비례를 구성하면서 자기의 위치를 잡고 있을 때, 전체 비례의 짜임새가 벽돌을 쌓듯 체계화된다. 그러므로 디자이너는 어떤 상황에서도 비례를 본능적으로 빠르게 정리할 수 있도록 많은 경험과 시행착오를 거치면서 꾸준히 노력해야 한다.

▲ **그림 3-145** | 패션 디자인의 비례

비례를 잡아가는 과정을 연습해 본다

0 1 그림처럼 A4 용지에 직선을 여섯 개 넣어서 비례감이 좋게 면 분할을 해보자.

0 2 그림처럼 A4 용지에 삼각형, 사각형, 원을 크기에 관계없이 각각 세 개씩 넣어서 비례감이 좋게 면 분할을 해보자.

0 3 비례가 잘 잡혀 있는 디자인을 골라 비례의 원리를 분석해 보자.

0 4 글과 그림의 비례를 생각해서 신문 광고를 만들어 보자.

4장

조형의 변증법,
대비

시각적으로 안정된 형태는 대비감에 따라 시선을 끌어들이는 정도
가 달라진다. 대비감이 약하면 안정은 되지만 눈에 띄기는 어려운 형
태가 되고, 대비감이 심하면 한눈에 들어오는 디자인이 되기는 한다.
일반적인 생각으로는 무조건 눈에 확 들어오는 디자인이 좋을 것 같
지만, 디자이너는 어느 상황에서든 자기가 원하는 정도의 형태 대비
를 자유롭게 구사할 줄 알아야 한다. 늘 눈에 튀는 디자인만을 만들
수는 없기 때문이다. 때로 무난하면서도 매력적인 디자인을 해야 할
상황들이 디자이너에게는 무수히 일어난다.

형태 대비

비슷한 형태의 대비

대비는 성격이 다른 형태들을 가까이 배치해서 그 반발력으로써 조형적인 인상을 강하게 만들어 주는 조형 원리이다. 디자이너가 형태를 시각적으로 받아들이기에 무리가 없을 정도로 정리할 수 있고, 구조적으로 안정감을 줄 수 있고, 비례를 세밀하게 조정할 수 있다면, 이제 좀 더 높은 수준의 조형적 테크닉으로 넘어가야 한다.

질감이나 대비가 심한 형태는 그렇지 않은 형태보다 눈을 자극하는 정도가 강해지고 인상도 강해 보인다. 자기표현의 욕구가 강한 디자이너일수록 이렇게 대비가 심한 형태를 많이 선호한다. 대비가 심해지면 형태의 주목성이 강해지고 조형적 개성이 강하게 전달될 수 있기 때문이다. 그러나 주목성이 강하다고 해서 조형성이 더 좋아지는 것은 아니다. 이것은 단지 형태의 특징일 뿐이다. 대비에 있어서 디자이너가 정말 갖추어야 할 능력은 대비를 강하게 해주는 것이 아니라, 대비의 정도를 상황에 따라 적절하게 조절하는 것이다.

어떤 형태가 어떻게 대비되는가에 따라 대비의 정도는 다양해진다. 디자이너가 구현해야 하는 조형적 대비감은 개인의 성향과 조형적 상황에 따라 다양하기 때문에 원하는 대비의 정도를 정확하게 구현하는 것이 중요하다. 마치 제구력이 좋은 투수가 자기가 마음먹은 곳으로 공을 자유자재로 던지듯, 디자이너는 앞에서 배운 조형의 원리들을 바탕으로 하여 색과 형태를 자유롭게 구현할 수 있고, 대비를 보는 미세한 안목을 길러 대비가 강한 형태와 약한 형태를 자유롭게 구사할 수 있어야 한다. 대비는 색상 대비를 제외하면 서로 다른 형태의 속성을 대비시키는 '형태 대비'와 크기나 면적 등이 서로 다른 것들을 대비시키는 '면적 대비'로 크게 나눌 수 있다.

먼저 형태 대비에 대해 살펴보자. 형태는 각각 자신만의 독특한 특징을 가지고 있다. 그런데 이런 형태의 속성들이 하나의 형태에서 대립될 때는 그 반발력으로 인해 시각적으로 두드러지게 된다. 예를 들어 사각형에 원을 대비시키면 사각형과 사각형을 대비시킨 것보다 대비감이 심해진다. 그런데 원과 사각형은 기하학형이라는 공통점이 있다. 다듬어진 기하학형에 다듬어지지 않은 불규칙한 형태가 대비되면 대비감이 더욱 심해진다.

형태를 디자인할 때는 다양한 조건이 요구된다. 어떤 때는 과격한 대비를, 어떤 때는 얌전한 대비를, 어떤 때는 얌전하면서도 강한 대비 등이 요구되는데, 디자이너는 이같이 다양한 요구에 대응할 수 있는 표현 능력을 갖추고 있어야 한다.
그리고 자신의 다양한 표현 욕구를 위해서도 다양한 대비를 구사할 수 있는 멀티플레이어가 되어야 한다. 그러기 위해서는 대비를 '스펙트럼의 개념'으로 보는 것이 좋다. 아주 강한 대비와 아주 약한 대비를 양 끝에 두고, 그 사이에 들어갈 수 있는 수많은 대비의 정도를 상정해 놓으면 상황에 맞는 대비의 정도를 근접하게 표현할 수 있다.

▲ **그림 3-146** | 대비의 정도

대비감이 심하기는 하지만 **그림** 3-147의 형태들은 직선적이라는 공통점이 있다. 따라서 직선적이라는 공통점이 없는 형태, 즉 곡선적인 불규칙한 형태가 대비되면 **그림** 3-148과 같이 대비감이 더욱 심해진다. 이처럼 사각형을 중심으로 여러 가지 형태를 대비시켜 보면, 비교되는 형태들의 속성이 얼마나 다른가에 따라 대비되는 정도도 차이를 보인다. 대비의 양상과 정도는 다양한 형태만큼이나 다양하게 이루어지므로, 디자이너는 이 같은 대비의 특징과 정도를 세밀하게 파악하고 대비를 구현해 주어야 한다.

▲ **그림 3-147** | 사각형과 직선적 비정형의 대비

▲ **그림 3-148** | 사각형과 곡선적 비정형의 대비

좋아 보이는 것들의 비밀

요소가 서로 모양이 비슷하면 조화시키기는 쉬우나 대비시키기는 어렵다. 대비되면서 조화를 이루어야 할 때는, 비슷한 모양을 크기나 형태의 비례에 변화를 주어 약한 대비 효과를 주는 것이 좋다. **그림** 3-149와 같이 사각형을 대비시킬 경우, 같은 형태라도 비례를 가로와 세로로 서로 상반되게 조절해 주면 대비감이 심해져서 시각적인 인지도를 높일 수 있다.

▲ **그림 3-149** | 사각형의 대비 정도

삼각형은 각도를 다양하게 해줄 수 있다. 따라서 마치 전혀 다른 형태를 대비시키는 것만큼이나 대비감을 강하게 만들 수 있어 대비 효과를 크게 낼 수 있다는 장점이 있다. **그림** 3-150처럼 삼각형은 각도와 크기에 따라 다양한 표정의 형태가 만들어지기 때문에 대비 효과가 좋으며, 다른 기하학 형태에 비해서 개성이 강하다고 할 수 있다. 이와 달리 원은 커도 원이고 작아도 원이기 때문에 크기 이외에는 변화를 줄 수 있는 여지가 별로 없는 형태라고 할 수 있다.

▲ **그림 3-150** | 삼각형의 다양한 대비 효과

그림 3-151의 수도꼭지 디자인에서는 길이와 지름이 다른 원기둥이 서로 모여서 대비와 조화를 동시에 이루고 있다. 앞에 있는 수도꼭지는 파이프 부분이 길어졌다가 가늘어졌다가 하면서 서로 대비되고, 방향도 직각으로 꺾어지는 다이내믹한

형태를 구성하고 있다. 몸통 부분은 형태가 굵으면서도 단순하고 짧은 형태기 때문에 수도꼭지와 서로 대비를 이룬다. 뒤에 있는 수도꼭지도 마찬가지로 형태가 서로 닮았으면서도 대비를 이룬다.

그림 3-152의 그래픽 디자인에서는 화면의 절반 이상을 채우고 있는 T자가 크기에 있어서 다른 글자들과 대비를 이루고 있다. 그림이나 사진 대신 글씨만 들어가는 그래픽 디자인은 볼거리가 빈약하기 쉽다. 하지만 이 그래픽 디자인에서는 큰 글자가 건물의 골조처럼 화면의 큰 뼈대를 이루고 있고, 작게 들어간 글자들은 심심해 보이지 않도록 조형적으로 부족한 부분을 보완하면서 전체 디자인의 균형을 맞추고 있다.

▲ **그림 3-151** | 부분의 길이와 두께에서 대비를 이루는 수도꼭지 디자인

▲ **그림 3-152** | 글자의 크기가 대비를 이루는 편집 디자인

▲ **그림 3-153** | 크기 대비, 에스까다 홈페이지 디자인(www.escada.com)

그림 3-153의 홈페이지 디자인에서는 오른쪽에 크게 들어가 있는 모델과 왼쪽에 작게 들어간 모델들이 크기 면에서 대비를 이루고 있다. 크기는 다르지만 왼쪽에 작게 들어가 있는 모델들의 그림이 오른쪽보다 많기 때문에 오른쪽에 들어가 있는 큰 모델과 조형적 균형을 이룬다. 대비란 이렇게 전체적인 균형감을 이루고 있을 때 효과를 얻을 수 있기 때문에 항상 전체적인 균형을 생각해야 한다.

특히 편집 디자인을 할 때 디자이너는 여러 가지 문장이나 사진, 그림 등을 재료로 디자인하는데, 글자를 뜻을 가진 문자로 보기보다는 하나의 조형 요소로 대해야 한다. 뜻을 새기게 되면 자칫 형태의 어울림을 못 볼 수 있기 때문이다. 어떤 글자든지 어떤 심오한 내용이 있든지 우선은 하나의 형태로 보고 다양한 대비를 통해 조형적으로 심심하지 게 해주는 것이 중요하다.

비슷한 형태를 가지고 다양한 대비 효과를 만들어 본다

0 1 그림처럼 알파벳 중 하나를 정해서 서로 대비가 되는 형
태로 디자인해 보자.

0 2 두 개 이상의 삼각형이나 사각형, 원으로
가능한 대비를 최대한 많이 디자인해 보고,
대비의 강도에 따라 그림처럼 순서를 만들
어 보자.

0 3 같은 형태를 대비감 강하게 구성하여 포스터 디자인을 해 보자.

서로 다른 형태의 대비

형태의 속성이 다를수록 대비가 심해진다. 하지만 대비가 심한 만큼 형태 간의 연관성은 반대로 약해지기 쉽다. 따라서 형태들의 결합도가 깨지지 않을 정도로 형태 대비를 시켜주는 것이 무엇보다 중요하다.

형태는 모두 각각의 이미지와 속성을 가진다. 그런데 형태들의 속성이 서로 달라지면 대비의 정도 또한 심해진다. 따라서 속성이 다른 형태를 대비시켜 줄 때는 형태의 속성을 먼저 헤아려서 대비의 정도를 잘 선택해야 한다. 정도 조절을 잘못하면 형태들이 서로 따로 놀 수가 있기 때문이다. 이 점들을 보완하기 위해 먼저 형태의 속성과 대비의 정도에 대해 살펴보도록 하자.

▲ **그림 3-154** | 기하학 형태와 직선적 비정형의 대비

▲ **그림 3-155** | 직선적 비정형과 곡선적 비정형의 대비

그림 3-154는 질서 정연한 형태와 불규칙한 형태의 대비를 나타낸 것이다. 기하학 형태의 단순한 형태와 불규칙한 형태는 강하게 대비되지만, 전체적인 결합도는 그다지 좋지 않아서 조화를 이루기가 어렵다는 문제점이 있다. 또한 날카로운 형태와 부드러운 형태의 대비를 나타낸 **그림** 3-155에서도 두 형태 모두 불규칙한 모습을 가지고 있기 때문에 서로 조화시키기가 어렵다.

▲ **그림 3-156** | 직선적 비정형과 사각형 및 원의 대비

좋아 보이는 것들의 비밀

▲ **그림 3-157** | 위아래의 질감이 대비되는 패션 디자인

보색 대비에 대해서는 색의 원리를 공부할 때 본격적으로 다루기로 하자. 형태 대비가 심한 데다가 색의 대비 또한 심하게 주면, 전체적인 조형적 인상이 대단히 강해진다.

그림 3-156은 복잡한 형태와 단순한 형태의 대비를 보여주는데, 역시 형태의 대비는 강하지만 조화를 이루기가 상당히 어렵다는 문제점이 있다. 이 밖에도 얼마든지 다양한 형태의 이미지들을 대비시켜 여러 가지 대비의 조합을 만들 수 있지만, 항상 명심해야 할 것은 전체의 조화가 깨지면 안 된다는 점이다.

그림 3-157의 원피스는 윗부분의 단순한 형태와 치마 부분의 장식적인 형태가 대비되어서 차분하면서도 우아한 분위기를 연출한다. 부분적으로 대비가 강하게 이루어져 있지만, 전체가 빨간색으로 통일되어 있기 때문에 조형적인 대비감이 통일감을 해치지 않으면서 실현되어 있다. 대비란 이렇게 적당한 정도로 조율이 잘 되는 것이 중요하다. 좀 더 강한 대비를 주고 싶다면 아랫부분의 색을 보색으로 하여 대비가 심해지도록 한다. 적당히 화려하면서도 우아한 옷을 디자인하려면 이렇게 색을 단일화해서 대비의 강도가 너무 높지 않도록 조정해 주는 것이 좋다. 물론 아예 우아한 형태로 만들고 싶다면 대비를 아주 약하게 해주면 된다.

그림 3-158의 오토바이는 기계 구조가 노출되어 있는 부분과 덮개로 씌운 부분의 형태 이미지가 상반되기 때문에 대비감이 심해 보인다. 색과 질감, 형태 등이 복합적으로 대비되고 있기 때문이다.

▲ **그림 3-158** | 매끈한 몸체의 커버와 복잡한 기계 장치의 대비가 심한 오토바이

▲ **그림 3-159** | 뚜렷한 기하학 형태와 흐릿한 비정형 형태의 대비

덮개로 씌운 부분은 표면이 매끈하고 빨간색이 주조색이며, 나머지 기계 부분은 주로 금속 질감에 원기둥과 그 밖의 기하학적인 형태가 복잡하게 섞인 구조이기 때문에 서로 강하게 대비되고 있다. 빠른 속도로 움직이는 형태이기 때문에 형태 대비를 크게 해서 눈에 잘 띄도록 하는 것이 좋다.

그림 3-159의 그래픽 디자인은 조형 요소들간의 대비가 두드러진다. 크게 보면 점이 맞지 않아 흐릿한 것과, 배경의 불규칙한 형태와 기하학 형태가 변형된 듯한 규칙적인 문자가 강하게 대비되고 있다. 형태 이미지에서 앞의 것은 윤곽이 분명하고 기하학적 선으로 구성되어 있고, 뒤의 것은 분명하지 않으면서 두루뭉술한 덩어리로 구성되어 있어서 강한 시각적 대비를 이룬다. 그 위에 단정하고 크기가 작은 문자들이 또한 조형적으로 강한 대비를 이루며 들어가 있다. 즉 이 디자인에는 문자, 앞의 그림, 뒤의 그림이라는 세 가지 조형 요소가 서로 중층적인 대비를 이루고 있다. 그렇기 때문에 이 디자인의 인상은 일단 강해 보인다. 그러나 대비의 정도가 강하고 복잡하기 때문에 시각적으로 다소 복잡해 보이는 점이 아쉽다. 우락부락한 얼굴을 보고 잘생겼다고 하지 않는 것처럼, 이렇게 대비만 강하다고 해서 무조건 조형성이 뛰어난 것은 아니다. 전체 조화가 약하면 그만큼 잃는 것도 많이 생기기 때문이다.

그림 3-160은 와인 오프너 겸 마개이다. 하나의 형태에 둘 이상의 조형요소들이 심한 대비를 이루고 있는 디자인이다. V자 형태의 손잡이와 꽈배기처럼 생긴 부분이 조형적으로 무척 강하게 대비를 이루고 있다. 와인 병의 코르크 마개를 파고들어 가는 스프링처럼 생긴 부분은 회전하는 동세가 강하게 느껴지며, 덩어리감 보다는 선의 느낌을 가지고 있다. 따라서 멈추어 있어도 매우 빠르게 운동하는 것처럼 보인다. 반면 손잡이는 기하학 형태로 단순하게 생겼는데, 묵직한 덩어리감이 강하다. 게다가 손잡이의 V자 구조에서 오는 직선적인 동세도 아래의 회전하는 동세와 강한 대비를 이룬다. 하나의 디자인이지만 형태를 구성하고 있는 요소들의 표피적 특징이나 내면적 특징들이 매우 강하게 대비되고 있는 디자인이다. 아무런 군더더기가 없는 형태이기 때문에 그러한 대비효과가 훨씬 강하다. 작지만 강해보이는 것은 그런 이유 때문이다. 그런데 이런 강렬한 대비는 와인 병을 따는 행위를 통해서는 하나로 통일된다. 좋지 않은 디자인들은 모양과 성능이 대비되는 경우가 많다. 그런 점에서 이 디자인은 아주 좋은 디자인이라 할 수 있다.

▲ 그림 3-160 | 서로 다른 형태의 요소들이 대비를 이루고 있는 와인 오프너

서로 다른 형태를 가지고 다양한 대비 효과를 만들어 본다

0 1 하나의 삼각형을 기준으로 다양한 형태 대비를 시도해 보고, 그 결과들을 대비의 정도에 따라 구분해 보자.

0 2 주변에서 대비되는 형태들을 찾아보고, 그것을 그림으로 옮겨 대비 정도와 대비관계를 분석해 보자.

0 3 그림에 제시된 조형 요소들을 서로 최대한 대비시켜서 인상이 강한 디자인을 만들어 보자.

면적 대비

변화와 통일을 위한 방법, 면적 대비

어떤 형태든 면적을 가지고 있으며, 이러한 면적의 차이가 심하게 나면 시각적으로 강한 대비가 일어난다. 실제 조형 작업에서는 형태 자체의 대비보다는 면적의 차이로 대비감을 주는 면적 대비를 많이 사용한다. 앞에서 공부한 구조나 비례에서와 마찬가지로, 대비도 조형적으로 안정되면서 강한 인상을 주는 것이 무엇보다 중요하다. 면적 대비는 '조화'와 '대립'이라는 두 마리 토끼를 동시에 잡을 수 있는 유용한 조형의 원리이다. 형태 대비가 서로 다른 인상을 가진 조형 요소들의 기 싸움이라고 한다면, 면적 대비는 형태의 크기에 따른 주도권 싸움이라고 볼 수 있다. 면적이 큰 것은 면적이 작은 것과 동등하게 만나지 않는다. 면적이 큰 것이 주가 되고 작은 것은 보조 역할을 하며, 강한 것이 약한 것을 흡수하면서 전체를 안정시킨다. **그림** 3-161처럼 좁은 사각형과 넓은 사각형이 만나면, 넓은 사각형에 좁은 사각형이 편입되면서 안정감을 준다.

▲ **그림 3-161** | 사각형의 면적 대비

▲ **그림 3-162** | 비정형의 면적 대비

모양이 서로 다른 형태를 대비시키더라도 효과는 마찬가지다. **그림** 3-162에서 면적에 차이가 나는 불규칙한 형태들은 넓은 면적을 가진 형태가 좁은 면적을 가진 형태를 흡수하면서 전체적인 조형적 상황을 안정시키고 있다.

| Note | 수많은 조형의 원리들을 압축하면 '변화와 통일'이라는 한마디가 남는다. 변화와 통일이란 쉽게 말하면 안정되면서도 재미있다는 것이다. 사람의 감각은 불안정한 것을 싫어하기도 하지만 빈틈없이 안정되어 있는 상태를 지루하게 느낀다. 사람들의 감각은 궁극적으로 재미를 원하는 것이다.

음악이나 미술, 디자인처럼 사람의 감각에 전적으로 의지하는 모든 행위들은 이와 같은 감각적 속성을 떠나서 생각할 수가 없다. 그래서 흠잡을 데 없이 완전한 상태만을 추구하는 데 그치는 것만으로는 부족하다. 어떤 식으로든지 흥미를 유발할 수 있어야 한다.

면적 대비는 안정된 조형적 상태에서 형태의 재미를 줄 수 있는 가장 쉽고도 효과적인 방법이다. 대비를 위해서는 한쪽의 비중이 커질 수밖에 없는데, 이것은 곧 전체적인 조형의 중심이 되어서 형태에 안정을 주는 역할을 한다. 반대로 비중이 적게 들어가는 형태들은 부분적인 변화의 재미를 만들어서 형태에 활력을 가져다주는 대비의 효과를 준다.

이러한 면적 대비의 원리는 일반 미술작품에서 흔히 응용되고 있다. **그림** 3-163을 보면, 무덤덤해 보이는 가장 넓은 흰색 면은 주변의 많은 면들을 하나로 묶어주는 중심 역할을 한다. 그리고 상대적으로 작게 들어가 있는 빨간색, 파란색, 노란색 면들은 형태에 활력을 불어넣어 주며, 나아가서 그림의 성격과 인상을 결정하는 중요한 역할을 한다. 여기서 살펴봐야 할 것은 부분의 역할이다. 만약 이런 면이 없다면 형태는 매우 건조해지고 생명감이 없어진다. 이와 같이 조형성이 뛰어난 디자인에는 적어도 큰 면적과 작은 면적이 서로 역할을 달리하면서 평화롭게 공존하는 경우가 많다. 그러므로 디자이너는 넓은 면으로 형태의 중심을 잡고 좁은 면으로 변화와 개성을 주는 면적 대비를 잘 알아두면 어떤 형태에서든지 자신의 표현 역량을 발휘하며 형태를 조화시킬 수 있다.

▲ **그림 3-163** | 〈콤포지션〉, 몬드리안

면적 대비는 조형의 핵심 원리라고 할 수 있는 '변화와 통일'을 실현하는 데 매우 유익한 방법이다. 면적 대비는 특히 편집 디자인에서 중요하다. **그림** 3-164의 편집 디자인을 보면, 넓은 면을 크게 비워 놓고 글과 도형을 위아래 끝으로 각각 몰았다. 가운데의 넓은 면과 위아래 글이 들어간 부분이 면적 대비를 이루어 의도하는 위치로 시선을 강하게 집중시킨다. 디자인의 구성은 가운데를 중심으로 견고하게 짜여져 있으나, 가운데 면이 크게 비워져 있기 때문에 오히려 시선은 글이 있는 쪽으로 자연스럽게 유도된다. 편집 디자인에서 면적 대비는 크기가 다른 채워

▲ **그림 3-164** | 비워진 면과 글자의 대비감이 시원한 홈페이지 디자인

진 면끼리 대비되기보다는, 비워진 면과 채워진 면이 대비되는 경우가 많다. 넓게 비워진 면은 글에 시선을 집중시키며 가독성을 높인다. 그래서 편집 디자인에서는 이 비워진 면을 '화이트 스페이스'라고 부르며 대단히 중요한 편집 요소로 대접한다.

그림 3-165의 홈페이지 디자인을 보면 복잡한 조형 요소로 이루어진 왼쪽 부분과 넓게 비워져 있는 오른쪽 부분이 서로 강한 면적 대비를 이루고 있다. 왼쪽 면을 자세히 살펴보면, 역시 다양한 면적 대비가 이루어져 있음을 알 수 있다. 맨 윗부분의 자동차 사진이 들어가 있는 넓은 면이 중심을 잡고 있고, 그 아래로 좁고 복잡한 면들이 변화를 주면서 모여 있다. 오른쪽 면을 보더라도 동일한 면적 대비 원리가 구현되어 있는데, 가장 오른쪽에 붙어 있는 좁은 면은 넓게 비워진 면에 대해 변화를 주는 역할을 하면서 넓은 면의 지루함을 상쇄시킨다. 이처럼 복잡한 면적 대비가 구현된 경우라도, 그 속에 넓은 면이 중심을 잡고 좁은 면이 변화를 주는 체계들이 중층적으로 이루어져 있다면 안정감을 느낄 수 있다.

비워진 면을 중요하게 생각하는 태도는 마치 동양화에서 여백을 중시하는 것과 비슷하다. 이처럼 비워진 면은 실체는 없으나 모든 조형 요소들을 하나로 소통시키는 중요한 역할을 한다.

▲ 그림 3-165 | 복잡한 면적 대비를 이루고 있는 아우디의 홈페이지 디자인(www.audi.com)

그림 3-166의 신발 같은 입체 형태에서도 면적 대비를 통한 조형적 표현이 이루어진다. 신발은 전체적으로 특별한 조형 요소들 없이 단순한 형태와 단조로운 색상으로 되어 있다. 그 때문에 뒤축에 있는 마크는 한눈에 두드러진다. 형태는 단순

▲ 그림 3-166 | 신발의 면적 대비

하지만 신발의 넓은 몸통과 마크의 선명한 면적 대비가 형태 이미지를 강하게 만들어 시선을 사로잡는다.

▲ **그림 3-167** | 패션 디자인의 면적 대비

그림 3-167의 패션 디자인에도 면적 대비가 잘 이루어져 있다. 전체가 단일한 색으로 통일되어 있어서 형태가 튀지는 않지만, 옷의 넓은 윗부분과 좁은 아랫부분의 대비는 형태를 단조롭지 않게 해준다. 이 옷의 구성을 보면 한쪽은 팔이 있고 한쪽은 팔이 없는 비대칭을 이루며, 치마 역할을 하는 옷의 아랫부분은 좁은 가로면으로 처리되어 윗부분의 넓은 면에 대비된다. 그리고 옷의 맨 아래 중앙을 곡선으로 처리하여 윗부분과 형태 대비 및 면적 대비를 동시에 이루었다. 이 정도의 형태라면 대비감이 상당히 강해지는데, 흰색에 가까운 저채도 색을 사용함으로써 전체 이미지를 우아하고 차분하게 마무리했다. 절제됨과 두드러짐의 모순이 디자이너의 탁월한 개인기로 잘 해결되었다.

건축물은 규모가 크기 때문에 다른 디자인에 비해서 형태에 변화를 주기가 어렵다. 따라서 많은 건물들은 건물의 외벽에 면적 비례를 구사하여 품위를 유지하면서도 개성을 꾀하는 경우가 많다. **그림** 3-168의 건물을 예로 들어보자. 먼저 전체 벽면을 밝으면서도 채도가 낮은 색을 써서 차분하고 품위 있는 이미지로 정리했다. 그 위에 좁게 들어간 창문과 로고는 커다란 벽면과 강한 대비를 이루면서 전체 이미지에 활력을 준다. 적절한 면적 대비로 조형적 효과를 최대로 한 디자인이다.

▲ **그림 3-168** | 건물의 면적 대비

▲ **그림 3-169** | 루이지 꼴라니의 전투기 디자인

그림 3-169의 전투기는 상당히 우아한 곡선으로 이루어진 흰색 몸체에 검은색 조종석 창과 공기 배출구가 있어 면적 대비와 형태 대비가 두드러진다. 이로 인해 전체 형태는 강한 인상을 이루게 된다. 얼핏 보면 형태 이미지가 부드러워 여객기 같으나, 작지만 직선적으로 강해 보이는 부분들이 날카롭게 대비되기 때문에 전투기의 강한 이미지를 연출한다. 이처럼 면적 대비는 모든 디자인 분야에서 찾아볼 수 있는 중요한 조형 원리이며 형태의 안정과 변화를 위한 효과적인 수단이므로 디자이너가 많이 학습하고 경험해야 할 부분이다.

다양한 형태의 크기로 면적 대비를 연습해 본다

0 1 그림처럼 면적 대비가 잘 된 디자인을 선택해서 그 비례관계를 분석해 보자.

0 2 그림처럼 사각형 면에 직선을 세 개씩 넣어서 면적 대비를 연습해 보자.

0 3 그림처럼 사각형 면에 삼각형 및 삼각형과 면적 대비를 이룰 수 있는 형태를 넣어서 강한 면적 대비를 구현해 보자.

THE KEY TO MAKE EVERYTHING LOOK BETTER GOOD DESIGN

아름다움을 창조하는 색의 원리

1장 | 색이란?

2장 | 인접색

3장 | 보색 대비

4장 | 명도

5장 | 채도

6장 | 다양한 색의 어울림

1장

색이란?

색은 형태와는 달리 창조되지 않는다. 생전 듣도 보도 못한 형태는 있어도, 생전 듣도 보도 못한 색은 없다. 색은 가시광선 안으로 그 범위가 제한되기 때문이다. 따라서 색에 대한 디자이너의 태도는 창조적이기보다는 선택적이다. 어떤 색을 만들 것인가의 문제가 아니라, 어떤 색을 선택하고 조화시켜 줄 것인가가 디자이너로서 풀어야 할 색의 문제인 것이다.

색의 아이러니
– 색을 보는 시지각의 한계 01

색을 보는 체계

눈으로 사물을 보는 것을 '시지각'이라고 한다. 눈으로 무언가를 알아차린다는 뜻이다. 우리는 눈으로 무언가를 봄으로써 사물의 형상을 먼저 알게 된다. 자판기는 커다란 육면체 덩어리이고, 사람은 몸통에 팔과 다리 그리고 머리가 이어져 있는 형상이라는 것을 알게 되는 동시에, 자판기는 빨간색이고 사람의 피부는 연주황색이며 머리카락은 검은색이라는 사실도 파악하게 된다. 그러니까 우리는 눈으로 들어오는 수많은 정보를 통해서 사물의 형상과 색을 알게 되는데, 이것은 모든 사물이 색과 형태라는 성분으로 구성되어 있기 때문이기도 하다.

이 세상의 모든 사물들은 반드시 형태를 이루고 있으며, 그 형태는 또한 반드시 색을 함유하게 된다. 사물은 동전의 앞뒤 면처럼 형태와 색으로 구성되어 있다. 디자인은 이렇게 형태와 색으로 이루어진 사물을 창조하는 일이며, 이를 조형이라고 한다. 그런데 색은 조형의 한 축이면서도 형태와는 또 다른 속성을 가지고 있다. 색은 앞에서 살펴본 형태와는 다른 재미있고 특수한 원리들을 많이 가지고 있다.

사람의 감각 중에서 가장 강렬한 것은 시각이다. 소리는 강하기는 하나 추상적이고 잡음이 들어가기 쉽다. 촉각은 온몸으로 느낄 수는 있으나 명료하지 않다. 반면에 눈에 보이는 시각은 명백하고 생생하다. 하지만 색을 공부하다 보면 형태와는 달리 눈에 보이는 것이 진짜가 아니라는 것 또한 알게 된다. 우리 눈에 보이는 색은 사실 그 사물의 고유한 것이 아니라 사물에 반사된 빛이다. 햇빛이 사물에 부딪치면 일부는 흡수되고 일부는 반사되는데, 여기서 반사되는 빛을 우리가 인지하는 것이다. 그러므로 우리가 눈으로 보는 색은 그 사물의 본질과는 관계가 없다.

▲ **그림 4-1** | 색의 인지 과정

그리고 색은 우리 눈의 기능에 따라 제약을 받는다. 예를 들어 개가 사물을 흑백으로만 구별할 수 있는 것처럼, 사람의 눈은 가시광선밖에 볼 수가 없다. 그러니 우리가 진실이라고 보는 사물들은 가시광선 내의 사실일 뿐이다. 자외선이나 적외선 바깥까지 볼 수 있는 생물이 있다면, 그 색물은 또 다른 색 체계를 가질 것이다.

무지개 색은 도대체 몇 가지일까? 이런 물음에 사람들은 너무나 쉽게 '빨주노초파남보' 일곱 가지 색이라고 답할 것이다. 그런데 정말 무지개는 일곱 빛깔일까? 무지개의 색은 경계가 분명하지 않은 빛의 스펙트럼으로 이루어져 있다. 일곱 빛깔은 무지개 색의 스펙트럼에서 추려진 몇 가지 색일 뿐이다. 그런데 왜 우리는 무지개를 하필이면 일곱 가지 색으로 보는 것일까?

실질적 현상으로서 무지개의 색과 일곱 빛깔 무지개는 같은 대상이 아니다. 일곱 빛깔 무지개는 사람에 의해 해석된 대상이다. 말하자면 사람들이 일곱 개의 색깔을 선택해서 그렇게 본 것이다. 이것은 우리가 색을 볼 때 눈에 보이는 색 그대로가 아니라, 사람이 색을 구별하고 보는 방식을 더 중요시하고 있다는 것을 말해준다. 그럼 왜 색을 보는데 있어서 색 그 자체가 아니라 색을 보는 태도에 따라 보는 걸까?

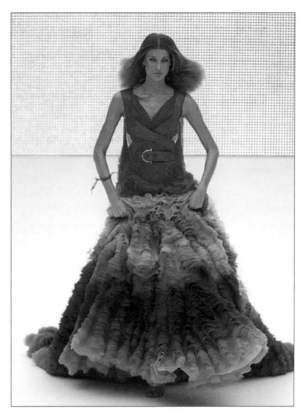

▲ **그림 4-2** | 무지개 색깔의 옷, 알렉산더 맥퀸

그것은 눈에 보이는 색이 너무 많기 때문이다. 눈에 들어오는 색이 열 개나 스무 개 정도라면 모르겠지만, 보기에 따라서는 수천, 수만 가지가 넘는다. 그렇기 때문에 색 그 자체를 날 것으로 받아들인다는 것이 쉽지가 않다. 이러한 이유에서 사람들은 색의 실제를 보기 전에 이해하기 쉽도록 색을 구분하고 조직화하는 체계에 먼저 입각하게 되는 것이다. 따라서 색에 대한 공부란 엄밀하게 말하자면 '색의 체계에 대한 공부'라고 하는 것이 정확한 표현일 것이다.

그런데 이렇게 많은 색들은 각각 단독으로 쓰이기보다는 여러 가지 색이 서로 어울려서 사용되는 경우가 더 많다. 따라서 빨간색, 파란색들을 따로 떼어서 색을 논하는 것은 크게 의미가 없고 색의 어울림을 중심으로 색을 볼 필요가 있다. 그런데 우리가 눈으로 구별할 수 있는 색들도 굉장히 많지만, 이렇게 수많은 색들이

서로 모여서 조합되는 경우의 수는 거의 무한대에 이른다. 따라서 무수히 많은 색들과 그 조합의 경우를 하나 하나 따로 습득한다는 것은 거의 불가능한 일이다. 다만 무한한 색들의 세계를 한 줄로 꿸 수 있는 어떤 체계와 원리들을 이해하는 것이 중요하다. 어떠한 기준에 의해 색을 체계화·조직화할 수만 있다면, 수많은 색들을 모두 경험하지 않더라도 색의 문제를 어렵지 않게 풀어나갈 수 있다. 그래서 색은 색 그 자체를 공부하기 전에 색들을 체계화하는 질서를 먼저 공부하는 것이 필요한 것이다.

| Note | 서양에서는 7을 행운의 수로 여겨왔는데, 무지개 색깔 역시 여기에 억지로 끼워 맞추기 위해 일곱 개로 나눈 것이다. 그러다 보니 남색을 무리하게 집어넣을 수밖에 없었다. 논리적으로 볼 때 무지개 색은 남색을 뺀 여섯 개의 색으로 보는 것이 훨씬 무리가 없다. 남색은 파란색과 명도만 다를 뿐 같은 색상이기 때문이다.

파란색 남색

색을 대표하는 삼원색과 색상환

색을 체계화하기 위해서는 먼저 색이 서열화되어야 한다. 즉 색의 요소들이 중요도에 따라 순서가 정해지면 복잡한 색들을 그 순서에 따라 쉽게 조직화할 수 있다. 대부분의 색채 원리에서는 수많은 색들 중에서 대표가 되는 색을 선별한다. 이러한 기준 색을 중심으로 수많은 색들의 체계를 잡는다. 이로 인해서 디자이너들이나 화가들은 색을 보다 체계적으로 쉽게 다룰 수 있게 된다. 일반적으로 색의 대표로는 다른 색과 섞이지 않은 빨강, 파랑, 노랑 같은 삼원색들이 꼽힌다. 이 삼원색은 순수하게 섞이지 않은 색으로서 어느 색보다도 맑고 담백하고 기운차다. 그리고 무엇보다도 거의 모든 색들은 이 원색을 섞어서 만들어진다. 말하자면 원색은 모든 색에 대해서 원자나 분자와 같은 본질에 해당되는 색이라고 할 수 있다. 이것이 바로 원색이 색의 대표성을 가지게 되는 중요한 특징이다.

동양에서는 대우주의 운행을 다섯 가지 기운이 서로 섞여서 움직이는 것으로 체계화하였다. 오행이라는 개념이 대표적인데, 천체의 움직임과 같이 거시적인 움직임을 설명하거나 구체적인 사물의 원리를 설명할 때 모두 오행이라는 기준을 적용했다. 맛도 오미를 중심으로 체계화했고, 색도 오방색을 중심으로 체계화했다. 여기서 오방색은 빨강, 파랑, 노랑에 검은색과 흰색을 추가한 것이다.

삼원색 체계는 서양이나 동양이나 같다. 예부터 동양에서는 검은색, 빨간색, 파란색, 노란색, 흰색 등 이른바 오방색을 기본색으로 사용해 왔다. 오방색에서 무채색인 검은색과 흰색을 빼고 나면 삼원색과 그대로 일치한다. 이를 통해 사람의 눈은 어떠한 형식의 틀에 놓이더라도 빨간색, 노란색, 파란색, 검은색, 흰색을 중심에 둔다는 것을 알 수 있다. 이것은 사람의 눈이 모두 같은 구조를 가지고 있다는 공통점 말고는 이유를 찾기가 힘들다.

형태의 원리에 있어서도 마찬가지다. 눈의 구조가 변하지 않는 한은 혁신적인 조형 논리가 나오기 어렵다. 이 점에서 형태와 색은 문화에 가깝기보다는 생물학에 더 가깝다고 볼 수 있다.

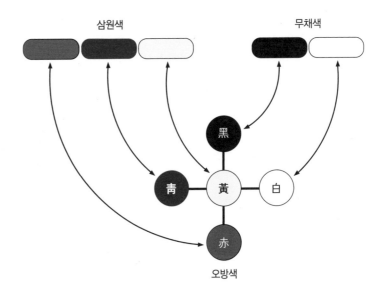

▲ **그림 4-3** | 삼원색 체계와 오방색 체계의 비교

이 삼원색을 두 개씩 서로 섞어주면 보라색, 녹색, 오렌지색이 만들어진다. 이 색들을 삼원색 사이에 배치하여 둥글게 하나로 연결하면, 마치 말잇기 놀이처럼 서로 연결되는 띠가 만들어진다. 이것을 '색상환'이라고 한다.

이 색상환을 중심으로 모든 색들은 기초적인 위계질서가 형성되고, 수많은 색들의 위치가 안정된다. 색을 처음 공부하는 디자이너라면 이 색상환만큼은 반드시 머릿속에 넣어두는 것이 좋다.

▲ **그림 4-4** | 색상환

색에서 중요한 것은 관계다. 색은 항상 다른 색과의 관계를 통해 드러나고, 어떤 색과 어울리는가에 따라 같은 색이라도 전혀 다른 인상을 가지게 된다. 따라서 빨간색이 좋은지, 노란색이 좋은지를 논의한다는 것은 별로 의미가 없다. 색상환은 바로 이러한 색의 어울림을 하나로 체계화해서 모아 놓은 것이다. 빨간색 옆에는 오렌지색이 있고, 오렌지색 옆에는 노란색이 있고, 노란색 옆에는 녹색이 있다. 이처럼 비슷한 색들이 서로 연결되어 띠를 이룬다. 여기에서 사이의 간격이 많이 벌어진 색들일수록 연결성이 낮아지고 대비되는 색이 된다. 색상환에서는 서로 마주보는 색이 가장 멀리 있기 때문에 대비가 가장 심하다. 색상환에서 옆에 있는

색을 '인접색'이라 하고, 마주보고 있는 색을 '보색'이라 한다. 인접색은 색의 재미는 덜하지만 서로 무리 없이 조화를 이루는 반면, 보색은 대비가 강해서 눈에 잘 띈다. 그러므로 색에 대한 경험이 적은 디자이너들은 조화시키기 어려운 보색보다는 인접색을 다루기가 쉽다.

이처럼 색상환에서는 색의 두 가지 체계, 곧 인접색과 보색을 발견할 수 있다. 만일 색을 차분하게 조화시키고 싶으면 가까이 있는 인접색들끼리 배치해 주고, 눈에 띄게 해주고 싶으면 성향이 서로 다른 보색을 배치하면 된다.

▲ **그림 4-5** | 인접색 대비

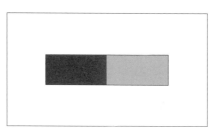

▲ **그림 4-6** | 보색 대비

좋아 보이는 것들의 비밀

인접색과 보색의 관계를 이해한다

0 1 앞에서 본 여섯 가지 색의 색상환을 참고하여, 삼원색을 중심으로 색상을 서로 섞어서 스물네 개의 색으로 이루어진 색상환을 만들어 보자.

0 2 만들어진 색상들 중에서 하나의 색을 정하고, 그 색을 중심으로 한 인접색을 다섯 개 골라 그림처럼 조화시켜 보자.

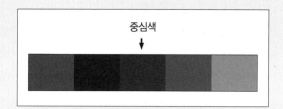

중심색

0 3 만들어진 색상들 중에서 여섯 개의 색을 정하고, 그 색의 보색을 여섯 개 골라 원래 색과 대비시켜 보자.

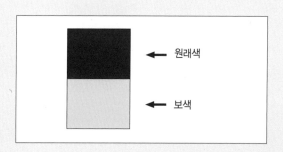

← 원래색

← 보색

2장

인접색

형태에서 정리를 먼저 공부해야 하는 것처럼, 색에서는 통일된 이미
지로 정리해 보는 공부가 우선이다. 색을 단일한 인상으로 정리하는
가장 쉬운 방법은 인접색으로만 조화시켜 주는 것이다. 같은 계통의
색으로 배색이 되면 그렇게 강한 인상을 주기는 어렵지만 안정된 색
의 조화를 꾀할 수 있다. 초보 디자이너들은 화려한 색의 테크닉을
구사하고 싶은 욕심을 잠시 뒤로 하고, 먼저 색을 안정되게 조화시킬
수 있는 능력을 충분히 몸에 익히는 것이 좋다.

빨간색 계통의 인접색 조화

▲ **그림 4-7** | 인접색의 범위

색상환에서 기준 색을 여섯 개로 할 때, 이 중 하나의 색을 기준으로 잡으면 좌우 양쪽에 있는 색들이 인접색이 된다. 인접색만으로 색이 조화되면 대비감은 약하지만 안정감이 생긴다.

그림 4-8처럼 빨간색을 기준으로 할 때 인접색은 오렌지색과 보라색이다. 그 사이에 중간색을 하나씩 더 넣어주면 색이 좀 더 많아진다. 이렇게 빨간색 계통의 인접색을 늘어놓고 보면 전체적으로 따뜻하면서도 정열적인 느낌이 든다.

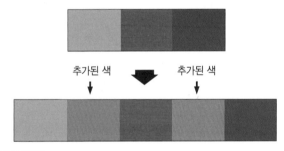

추가된 색 추가된 색

▲ **그림 4-8** | 빨간색의 인접색

▲ **그림 4-9** | 〈무희〉, 키르히너(Kirchner)

그림 4-9 키르히너의 그림을 보면 전체 주조색이 빨간색과 그 인접색으로 이루어져 있다. 무희들의 치마와 배경의 일부는 빨간색, 왼쪽 무희의 치마 부분은 핑크색 계통을 사용했고, 배경의 주조색은 오렌지색이다. 이렇게 빨간색 중심으로 한 강렬한 터치와 대범한 면 처리는 화면을 강한 에너지로 가득 채움으로써 관람자에게 강렬한 이미지로 다가간다. 만일 주조색이 파란색이나 녹색 등으로 이루어졌다면 이미지가 약했을 것이다.

그림 4-8에서 빨간색의 인접색을 자세히 살펴보면 비슷하지만 느낌이 다양한 색들로 이루어져 있음을 알 수가 있다. 빨간색을 중심으로 왼쪽의 색들을 보면 정열적이고 따뜻한 느낌이 강한 반면, 오른쪽의 색들은 우아하면서도 약간 차가운 느낌을 준다. 이렇게 느낌이 다른 색을 잘 조화시켜 주면 인접색 내에서도 풍부한 표현을 할 수 있다. 그림 4-11에서 색들은 분명히 빨간색의 인접색들이지만, 빨간색을 제외한 채 직접 대비하면 연속성이 있으면서도 단조롭지 않다. 그림 4-8의 인접색 배열에서 빨간색 왼쪽과 오른쪽에 있는 색을 서로 교체해 주면, 그림 4-11처럼 인접색 안에서도 답답하지 않으면서 풍부한 느낌을 주는 색의 조화를 얻을 수가 있다.

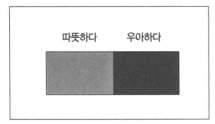

▲ 그림 4-10 | 빨간색의 인접색 내에서의 색감

▲ 그림 4-11 | 빨간색의 인접색에서 풍부한 색감 구현

그림 4-12의 홈페이지 디자인은 빨간색이 중심에 있고 보라색에 가까운 색들이 바탕의 주조색을 이루며, 오렌지색에 가까운 색들이 대비되어 있다. 모두가 빨간색의 인접색이지만 그 중에서도 차이가 많이 나는 색들이 대비를 이루기 때문에 굉장히 발랄해 보인다.

▲ 그림 4-12 | 빨간색의 인접색으로 디자인된 doki 홈페이지(www.doki.tv)

▲ 그림 4-13 | 빨간색의 인접색으로 디자인된 패션, 알렉산더 맥퀸

좋아 보이는 것들의 비밀

그림 4-13의 패션 디자인에서는 모자에 가장 강력한 **빨간색**이 자리 잡고 있고, 옷에는 오렌지색에 가까운 색이 주조색으로 자리를 잡고 있으며, 보라색에 가까운 색들이 부분적으로 들어가 있다. 전체적으로 빨간 톤의 강한 느낌으로 안정되면서도, 부분적으로 들어간 색이 인접색으로 대비가 되기 때문에 변화가 느껴진다.

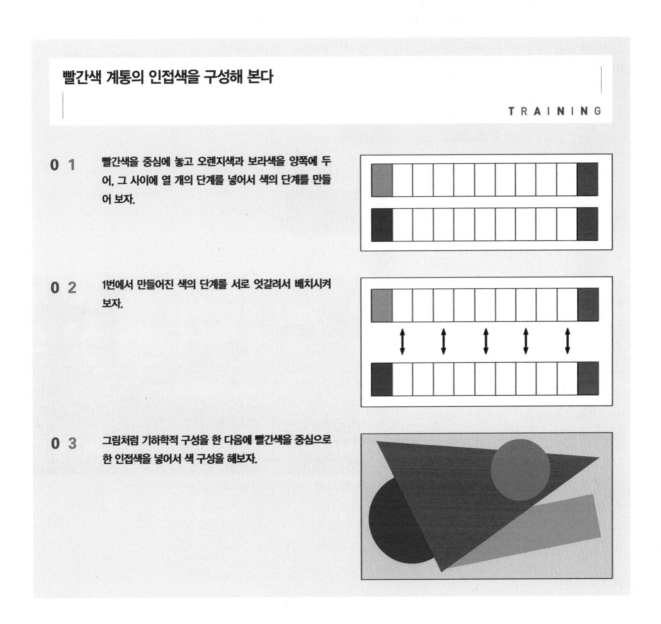

빨간색 계통의 인접색을 구성해 본다

T R A I N I N G

0 1 빨간색을 중심에 놓고 오렌지색과 보라색을 양쪽에 두어, 그 사이에 열 개의 단계를 넣어서 색의 단계를 만들어 보자.

0 2 1번에서 만들어진 색의 단계를 서로 엇갈려서 배치시켜 보자.

0 3 그림처럼 기하학적 구성을 한 다음에 빨간색을 중심으로 한 인접색을 넣어서 색 구성을 해보자.

노란색 계통의 인접색 조화

노란색의 인접색은 녹색과 오렌지색이다. 이 사이에 색의 단계를 하나씩 더 넣어
주면, **그림** 4-14와 같이 색이 좀 더 풍부해진다.

추가된 색 추가된 색

▲ **그림 4-14** | 노란색의 인접색

노란색 계통의 인접색 배치는 숲이나 나무, 새
싹과 같은 자연의 느낌을 준다. 따라서 이런 인
접색의 대비는 사무실이나 아이들 방과 같은 인
테리어나 봄철의 의류 등에 많이 사용된다. **그림**
4-15의 인테리어 디자인은 편안한 느낌을 준다.
실내가 자연스럽고 온화한 색채로 이루어져 있
으면 오래도록 질리지 않으며, 사람들의 마음을
편안하게 해준다. 그런데 노란색을 중심으로 좌
우에 인접색만 배치해 주면 따분해지기 쉬우므
로, 색의 미세한 차이점들을 잘 살려주면서 좀
더 변화 있는 조화를 구현할 수 있다.

▲ **그림 4-15** | 노란색의 인접색으로 디자인된 스칸디나비아 인테리어

색을 조화시킬 때는 색을 접하는 시간을 잘 고려해야 한다. 순간적으로 강하게 압도해야 할 부분에는 가능한 한 대비를 많이 주어서 눈에 띄게 해야 하고, 오랫동안 은은하게 지속해야 할 부분에는 대비 효과가 많이 나지 않도록 해야 한다.

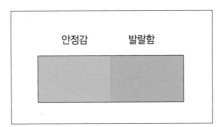

▲ **그림 4-16** | 노란색의 인접색 내에서의 색감

▲ **그림 4-17** | 노란색의 인접색에서 풍부한 색감 구현

그림 4-16의 색들은 노란색의 인접색이다. 왼쪽의 녹색은 안정된 느낌이, 오른쪽의 오렌지색은 발랄한 느낌이 더 강하다. 따라서 이 두 색을 대비시켜 주면 조화로우면서도 변화 있는 색의 대비를 얻을 수가 있다. 녹색과 오렌지색은 같은 노란색의 인접색이라고 하기 어려울 정도로 색상의 차이가 많이 난다. 하지만 차이점과 공통점들을 구별해서 잘 조화시켜 주면, 색의 조화와 변화를 능수능란하게 조절할 수가 있다. 비슷한 것들 속에서 차이를 만들어내고, 다른 것들 속에서 연속성을 만들어내는 능력은 색채를 다루는 데 있어 가장 중요한 자질이다.

그림 4-18의 소파는 녹색 계통과 오렌지색 계통의 단 두 종류 인접색으로 디자인되었지만, 명도와 채도의 미묘한 차이로 인해 대비를 이루고 있기 때문에 색의 느낌이 단조롭지 않고 풍부해 보인다. **그림** 4-18의 색 배치를 응용하여 인접색들을 서로 엇갈려 배치하면, **그림** 4-17처럼 전체적으로는 여러 가지 색이 서로 어울려 조화를 이루지만 부분적으로는 미세한 대비로 변화를 주므로 단조롭지 않으면서 활력이 느껴지게 할 수 있다. 이러한 색 배치 감각으로 좀 더 미세하게 색의 채도나 명도를 조화시켜 주면 더욱 다양한 느낌의 재미있는 색 대비를 만들 수 있다.

그림 4-19 디즈니랜드의 건물에서는 노란색의 인접색들이 서로 미묘한 대비를 이루면서 조화되어 있다. 건물 윗부분은 연한 노란색으로, 아랫부분은 오렌지 계통의 색으로 되어 있다. 부분적으로는 청록색이 들어가 있어서 오렌지 계통의 색과 심한 대비를 이루고 있지만, 이것도 노란색의 인접색이라고 할 수 있는 연두색이나 녹색의 연장으로 볼 수가 있다. 심한 대비를 주려고 했다면 파란색 계통의 색을 사용했을 것이다. 아무튼 청록색과 오렌지색의 중간색인 노란색이 전체 색의 중심을 잡으며 다이내믹한 색의 조화를 안정시키고 있다.

▲ **그림 4-18** | 노란색의 인접색으로 디자인된 소파

▲ **그림 4-19** | 팀 비즈니 빌딩, 마이클 그레이브스

노란색 계통의 인접색을 구성해 본다

0 1 노란색을 중심에 놓고 오렌지색과 녹색을 양쪽에 두어, 그 사이에 열 개의 단계를 넣어서 색의 단계를 만들어 보자.

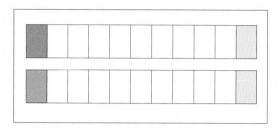

0 2 1번에서 만들어진 색의 단계를 서로 엇갈려서 배치시켜 보자.

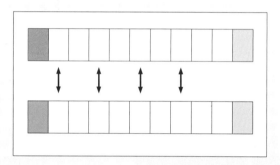

0 3 그림처럼 기하학적 구성을 한 다음에 노란색을 중심으로 한 인접색을 넣어서 색 구성을 해보자.

좋아 보이는 것들의 비밀

파란색 계통의 인접색 조화

03

색상과 색상 간의 거리가 수학적으로 일정하지 않기 때문에 인접색간의 거리도 삼원색이 서로 같지 않다. 색에 따라서는 서로의 거리가 가까울 수도 있고 조금 멀 수도 있다.

파란색을 기준으로 할 때 인접색은 보라색과 녹색이 된다. 이들 사이에 색을 하나씩 더 넣어주면 연결된 색들이 풍부해진다. 파란색 계통의 인접색은 다른 인접색에 비해서는 색상 간의 차이가 좀 많이 나는 편이다.

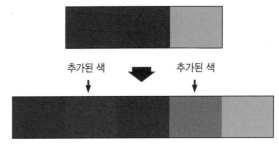

추가된 색 추가된 색

▲ **그림 4-20** | 파란색의 인접색

그림 4-21의 색들은 각각 파란색의 인접색이지만 색과 색의 거리가 다소 넓은 편이기 때문에 연속적이기보다는 대비가 강해 보인다. **그림** 4-21의 인접색 배치는 시원하고 산뜻해 보인다. 이런 색의 배치는 홈페이지나 패션에서 주로 많이 활용하는데, 시원하면서도 안정된 느낌을 준다. 색상 간의 차이가 많이 나는 편이기 때문에 차분하기보다는 변화가 많이 느껴진다. 이들 색은 파란색을 중심으로 왼쪽은 따뜻한 느낌이, 오른쪽은 자연스럽고 편안한 느낌이 강하다. 끝에 있는 색들을 직접 대비시켜 주면 다음과 같이 인접색들 간의 연속성보다는 대비감이 심해 보인다.

그림 4-22처럼 끝에 있는 색들이 강하게 대비를 이루기 때문에 중간에 있는 색들을 서로 엇바꿔 주면, 빨간색이나 노란색의 인접색에 비해서 대비감이 더 강해진다. 전체적으로는 파란색 기운이 느껴지지만, 부분적으로 다양한 표정을 가진 색체들은 통일감 속에서도 강한 대비감을 보여준다. 이렇게 파란색의 인접색들은 색의 느낌 차이가 강하기 때문에 색을 조화시키는 데 어려움이 있다.

이럴 때는 인접색의 범위를 녹색이나 보라색까지 넓히지 말고 좀 더 파란색에 가까운 색들로 조화시켜 주는 것도 하나의 요령이다.

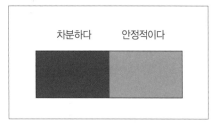

▲ **그림 4-21** | 파란색의 인접색 내에서의 색감

▲ **그림 4-22** | 파란색의 인접색에서 풍부한 색감 구현

그림 4-23의 패션 디자인에서는 파란색의 인접색들이 변화무쌍하면서도 통일된 조화를 보여준다. 전체적인 바탕은 보라색에 가까운 파란색으로 되어 있으며 소매는 파란색 순색을, 상의와 하의의 끝자락은 녹색에 가까운 청록색으로 통일감을 가지면서 쿨한 파란색의 색감을 100% 발휘하고 있다.

그림 4-24는 만화영화의 한 장면으로, 고래의 몸통을 비롯하여 배경의 구름이나 하늘 등이 모두 파란색 계통의 인접색을 이용한 구성인데도 변화무쌍한 모습을 보여준다. 즉 동일한 색 계열 안에서 녹색에 가까운 파란색의 인접색과 보라색에 가까운 파란색의 인접색이 자아내는 변화와 대비는 뛰어난 인접색의 조화를 보여준다. 이 그림에서 명도 차이가 극명한 파란색의 고래는 화면에서 가장 눈에 두드러지는 대상이다. 형체가 일정하지 않은 앞쪽의 구름은 녹색과 보라색 계통의 파란색이 조화와 대비를 이루어 화면의 색감을 풍부하게 만들어 준다.

▲ **그림 4-23** | 파란색의 인접색으로 디자인된 패션, 홍미화

▲ **그림 4-24** | 〈환타지아 2000〉의 한 장면

▲ **그림 4-25** | Byblos 호텔의 인테리어

그림 4-25의 바이블로스 호텔 객실 인테리어는 파란색으로 통일되어 있어서 전체적으로 색의 이미지가 강하다. 하지만 이렇게 되면 자칫 색감이 단조로워질 위험이 있다. 하지만 각각의 파란색들을 명도 차이나 채도 차이가 많이 나게 배색하여 통일된 가운데에서도 풍성한 느낌이 나도록 하고 있다.

파란색 계통의 인접색을 구성해 본다

0 1 파란색을 중심에 놓고 보라색과 녹색을 양쪽에 두어, 그 사이에 열 개의 단계를 넣어서 색의 단계를 만들어 보자.

0 2 1번에서 만들어진 색의 단계를 서로 엇갈려서 배치시켜 보자.

0 3 그림처럼 기하학적 구성을 한 다음에 파란색을 중심으로 한 인접색을 넣어서 색 구성을 해보자.

3장

보색 대비

사람들 사이에 궁합이 있는 것처럼 색에도 궁합이 있다. 보색은 서로
의 성격이 극과 극으로 다른 색들을 말한다. 사람으로 치면 성격차가
심한 색이라고 할까? 하지만 성격차가 크면 그만큼 서로의 모자라는
점을 보완할 수 있기 때문에 나쁜 궁합이라고 말할 수는 없다. 보색
은 서로의 시각적 반발력이 심하기 때문에 오히려 서로를 돋보이게
만든다. 그래서 디자이너가 자기의 개성을 마음껏 표출시키고자 할
때 대단히 유용하게 사용되는 것이 바로 보색이다.

노란색과 보라색의
보색 대비

01

보색은 색상환에서 서로 마주보고 있는 색이다. 이렇게 서로 마주보고 있는 색들 끼리 조화시켜 주는 것을 보색 대비라고 한다. 색상환에서 마주보고 있다는 것은 색이 공통점을 거의 가지고 있지 않다는 것을 뜻한다. 보색은 색의 성질이 서로 반발하기 때문에 배치시켰을 때 시각적으로 가장 눈에 띈다는 특징이 있다. 이러한 시각적 두드러짐은 아이러니하게도 두 가지 종류의 색을 가장 견고하게 결합시키는 접착제가 된다. 극과 극은 통한다는 말처럼, 보색 대비를 이루는 색들은 자석처럼 서로의 색을 튀게 하면서도 하나의 덩어리로 응집된다. 반발하는 만큼 서로 견고하게 결합되는 것이다. 이것이 보색 대비의 묘미요, 힘이다. 그래서 색의 조화를 깨뜨리지 않으면서 시각적으로 강한 이미지를 주려고 할 때 보색 대비를 많이 쓴다.

▲ **그림 4-26** | 색상환에서의 보색

▲ **그림 4-27** | 셀린(celine)의 패션 디자인

▲ **그림 4-28** | 존 갈리아노(John Galliano) 의 패션 디자인

그림 4-27과 **그림** 4-28의 패션 디자인 중에서 눈에 띄는 것은 어느 쪽일까? 왼쪽 패션 디자인보다는 오른쪽 패션 디자인이 훨씬 눈을 자극한다. 왼쪽은 빨간색의 인접색으로 이루어져 있지만, 오른쪽은 얼굴의 파란색과 오렌지 계통의 색깔들이 서로 강력한 보색 대비를 이루고 있기 때문에 보는 사람들의 시각을 더욱 강렬하게 자극한다.

고갱과 고흐는 후기 인상파의 대표적인 화가인데, 둘 다 강렬한 인상의 그림으로 유명하다. 이들의 작품이 강렬한 것은 보색과 같이 대비가 심한 색을 많이 썼기 때문이다. **그림** 4-29는 빨간색과 녹색이 강하게 대비되어 있으며, **그림** 4-30은 짙은 파란색과 오렌지색 계열의 색과 노란색이 서로 대비되어 있다. 강

한 보색 대비는 주변의 모든 시선을 그림으로 집중시키며 강한 느낌을 환기시키기 때문에 디자인의 조형적 인상을 강하게 해주고 싶을 때 사용하면 큰 효과를 얻을 수가 있다.

▲ **그림 4-29** | 〈마리아를 경배하며〉, 고갱(Gauguin Paul)　　▲ **그림 4-30** | 〈카페 테라스〉, 고흐(Gogh Vincent Van)

노란색과 보라색은 보색 대비 가운데서도 가장 세련된 느낌을 준다. 색상 대비와 명도 대비가 동시에 이루어지기 때문에 그렇다. **그림** 4-31에서 알 수 있듯이 노란색은 유채색 중에서 가장 명도가 높아서 앞으로 강하게 진출하고, 보라색은 명도가 낮아서 차분하게 안으로 침잠한다. 노란색과 보라색은 대비가 심한 색이지만 각각 특성이 다르기 때문에 서로 반발하면서도 보완한다.

그림 4-32의 패션 디자인은 파란색에 가까운 보라색이 주조색을 이루고 반바지와 목도리에 부분적으로 노란색이 들어가 있다. 보라색은 노란색에 비해서 명도가 매우 낮기 때문에 색상이 대비되지 않더라도 노란색을 돋보이게 만든다.

그림 4-33의 광고 디자인은 제품의 인지도를 높이기 위해 짙은 보라색을 주조색으로 하고 노란색을 포인트로 사용했다. 단 두 가지 색으로 디자인되었지만 그 역할은 각기 달라서, 바탕인 보라색은 차분한 느낌으로 전체 화면을 안정시켜 주고 부분적으로 들어간 노란색은 강조의 역할을 한다.

▲ **그림 4-31** | 노란색과 보라색의 보색 대비

좋아 보이는 것들의 비밀

노란색 계통의 색들은 색 자체의 명도가 높기 때문에 보라색과 명도 차이가 많이 난다. 명도가 높은 색은 대체로 어두운 색을 바탕으로 사용해 시선을 집중시키는 포인트로서 역할을 할 때 효과가 높아진다.

▲ **그림 4-32** | ozbek의 패션 디자인

▲ **그림 4-33** | 루나 광고 디자인

파란색과 오렌지색의 보색 대비

0 2

▲ **그림 4-34** | 파란색과 오렌지색의 보색 대비

파란색과 오렌지색의 대비는 산뜻한 느낌을 준다. 오렌지색은 명도는 높으나 인접색인 노란색이나 빨간색에 비해 적극적으로 진출하는 색은 아니며, 강하기보다는 따뜻하면서도 귀여운 느낌을 준다. 반면에 파란색은 명도는 상대적으로 낮으나 앞으로 진출하려는 힘이 있는 색이다. 밝은 색은 차분하고 어두운 색은 활발한 느낌을 주는 것이 이 보색 대비의 특징이다.

그림 4-35의 패션 디자인에서처럼 파란색과 오렌지색의 대비는 젊고 활동적인 느낌을 준다. 파란색은 원기 왕성한 활동성을 느끼게 해주고 오렌지색은 젊고 발랄

한 느낌을 주기 때문에, 완숙함보다는 경쾌한 느낌을 강조할 때 많이 쓰는 보색 대비이다.

| Note | 자연에서 가장 많이 볼 수 있는 색은 파란색이다. 그래서 파란색은 녹색 다음으로 자연을 느끼게 해주는 색이다.
파란색과 오렌지색은 다른 색에 비해 기능적으로 많이 쓰이는 색으로, 주로 바다와 관련된 물건이나 시설에서 많이 발견할 수 있다. 구명조끼나 우주선 조종사의 옷이 오렌지색인 것은 바다에 빠졌을 때 눈에 가장 잘 띄기 때문이다.

그림 4-36의 홈페이지 디자인을 보면, 전체 화면의 주조색은 파란색 계통이고 선택된 메뉴의 색은 오렌지색을 사용하여 크기는 작지만 시각적으로 두드러진다. 메뉴 디자인에 보색 대비의 원리를 적용시켜서 메뉴를 선택함에 따라 인접색이 되었다가 보색이 되는 디자인을 사용했다.

▲ **그림 4-35** | 카스텔 바작의 패션 디자인

▲ **그림 4-36** | 파란색을 주조로 하여 오렌지색이 포인트로 들어간 홈페이지 디자인(www.landrover.com)

▲ **그림 4-37** | 안나 G 코르크 병따개, 알레산드로 멘디니(Alassandro Mendini)

그림 4-37은 코르크 병마개를 따는 제품 디자인이다. 전체 몸통은 파란색을 주조색으로 사용했고, 부분적으로 오렌지색을 넣어서 색이 단조롭지 않고 생기발랄하도록 연출했다. 오렌지색은 파란색 면적에 비해 아주 좁지만, 파란색에 비해 전혀 모자람이 없고 팽팽한 대비를 이룬다.

빨간색과 녹색의 보색 대비

03

▲ **그림 4-38** | 빨간색과 녹색의 보색 대비

빨간색과 녹색은 대비가 심한 보색이지만 명도 차이가 많이 나지 않기 때문에 같은 면에 대비되었을 때 눈을 번쩍거리게 하는 불편함을 주기 쉽다. 게다가 빨간색이나 녹색의 조합은 왠지 답답한 느낌을 준다. 이것은 색상의 조화가 가져다주는 인상에 관한 문제인데, 빨간색은 화려하게 피려고 하는 반면에 녹색은 그 화려함을 촌스러운 쪽으로 유도하는 경향이 있다. 그래서 이 보색 대비는 아주 주의 깊게 다루어야 한다. 하지만 다른 보색 대비들이 강력한 대비 효과로 눈을 자극할 때, 이 보색 대비는 아주 가정적이고 따뜻한 느낌으로 마음을 사로잡는 특징이 있다.

해마다 크리스마스가 되면 세상은 빨간색과 녹색으로 가득 찬다. 산타클로스 할아버지의 옷과 크리스마스 트리, 크리스마스를 대표하는 이 두 가지 상징은 자연스럽게 빨간색과 녹색의 보색 대비를 이루면서 한겨울의 차가움을 따뜻하게 어루만진다. 빨간색과 녹색의 보색 대비는 이러한 문화적 기억과 더불어 우리의 생활에 깊이 들어와 있다.

▲ **그림 4-40** | 산타클로스와 크리스마스 트리

그림 4-39의 하이네켄 홈페이지 디자인에는 녹색이 주조색을 이루고 빨간색은 가느다란 선으로만 들어가 있다. 앞에서 말한 바와 같이 녹색과 빨간색은 보색이지만 색의 어울림이 그리 상쾌하지 않기 때문에, 이렇게 색의 분포가 크게 차이 나게 하면 주조색이 하나로 잡히면서 나머지 색은 큰 비중을 차지하지는 않지만 조형적으로 강조하는 역할을 하게 된다. 이렇게 색과 색의 어울림에서 문제가 있을 경우 면적 차이를 크게 해주어서 주객을 분명히 구분해 주면 문제점을 다소 해결할 수 있다.

▲ **그림 4-39** | 하이네켄 홈페이지 디자인 (www.heineken.com)

그림 4-41의 패션 디자인에서도 녹색과 빨간색을 주조색으로 하는 보색 대비를 보여준다. 이 디자인에서는 흰색이 첨가되어 채도가 낮고 명도가 높은 녹색과 여러 가지 명도의 빨간색이 여러 부분에서 대비를 이루고 있다. 주된 색은 녹색이며 부

분적으로 빨간색이 들어가 있는데, 전체적으로 명도가 높고 채도가 낮아서 원색이 보색 대비를 이룰 때와는 조금 다른 느낌을 준다. 보색 대비인데도 색의 느낌이 차분해졌고, 면이 많이 분리되어서 발랄한 느낌을 준다. 아주 좁게 들어간 빨간색은 전체 디자인에서 악센트 역할을 하여 알게 모르게 디자인에 활력을 준다.

▲ **그림 4-42** | '96 European Football Championship 포스터

▲ **그림 4-41** | 알렉산드르 헤르코비치
(Alexandre Herchcovitch)의 패션 디자인

그림 4-42의 포스터 디자인은 잔디밭의 녹색에 빨간색을 대비시켜서 포스터의 시각적 인지도를 높인 경우다. 축구하는 그림이 바탕에 들어갔기 때문에 빨간색 십자 모양을 넣어주어서 보색 대비를 이루었다. 일반적으로 편집 디자인이나 홈페이지 디자인에는 사진이 많이 들어가는데, 사진의 색과 다른 그래픽 요소의 색이 서로 조화를 이루면 강한 인상을 줄 수 있다. 따라서 현실감이 강한 사진으로 디자인할 때는 사진 그 자체에 빠져들지 말고, 전체적인 색의 톤을 잘 파악해서 디자인 요소의 색을 조화시켜 주면 훌륭한 디자인을 만들어낼 수 있다.

이처럼 현실감이 있는 사진의 색과 디자인 요소가 색 대비를 이루면 대단히 시원한 느낌을 준다. 녹색과 빨간색이 원색으로 만나더라도 이질감이 없으며, 사진과 그래픽 요소들이 이미 조형적 대비를 이루기 때문에 보색 대비는 더욱 강화된다.

보색 대비의 차이를 느껴본다

0 1 그림과 같이 면적이 서로 다른 면에 세 가지 보색을 바꿔가며 넣어보고 그 느낌을 정리해 보자.

0 2 다음과 같이 바탕 면에 글자를 넣고 보색을 서로 교환하며 대비시키되 명도를 조절하여, 대비되면서도 안정된 조화를 이루도록 해보자.

0 3 주변에서 잘 구현된 보색 대비를 찾아서 그림처럼 면적과 색으로 단순화시켜 보자.

4장

명도

우리 눈에 들어오는 울긋불긋한 색들을 인수분해하면 빨간색, 노란색, 파란색과 같은 원색과 밝기, 즉 명도로 나뉜다. 눈을 직접 자극하는 색이 물로 표현된다면, 색의 밝고 어두운 정도는 물이 담기는 그릇으로 표현할 수 있다. 물이야 담기는 그릇에 따라 모양이 변하지만, 그릇은 전혀 변형되지 않는다. 그런 면에서 명도는 색을 드러나게도 하고 색을 규정하기도 하면서 색의 본질을 담당한다. 특히 복잡한 색들을 조화시킬 때 대단히 중요한 역할을 하는데, 명도를 배색의 기준으로 잡으면 아무리 혼란스러운 색들이라도 쉽게 조화시킬 수 있다.

색을 조화시키는 열쇠, 명도

흑백 사진이나 흑백 영화, 연필 소묘를 보면 모든 색의 세계는 밝음과 어두움으로 환원할 수 있다는 것을 알 수 있다.

▲ **그림 4-43** │ 흑백 사진의 정신성, 화엄사 사사자삼층석탑

▲ **그림 4-44** │ 석고 데생

색이 없는 세계는 가능하지만 명암이 없는 세계는 있을 수 없다. 따라서 색보다는 명암이 좀 더 본질적인 것이라고 말할 수 있다. 이런 이유에서 그림 공부를 처음 시작할 때, 검은색 연필이나 목탄을 사용하여 명암 세계를 표현하는 석고 데생부터 배운다. 명암의 세계를 먼저 익혀야 그 위에 색의 세계를 펼쳐나갈 수 있기 때문이다.

고차원의 조형 세계에서 정신적 가치를 가장 극대화하기 위해 색을 일부러 피하는 경우가 있다. 동양의 산수화나 서예는 가장 정제된 정신성을 구현하기 위해 검은색의 먹만 사용한다.

▲ **그림 4-45** | 추사체

심오한 본질을 드러내기 위해서는 아무래도 형형색색의 풍부한 색보다는 절제된 색이 더 적합하기 때문이다. **그림** 4-46의 아르마니 홈페이지 디자인은 검은색을 주조로 해서 우아하게 디자인되었다. 저채도의 옷이 많은 아르마니 패션에 맞게 홈페이지 디자인도 저채도인 검은색을 주조로 하여 묵직하고도 신뢰감이 드는 이미지를 구축했다.

▲ **그림 4-46** | 검은색을 주조로 한 홈페이지 디자인(www.giorgioarmani.com)

좋아 보이는 것들의 비밀

▲ **그림 4-47** | 검은색의 패션 디자인, 요지 야마모토(Yohji Yamamoto)

그림 4-47은 검은색의 마술사라 할 수 있는 요지 야마모토의 패션 디자인으로, 검은색을 하나의 색가를 지닌 당당한 모습으로 표현해냈다. 몸매의 선에 맞추어 디자인하기보다는 자체의 모양에 충실하여 직선적이면서도 단순하고 경건한 느낌을 주며, 검은색을 사용하여 강한 정신성을 부여한다.

우리 눈에는 명암을 감지하는 간상체와 색을 식별하는 추상체가 따로 구분되어 있다. 간상체는 망막의 주변에 많이 분포되어 있으며, 마치 고감도 흑백 필름처럼 어두운 곳에서 작용한다. 추상체는 주로 밝은 곳에서 작용하므로 어두운 곳에서는 색을 느낄 수가 없다. 명암에서는 말 그대로 밝고 어두운 정도, 즉 명도가 중요한 기준이 된다. 명도는 밝고 어두운 것에만 관계할 것 같지만, 사실 색을 조화시키는 중요한 역할을 한다. 노련한 색 감각을 가진 디자이너들은 미세한 명도 차이를 이용해 다양한 색들을 수월하게 다룬다.

색은 음악의 음색처럼 파란색이나 빨간색 등으로 개성을 보여주는 반면, 명도는 음악에서 음높이처럼 색의 위계질서를 분명히 하여 밝기의 기반을 닦는다. 색을 조화시킬 때 명도는 조화될 수 있는 기반을 마련한다. 색의 조화는 색 이전에 명도의 영향을 받게 되어 있으므로, 명도의 어울림에 문제가 없어야 한다.

▲ **그림 4-48** | 명도 차이가 거의 없는 보색 대비

▲ **그림 4-49** | 명도 차이가 많이 나는 보색 대비

그림 4-48처럼 빨간색과 녹색이 보색으로서 강하게 대비될 때, 두 색의 명도 차이가 거의 없으면 색의 대비감이나 그에 따른 조화의 정도가 약해져 안정된 조화를 이룰 수 없다. **그림** 4-49와 같이 명도를 적절히 조절해 주면 보색의 강한 대비와 더불어 명도 대비가 이루어지기 때문에 전체적으로는 강하면서도 안정된 색의 조화를 이룰 수 있다. 아무리 좋은 색을 쓰더라도 명도가 한쪽으로 치우치거나 밝기의 단계가 일정하지 않다면 색은 잘 어울리지 못한다. 명도는 색의 조화를 이루게 해주는 중요한 관점이자 방법이다.

그림 4-50은 길거리에서 흔히 볼 수 있는 게임기다. 물론 한눈에도 색이 좀 유치하다는 느낌이 드는데, 색의 명도를 살펴보면 그 이유를 분명하게 알 수 있다. 몸통의 명도는 매우 낮은 데 비해 색이 들어간 부분은 매우 밝다. 명도 대비가 심하므로 조형적으로 보여야 하겠지만, 밝은 부분의 색들이 모두 비슷한 명도이고 또한 작은 면에 많은 요소들이 복잡하게 들어갔기 때문에 명도의 조화를 따질 겨를도 없이 조잡해졌다. 튀어 보이게 하려고 모든 색을 형광으로 칠했지만, 명도 조절이 잘 안 되었기 때문에 별로 효과를 얻지 못했다. 이처럼 많은 색이 복잡하게 어울려 있을 경우, 명도는 수많은 색을 안정되게 교통정리함으로써 조화를 이루도록 하는 역할을 해낸다.

▲ **그림 4-50** | 거리의 조악한 게임기

색이 화려할수록 시각적인 자극이 강하기 때문에 색의 명도를 구별해내기 어렵다. 그러므로 색을 처음 공부하는 사람들은 검은색과 흰색 사이에 단계별로 수많은 회색을 넣어 명도를 구분하는 연습을 해보는 것이 좋다.

▲ **그림 4-51** | 베네통의 광고

▲ **그림 4-52** | 흑백으로 전환한 베네통의 광고

그림 4-51은 베네통 광고 사진으로, 여러 가지 색을 사용했지만 전혀 혼란스러운 느낌이 들지 않는다. 모든 색들의 명도 차이가 잘 정리되어 있기 때문이다. 흑백 사진으로 전환시켜 보면 이 사실을 금방 알 수 있다. 즉 원색으로 튀는 색들의 명도가 사실은 서로 뭉쳐 보이지 않도록 미세하게 조절되어 있다. 각각의 면들은 미세하지만 분명한 명도 차이를 이루기 때문에, 자신의 영역을 분명해 시각적으로 혼란스러워 보이지 않는 것이다.

이처럼 색을 조화시키는 데 명도의 역할은 대단히 중요하다. 따라서 디자이너는 색을 현란하게 만들기 이전에 색의 미세한 명도 차이를 구별할 수 있는 섬세한 눈을 가져야 한다.

좋아 보이는 것들의 비밀

명도의 단계

명도를 파악하는 단계

색의 명도는 어둡고 밝은 정도에 따라 여러 단계로 나눌 수 있다. 디자이너가 색의 명도를 미세한 단계로 나누어 파악할 수 있다면, 색을 더욱 정밀하게 다룰 수 있을 뿐만 아니라 색들을 쉽게 조화시킬 수 있다. 디자이너가 색의 명도를 파악하기 위해서는 먼저 그 색이 어떤 색가를 지니는지 알아내야 한다. 이때 색의 명도는 대상 색만으로는 알 수 없으며, 항상 가장 어두운 검은색과 가장 밝은 흰색을 기준으로 해서 구체적인 위치를 갖는다. 이것을 시각적으로 표현하면 **그림** 4–53과 같다.

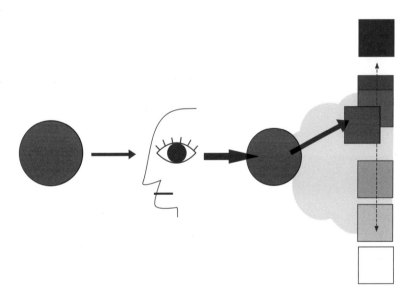

▲ **그림 4–53** | 색의 명도 단계에서 위치를 잡는 과정

흑백의 명도 단계

색의 명도 단계를 잘 다루기 위해서는 먼저 흑백의 명도 단계를 미세하게 다룰 수 있어야 한다. 흑백의 명도 단계는 보통 흰색과 검은색 포스터컬러를 섞어서 각 단계에 맞는 회색을 만드는 방법으로 훈련한다. 이렇게 훈련된 디자이너는 어떤 색이 눈앞에 제시되더라도 순간적으로 명도를 감지하고 좋은 색의 조화를 구현할 수 있다.

처음부터 너무 많은 명도 단계로 나누면 어려우므로, 적당한 단계에서 시작하여 점점 단계의 수를 높이면서 훈련하는 것이 바람직하다. 처음에는 위에 흰색을, 아래에는 검은색을 두고 중간색을 넣는 식으로 연습하는 것이 좋다. 이때 정확한 중간 단계를 잡아야 한다. **그림** 4-54처럼 무조건 수치적으로 흰색 50%, 검은색 50%만 섞는 것이 아니라 시각적으로 흰색과 검은색의 중간에 들어가는 회색을 찾아야 한다. 그러므로 수치에 감각을 내맡겨서는 안 되며, 시각적으로 흰색이 50%를 넘어야 정확히 중간 단계의 회색을 얻을 수 있다.

흰색과 검은색과의 명도 거리를 눈의 감각을 최대한 발휘하여 잡아주어야 한다. 검은색 50%, 흰색 50%로 단순히 수치만 가지고 맞추려고 하면 틀리기가 쉽다. 시각적인 면에서 보면 흰색이 50%를 넘어야 정확히 중간 단계의 회색이 나오기 때문이다.

▲ **그림 4-54** | 흑백의 중간 명도

이런 식으로 처음에는 3단계, 그 다음은 5단계, 7단계 등으로 늘려가면서 미세한 명도 단계를 눈에 익힌다. 수많은 단계의 무채색이 만들어지면 각 명도 단계마다 색 느낌이 달라지므로 개성이 풍부한 디자인을 할 수 있다.

▲ **그림 4-55** | 흑백의 명도 단계

그림 4-56의 홈페이지 디자인은 무채색의
단계만으로 우아하고 풍부한 느낌의 색을
구현하고 있다. 여러 가지 색을 사용하지
않고 다양한 명도 단계만으로도 이렇게 다
양한 느낌을 표현할 수 있다.

▲ **그림 4-56** | 흑백의 명도 단계만으로 디자인된 홈
페이지(www.anthontysuau.com)

삼원색의 명도 단계

흑백의 명도가 익숙해지고 나면, 수준을 높여서 색의 명도를 구분하는 단계로 나
아간다. 역시 위아래를 각각 흰색과 검은색으로 하고 중간에 흰색과 검은색을 섞
어서 명도 단계를 내면 된다. 먼저 5단계부터 시작하는 것이 효과적이다. 삼원색
을 다섯 개의 명도 단계로 표현하면 **그림** 4-57과 같다. 5단계에서 10단계, 20단계
등으로 명도의 단계를 늘려가면서 연습하면 미세한 명도 감각이 키워지고, 그 속
에서 많은 색들을 익힐 수 있다.

▲ **그림 4-57** | 삼원색의 명도 단계

그림 4-58의 홈페이지 디자인은 노란색의 명도 단계만으로 디자인되어 있다. 흰색에서 노란색, 어두운 회색에서 검은색에 이르기까지 노란색 명도 단계의 색이 다들어 있다. 그림 4-59에서 씨 월드의 마크와 로고는 모두 파란색의 명도 단계만으로 디자인되었다. 주조색인 파란색은 바다를 테마로 한 씨 월드의 이미지를 단순하지만 강하게 기호화했으며, 원 안의 물결과 범고래로 이루어진 마크는 많은 색을 사용하지 않으면서도 풍부한 형태감과 색감을 느끼게 해준다.

▲ 그림 4-58 | 노란색 명도 단계만으로 디자인된 홈페이지 ▲ 그림 4-59 | 씨 월드의 마크와 로고
(www.pbs.org)

그림 4-60의 패션 디자인은 단 세 가지 색으로 이루어졌지만, 파란색의 명도 단계를 압축해서 보여준다. 전체적으로는 밝은 파란색에서 어두운 파란색을 거쳐 검은색으로 진행되는 명도의 방향을 감지하게 함으로써 강한 통일감을 느끼게 한다. 그러나 밝은 파란색과 파란 원색, 검은색 간의 명도와 채도 간격이 크기 때문에 색상 대비가 이루어진 것 같은 강한 색 이미지를 보여준다.

그림 4-61의 홈페이지 디자인에서는 파란색의 명도 단계를 디자인에 그대로 반영했다. 파란색에서 회색 단계로 넘어가는 과정을 면 처리하여 디자인에 그대로 적용해낸 참신한 아이디어를 보여준다.

▲ 그림 4-60 | 마크 제이콥스(Marc Jacobs)의 패션 디자인

| Note | 명도의 단계가 두드러지는 것이 좋은 것만은 아니다. 때로는 명도 차이를 일부러 적게 해서 은은하고 신비로운 느낌을 표현해야 할 때도 있다. 만약 부분의 명도차를 분명하게 구분해버리면 명료하기는 하지만 신비로운 느낌은 감소된다. 이런 점에서 디자인은 항상 상대적이므로 디자이너는 분위기 파악을 잘해야 한다.

좋아 보이는 것들의 비밀

▲ **그림 4-61** | 파란색의 명도 단계로 디자인된 홈페이지
(www.media4th.com)

▲ **그림 4-62** | 빨간색의 명도 단계로 디자인된 인테리어 디자인

그림 4-62의 인테리어 디자인은 빨간색의 명도 단계만으로 디자인되었다. 가장 많은 면적을 순수한 빨간색이 차지하고 있어서 전체적으로 강렬하면서도 채도가 높아 보인다. 부분적으로 빨간 원색보다 밝은 색과 어두운 색들을 양념처럼 사용했지만, 벽이나 쿠션에는 명도 차이가 크게 나지 않는 색들을 사용하여 전체를 해치지 않는 상태에서 약간의 변화만 주고 있다.

그림 4-63의 패션 디자인은 빨간색의 단계만으로 얼마나 강하고 풍부하게 색을 표현할 수 있는지 보여준다. 흰색에서 빨간 원색에 이르기까지 부드럽게 그러데이션을 이루는 것이 아니라, 전체에서 밝은 색과 빨간색이 서로 섞여 있기 때문에 번쩍이는 것처럼 명도 대비가 느껴진다. 전체적으로 명도 차이는 크게 나지 않지만, 그와 비슷한 깊이 있는 색감을 만들어내는 것이 이 디자인의 특징이다.

이 옷은 빨간색 이하의 명도 단계가 없고 또한 아주 밝은 색과 검은색에 가까운 색이 대비되었기 때문에 명도 대비의 정도가 큰 색의 배치는 아니다. 하지만 여러 곳에서 명도 대비가 이루어져 전체 느낌이 강하다. 검은색까지 내려가지 않는 색의 톤은 옷의 전체 느낌을 밝고 화려하게 만든다.

▲ **그림 4-63** | 빨간색의 단계로 디자인된 패션 디자인, 존 갈리아노

기타 색의 명도 단계

삼원색뿐만 아니라 명도를 중심으로 색은 매우 다양하게 조화된다. **그림** 4-64의 홈페이지 디자인은 채도가 낮은 파란색 계통 색의 명도 단계로 조화되어 있다. 여기에는 명도가 높은 색들이 미세한 명도 단계를 이루면서 배치되어 있는데, 이렇게 색과 색 사이의 명도 간격이 넓지 않은 경우에는 명도의 정도를 조절해 주기가 쉽지 않다. 그렇지만 명도의 간격이 아무리 좁아도 각 명도 단계 사이에는 수많은 색이 들어갈 수 있다. 이렇게 밝은 단계에서 명도의 조화가 이루어지면 전체 색의 느낌은 안정되고 편안해진다.

▲ **그림 4-64** | 고명도의 파란색 단계로 디자인된 홈페이지(www.skvisual.com)

▲ **그림 4-65** | 장 폴 고티에 (Jean Paul Gaultier)의 패션 디자인

색의 명도가 서로 뚜렷하면 명도 대비가 명확하게 이루어져서 시각적으로 시원한 느낌을 준다. 하지만 명도 단계가 분명하지 않으면 색 차이가 명확하지 않기 때문에 시각적으로 약해 보인다.

조형에서는 완벽하게 좋은 것도 없고 또한 모두 좋지 않은 것도 없다. 단지 특징이 있을 뿐이다. 때로는 모호하면서도 신비로운 분위기를 표현해야 할 때가 있는데, 이럴 때는 시각적으로 약해 보이는 색을 구현할 수 있어야 한다.

그림 4-65 장 폴 고티에의 패션 디자인에서는 하나의 주조색을 기준으로 아주 밝은 색에서 아주 어두운 색에 이르기까지 넓은 명도 단계의 스펙트럼을 보여준다. 크게 보면 상의의 밝은 색과 하의의 어두운 색이 대비되고 있으며, 머리를 두른 천과 허리띠 등이 중간 단계의 색을 이루고 있다. 이렇게 색의 명도 단계가 뚜렷하면 시원해 보이고 색의 대비가 강해진다.

그림 4-66의 자동차 디자인에서는 중간 명도인 빨간색이 중심을 잡고 흰색과 검은색이 대비를 이루고 있다. 각 색깔들은 뚜렷한 명도 단계를 이루고 있어서 선명한 색감을 준다. 빨간색이 전체 디자인의 대부분을 차지하고 있고, 흰색이 좁게 여러

군데에 들어가서 조형적 포인트를 이루고 있다. 검은색은 빨간색을 뒤에서 든든히 받쳐주는 역할을 한다. 이렇게 명도가 강하게 대비를 이루면서 자동차의 인상이 매우 강렬해졌다.

▲ **그림 4-66** | 흰색과 빨간색, 검은색으로 디자인된 자동차

▲ **그림 4-67** | 마크 제이콥스의 패션 디자인

그림 4-67의 패션 디자인은 전체적으로 보면 상의와 치마는 회색 티 및 검은색 스타킹과 뚜렷한 명도 대비를 이룬다. 그런데 상의 재킷과 치마의 스트라이프 무늬는 바탕색과 구별될 듯 말 듯할 정도의 명도로 들어가 있다. 일반적으로 이 정도의 애매한 명도 차는 그다지 좋은 색 감각이라고 보기 힘들지만, 전체적으로 볼 때 귀엽고 부드러운 느낌을 주는 가장 적절한 방법이라는 것을 알 수 있다. 그리고 재킷과 치마의 형태를 해체시키지 않는 장치가 되기도 한다. 만약 이 무늬의 명도가 바탕과 차이가 많이 났다면 색 차이는 분명해지겠지만, 무늬가 너무 도드라져서 치마나 재킷의 형태는 해체되었을 것이다. 색의 명도 차이도 이렇게 상황에 따라 분명하지 않게 해줄 수 있어야 한다.

여기까지는 대개 색채 공부를 시작할 때 가장 기초로 학습하는 과정이다. 사각형에 색을 채워 넣는 일이 지루하고 단순해 보이지만, 디자이너는 이런 과정을 통해 색의 명도가 가지는 포지션을 몸으로 익힐 수 있다. 흑백의 명도 단계에서와 같이 물감을 이리저리 섞는 과정에서 정확한 색의 명도를 찾아낼 수 있는 것이다. 감각 있는 디자이너들이 일반 사람들에 비해서 탁월한 색 감각이 있는 것은 타고난 재능 때문이 아니라 이 같은 학습 과정 때문이다.

지금까지 배운 색상, 채도, 명도의 세 가지 변수는 색을 체계화하는 가장 중요한 기둥이다. 세상의 모든 색들은 이 세 가지 기준을 통해서 체계화되며, 이러한 체계를 통해 우리는 눈에 보이는 수많은 색들을 통제할 수 있다. 그러므로 디자이너는 반드시 이 세 가지 기준을 확립하여 다양한 색의 세계를 다룰 줄 알아야 한다.

명도 차이를 파악하고 여러 가지 색의 명도 단계를 만들어 본다

0 1 흰색과 검은색을 위아래에 두고 10단계, 20단계의 명도를 만들어 보자.

0 2 앞에서 공부한 것처럼 여섯 개의 기본 원색을 넣어서 흰색과 검은색의 명도 단계를 만들어 보자. 1번과 같이 10단계와 20단계를 순차적으로 만들어 보자.

0 3 그림처럼 삼원색의 명도 단계를 이용하여 기하학적인 면 구성을 해보자.

좋아 보이는 것들의 비밀

색의 조화에서 밝기의 역할

▲ **그림 4-68** | 보색 대비와 명도 대비의 대비 정도 비교

화려한 색이 눈을 더 자극할 것 같지만, 사실 우리 눈에는 명도가 우선이다. 색과 색이 만날 때 명도 차이가 뚜렷하면 조형적으로 혼란스럽지 않고 색이 서로 잘 어울린다. 색상 대비는 심하지만 명도 차이가 나지 않으면 색은 조화를 이루지 못한다. **그림** 4-69처럼 색이 조화로워 보이지 않을 경우 흑백 명암으로 전환해 보면, 명도 차이가 크지 않거나 명도가 부분적으로 뭉쳐 있다는 것을 알 수 있다.

▲ **그림 4-69** | 거리의 네온

차분하고 안정된 조화를 이루고 싶을 때나 신비로운 느낌을 줄 때는 명도 차이가 나지 않게 해주는 것이 좋지만, 색상 대비가 심한 경우 명도 차이가 많이 나지 않으면 **그림** 4-70처럼 번쩍거리는 현상이 생겨 눈이 피로하고 불쾌해진다.

▲ **그림 4-70** | 명도 대비가 뚜렷하지 않은 색의 어울림

그림 4-71의 패션 디자인은 화려한 색으로 구성되었으면서도 명도의 조화가 잘 이루어졌기 때문에 시각적으로 안정돼 보인다. 이 패션 디자인에서는 모두 원색 및 원색에 가까운 색을 사용했는데, 가운데 붉은색 계통의 색이 양 색들을 안정되게 잡아주어 비교적 잘 어울리게 한다. 왼쪽의 노란색과 오른쪽의 파란색의 명도는 둘 다 비슷해서 서로 대구를 이루고, 가운데 색은 좀 더 어두워서 색의 균형을 잘 구축하고 있다. 이 디자인에 사용된 각각의 색들은 채도가 높아서 들뜨기 쉬우나, 전체 색의 균형이 잘 잡혀 있기 때문에 발랄하면서도 안정된 느낌을 준다.

그림 4-72의 베네통 광고에서는 매우 많은 색들이 구현되어 있지만, 명도의 조화가 잘 이루어져 있기 때문에 복잡하거나 혼란스러워 보이지 않는다. 이 사진을 흑백으로 전환해 보면 색의 조화도 절묘하지만 명도의 조화도 매우 뛰어나다는 것을 알 수 있다. 즉 어두운 단계에서 밝은 단계의 명암에 이르기까지 명도의 단계가 아주 미세하게 나누어져 있다. 그리고 큰 면에서 작은 면에 이르기까지 명도의 경계가 뭉개지는 부분이 없고 선명하다. 이것은 미세한 부분들의 명도까지도 치밀하게 계산했음을 증명한다.

▲ **그림 4-71** | 이세이 미야케(Issey Miyake)의 패션 디자인

▲ **그림 4-72** | 화려한 색 조화를 이룬 베네통의 패션 광고

▲ **그림 4-73** | 흑백으로 전환한 베네통의 패션 광고

좋아 보이는 것들의 비밀

색 조화에서 명도의 역할을 파악한다

0 1 아무 색이나 정해서 그 색의 명도에 해당 하는 회색을 만들어 보자. 그리고 처음의 색을 흑백으로 전환하여, 추측으로 만든 회 색과 일치하는지 확인해 보도록 하자.

0 2 색 조화가 잘된 디자인을 골라 아래의 예에서처럼 분포 면적에 따라 명도 조화를 분석해 보자.

0 3 그림처럼 기하학 구성을 한 다음, 색을 채도 대비와 보색 대비 등에 입각하여 명도 단계가 분명히 차이나도록 하 면서 자유롭게 조화시켜 보자.

검은색과 흰색
그리고 어울림 0 4

흰색

서양의 색채 논리에서 검은색과 흰색은 색가를 가지지 않고 명도만 갖는다. 하지만 동양에서 이 두 색은 삼원색과 마찬가지로 동등한 색으로 대접받는다. 동양의 오방색에는 삼원색인 빨간색, 파란색, 노란색에 검은색과 흰색이 들어 있다. 검은색과 흰색은 사실 하나의 색으로서 보더라도 당당한 자리를 차지한다. 흰색이 주는 맑고 깨끗한 느낌은 색이 결핍되어 있다기보다는 하나의 색으로서 모자람이 없다. 그래서 디자인에서 흰색은 디자이너의 감각을 구현하는 중요한 색의 표현으로 애용된다. 편집에서의 화이트 스페이스나 샤넬과 같은 명품들의 디자인에서 흰색은 원색에 뒤지지 않는 가치를 갖는다.

▲ **그림 4-74** | 흰색을 주조로 한 홈페이지
(www. toddhase.com)

그림 4-74의 홈페이지 디자인에서는 부분을 제외하고 모두 흰색으로 되어 있다. 흰색은 색이 들어가지 않은 상태를 의미하지만, 여기서 흰색은 아무런 느낌을 주지 않는 것이 아니라 매우 청결하고 우아한 분위기를 조성한다. 배경에 있는 가구의 형태와 색채는 흰색과 더불어 고급스럽고 신비로운 느낌을 준다. 이 홈페이지 디자인은 흰색으로 비워져 있는 것이 아니라 우아하고 멋있는 흰색으로 가득 채워져 있는 것이다.

흰색의 이미지는 **그림** 4-75의 패션 디자인에서와 같이 약한 듯하면서도 자유롭고, 무한히 청결하고 정숙한 느낌을 준다. 다른 유채색들은 항상 주변의 색과 같이 어울리면서 다양한 인상을 갖지만, 흰색과 검은색만은 주변에 어떤 색이 오더라도 독립적이다.

▲ **그림 4-75** | 흰색으로 디자인된 패션 디자인, 준야 와타나베(Junya Watanabe)

▲ **그림 4-76** | 흰색 자동차.

물이나 공기처럼 흰색은 아무리 오래 보아도 질리지 않는다. 그래서 대개 내구성이 좋아서 오래 쓰고 많은 사람들에게 노출되는 디자인에 흰색을 많이 사용한다. 전자제품이나 건축물, 자동차, 신발 등에 흰색을 많이 사용하는 것도 그런 이유에서이다.

| Note | 흰색을 옷에 사용하면 상징성을 갖게 된다. 우리 민족은 백의민족으로서 성스러운 이미지를 스스로 부여하고 있으며, 결혼식과 같은 특별한 경우에도 흰색을 사용한다. 또한 성직자나 초월적인 힘을 가진 존재, 종교적 절대자, 학자 등 뭔가 현실을 넘어서 있는 사람들은 대개 흰색 옷을 입는다.
〈반지의 제왕〉 1편에 나온 회색의 마법사 간달프가 마법이 약해진 모습을 보였던 반면, 2편에서는 흰색의 간달프로 다시 살아나 한층 업그레이드된 마법사로서 강력한 힘을 보여준다.

검은색

검은색은 독립적이라는 점과 오래 봐도 질리지 않는다는 점 그리고 초월적이라는 점에서 흰색과 많은 부분 일치하지만, 색의 인상은 반대되는 점이 많다. 검은색은 차분하고 무거운 느낌이 있지만 어떻게 사용하는가에 따라 현대적이고 세련된 느

낌을 가진다. 그래서 흰색과 마찬가지로 시간의 때를 타지 않는 명품이나 차분한 느낌을 구현하는 디자인에 자주 애용된다.

그림 4-77의 샤넬 홈페이지 디자인은 샤넬의 패션 디자인을 꼭 닮았다. 검은색은 샤넬의 트레이드마크라고 할 수 있을 정도로 샤넬을 대표하며, 엄숙함이나 무거움보다는 현대성과 세련됨을 상징한다. 샤넬의 홈페이지에서도 알 수 있듯이 검은색의 바탕은 시계나 옷, 향수 등과 어울리면서 색과 빛이 없는 암흑으로 다가오기보다는 부와 우아함, 유행의 첨단이란 느낌을 환기시킨다.

▲ **그림 4-77** | 검은색을 주조로 한 샤넬의 홈페이지 디자인(www.chanel.com)

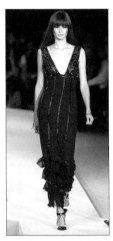

▲ **그림 4-78** | 샤넬의 패션 디자인

영화에 나오는 드라큘라나 저승사자 등은 모두 검은색 옷을 입고 있다. 이처럼 검은색은 삶보다는 죽음을 연상시키므로 옷에서는 부정적인 성격을 갖는다. 하지만 **그림** 4-78 샤넬의 패션 디자인에서는 그러한 무거움보다는 부유함, 여성스러움, 나아가서는 섹시한 관능미가 느껴진다. 색으로써 검은색의 이미지는 이처럼 이중적이고 복합적이다. 한마디로 정의할 수 없는 다양한 인상을 함축하고 있는 것이 검은색의 매력이다. 이렇게 흰색과 검은색의 무채색은 색이 결핍된 추상적인 색의 범주에 멈추지 않고, 그 자체로 훌륭한 색가를 지닌 색으로서 디자인에 많이 사용된다. 그런데 이처럼 개성이 강한 검은색과 흰색이 만나면 어떻게 될까?

흰색과 검은색의 어울림

이 세상에서 가장 강한 대비를 이루는 색은 무엇일까? 그것은 바로 흰색과 검은색이다. 앞서 살펴본 바와 같이 우리 눈에는 색채보다는 명도가 더 강하게 들어온다. 따라서 색채 대비보다는 명도 대비가 더 강하며, 명도 대비 중에서도 가장 밝은 흰색과 가장 어두운 검은색의 대비가 가장 강하다. **그림** 4-79를 보면 전철역 지붕 사이로 들어오는 밝은 빛은 지붕을 상대적으로 어둡게 만들면서 강력한 명도 대비를 이룬다. 색채나 명도와 같은 조형의 원리들은 모두 일상 체험에서 시작된다. 이렇게 강한 명도 대비는 시각적으로 강렬한 충격을 줄 뿐만 아니라, 대단한 시각적 쾌감을 남긴다.

▲ **그림 4-80** | 검은색과 흰색으로 디자인된 엠포리오 아르마니(Emporio Armani)의 패션 디자인

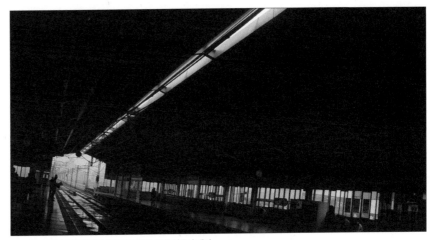

▲ **그림 4-79** | 전철역 지붕 사이로 들어온 빛과 어둠의 대비

그림 4-80의 패션 디자인에서 알 수 있듯이 흰색과 검은색을 함께 사용하면 강한 조형적 인상을 주고, 두 색의 상반된 성격과 비슷한 성격을 고루 갖추게 된다. 차분하고 질리지 않으면서 검은색의 엄숙함과 섹시함에 흰색의 가벼움과 정숙함이 더해져서 상당히 복합적인 느낌을 준다. 이 디자인에서 상의의 검은색은 대담하고 섹시한 느낌을 환기시키지만 하의의 흰색은 깨끗한 느낌을 준다.

검은색과 흰색은 색의 느낌이 너무 초월적이다 보니, 대비가 심하더라도 활동적인 느낌을 주기 어렵다. 그래서 스포츠 분야보다는 우아한 여성복이나 명품 등에

자주 구현되어 왔다. 하지만 **그림** 4-81의 운동화는 그러한 흑백의 한계를 뛰어넘어 매우 화려하고 감각적인 대비를 보여준다. 먼저 검은색을 바탕으로 한 흰색은 곡선을 타고 부드럽고 속도감 있게 운동화를 감싸며 흐른다. 검은색 위를 흐르는 하얀 곡선은 극렬한 대비로 두드러지면서도 검은색의 경건함을 캐주얼하게 바꾸어 버린다. 일반적으로 검은색은 직선이나 절제된 곡선에 어울리는 것으로 생각하는데, 이렇게 다이내믹한 곡률로 이루어진 선과 어우러지면 감성적으로 바뀐다. 강한 명도 대비와 초월적인 색의 느낌이 활동적으로 바뀌어, 어떤 화려한 색으로 디자인된 신발보다도 역동적으로 보인다. 신발 앞에 들어가 있는 흰색의 푸마 모양은 검은색의 딱딱함을 다시 한 번 완화해 주는 역할을 한다.

▲ **그림 4-81** | 검은색과 흰색의 대비가 강한 푸마의 신발 디자인

좋아 보이는 것들의 비밀

흰색과 검은색의 조형적 어울림을 연습해 본다

0 1 흰색을 주조색으로 하여 사각형 면을 조형적으로 구성해
보자.

0 2 검은색을 주조색으로 하여 그림과 같이 기하학적 면 구
성을 해보자.

0 3 흰색, 검은색을 같은 비율로 넣어서 그림과 같이 면 구성
을 해보자.

5장

채도

여러 가지 색이 섞였을 때 흔히 '칙칙하다'라는 부정적인 표현을 많이 한다. 밝고 경쾌하고 분명한 원색에 비했을 때, 이 색도 아니고 저 색도 아닌 혼탁한 색이 좋은 느낌을 주지 않는 것은 사실이다. 하지만 기쁜 듯 슬픈 듯 애매한 모나리자의 미소가 신비스러워 보이는 것처럼, 이 색인 것 같으면서도 저 색인 것 같은 묘한 느낌의 색들은 원색이 품지 못한 은근한 매력을 갖는다. 색을 오래 대하다 보면 눈을 향해 자극적으로 달려드는 원색보다는 은근한 매력을 풍기는 이런 색들이 더 좋아 보인다. 그래서 대부분의 명품들에는 맑고 투명한 원색보다는 색의 계보가 애매해 보이는 색들이 많이 사용된다.

감산혼합과 가산혼합

왼쪽의 가구 디자인과 오른쪽의 패션 디자인을 색을 중심으로 비교해 보자. 왼쪽의 가구는 화려한 느낌의 색으로, 오른쪽의 패션 디자인은 차분하고 우아한 느낌의 색으로 되어 있다. 이렇게 색의 느낌이 서로 다른 것은 색의 맑고 탁한 정도가 다르기 때문이다.

▲ **그림 4-82** | 에토레 소트사스의 책상

▲ **그림 4-83** | 파코라반(Paco Rabane)의 패션 디자인

색의 맑고 탁한 정도는 삼원색을 기준으로 한 색상의 연결 체계와는 또 다른 색의 체계를 이룬다. 같은 계통의 색이라도 어떤 색은 아주 맑아서 명쾌해 보이지만, 어떤 색은 아주 탁해서 색을 구별하기 어려운 경우가 있다. 이렇게 한 계통의 색

에서도 맑고 탁한 정도에 따라 아주 많은 색들의 단계가 나올 수가 있는데, 이러한 색들의 맑고 탁한 정도를 '채도'라고 한다.

색을 맑고 탁한 정도에 따라 체계화하면 원색 중심의 색채 구조(색상환)에서는 정리되지 못했던 색들을 모두 하나의 체계로 묶어낼 수 있다. 따라서 색상환의 체계가 색의 뼈대에 해당한다면, 채도는 이 뼈대에 붙은 근육이나 살에 해당한다고 볼 수 있다. 뼈와 살이 체계화되면서 색은 비로소 완전한 몸을 이룬다. 즉 채도는 색을 조화시키는 중요한 역할을 하며, 색을 체계화시키는 중요한 기준이 된다.

맑은 색(원색)　탁한 색(섞인 색)

▲ **그림 4-84** | 맑은 색과 탁한 색의 중첩

세상에는 원색이 드물다. 사람들이 보는 색은 대부분 섞인 색들이다. 따라서 원색은 관념적이고 비현실적이다. 그러므로 디자이너는 채도가 낮은 색들을 이 색 저색이 섞인 주체적이지 못한 탁한 색으로 볼 것이 아니라, 빨간색이나 파란색과 같이 자신만의 분명한 가치를 가진 색으로 대접해 주어야 한다.

세상의 모든 색들은 삼원색에서 파생한 것들로서, 어떠한 색이든지 이 삼원색을 섞어서 만들 수 있다. **그림** 4-85처럼 삼원색들이 서로 섞이면, 마치 여러 가지 분자가 결합해서 이 세상의 모든 물질들을 만들 듯 수많은 색들이 만들어진다.

▲ **그림 4-85** | 삼원색의 섞임에 따른 색의 증식(사각형에 가까울수록 채도가 낮아진다)

좋아 보이는 것들의 비밀

흔히 인쇄를 할 때 4도 인쇄니, 5도 인쇄니 하는 것은 기본 원색이 몇 가지나 들어가는 지에 관한 말이다. 도수가 올라간다는 것은 인쇄를 할 때 기본으로 들어가는 원색 잉크 의 가짓수가 늘어나는 것을 의미한다. 원색 이 많으면 색이 서로 섞여서 탁해지는 정도 가 낮아질 수 있기 때문에 색감이 아무래도 맑아진다.

프린터의 원리도 마찬가지다. 프린터의 잉크 를 보면 컬러 잉크는 삼원색이나 거기에 몇 가지 색이 덧붙여 들어가 있고, 검은색 잉크 가 따로 들어가게 되어 있다. 이 색들이 서로 섞여서 어떠한 사진이나 그림을 출력하더라 도 원본과 거의 흡사한 상태로 재현된다.

도료나 안료를 섞어서 색을 만드는 감산혼합 과 달리, 가산혼합은 빛을 섞어서 색을 만든 다. 'RGB'란 빛의 삼원색을 뜻한다. 빛은 서 로 섞이면 채도가 높아지고 밝아지며 스펙트 럼과는 반대 현상이 생긴다. 따라서 빛을 섞 으면 도료를 섞는 것과는 정반대의 색채 효 과가 만들어진다. 실제로 가산혼합은 조명 디자인에서만 사용되므로, 가산혼합의 개념 정도만 알고 넘어가자.

즉 세상의 모든 색들은 삼원색이 얼마나 섞였는가에 따라 체계화될 수 있다. 이렇 게 삼원색을 섞어서 색을 만드는 것을 '감산혼합'이라고 한다. 예를 들어 도료나 인쇄 등 색과 관련된 작업에서 사용되는 색을 만드는 근본 원리들은 모두 이 감산 혼합을 따른다.

컬러 화보집이나 인쇄물을 확대경으로 자세히 보면 아주 조그마한 점으로 되어 있음을 발견할 수 있다. 아무리 미세하고 정밀한 사진 인쇄물이라도 모두 색점으 로 되어 있다. 게다가 이 색점들을 자세히 보면, 색이 아무리 복잡해 보여도 삼원 색과 검은색으로 되어 있다는 것을 알 수 있다. 이 삼원색의 색점들이 어떤 비율 로 섞이는가에 따라서 다양한 색이 만들어진다. 삼원색과 검은색의 'CMYK'는 모 니터 화면이 아니라 인쇄를 위한 디자인 원고를 만들 때 반드시 세팅해야 할 감산 혼합의 체계다.

'RGB'를 'CMYK'로 전환하면 채도가 크게 떨어진다. 왜냐하면 감산혼합은 색이 섞여서 만들어지므로, 같은 색이라도 빛이 섞여서 만들어지는 색과는 비교할 수 없을 정도로 탁해지기 때문이다. 인쇄에서는 아무리 복잡하고 화려한 색이라도 이처럼 삼원색과 검은색의 조합으로 만들어진다.

▲ **그림 4-86** | 인쇄물을 확대하면 보이는 색점

▲ **그림 4-87** | 삼광색을 이용한 조명 디자인

그런데 왜 검은색이 들어갔을까? 그것은 삼원색을 아무리 섞더라도 검은색이 아 닌 회색이 나오기 때문이다. 그렇기 때문에 검은색을 따로 추가하여 색의 어둡기

를 표현하는 것이다. 감산혼합의 단점은 색들이 서로 섞일수록 탁해진다는 것이다. 특히 선명한 인쇄를 해야 할 때는 검은색처럼 원색 중에 일부를 별색으로 첨가하여 맑은 색의 느낌이 들도록 하는 경우가 많다. 프린터 중에도 기본 삼원색에 따로 맑은 별색을 몇 개 첨가하여 선명한 출력물을 얻을 수 있도록 제작된 것들이 많다.

| Note | 가산혼합은 빛을 섞어서 색을 만드는 것을 말한다. 빛의 삼원색은 색상의 삼원색과는 조금 달라서 색상의 노란색 대신에 녹색이 들어가 있다. 그래서 빛의 삼원색을 보통 이니셜만 따서 'R(Red)G(Green)B(Blue)'로 부른다.

빛을 스펙트럼으로 분해하면 각종 색이 다 드러나는 것처럼, 빛의 삼원색을 서로 섞어주면 점점 밝아지고 나중에는 백색광이 된다. 색상의 경우와는 전혀 반대다. 인쇄의 색점들처럼 모니터에도 빛의 점이 있는데, 색의 삼원색의 경우와 마찬가지로 미세하게 모니터의 표면에 비치는 빛의 삼원색 점이 서로 모여서 수천만 칼라를 만들어낸다. 참고로 'CMYK'는 파란색 C(Cyan), 빨간색 M(Magenta), 노란색 Y(Yellow), 검은색 K(Black)를 뜻한다.

삼원색을 모두 섞으면 검은색이 아니라 회색이 만들어지기 때문에 인쇄할 때는 검은색을 따로 첨가해 준다. 따라서 인쇄에서는 삼원색(CMY)에 검은색(K)을 합쳐서 CMYK를 기본 색 체계로 하고 있다.

채도를 통한
풍부한 색의 구현 02

빨간색, 파란색, 노란색의 삼원색을 모두 섞으면 회색이 된다. 회색은 색가가 없고 밝고 어두움만 있는 무채색이다. 색을 섞으면 무채색에 가까워지고 색가가 약해진다. 예를 들어 파란색과 노란색을 섞으면 녹색이 되고, 녹색에 빨간색을 섞어주면 무채색에 가까워진다. 이때 만들어지는 색은 각 단계마다 탁한 정도가 다르

며, 이 단계에 따라서 색의 위계질서를 잡아줄 수가 있다. **그림** 4-88처럼 원색인 파란색을 맨 위에 올리면 그 다음은 녹색, 회색 순으로 3단계의 질서를 잡아줄 수가 있다. 아래로 갈수록 탁한 정도, 즉 채도가 낮아진다.

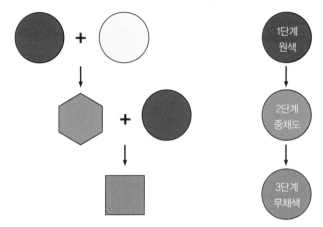

▲ **그림 4-88** | 색의 섞임과 채도의 단계

채도 대비를 능숙하게 구현하기 위해서는 우선 채도의 정도를 세밀하게 구분할 수 있는 안목이 필요하다. 구체적으로 어떤 원색에 가까운 색인지, 채도와 명도는 어느 정도인지 등을 정밀하게 파악해서 정확한 색의 위치를 잡아야 그에 적절한 색을 조화시킬 수 있다.

일반적으로 노란색이나 파란색과 같은 색상은 구분하기가 쉬우나 채도는 한눈에 알아차리기가 쉽지 않다. 이론적으로는 채도를 수치로 체계화할 수 있지만, 실제로 디자인할 때는 일일이 수치를 계산하면서 배색을 하기 힘들다. 그리고 수치로 계산할 수 있다 하더라도 디자이너는 한눈에 색을 알아차릴 수 있는 감각이 있어야 한다.

그런데 삼원색을 섞을 경우 양이 달라지면 문제가 복잡해진다. **그림** 4-89와 같이 삼원색이 서로 다른 양으로 섞이면 무한히 많은 색가를 가진 색이 만들어지고, 원색과 무채색 사이에는 많은 단계가 만들어진다. 이처럼 원색이 서로 섞여서 무채색까지 이르는 채도 단계와 무채색의 명도 단계를 세밀하게 체계화한다면 **그림** 4-90과 같은 색의 구조를 만들어 볼 수 있다. 여기서 세로는 원색에서 무채색에 이르는 채도의 정도가 기준이 되고, 가로는 흰색에서 검은색에 이르는 명도가 기준이 된다. 같은 정도의 채도를 가진 색이라도 이렇게 명도와 채도를 기준으로 색을 체계화하면 어떤 색이든지 색이 속하는 위치를 체계적으로 잡을 수 있다.

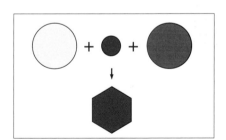 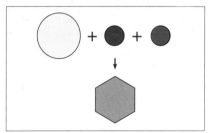

▲ **그림 4-89** | 색이 섞이는 비율에 따른 색의 차이

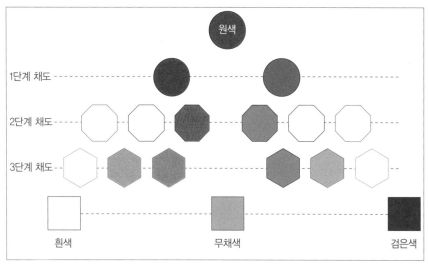

▲ **그림 4-90** | 채도와 명도에 의한 색의 체계(빨간색일 경우)

이렇게 채도를 기준으로 해서 탁한 정도의 질서를 잡으면 채도의 단계는 보색이나 인접색처럼 색을 조화시키는 데 중요한 변수가 된다. 즉 채도가 낮은 색들은 채도가 높은 색에 대비되기 때문에 색의 어울림을 조절하는 중요한 요인이 된다. 동일 색상에서의 채도 대비처럼 같은 계열 색에서도 채도가 달라지면 다양한 색이 만들어진다. 여기에서 좀 더 나아가 **그림** 4-92처럼 서로 다른 색을 대비시켜 줄 때 채도까지 다르게 해주면 대비감이 훨씬 풍부해진다.

그림 4-93의 웹 디자인에는 노란색을 주조로 하여 여러 가지 채도의 색들이 조화되어 있다.

▲ **그림 4-91** | 동일 색상에서의 채도 대비

▲ **그림 4-92** | 다른 색상에서의 채도 대비

▲ **그림 4-93** | 노란색을 주조로 한 홈페이지 디자인(www.guyville.com)

좋아 보이는 것들의 비밀

채도만으로도 얼마나 인상적인 색 조화가 가능한지를 보여주는 좋은 예다. 색의 인상은 같은 색 내에서도 채도의 정도에 따라 전혀 다른 표정을 가질 수 있기 때문에 단조롭지 않은 색의 조화를 구현할 수 있다.

마치 훌륭한 요리사가 음식의 맛을 보고 어떤 재료들이 얼만큼 들어갔는지를 알아차리는 것과 같이, 디자이너도 색 분석의 훈련을 통해 미세한 눈의 감각을 키워야 한다. 채도 대비의 이론을 아는 것보다는 채도 대비를 감각하는 것이 색의 공부에서는 더 중요하다.

채도를 습관적으로 조율하기 위해서는 감각적으로 색의 좌표를 머릿속에 그릴 줄 알아야 한다. 이때 좌표란 색의 탁한 정도와 어떤 색가에 가까운지를 뜻한다. 예를 들어 **그림** 4-94처럼 어떤 색을 보는 순간 '이 색은 빨간색이 가장 많이 들어 있고 파란색과 노란색이 거의 비슷한 양으로 조금 들어 있다. 또 색이 섞인 것에 비해서는 그렇게 탁하지는 않지만 어두운 것을 보면 채도를 떨어뜨리기 위해서 보색보다는 검은색을 섞어 주었다.'는 식으로 채도와 색의 성분을 파악할 수 있어야 한다.

▲ **그림 4-95** │ 비비안 웨스트우드(Vivian Westwood)의 패션 디자인

▲ **그림 4-94** │ 저채도 색을 구성하는 색의 분석

그림 4-95의 패션 디자인처럼 채도와 명도가 아주 낮은 색은 어떤 색이 얼마나 섞였는지를 알아차리기가 힘들다. 그러나 주된 색의 경향에 따라서 인접색 대비, 보색 대비가 이루어지기 때문에 서로 두드러지기도 하고 묻혀서 하나가 되기도 한다. 채도와 명도가 낮아서 색을 느끼기가 힘들지만 허리띠와 상의, 하의의 색은 뚜렷하게 구분된다. 그 이유는 이 세 가지의 색이 서로 보색에 가까운 대비를 이루기 때문이다. 상의와 하의는 명도가 낮지만 파란색에 가까운 색이고 허리띠는 오렌지색에 가까운 저채도 색이다. 대비의 정도는 원색과 비교할 수 없을 정도로 약하지만, 보색 대비를 이루고 있기 때문에 색들이 서로 잘 구별되는 것이다.

색의 조화에서 채도의 역할을 파악한다

0 1 채도가 큰 순서로 색의 번호를 매겨보자.

0 2 그림처럼 6원색과 동일색에서 채도가 떨어진 색을 대비
시켜 보자.

0 3 그림처럼 6원색과 채도가 떨어진 보색을 대비시켜 보자.

0 4 그림에서 제시된 색을 보고 어떤 색들이 얼마만큼 섞였
는지 직접 색을 만들면서 추측해 보자.

중채도와 저채도 1
– 채도 떨어뜨리기

보색 섞기

▲ **그림 4-96** | 인접색 섞기

▲ **그림 4-97** | 보색 섞기

색채 대비에서 채도가 중요한 변수가 된다면, 디자이너들은 여러 가지 색을 자유롭게 조화시키기 위해 자기가 원하는 만큼 채도를 떨어뜨릴 수 있어야 한다. 그런데 색을 무조건 섞는다고 해서 채도가 떨어지는 것은 아니다. 오렌지색에 빨간색을 아무리 섞더라도 일정한 정도 이상은 채도가 떨어지지 않는다. 색을 섞을 때 맑은 상태를 유지하는 것도 어렵지만, 원하는 정도로 채도를 떨어뜨리는 것도 무척 어렵다. 그래서 채도를 떨어뜨리는 구체적인 방법을 알아놓을 필요가 있다.

보색을 섞어주면 채도도 떨어지지만, 여러 가지 색이 다양한 비율로 섞이기 때문에 미묘한 색을 만들 수 있다. 채도가 낮은 색은 칙칙해서 좋지 않은 색으로만 생각하기 쉽다. 그러나 매력적인 중채도나 저채도 색을 주조색으로 한 명품을 보면 알 수 있듯이, 채도가 낮은 색은 오래 보아도 질리지 않으며 보면 볼수록 깊은 매력이 있다. 하지만 채도가 낮은 색은 원색에 비해서 명도나 채도의 정도를 미세하게 구분하면서 적절한 정도를 구현해야 하기 때문에, 명도나 채도가 정해져 있는 원색에 비해서 다루기가 훨씬 어렵다.

무채색 섞기

검은색이나 흰색, 회색 등을 섞어주면 원래 색의 색가를 유지하면서 어두워지거나 밝아진다. 예를 들어 파란색에 흰색을 섞어주면 하늘색이 되고, 빨간색에 검은색을 섞어주면 검붉은색이 된다. 이렇게 색을 섞어주면 다른 색가가 들어가지 않

기 때문에 미묘한 색의 조화를 꾀하기는 어렵지만, 채도가 낮더라도 색이 덜 탁해지고 깔끔한 느낌이 든다.

▲ **그림 4-98** | 무채색 섞기

그림 4-99의 의자는 파란색에 흰색을 섞어 명도는 아주 높아졌지만 채도는 떨어진 경우다. 하지만 파란색의 색가는 채도의 변화에 따라 약해지지 않았다.

▲ **그림 4-99** | 필립 스탁의 의자 디자인

▲ **그림 4-100** | 루이비통의 홈페이지 디자인(www.vuitton.com)

그림 4-100의 루이비통 홈페이지 디자인은 노란색 계통에 검은색을 섞음으로써 다양한 채도의 색 구현을 보여준다. 상품의 색도 브라운색에 검은색으로 명도가 조절되어 있고, 배경인 바탕 면의 색들도 같은 계통의 색이 다양한 명도와 채도의 변주로 이루어져 있다. 하나의 색에 검은색이 섞여서 다양한 색이 구성되는 것처

럼 큰 면과 아주 작은 면들이 전체적으로 일정한 색가의 흐름에 따라 유지되어 있다. 색의 다양함은 주로 검은색이 얼마나 섞여 있는가에 따라, 즉 명도의 차이에 따라 구현되어 있다.

그림 4-101의 패션 디자인에는 여러 가지 색이 섞여서 채도가 낮아진 저채도 색이 구현되어 있다. 이런 색들은 서로 상반되는 보색에 가까운 색들이 서로 섞여서 만들어지기 때문에 원재료의 색을 역으로 짐작하기란 상당히 어렵다.

▲ **그림 4-101** | 장 폴 고티에의 패션 디자인

채도를 떨어뜨리는 연습을 해본다

TRAINING

0 1 6원색에 인접색들을 섞어서 채도를 떨어뜨려 보자.

RED ⊙

0 2 6원색에 보색을 섞어서 채도를 떨어뜨려 보자.

BLUE ⊙

0 3 6원색에 흰색을 넣어서 채도를 떨어뜨려 보자.

PURPLE ⊙

0 4 6원색에 검은색을 넣어서 채도를 떨어드려 보자.

YELLOW ⊙

중채도와 저채도 2
– 채도 분별하기

0 4

중채도나 저채도의 색에는 일반적으로 삼원색이 다 들어 있어서 색의 구성을 알 아내기가 무척 어렵다. **그림** 4–102처럼 1, 2, 3의 색이 있다면, 원색의 배치에서 이 색들이 어디쯤에 속하는지를 파악하는 것이 중요하다. 그래야 다른 채도의 색들 과 조화시킬 때 명도, 채도, 색상의 정도를 가려서 무리 없이 꾸려낼 수 있기 때문 이다.

색상과 채도의 정도에 따른 색의 좌표를 그려내지 못하면 여러 색들 속에서 헤매 기 쉽다. 채도에 따른 색채 공부를 제대로 하기 위해서는 수많은 색을 보고 계보 를 추적해나가서 그 위치를 확인하는 노력이 필요하다. 귀찮더라도 포스터컬러를 이리저리 섞으면서 색을 공부하는 방법은, 하나의 색이 어떠한 색의 조합으로 나 온 것인지를 몸으로 확인하고 익히는 데 가장 효과적이다. 이런 과정으로 훈련된 눈을 가진 디자이너라면, 어떤 색을 보더라도 그 계보를 쉽게 알아낼 수 있다.

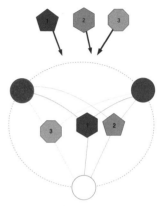

▲ **그림 4–102** | 삼원색 서로 섞기

그림 4–103의 홈페이지 디자인에는 다양한 채도의 색이 들어 있다. 홈페이지 상단의 가로 면에 들어 있는 색들은 대체로 중채도로 이 루어져 있기 때문에 어떤 색인지 알아보기가 어렵지 않은 반면, 가장 왼쪽의 세로 면에 있는 색은 저채도 색이기 때문에 어떤 색 인지 알아보기가 힘들다. 이 색에는 삼원색이 모두 섞여 있는데 빨간색이 좀 더 많이 들어가 있고, 검은색이 들어가 명도가 낮아 졌다. 왼쪽에 세로로 나란히 서 있는 두 개의 색 면이 화면에서 가 장 두드러지는데, 명도는 서로 비슷하지만 채도가 다르기 때문에 뚜렷한 대비를 이룬다. 이와 같이 비슷한 계열의 색이지만 채도에 서 차이가 나면 색에 변화가 많이 생겨서 조형성이 강화된다.

▲ **그림 4–103** | 채도의 조화를 이룬 홈페이지 디자인(www. tufenkiancarpets.com)

좋아 보이는 것들의 비밀

▲ **그림 4-104** | 마크 제이콥스 패션 디자인

그림 4-104의 패션 디자인은 채도 대비가 심하게 나는 경우다. 바깥에 입은 셔츠는 회색의 저채도 색이고 안에 입은 노란색 옷과 빨간색의 원색 바지는 명시성이 가장 높은 색들이다. 검은색의 무채색 양말은 채도가 극히 낮아 원색과 무채색의 채도 차이가 극명하게 나타나기 때문에 색들 사이에 대비감이 심하게 느껴진다. 게다가 높은 채도의 색과 낮은 채도의 색이 서로 교차되어 있어서 색의 리듬이 한눈에 강렬하게 다가온다. 이 디자인에서는 단지 원색을 사용했기 때문에 눈에 띄는 것이 아니라, 색과 색 사이의 대비감이 커서 마치 강한 비트를 가진 음악처럼 시각을 자극한다. 반면 셔츠의 연한 회색은 노란색과 빨간색의 튀어나가려는 힘을 적절히 제어하면서 자칫 들뜰 수 있는 색의 분위기를 차분하게 잡아준다.

그림 4-105는 붉은색 계통의 색을 채도만 달리한 채 조화롭게 배색한 것이다. 이를 자세히 보면 채도가 가장 높은 색이 중채도 이하여서 가장 낮은 채도까지 차이가 별로 나지 않는다. 채도의 차이가 많이 난다면 배색하기가 비교적 쉽지만, 이처럼 채도의 간격이 넓지 않을 경우에는 색의 채도를 세밀하게 구별해낼 수 있는 감각이 필요하다. 자칫 잘못하면 채도가 한쪽으로 쏠려 전체 조화가 깨질 수 있기 때문이다. 그러나 자세히 살펴보면 간판에서 벽에 이르기까지, 부분의 색들이 미세하지만 일정한 채도의 차이를 유지하면서 잘 조화되어 있다.

색에 리듬이 있다는 것은 색이 단지 시각을 자극할 뿐만 아니라 부드럽게 이완시키기도 한다는 것을 의미한다. 눈을 자극하기만 했다면 튀는 디자인에서 그쳐버리겠지만, 자극하는 가운데 이완의 요소가 있다는 것은 사람들의 시각에 오래 머물 수 있는 아름다움을 갖춘 디자인이라고 볼 수 있다.

▲ **그림 4-105** | 디자인의 채도 분석

색상과 채도의 정도에 따른 단계별 색감을 익힌다

0 1 좋은 채도 대비를 이루고 있는 디자인을 골라 색을 단순화시켜서 정리해 보고, 색을 채도의 정도에 따라 순서지워 보자.

0 2 그림처럼 삼원색을 섞는 비율을 달리해서 채도의 정도에
따라 10단계 스펙트럼을 만들어 보자.

0 3 그림처럼 사각형 면에 가로 두 개와 세로 두 개의 선을
넣어서 비례감이 좋게 면 분할을 하고, 각각 나누어진 면
에 위에서 만든 색들을 넣어보자.

중채도와 저채도 3
– 배색 원리

비슷한 색끼리 배치(인접색)

'빨간 내복' 하면 당장 촌스러움이 연상된다. 빨간색 자체는 촌스러운 색이 아닌데도 이렇게 생각하게 되는 것은, 색이 무조건 눈에 띈다고 좋은 느낌을 주는 것이 아니기 때문이다. 색채 훈련이 부족한 사람은 원색을 선호하는 경우가 많다. 눈을 자극하는 색이 좋은 색인 줄 알기 때문이다. 그러나 원색은 조화되는 데 한계가 많다. 반면에 중채도나 저채도의 색은 원색에 비해 칙칙해 보이지만 다른 색과 조화가 잘 되고, 어떻게 조화되는가에 따라 세상에 둘도 없는 명품의 색이 되기도 한다.

그림 4-106처럼 채도가 낮은 색이 홀로 있을 때는 그다지 아름다워 보이지 않는다. 하지만 주변에 어울리는 색이 들어가면 너무나 매력적인 색이 되어버린다. 중채도나 저채도의 색들은 이처럼 조화의 정도에 따라 아주 다른 결과를 낳는다.

▲ **그림 4-106** | 채도의 어울림

채도가 낮은 색을 조화롭게 배색하는 원리는 원색의 배색 원리와 기본적으로 동일하다. 즉 비슷한 색끼리 또는 다른 색끼리 배치하는 것으로 크게 나눌 수 있는데, 채도의 배색에서는 채도의 정도에 따라 색을 조화시켜 주어야 하는 문제가 추가된다. 채도가 낮은 색들도 서로 인접하는 색끼리 배치하면 원색의 경우와 마찬가지로 크게 두드러지지는 않지만 오래 보아도 질리지 않는 우아한 맛이 난다.

그림 4-107의 홈페이지 디자인에서는 대체로 파란색의 인접색을 사용했는데, 자세히 살펴보면 채도를 미세하게 조절해 줌으로써 전체 화면을 단조롭지 않게 조화시켜 주고 있음을 알 수 있다. 바탕 면은 중채도의 파란색이고 가운데 사각형 면 안에는 보라색 또는 노란색에 가까운 색이 각각 중채도와 저채도로 대비되고 있다. 또한 왼쪽 가장자리의 좁은 면은 녹색에 가까운 색이 저채도, 고명도로 들어가 있다. 따라서 전체적으로는 중채도의 인접색 조화로 차분하면서도 색상과 채도의 미세한 차이로 인해 변화 있는 색 조화를 보여준다.

▲ **그림 4-107** | 파란색의 인접색으로 채도 대비가 이루어진 홈페이지 디자인(www.
neodata.com)

▲ **그림 4-108** | 셀린의 패션
디자인

그림 4-108의 패션 디자인에서는 주로 노란색 계통의 색들이 중간 이하의 채도로 조화를 이루고 있다. 우선 상의는 노란색 계통의 색에 검은색이 많이 들어가서 명도가 낮아졌고, 치마의 색은 여러 가지 색들이 서로 섞여서 채도가 많이 낮아졌다. 가방의 끈 부분은 중채도 색이며, 가방은 명도는 높으나 저채도의 색이다. 이처럼 동일한 계통의 색들이지만 채도의 차이가 많이 나기 때문에 색과 색의 차이가 두드러지며, 색 조화에서 차분하면서도 변화가 크게 느껴진다.

그림 4-109의 홈페이지 디자인처럼 채도가 낮은 색은 원색과 같이 있을 때 더욱 두드러진다. 원색인 빨간색을 주조색으로 하여 중채도, 저채도의 색들이 강한 채도 대비를 이루고 있다. 이는 단지 채도만으로도 인상적인 색의 조화를 이룰 수 있음을 확실하게 보여준다.

▲ **그림 4-109** | 빨간색의 채도 대비가 이루어진 홈페이지 디자인(www.cocacola.com)

그림 4-110의 자동차 디자인에서도 빨간색을 주조색으로 하여 채도와 명도 차이를
강하게 함으로써 색의 조화를 이루었다. 몸체의 대부분은 약간 채도가 낮은 빨간
색이고, 부분적으로 채도가 아주 낮은 빨간색 계통의 색이 들어가서 색의 조화를
자연스럽게 이루면서 주조색을 강하게 만들어 준다. 주조색의 채도가 일단 낮게
들어갔기 때문에 시각적으로 두드러지면서도 눈을 자극할 정도로 튀지는 않는다.
이렇게 전체의 채도가 일단 낮아지면 오래 보더라도 질리지 않고, 대비가 심하더
라도 눈을 자극할 정도는 되지 않는다.

▲ **그림 4-110** | 채도 대비가 심한 자동차 디자인, 외국 학생 작품

채도가 낮은 색들의 배색 원리를 익힌다

0 1 여섯 개의 중심색을 원점으로 하여 각각 채도가 떨어지는 색을 채도의 순으로 대비시켜서 5단계의 채도 과정을 만들어 보자.

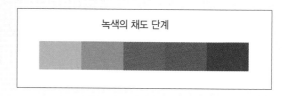

녹색의 채도 단계

0 2 여섯 개의 기본색을 각각 가운데에 두고 양쪽에는 채도가 많이 떨어지는 인접색을 넣어 채도 대비를 시켜 보자.

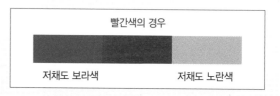

빨간색의 경우

저채도 보라색 저채도 노란색

0 3 그림처럼 사각형 면에 기하학 형태를 넣어서 조형적으로 면 분할을 한 후, 위에서 만들어진 색들을 가지고 채도의 조화를 구현해 보자.

다른 색끼리 배치(보색)

▲ **그림 4-111** | 드리스 반 노튼(Dries Van Noten)의 패션 디자인

보색 대비는 가장 강렬한 색의 대비이지만, 그만큼 시각을 점유하는 시간이 짧다. 처음에는 강하지만 오래 보면 질리기 쉽기 때문이다. 그러나 색의 채도를 떨어뜨려서 보색 대비를 해주면 색의 대비가 두드러지면서도 우아하고 차분한 느낌을 주기 때문에 오래 봐도 질리지 않는다.

그림 4-111의 패션 디자인에서 전체 색은 상당히 채도가 낮아서 색가를 느끼기 어려운 색이 주조를 이루고 있으며, 채도가 높은 오렌지색의 소매와 파란색 신발이 강한 채도 대비 및 보색 대비를 이루고 있다. 이런 채도 대비에서 큰 면적을 차지하는 주조색은 채도가 높은 색들이 강한 대비를 이룰 수 있도록 차분하게 중간 역할을 한다. 채도가 낮은 색의 면적이 클수록 채도가 높은 색은 상대적으로 더욱 두드러진다.

그림 4-112의 홈페이지 디자인에는 채도가 높은 빨간색 계통의 색이 가운데에 들어가 있고, 채도가 낮은 연한 녹색 계통의 색이 바탕색을 이루면서 채도 대비 및 보색 대비를 이룬다. 원색인 빨간색과 녹색이 부딪치지 않고 채도와 명도를 서로 달리해서 대비를 이루므로, 보색 대비를 통해 색이 두드러지지만 색의 느낌이 훨씬 우아하며 눈을 피로하지 않게 한다.

자연스럽게 어울리면서도 색 구분을 확실하게 해주어야 할 경우, 저채도 보색 대비를 구현해 주면 효과를 높일 수 있다.

▲ **그림 4-112** | 보색 대비와 채도 대비가 동시에 이루어진 홈페이지 디자인(www.2rebel.com)

그림 4-113의 패션 디자인에서는 모자, 목도리, 재킷 등이 모두 체크무늬이기 때문에 색보다는 무늬가 먼저 보인다. 그러나 주의 깊게 살펴보면 모자와 재킷은 고채도 색인 노란색을 주조색으로 하여 여러 가지 명도와 채도의 색이 어우러져 있고, 안의 목 폴라 니트는 보라색이나 파란색 계통의 저채도 색으로 조화되어 있음을 알 수 있다. 형태가 복잡하게 중첩되어 있을 때 디자이너는 혼란스러워지기 쉽다. 그러나 이처럼 채도나 보색 대비 등을 적절하게 구현해 주면 아무리 복잡한 형태라도 시각적으로 무리가 없도록 정리해 줄 수 있다.

▲ **그림 4-113** | 옷의 저채도 보색 대비, 베네통 ▲ **그림 4-114** | 페라가모 건물의 저채도 보색 대비

건물은 크기가 크며 여러 도시 시설과 관계를 맺고 있기 때문에 색을 조화시키기 어렵다. 따분하지 않으면서도 주변과 잘 어울리고, 오래도록 질리지 않게 하기 위해서는 저채도의 보색 대비가 아주 적절하다. **그림** 4-114의 페라가모 건물은 건물의 주조색이 채도와 명도가 아주 낮은 청록색 계통의 색과, 채도는 낮고 명도는 높은 노란색 또는 오렌지색 계통의 색으로 이루어져 있다.

이 두 가지 색은 강한 명도 대비와 저채도 보색 대비가 동시에 이루어지기 때문에 시각적으로 강해 보인다. 하지만 낮은 채도는 이러한 대비를 차분하게 가라앉힌다. 그래서 이 건물은 페라가모의 고급스럽고 차분한 이미지를 너무 튀지 않으면서 또한 너무 얌전하지도 않게 주변에 알리고 있다.

보색 대비와 채도 대비를 동시에 구현해 본다

0 1 빨강, 파랑, 노랑의 삼원색을 중심으로 보색 대비를 시키되, 두 개의 색 중에 하나의 채도를 낮춰서 보색 대비와 채도 대비를 동시에 구현해 보자. 이때 앞뒤의 색을 번갈아가며 채도를 낮추어 보자.

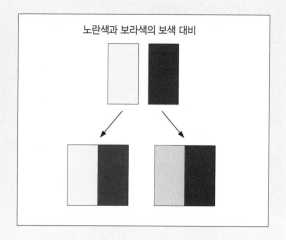

노란색과 보라색의 보색 대비

0 2 사각형 면에 글씨와 기하학 도형을 넣어서 면 구성을 하고, 위에서 사용된 색을 넣어서 채도 대비와 보색 대비를 구현해 보자.

6장

다양한 색의
어울림

색상과 명도, 채도는 색의 영토를 아우르는 좌표들이다. 색의 좌표에
대해서 이해하고 그로 인해 형성되는 공간을 볼 수 있게 되면, 남은
일은 어느 위치에 점을 찍는가 하는 것이다.

인접한 색의 어울림

지금까지 살펴본 것처럼 색은 색상과 채도, 명도의 세 가지 기준을 중심으로 체계화할 수 있다. 이 세 가지 범주를 통해 많은 색들은 서로 씨줄 날줄로 엮여져 조직적인 체계를 이루는데, 디자이너가 이러한 색의 체계를 이해한다면 어떠한 상황에서도 훌륭한 색의 조화를 얻어낼 수 있다.

디자이너는 색으로 자기를 강하게 표출할 줄도 알아야 하지만, 절제할 줄도 알아야 한다. 색을 중심으로 해서 본다면 색상 · 명도 · 채도 등의 기준이 유효하겠지만, 디자이너를 중심으로 해서 본다면 역시 절제와 표출이라는 기준이 수많은 색의 어울림을 대하는 중요한 기준이 된다. 이러한 두 가지 경향을 중심으로 그 밖의 색 조화 관계들을 살펴보자.

사람의 감각이란 쉽게 싫증을 내거나 피로감을 느끼기 때문에 조형적 생명력은 그리 길지 않다. 그러므로 디자이너는 사람들의 감각을 얼마나 오랫동안 이끌 수 있는지도 매우 중요하게 생각해야 한다.

명도나 채도, 색상 등이 비슷하면 두드러지지는 않지만 쉽게 통일감을 줄 수 있다. 대비가 심하면 눈에 금방 드러나고 개성이 강하게 표현된다. 무조건 튀다가 시간 속에 형체도 없이 산화하는 디자인을 우리는 너무나 많이 보아왔다. 따라서 디자이너는 대비가 심하지 않으면서도 오랜 시간 시선을 유지할 수 있는 형태나 색을 구현할 수 있어야 한다. 그러기 위해서는 강약을 조절할 수 있는 리듬감과 폭넓은 표현 영역을 갖추는 것이 유리하다.

그림 4–115의 홈페이지 디자인을 보면, 전체적으로 눈을 편안하게 해주면서도 시각적인 변화를 꾀하고 있다. 전체적으로 중간 정도 채도의 노란색 계통과 그와 비슷하거나 아주 낮은 채도의 녹색 계통의 색을 주조로 하여 색의 조화를 이루고 있다. 채도는 두 가지 색들이 무리 없이 연결되고 색도 거의 인접색으로 조화되어 있다. 채도가 낮은 색이 주조색이 될 경우에는 사진을 강하게 해주어서 대비 효과를 주는 것이 일반적이지만, 여기서는 흑백의 톤에 투명도를 높여서 시각적으로 튀지 않게 했다. 무엇보다도 화면을 전체적으로 안정시켜 주는 열쇠는 명도다. 전

체적으로 명도 단계의 차이가 많이 나지 않고 밝게 조절되어 있어서, 차분하면서도 질리지 않은 색의 조화를 이루고 있다. 처음에는 답답해 보일 수도 있지만 시간을 오래 두고 보면 대비가 심한 디자인에 비해서 그 진가가 나타나는 디자인이다.

색이 단조롭다면 변화를 줄 수도 있다. **그림** 4-116의 디자인에서처럼 붉은색 계통에 채도가 높으면 분위기가 조금 강해진다. 전체 색의 구성이 난색으로 제한되어 있어서 밋밋한 느낌이 들지만, 성격이 약간 다른 인접색들로 엇갈려서 배치되어 있기 때문에 생생한 느낌이 든다. 만약 인접색들이 노란색, 주황색, 빨간색 순서대로 배치되었더라면 답답해 보였을 것이다. 이렇게 비슷한 색끼리 배치하면서도 최대한 변화를 추구할 수 있는 것은 정말 구현하기 어려운 감각이다.

▲ **그림 4-115** | 노란색과 녹색의 고명도 중채도의 조화로 디자인된 홈페이지
(www.jumpstuff.com)

▲ **그림 4-116** | 빨간색의 인접색 조화로 디자인된 홈페이지
(www.groninger-museum.nl)

색을 안정감 있게 구현하면서 변화를 꾀하기란 정말 쉬운 일이 아니다. **그림** 4-117의 패션 디자인은 전체적으로는 난색으로 통일되어 있지만 부분적으로 색의 채도와 명도, 미세한 색상의 차이를 구현하여 변화무쌍한 느낌을 준다. 겉옷은 빨간색 계통의 색으로, 나머지의 색들은 주로 오렌지 계통의 색으로 이루어졌다. 빨간색과 오렌지색은 거의 붙어 있는 인접색인데도 이렇게 색상의 느낌을 다르게 했다는 것은 대단히 뛰어난 디자인 능력이다. 그리고 오렌지색끼리의 어울림도 전혀 동일한 계통의 색이라고 느낄 수 없을 정도로 차이가 많이 난다.

난색이란 따뜻한 느낌을 주는 색을 총칭해서 부르는 말이다. 노란색과 빨간색은 대표적인 난색이다. 난색은 차가운 색에 비해 강해 보이며 앞으로 진출하는 색이다. 따라서 시각적으로 강조하고 싶은 부분이 있을 때 난색을 쓰면 원하는 효과를 얻을 수가 있다. 오렌지색, 핑크색, 보라색 등도 중요한 난색이다.

좋아 보이는 것들의 비밀

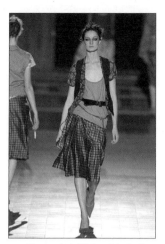

▲ **그림 4-117** | 인접색의 조화가 절묘한 드리스 반 노튼의 패션 디자인

이렇게 변화가 많이 느껴지는 것은 색의 채도와 명도를 능숙하게 처리해 놓았기 때문이다. 먼저 겉옷은 명도와 채도가 낮은 빨간색 계통의 색으로 처리되었고, 옷의 무늬는 아주 밝은 붉은색이어서 강한 명도 대비를 이룬다. 거기에 채도가 낮고 명도가 높은 오렌지색이 대비되고 있다. 배낭 멜빵의 저채도 · 저명도의 색은 좁지만 옷의 전체 색과 강한 대비를 이루기 때문에 눈에 두드러진다. 윗옷에서 명도와 채도의 조화가 중층적으로 대비를 이루고 있기 때문에 인접색이라 하더라도 시각적으로 변화무쌍해 보이는 것이다.

오렌지색 윗옷과 치마의 대비도 중층적이다. 밝고 저채도인 오렌지색 윗옷과 달리 치마는 고채도에 중간 명도를 이루며 무늬가 들어가 있다. 윗옷과 치마는 비슷한 계통의 색을 사용했지만 전혀 동일한 점이 없으며, 또한 검은색 허리띠를 사용하여 또 하나의 강력한 대비를 이루었다. 이 패션 디자인은 난색으로 통일되어 있고, 중층적인 색의 대비를 통해 강한 변화가 감각적으로 구현되어 있다.

빨간색과 노란색은 따뜻한 느낌의 원색이지만 서로 대비가 심하지는 않아 자주 같이 쓰인다. **그림** 4-118의 간판 디자인에서처럼 빨간색과 노란색이 서로 조화를 이루면 안정되면서도 두드러지는 효과를 준다. 빨간색과 노란색만을 사용할 경우 색의 채도가 너무 강해서 튀기도 하지만 두 색이 자연스럽게 하나의 덩어리가 되기 어려우므로, 면적이 가장 넓은 곳에 빨간색과 노란색의 중간쯤 되는 황토색을 넣어줌으로써 전체적으로 인접색처럼 자연스럽게 연결했다. 만약 이 넓은 바탕색을 보라색이나 파란색 계통의 보색으로 해주었다면, 모든 색이 다 튀어서 눈이 시릴 정도가 되었을 것이다.

▲ **그림 4-118** | 디즈니 월드 MGM Studio에 있는 사인 보드 디자인

▲ **그림 4-119** | 파란색의 인접색과 채도 및 명도 대비가 잘 된 패션 디자인, 홍미화

그림 4-119의 패션 디자인에서처럼 같은 인접색을 쓰더라도 거의 동일한 색을 채도와 명도만 다르게 해주면 안정된 느낌이 든다. 어느 정도 변화를 꾀하면서 안정된 느낌을 주려면 이처럼 차이가 많이 나는 색을 쓰지 말고 명도와 채도의 변화를 약하게 해주면 된다. 여기서는 이를 응용해 색의 면들을 잘게 쪼개서 변화를 주고 있다. 작은 면이 많기 때문에 색이 대단히 많은 것처럼 보인다. 하지만 채도들은 거의 비슷하면서 파란색을 중심으로 보라색 계열과 녹색 계열의 색들을 대비시켜 변화와 안정감을 추구한다. 변화의 요소는 윗옷에 집중되어 있고, 허리 아랫부분은 대체로 하나의 색으로 되어 있어서 대비되면서도 안정적이다.

인접색의 변화와 어울림을 익힌다

0 1 색상환에서 멀지 않은 두 개의 원색을 정하고, 중간 정도의 채도와 고명도의 색으로 전환하여 대비하여 보자.

빨간색과 보라색의 경우

0 2 기준색과 인접색을 두 가지 정하고 서로 명도, 채도가 차이나게 하여 다음 그림처럼 면 구성을 해보자.

녹색과 주변 인접색의 경우

풍부한 색의 어울림

맥도날드 홈페이지 디자인

색을 안정되게 조화시킬 때는 무난한 색의 연결 속에서 변화를 꾀하는 것이 중요한 것처럼, 대비가 심한 색을 조화시킬 때도 변화 속에 안정감을 구축하는 것이 중요하다.

그림 4-120 맥도날드 홈페이지 디자인은 빨강, 파랑, 노랑의 삼원색으로 이루어졌다. 삼원색은 대비가 심해 조화시키기가 어려우므로 명도나 채도 대비를 많이 주어서 안정시켜야 한다. 그래서 이 디자인에서는 채도를 높게 유지하면서 명도만으로 조화가 깨지지 않게 해주었다. 빨간색과 노란색은 거의 원색의 명도를 그대로 유지하고 있고, 단지 파란색의 명도가 원색보다 훨씬 밝아서 빨간색과 노란색 사이 정도의 명도를 가지고 있다. 개성이 서로 강한 색끼리는 반발하는 힘이 크지만, 이처럼 명도 단계가 밝은 색부터 어두운 색에 이르기까지 비슷한 정도의 차이를 가진 경우에는 전체적인 어울림이 한 쪽으로 쏠리지 않고 균형을 이룬다. 삼원색처럼 색상환에서 거리가 일정한 색들이 안정되어 조화를 이루면, 그 어떤 색의 조화보다도 풍부한 색감을 갖게 된다.

▲ **그림 4-120** | 삼원색이 강렬한 맥도날드의 홈페이지 디자인(www.ronald.com)

신발과 스타킹 광고

그림 4-121을 보면 네 개의 색만으로 이루어졌음이 믿을 수 없을 정도로 풍부한 느낌을 주고 있다. 빨간색 스타킹과 파란색 신발은 녹색 스타킹과 황토색 신발과 대비를 이루고 있다. 얼핏 보면 모든 색들이 각각 개성 있게 조화되어 있어서 풍부한 색의 구현과는 관계가 없는 것 같지만 아래에는 두 개의 원색이, 위에는 노란색의 인접색들로 이루어져 있어서 네 개의 색들이 색상환 전체에 고루 분포되어 있다. 이런 식으로 색상환을 고려해서 색을 조화시켜 주면 어떠한 조건에서도 풍부한 색 조화를 구현할 수 있다.

▲ **그림 4-121** | 풍부한 색의 조화, 베네통의 신발과 스타킹 광고

패키지 디자인

그림 4-122의 패키지 디자인은 원색 자체가 가지고 있는 고유의 명도를 잘 이용한 경우다. Ⓐ는 노란색과 녹색 사이에 검은색이 들어가 있으며, 그 옆에는 마젠타가 들어가 있다. 녹색의 아랫부분은 청록색이며 녹색과는 명도가 비슷해서 분리되지 않지만 위의 마젠타와는 명도나 색상이 강한 대비를 이룬다.

보색은 아니더라도 색의 채도가 원색에 가깝게 높으면, 색의 개성이 강해서 모든 색들이 두드러진다. 이런 색들이 서로 안정되지 않으면 그야말로 유치하게 튀므로 채도를 유지하면서 원색을 안정시켜 주는 것이 중요하다.

원색은 나름대로 고유한 밝기가 있다. 예를 들어 노란색은 원색들 중에서 가장 명도가 높으며, 보라색이나 파란색은 상대적으로 어두운 색이다. 이런 원색의 명도를 잘만 이용하면 명도나 채도를 각각 다르게 낮추어 주거나 높이지 않아도 안정되게 할 수가 있으며, 그 결과 강한 색의 조화를 얻을 수 있다.

▲ **그림 4-122** | 원색 조화가 잘 된 에스프리의 패키지 디자인

좋아 보이는 것들의 비밀

ⓑ는 파란색, 연두색, 오렌지색이 대비되고, ⓒ는 녹색과 귤색, 주황색으로 되어 있다. 모두 원색을 쓰면서 고유의 명도를 이용해서 색을 조화시키고 있다. 이처럼 색의 채도를 강하게 대비시켜 주면 색상이나 채도에 변화를 줄 수 있는 여지가 없으므로, 고유의 명도를 잘 살펴서 명도 대비가 이루어지도록 해준다면 아무리 튀는 원색이라 해도 자연스럽게 조화시킬 수 있다.

흔히 예전의 학용품이나 장난감이 디자인에서 휘황찬란한 원색을 사용했음에도 촌스러워 보였던 이유는, 색의 명도 조절이 잘 이루어지지 않았기 때문이다.

그림 4-122의 색 조화에서 위의 두 개는 노란색을 함유하고 있기 때문에 아래의 빨간색·파란색과 더불어 풍부해 보인다. 그런데 위 두 개의 색을 기준으로 하여 아래 두 개의 원색 대신 이 두 색의 중간색, 즉 보라색으로 단순화해도 역시 풍부한 색감을 얻을 수 있다. 이렇게 만들어진 세 개의 색들은 삼원색을 서로 섞어 만든 오렌지색, 녹색, 보라색에 각각 대응하기 때문에 삼원색을 썼을 때와 동일한 효과를 누린다. 색감은 풍부하게 그러나 너무 튀지 않게 해주려면 삼원색을 쓰는 것보다는 이런 식의 색 배치가 더 효과적이다. 색의 가짓수가 늘어날 때는 색의 수와 색상환에서 색의 분포를 고려해 색을 조절해 주면 된다.

패션 디자인

색의 조화가 인접색의 조화나 여러 가지 대비를 통해 중층적으로 이루어질 때, 시각적인 대비감과 조화의 정도는 더욱 강해진다.

그림 4-123의 패션 디자인에서도 채도와 색상, 명도 등이 복합적으로 대비를 이루고 있다. 먼저 청록색에 가까운 파란색 옷은 명도와 채도가 다른 부분보다 상대적으로 높기 때문에 가장 눈에 띈다. 색이란 상대적이어서 주변에 어떤 색이 오는가에 따라 부각될 수도 있고, 묻힐 수도 있다. 따라서 색을 조화시킬 때는 색의 관계를 잘 따져서 적절한 대비를 이룰 수 있도록 조절해 주어야 한다. **그림** 4-123에서

전체적으로 안정되면서 부분적으로 두드러지게 하고 싶을 때는 중명도, 중채도의 색을 저명도와 저채도의 색에 대비시키는 것이 좋다. 차분하면서도 명료한 색의 조화를 얻을 수가 있기 때문이다. 반대로 전체적으로 부각되면서 부분을 두드러지게 하고 싶을 때는 고명도, 고채도의 색에 중명도와 중채도의 색을 조화시키면 된다.

는 파란색을 두드러지게 하면서 나머지 부분을 어둡고 탁한 색으로 사용하여 전체 분위기가 안정되면서도 화려한 느낌을 준다. 부츠는 파란색과 중간 정도의 명도를 가진 색들을 사용하여 이 두 가지 색의 영역을 연결시켜 주는 역할을 한다.

검은색 계통의 모자는 가장 어둡고, 고동색 계통의 망토와 그 안쪽의 보라색은 거의 보색에 가까운 색이라서 대비를 이룬다. 게다가 어두운 보라색은 상대적으로 밝은 부츠의 황토색과 거의 보색 대비를 이루면서 부츠의 색을 두드러지게 함으로써 파란색 옷과 상대적인 균형을 이룬다. 이런 식으로 이 패션 디자인에서는 색의 두드러지는 정도가 체계적으로 질서를 이루고 있어 전체적인 색 조화가 안정되어 보인다. 즉 먼저 청록색에 가까운 파란색이, 그 다음은 부츠의 황토색, 망토의 안쪽, 망토와 모자 순으로 질서가 잡힌다. 그리고 비록 삼원색은 아니지만 청록색, 황토색, 보라색은 색상환에서 서로 멀리 떨어져 있기 때문에 대단히 풍부한 색감을 느끼게 해준다.

▲ **그림 4-123** | 보색 대비, 명도 대비, 채도 대비가 절묘한 장 폴 고티에의 패션 디자인

의자 디자인

그림 4-124의 의자 디자인에서는 디자이너의 현란한 개인기가 복잡하게 구현되어 있어, 조화의 원리를 이해하기가 쉽지 않다. 언뜻 보면 순수미술처럼 자유롭게 색을 구현한 것 같지만, 수많은 색들이 디자이너의 주관적 감각만으로 조화되어 있는 것은 아니다. 오히려 디자이너가 복잡한 형태와 색을 파악하고 가장 적절하게 조화시켜 준 탁월한 예라고 할 수 있다.

전체적으로 수많은 색들이 서로 뭉쳐지는 부분 없이 색감이나 채도, 명도가 미세하지만 분명히 차이가 나면서 조화를 이룬다. 그 중에서도 검은색 등받이(①)와 손 받침처럼 보이는 부분(②), 다리 부분(③)이 가장 두드러지는데, 이 부분들은 전체 몸체의 명도에 비해서 상대적으로 명도가 낮다.

등받이 부분(①)과 손 받침 부분(②)을 자세히 보면, 크게 검은색과 빨간색

▲ **그림 4-124** | Esmelald, 나탈리 드 파스쿠아 (Nathalie Du Pasquier)

좋아 보이는 것들의 비밀

으로 되어 있다. 빨간색은 원색에 가깝고 검은색은 그런 빨간색을 더욱 두드러지게 할 정도로 어둡다. 이 두 가지 색만 본다면 명도 대비가 심하지만, 나머지 부분들의 명도가 상대적으로 더 밝기 때문에 오히려 한덩어리로 묶인다. 그래서 크게 보면 빨간색이든 검은색이든 개별적으로 감각되기보다는 어두운 색의 무리로 보인다. 대비가 심하면서 한덩어리로 묶이는 모순된 상황이 이 의자에서는 현실적으로 이루어졌다. 등받이를 연결하는 두 개의 파란색 기둥(A)은 빨간색보다 밝으면서 강하게 대비를 이루고, 등받이의 색과 서로 섞이지 않아, 검은색과 빨간색이 한덩어리로 보이도록 만들어 준다. 여기에 만일 노란색이나 빨간색의 인접색을 사용했다면, 색의 경계가 없어져버려서 명확한 이미지가 만들어지지 않았을 것이다.

의자의 앉는 부분(B)은 무늬나 색이 달라서 서로 대비를 이루지만, 색의 밝기나 색상 차이가 보색에 가까울 정도로 나지는 않기 때문에 한덩어리로 느껴진다. 특히 노란색 호랑이 무늬 부분과 파란색 바닥이 서로 한덩어리가 되어 연속성이 강한 이유는, 두 부분에 사용된 검은색 때문이다. 바닥 면의 측면에 사용된 고명도·저채도의 녹색 부분은 앞에서 설명한 색들과 연속성을 가지면서도 채도나 명도에서 대비감을 주어 변화를 꾀하였다. 이처럼 앉는 부분은 서로 대비감을 유지하면서도 끈끈한 연속성을 가지고 있어서, 크게 보면 한덩어리로 느껴진다.

다리(③)는 위의 연한 녹색과 명도·색상·채도에서 강한 색 대비를 이룬다. 우선 연한 녹색과 진한 황토색은 명도에서 뚜렷하게 덩어리로 구분된다. 채도도 바로 위는 저채도, 다리는 중간 정도의 채도로 채도 대비가 중층적으로 이루어져 또 하나의 덩어리로 구분된다. 다리를 연결하는 부분들은 다리의 색과 대비가 심한 색들로 되어 있어서 시각적인 변화를 준다.

이처럼 **그림** 4-124의 의자 디자인은 크게 나누어지는 색의 덩어리 안에서도 중층적인 대비를 이루고 있기 때문에 시각적으로 강해 보인다. 하지만 색의 차이를 크게 주어야 할 부분과 작게 주어야 할 부분이 정확하게 구분되어 있기 때문에 전체적으로 형태를 해체시키지는 않는다. 수많은 색들을 사용하면서도 색의 대비관계들을 짜임새 있게 구축한 우수한 디자인이다.

타리나 타란티노 홈페이지 디자인

그림 4–125의 타리나 타란티노(Tarina Tarantino) 홈페이지 디자인은 전체적으로 색상환에서 차이가 나지 않는 마젠타와 오렌지색을 주조색으로 하여 조화되어 있다. 이 두 가지 색은 같은 빨간색의 인접색이면서도 고채도에 높은 명도로 대비되어 있기 때문에 상당히 강하고 발랄해 보인다. 그러나 무엇보다도 이 디자인에서 두드러지는 부분은 오른쪽 상단에 있는 두 개의 사각 면이다.

▲ **그림 4–125** | 발랄한 색의 조화를 보여주는 홈페이지 디자인(www.tarinatarantino.com)

위의 사각 면에서는 채도가 낮은 녹색의 그림이 두드러지고, 아래의 사각 면에서는 청록색의 모자가 눈에 띈다. 비록 크기는 작지만 색의 대비를 무시할 수 없을 정도로 강하다. 마젠타 계통의 보색은 녹색에 가깝고 오렌지색의 보색은 파란색인데, 사각면 안에 있는 색은(특히 채도가 높은 모자의 색) 정확하게 색상환에서 이 두 주조색의 보색 중간에 있기 때문에 대비가 강해 보인다.

다양한 색의 변화와 어울림을 익힌다

0 1 삼원색을 명도와 채도를 조절하여 그림처럼 기하학 구성을 해보자.

0 2 삼원색의 보색들을 1번에서와 같이 명도와 채도를 조절하여 기하학 구성을 해보자.

0 3 그림에서처럼 삼원색 중 두 개의 원색은 그대로 쓰고, 남은 원색의 인접색 두 개를 넣어서 4색 조화를 구현해보자.

5

다 섯 째 마 당

THE KEY TO MAKE EVERYTHING LOOK BETTER GOOD DESIGN

종합적인 시각으로
조형 바라보기

1장 | 디자인의 종합적 분석

필립 스탁의 의자 디자인

루이지 꼴라니의 대륙 횡단 컨테이너 트럭

애프터랩 홈페이지 디자인

스기우라 고헤이의 편집 디자인

다나카 이코의 포스터에 구현된 함축적 조형미

알레산드로 멘디니의 안나 G에 숨겨진 조형적 비밀

두바이 오페라 하우스 빌딩에 담긴 파격적인 조형미

네빌 브로디의 나이키 광고

드리스 반 노튼의 패션 디자인

조르지오 아르마니의 패션 디자인

종묘제례복

태극기의 조형성 분석

1장

디자인의
종합적 분석

지금까지 조형의 문제를 형태와 색에 관한 여러 가지 논리와 사례들로 나누어 살펴보았다. 그런데 형태의 비례나 면적, 색의 채도와 명도에 관한 논리들은 하나의 디자인에 따로따로 구현되는 것이 아니다. 어떤 디자인이라도 하나의 원리만으로 디자인되는 경우는 없으며, 여러 가지 조형 원리가 함께 섞이게 마련이다. '구슬이 서 말이라도 꿰어야 보배'라는 말이 있듯이, 조형에 대한 부분적이고 전문적인 내용들은 하나의 완성된 상태로 구현되어야 한다. 실제로 디자이너들이 작업할 때는 채도나 명도, 형태 대비 등의 조형적 원리들을 한꺼번에 다룬다. 이렇게 본다면 조형 원리에 대한 부분적인 각론 못지않게 종합의 논리 또한 따로 다루어야 할 만큼 비중이 크고 중요하다.

디자인의 가치를 여러 가지 조형 원리에 근거해 세밀하게 드러내는 것은 디자이너에게 있어서 사례 분석의 차원을 뛰어넘는 중요한 학습 방법이다. 앞에서 배운 조형 논리가 기본기에 해당된다면 디자인에 대한 종합적인 분석은 현실에 기반을 두고 디자인을 풀어나가는 구체적인 방법론이 될 것이다. 뛰어난 디자인 사례들을 중심으로 조형 공부를 귀납적으로 하는 방법도 디자이너에게는 매우 효과적이다.

필립 스탁의 의자 디자인

필립 스탁(Philippe Starck)은 아름다움과 기능성을 통일시켜야 한다는 구태의연한 슬로건에 입각하기보다는, 자신만의 특별한 디자인 세계로 대중성을 폭넓게 확보한 디자이너다. 따라서 그의 디자인을 이해하기 위해서는 그만의 독특한 디자인 세계를 독해하지 않으면 안 된다. 필립 스탁의 디자인은 무생물이 아니라 마치 친숙한 애완동물처럼 인간의 마음을 어루만져 주는 면이 있다. 바로 이 점이 필립 스탁의 디자인 세계를 형성하는 핵심이라고 할 수 있다.

▲ **그림 5-1** | LORD YO 의자 디자인

그림 5-1의 LORD YO 의자 디자인에서 의자 전체의 실루엣을 보면, 옛날 가구에서나 발견할 수 있는 고전적인 우아함이 플라스틱에 무리 없이 구현되어 있음을 알 수 있다. 특히 등받이의 우아한 곡선과 손잡이의 형태는 고전적 아름다움을 현대적으로 잘 해석해낸 부분이다.

등받이와 다리 부분의 곡선은 단순하지만 대단히 아름답게 휘어 있다. 완만한 흐름을 유지하면서 보일 듯 말 듯한 곡률의 변화는 마치 우리나라 도자기 선의 아름다운 율동을 보는 듯하다. 아름다운 곡선만으로도 조형적으로 큰 성취를 이루어낸 디자인이라고 할 수 있다.

등받이의 가로로 흐르는 곡선과 완만하게 세로로 휘어져 내려가는 선의 흐름은 각각 그다지 강한 인상은 아니지만, 방향을 서로 달리하면서 교차되는 동세의 흐름이 은근히 강해 보인다.

그림 5-2의 노란 화살표 부분은 거의 보일 듯 말 듯한 변화를 보이지만, 이 면은 형태 이미지를 우아하고 고급스럽게 만드는 데 적잖게 기여한다. 어쩌면 동세가 강한 부분보다 이런 면의 처리가 형태 이미지를 결정짓는 데 더 큰 역할을 한다고 볼 수 있다. 완만하지만 느릿하게 흐르는 면이 지닌 고급스러운 인상은 그 어떤

장식보다도 화려하게 의자의 이미지를 결정짓는다. 장식이 없는 단순한 형태이지만 결코 딱딱하거나 빈약해 보이지 않고 오히려 풍족한 느낌이 드는 것은 이렇게 부드럽게 흐르는 면들이 장식 역할을 하기 때문이다. 만일 다른 부분은 모두 곡면으로 흐르는데 이 면만 평평하게 흘렀다면 전체 조형적 인상은 대단히 단조롭고 부자연스러웠을 것이다.

▲ **그림 5-2** | LORD YO의 동세 ▲ **그림 5-3** | LORD YO의 비례 분석

필립 스탁의 디자인에는 대중적인 것에서부터 순수한 개성의 표현에 이르기까지 여러 차원의 가치들이 층층이 겹쳐 있다. 그래서 보는 사람의 입장에 따라 다양하게 해석될 수 있는 여지가 많다. 그의 천재성은 이렇게 복잡한 내용을 단순한 형태에 담아낸다는 데 있다. 따라서 이런 디자이너의 디자인은 대단히 중층적인 분석의 틀이 있어야 제대로 된 가치를 발견할 수 있다. 말하자면 보는 이의 신중한 태도와 분석 능력이 요구된다고 하겠다.

의자의 구성을 보면 전체적으로 면과 선으로 되어 있다. 몸체는 넓은 면으로 이루어지고, 금속제 다리는 선적 조형으로서 몸체와 중층적인 대비를 이룬다. 이처럼 성질이 다른 조형 요소들이 크게 대비를 이루기 때문에 의자는 단순해 보이지만 결코 단순한 형태가 아니다. 몸체의 넓은 면은 전체적으로 완만한 흐름을 가지고 있으나, 바닥 부분에 양쪽으로 오목하게 들어간 작은 구멍은 시각적인 포인트가 되어 전체 형태를 적잖이 긴장시킨다. 구조적으로 보더라도 이런 부분은 다른 의자에서는 찾아볼 수 없는 독창적인 것이다.

전체 구조의 비례 또한 만만찮다. **그림** 5-3처럼 위에서 아래로 내려오면서 만들어지는 비례는 넓었다가 좁았다가 다시 넓어지는 식으로 미세한 변화를 이루면서 보기 좋은 비례감으로 나누어진다.

색채의 조화도 아주 뛰어나다. 필립 스탁의 디자인은 대부분 명도가 아주 높고 채도가 떨어지는 색으로 이루어지는 경우가 많다. 이 의자도 아주 밝은 저채도 크림색으로 되어 있다. 형태의 우아함을 위해서 완만한 곡선과 곡면을 사용한 것과 마찬가지로, 우아한 색감을 위해서 명도가 높고 채도가 낮은 색을 사용하고 있다. 명도가 높으면 색의 느낌이 경쾌해지고, 채도가 낮으면 오래 보아도 질리지 않고 고급스러워진다. 높은 명도와 낮은 채도로 인하여 의자는 경쾌하면서도 우아한 느낌을 주는 것이다. 필립 스탁의 디자인이 유머러스하면서도 결코 저속하지 않고 우아함을 끝까지 유지할 수 있는 것은 색의 역할이 크다.

필립 스탁의 디자인에서 배워야 할 점은 단순한 형태 안에 많은 의도들을 압축해서 넣는 능력도 능력이지만, 무엇보다 자신의 의도를 살짝 감춤으로써 오히려 오래도록 사람의 마음을 사로잡는 것이다. 그의 능력이라면 얼마든지 화려한 색상과 형태로 사람들의 눈을 사로잡을 수 있었을 것이다. 하지만 그의 디자인을 보면 한껏 재주를 부리다가도 결정적인 순간에는 자제한다. 과하지도 모자라지도 않는 선의 흐름이나 연한 색상 등은 모두 그러한 태도에 따른 결과들이다.

| Note | 필립 스탁은 오늘날 가장 각광받는 스타 산업 디자이너이다. 1949년 프랑스 태생이다. 우리나라로 치면 디자이너로서 이미 환갑 진갑 다 지난 나이임에도 불구하고, 필립 스탁은 현재 국내외를 망라해서 디자이너들이 가장 닮고 싶어하는 디자이너로 손꼽히고 있다. 그는 젊은 시절부터 실력을 인정받아 꽤 굵직굵직한 활동들을 많이 해왔다. 1976년에는 파리의 라 맹 블루, 1978년에는 페 뱅 두슈 나이트클럽의 인테리어를 하면서 인기를 얻기 시작했고, 1982년에는 결정적으로 미테랑 대통령이 살던 엘리제궁의 인테리어를 하면서 세계적인 명성을 얻게 되었다.
그 이후로 필립 스탁은 건축, 제품, 가구, 소품, 모터사이클, 심지어는 패션에 이르기까지 거의 모든 디자인 분야를 섭렵하면서 세계적인 디자이너로서 각광받게 된다.
그의 디자인을 한마디로 정리한다면 유머와 우아함이라고 할 수 있다. 유머와 우아함은 유행에 관계되는 것이 아니라 사람들의 보편적인 정서와 관계된다. 그래서 그의 디자인은 성별과 국경, 시간을 넘어서 광범위한 인기를 획득하는지 모른다.

루이지 꼴라니의
대륙 횡단 컨테이너 트럭 02

루이지 꼴라니(Luigi Colani)의 천재성은 '순수미술과 디자인', '표현의 자유와 기능성에 따른 제약', '기능과 형태'처럼 서로 모순되는 것을 탁월한 조형 능력으로 조화시키는 데 있다. 기능성과 형태미 중에서 한쪽을 선택해야 했던 1980년대에 루이지 꼴라니는 이러한 기괴한 이분법을 가뿐히 뛰어넘었고, 그 모습은 전 세계의 산업 디자이너들에게 매우 충격적이었다.

1977년에 디자인되었다고 하기에는 믿을 수 없을 만큼 미래적인 **그림** 5–4의 트럭 디자인은 사물에 대한 선입견을 한순간에 깨버린다. 더욱 놀라운 점은 이렇게 혁신적인 디자인이 개성에 집착하는 디자이너의 격앙된 감정에서가 아니라, 기능성을 최대한 충족시키려는 차가운 이성적 의지에서 나왔다는 것이다. 예를 들어 트럭의 윗부분과 아랫부분은 둥근 달걀 모양의 구조로 되어 있는데, 이는 공기의 저항을 최소화하고 구조적인 견고함을 고려해서 디자인된 것이다.

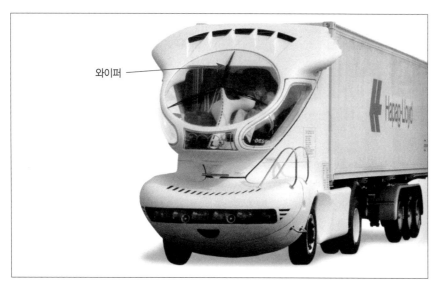

와이퍼

▲ **그림 5–4** | Lorry 2001

좋아 보이는 것들의 비밀

이러한 기능적인 부분은 잠시 접어두고 형태만 보더라도, 루이지 꼴라니가 얼마나 뛰어난 조형 능력을 갖추고 있는지 알 수 있다. 이 트럭의 전체 이미지는 파격적이지만 요소들의 조형적 관계는 매우 짜임새 있을 뿐더러, 일반적으로 어울리기 힘든 형태들이 서로 조화를 이루고 있다

먼저 운전석을 중심으로 형태를 분석해 보자. 앞창의 원형 유리는 트럭 전체의 형태 인상을 규정해 준다. 와이퍼의 모양과 작동 방식은 시계바늘처럼 원형의 창에 맞추어서 기능적으로 디자인되었다. 마치 조각품처럼 보이지만, 사실 사각 창에 부채꼴 모양으로 창을 닦는 일반 와이퍼에 비해 훨씬 기능적이고 합리적이다. 어쨌든 원형에 세 가닥의 선재로 이루어진 와이퍼는 조형적으로 보더라도 면과 선으로 이루어진 훌륭한 조형적 구성이다.

그림 5-5에서 보듯 달걀형의 구조와 원형으로 된 앞창 때문에 양 출입문은 우아한 곡선을 가진 유기적인 형태로 되어 있다. 곡선 모양만으로도 충분히 아름답다. 그리고 앞창 바로 아래에 있는 창은 크기는 작지만 전체 형태의 중심이 된다.

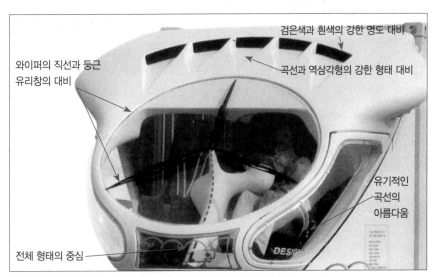

▲ **그림 5-5** | Lorry 2001 윗부분의 조형 분석

트럭의 윗부분에서는 대비가 강한 형태를 볼 수 있다. 옆으로 나란히 나열되어 있는 역삼각형 부분은 공기를 흡입하기 위한 것이지만 직선적이어서 아래의 곡선적인 형태들과 강한 대비를 이룬다. 게다가 어두운 공기 흡입구가 흰색 몸체와 강한 명도 대비를 이루고 있는데, 이 부분은 전체 조형에서 하나의 포인트가 된다. 대비로 인한 형태의 역동적인 힘이 강하게 표출되기 때문에 형태에서 오는 조형적 쾌감과 탁월한 조형적 개인기를 느낄 수 있다.

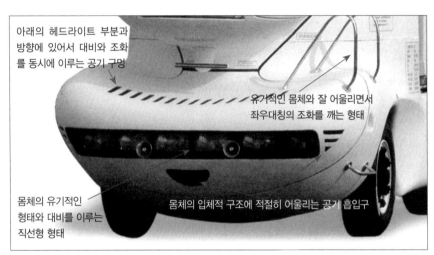

아래의 헤드라이트 부분과 방향에 있어서 대비와 조화를 동시에 이루는 공기 구멍

유기적인 몸체와 잘 어울리면서 좌우대칭의 조화를 깨는 형태

몸체의 유기적인 형태와 대비를 이루는 직선형 형태

몸체의 입체적 구조에 적절히 어울리는 공기 흡입구

▲ **그림 5-6** | Lorry 2001 아랫부분의 조형 분석

트럭의 아랫부분은 둥글기는 하지만 달걀 형태인 윗부분보다 가로로 퍼진 구조여서 비슷한 듯하면서도 느낌이 조금 다르다. 전체적으로 가로로 퍼진 둥글둥글한 덩어리의 느낌 위에 헤드라이트 부분이 가로로 긴 직사각 형태로 좁게 들어가 있어서 조화로우면서도 강한 대비감을 연출한다. 또한 어두운 헤드라이트 부분은 흰색 몸체와 강한 명도 대비를 이루는데, 흰색 몸체가 크기 때문에 전체 균형은 파괴되지 않고 적절하게 조화를 이룬다.

여기서 눈여겨보아야 할 점은 작은 요소들의 어울림이다. 세로로 길게 뚫어진 공기 흡입구는 크기는 작아도 바로 아래에 있는 직사각형 헤드라이트 부분의 방향과 직교하면서도 같은 배열 방식(가로 방향)을 사용하여 대비됨과 동시에 일치한다. 이외의 작은 구멍들은 형태의 상황에 따라 적절하게 조화를 이루면서 형태에 긴장감을 불어넣는 포인트 역할을 한다.

가느다란 파이프로 된 손잡이 가드 부분 또한 눈길을 끈다. 운전하는 사람이 차에 오르내릴 때 안전을 고려하여 만들어진 이 부분은 기능적이기도 하지만 조형적인 면에서도 뛰어나다. 우선 선적 구조여서 입체의 느낌이 강한 트럭 전체 형태를 압도하지 않으며, 또한 한 편에만 있기 때문에 좌우대칭의 균형을 조용하게 깨고 있다. 이러한 비대칭성은 조형적인 답답함을 해소해 주는 중요한 역할을 한다. 그리고 곡선으로 휘어진 파이프의 세련된 곡선은 미려한 곡면으로 구성된 차체 구조의 역동적인 흐름에 무리 없이 잘 어울린다.

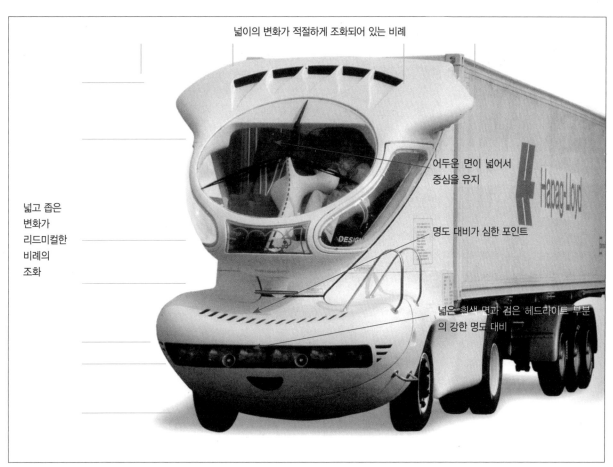

넓이의 변화가 적절하게 조화되어 있는 비례

넓고 좁은
변화가
리드미컬한
비례의
조화

어두운 면이 넓어서
중심을 유지

명도 대비가 심한 포인트

넓은 흰색 면과 검은 헤드라이트 부분
의 강한 명도 대비

▲ **그림 5-7** | Lorry 2001 비례 분석

그림 5-7에서 전체적인 비례를 보면 운전석 부분은 크고 넓으며, 아랫부분은 낮고 폭이 넓다. 비례의 구조가 적절하게 나누어져 있다는 것을 알 수 있다. 맨 윗부분의 공기 흡입구와 부채꼴처럼 넓어지는 옆부분, 맨 아래의 헤드라이트와 공기 흡입구 부분의 비례 또한 시각적 쾌감을 충분히 느낄 수 있도록 변화와 조화가 적절하게 이루어져 있다.

전체 몸체는 흰색과 검은색으로 강한 대비를 이룬다. 맨 위의 역삼각형 부분과 아래의 헤드라이트 부분은 좁은 어두운 면과 넓은 흰색 면이 대비를 이루고, 앞창과 그 주변은 어두운 색을 주조로 하여 아주 좁은 흰색 면과 대비를 이룬다. 하나의 덩어리에서 이렇게 대비관계가 번갈아 들어가 있기 때문에 조형적으로 강한 인상을 준다. 그 외에 조그마한 공기 흡입구들은 흰색 면에 대한 포인트로서 형태를 풍부하게 해준다.

이와 같이 루이지 꼴라니의 디자인은 철저하게 형태의 조화나 대비 등의 조형적 조화에 기반을 두고 있다. 단지 개성이 강한 형태로 볼 수도 있지만, 부분과 전체의 조형적 완성도는 대단히 높다. 루이지 꼴라니의 디자인이 시간을 초월해서 항상 신선함을 유지하는 이유는 형태의 독창성을 바탕으로 구조가 짜임새 있게 구축되어 있기 때문이다. 어떤 디자인이든지 그 자체의 완성도가 높다면 사람들의 감각을 영원히 차지할 수 있다는 교훈을 루이지 꼴라니의 디자인에서 배울 수 있다.

루이지 꼴라니는 놀라운 점이 많은 디자이너다. 몇 년을 앞서간 그의 디자인도 그렇지만, 그의 경력에서 놀라운 사실을 발견할 수 있다.

디자인만 본다면 루이지 꼴라니는 아마도 조각이나 순수미술에 치우쳐 있는 것 같은 디자이너다. 순수조각가를 뛰어넘을 정도의 조형 능력은 그의 예술적 감각과 관심 분야를 순수미술과 관련짓기 쉽다. 그런데 그는 파리 소르본느에서 항공역학을 공부한 엔지니어 출신이다.

그는 어떤 디자인이든지 현실적인 근거를 바탕으로 시작한다고 한다. 겉으로 보기에는 무척 파격적인 모양이지만, 그 파격의 바탕에는 튼튼한 공학적 지식과 의도가 자리를 잡고 있는 것이다. 바로 이런 이유 때문에 루이지 꼴라니의 디자인은 단지 기괴하고 신기한 모양이 아니라 현실적인 문제에 대한 권위 있는 해결책으로서 그 존재 의미를 가진다.

순수조각을 뛰어넘는 그의 디자인이 실은 튼튼한 공학적 지식과 경험에 의해 만들어졌다는 점은 공학을 뛰어넘어서 예술의 경지에까지 오른 그의 디자인이 얼마나 위대한지 다시 한 번 감탄하게 만든다. 엔지니어링의 예술적 승화, 이것이 루이지 꼴라니의 디자인을 설명하는 적절한 표현인지도 모른다.

루이지 꼴라니의 디자인을 대하면 디자인이 마치 살아 있는 생물 같다는 느낌을 많이 받는다. 형태의 파격성은 살아 있다는 느낌 때문에 더욱 강하게 전해진다. 그런데 이런 느낌은 과히 틀리지 않다. 디자인을 할 때 형태에 대한 영감이 잘 안 떠오르면 그는 몇 시간이고 현미경을 들여다본다고 한다. 세포나 단세포생물, 원생동물 등 가장 원초적인 생명체들을 관찰함으로써 기발한 형태의 영감을 얻는 것이다. 그래서 그의 디자인을 어떤 사람은 '바이오 디자인'이라고 부르기도 한다.

19세 이전까지 그는 아버지를 따라 독일 베를린에서 살았다. 19세에 프랑스로 건너가서 어릴 적부터 꿈꾸던 자동차 디자인도 하고 공기역학도 전공한다. 프랑스에서 10여 년을 활동한 뒤에는 다시 베를린으로 돌아와서 자동차와 기타 여러 디자인 프로젝트를 진행하게 된다. 1970년 뮌스터 근처의 뒤하도르프에 있는 하르코텐 성으로 작업실을 옮긴 이후, 지금까지 이곳에 머물고 있다.

루이지 꼴라니는 필립 스탁의 선배에 해당할 만큼 만능 디자이너다. 비행기나 자동차, 배, 기차 등 주로 운송 수단의 디자인을 중심으로 제품, 도자기, 소품, 패션, 환경 디자인에 이르기까지 대단히 많은 디자인 영역을 섭렵하는 대표적인 멀티플레이어 디자이너다.

애프터랩 홈페이지 디자인

홈페이지 디자인을 새로운 매체가 아닌 하나의 조형물로 본다면, 일반적인 조형 논리가 통용되는 지극히 보편적인 조형적 대상이라는 것을 느낄 수 있을 것이다. **그림** 5-8의 애프터랩(Afterlab) 홈페이지 디자인은 비례나 대비, 색채의 조화가 잘 이루어진 좋은 디자인이다. 전체 조형의 첫인상은 자로 잰 듯이 정리되었다기보다는 여러 가지 형태 요소가 자유롭게 배치되어 있어서 역동적이다. 형태가 역동적일 경우 자칫 통일감이 떨어져서 조형의 조직력이 약해지고 산만해지기 쉽지만 화면을 관통하는 뼈대, 즉 구조나 구도가 튼튼하게 자리를 잡고 있으면 각 요소들은 서로 밀접하게 조직화되어 시각적으로 혼란스럽지 않게 된다.

이 디자인의 첫인상이 대단히 역동적인 것은 전체 구도가 방향성을 가지고 있어서 속도감이 강하게 느껴지기 때문이다. 그리고 조형 요소들의 관계가 전체 질서를 해치지 않는 선에서 강한 대비를 이루고, 때로는 안 어울리는 듯 하면서도 서로 잘 어울리고 있기 때문이다.

화면을 크게 보면 이 디자인은 삼각형 구조로 튼튼하게 짜여 있음을 알 수 있다. 왼쪽 상단부와 오른쪽의 스케이트보드를 타는 인물 그리고 왼쪽 하단부의 흰색 여백이 하나의 꼭짓점이 되어서 삼각 구조를 이루고, 나머지 복잡한 조형 요소들은 큰 체계에 맞추어서 각자의 자리를 구축하고 있다.

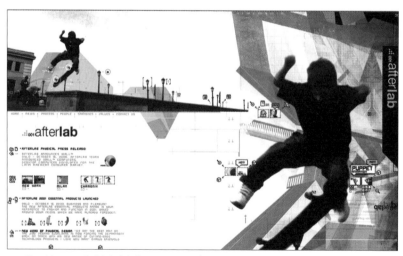

▲ **그림 5-8** | afterlab 홈페이지 디자인(www.afterlab.com)

좋아 보이는 것들의 비밀

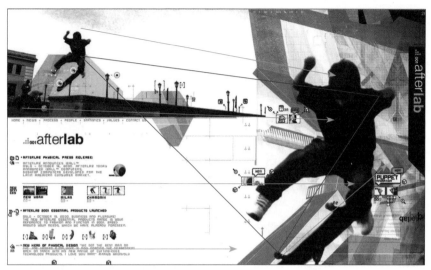

▲ **그림 5-9** | afterlab 홈페이지 디자인(www.afterlab.com)의 구조 분석

삼각 구도를 바탕으로 하면서 부분적인 동세는 오른쪽 인물로 모아진다. 이 인물의 포즈가 대단히 역동적이기 때문에 화면은 더욱 다이내믹해진다. 둘째마당에서 살펴본 고전주의 회화처럼 복잡한 조형 요소들이 모두 지극히 계획적으로 짜여 있다. 오른쪽 인물의 동세와 인물의 배경으로 들어가 있는 그림들의 관계를 살펴보면 금방 알 수 있다. 그리고 화면의 인물은 크기가 다르게 반복되어 있다. 앞에서도 강조했지만 형태가 반복되면 통일감이 생기고 이미지가 강해진다. 조형 요소가 많아서 혼란스러울 수도 있지만, 이런 조형 원리가 구현되어 있기 때문에 화면은 역동적이어도 흐트러지지 않고 통일된 짜임새가 생기는 것이다.

이 홈페이지 디자인에서는 색의 처리 또한 뛰어나다. 일반적으로 디자인에서 주요한 조형 요소는 두드러지게 하고 그렇지 않은 부분은 차분하게 해주는 것이 상식이다. 그런데 여기서는 화면의 주인공이라고 할 수 있는 사람은 검은색에 가까울 정도로 어둡게 처리하고, 바탕은 일반적인 배색 방법과는 반대로 노란색과 흰색으로 처리했다. 색 때문에 두드러져야 할 부분은 가라앉고 가라앉아야 할 부분은 두드러짐으로써, 형태가 역동적인 부분은 오히려 색에 의해 차분해진다. 이 같은 중화작용에 의해서 전체 화면의 구성은 파격적이지만 안정감을 유지한다.

스기우라 고헤이의 편집 디자인

그림 5-10는 스기우라 고헤이가 1980년에 디자인한 잡지의 부분이다. 몇십 년 전의 디자인이지만 지금 봐도 전혀 손색이 없다. 흔히 디자인은 유행을 많이 타는 것으로 알지만 꼭 모든 디자인이 그런 것은 아니다. 이처럼 시간에 영향을 받지 않는 디자인도 많은데, 그 이유는 형태와 색의 완성도에 있다. 그런 점에서는 디자인에서도 일반 조형예술처럼 고전주의가 가능하다고 할 수 있다.

▲ **그림 5-10** | 계간 《은화(銀花)》

전체적으로 이 디자인은 동양적 인상이 강하다. 사진 이미지만 그런 것이 아니라 색채나 비례들이 흔히 보는 서양적 이미지와는 사뭇 다르다. 그러면서도 조형의 일반적인 원리들을 충실하게 구현하고 있다는 점이 뛰어나다고 할 수 있다. 우선 색채를 보면 노란색과 빨간색이 주조를 이루고 있음을 알 수 있다. 중간에 파란

색이 사진이나 글자에 부분적으로 들어가 있어서 전체적인 포인트가 되기도 하고 전체 색상을 풍부하게 만들고 있기도 하다. 사진에서 볼 수 있는 색깔들을 그대로 바탕이나 글자 등에 반복하여 전체적으로 매우 안정되고 통일된 분위기를 연출하고 있다는 것도 빼놓을 수 없다. 그리고 이런 유채색들에 더불어 검은색과 흰색이 들어가서 색채에서 중요한 5개의 색들로만 디자인되어 있다는 것도 중요하다. 몬드리안의 그 유명한 구성 그림을 연상케 한다. 분위기는 매우 동양적이지만 색채는 매우 기본에 입각해 조율되어 있다는 것을 알 수 있다. 그러니 오랜 시간이 지났어도 촌스럽지 않아 보이는 것이다.

▲ **그림 5-11** | 계간 《은화(銀花)》의 비례 분석

디자인의 전체 비례관계들도 매우 고전적이다. 이 디자인에서 비례는 색채와는 달리 대비가 심한 비례를 기본으로 채택하고 있다. 크게 위, 아래 여백과 본문이 들어가 있는 가운데 부분으로 나누었고, 가로로도 비슷한 구조로 나누고 있다. 여기서 각각의 공간들은 대체로 3:1이나 4:1 정도의 비례로 나뉘어져 있어서 상대적으로 대비가 심하다. 그래서 색채의 안정된 조화와는 달리 전체 레이아웃은 시각적으로 강한 인상을 만들고 있다. 물론 본문이나 사진이 들어가 있기 때문에 2:3이나 3:4와 같은 황금비례를 구사하기는 좀 어려웠을 것이다.

아무튼 이런 다이내믹한 면적 대비 가운데에 글자들이 필요한 면들에 들어가서 공간의 분할을 더욱 다이내믹하게 하고 있다. 결과적으로 가독성이 최대한 확보된 시원한 공간을 두면서 본문의 내용이 사진 이미지와 더불어서 내용 전달이 잘 될 뿐만 아니라 시각적으로도 매우 보기 좋은 상태를 연출하고 있다.

또 하나, 사진의 바로 위, 아래에 들어가 있는 마름모꼴 속의 한자는 전체적으로 안정되어있는 구조를 깨지 않으면서 강한 인상을 만들고 있는 중요한 요소이다. 사진의 인상과 내용을 강조할 뿐 아니라 전체 디자인을 이끌고 있는 사실상의 주역이라고 해도 과언이 아니다. 변화를 준다는 것이 이래서 어렵다. 변화를 준답시고 디자인한 것이 전체의 균형을 깨버리면 모든 것을 잃게 된다. 변화가 없으면 그것도 문제이지만, 이처럼 변화를 주더라도 전체의 구성을 고려하여 꾀해야 한다. 그리고 그 결과 또한 목적하는 바를 충분히 얻는 것이어야 한다.

그 외에도 글자꼴이나 크기, 배열 등이 개성적이면서도 기본을 충실히 지키고 있다. 이 디자인에서 배워야 할 점은 기본의 중요성이다. 아무리 개성이나 기교 등이 중요하다고 하더라도 탄탄한 기본기 위에 실현되었을 때 의미가 있다는 사실이다. 아울러 그렇게 되었을 때 하나의 디자인은 쉽게 사라지지 않고 시간을 초월한 교훈이 될 수 있다는 것을 잘 보여주고 있다.

좋아 보이는 것들의 비밀

다나카 이코의 포스터에 구현된 함축적 조형미

05

제한된 공간에 모든 것을 표현해야 하는 것은 어떤 면에서는 제약이지만 어떤 면에서는 자유일 수도 있다. 소설에 비해 시가 훨씬 더 함축적 이미지로 감동을 주는 것을 보면 표현의 공간은 그리 중요한 것이 아님을 알 수 있다. 디자인에서도 책표지나 포스터와 같이 한 면에 모든 것을 표현해야 하는 분야가 있다. 조형적으로 보더라도 이런 분야는 많은 것을 단순한 형태와 색으로 표현해야 하기 때문에 어렵긴 하지만 재미있다. 일본 그래픽계의 거장 다나카 이코의 포스터에는 그러한 함축적 재미가 조형적으로 잘 표현되어있다.

▲ **그림 5-12** | 이사무 노구치 전시 포스터

▲ **그림 5-13** | 이사무 노구치의 전시 포스터의 비례 분석

순전히 조형적으로만 보면 **그림** 5-12의 디자인은 색이나 형태가 아주 단순하게 구성되어있다. 검은색이 중심에 있고 흰색의 여백이나 청록색, 푸른색들이 주변에

Good Design

서 보조를 맞추어 주고 있다. 전체 비례는 윗부분과 아랫부분이 가로선에 의해 약 2: 3.5정도로 나누어져 있어서 황금비례에 가까운 구성을 하고 있다. 윗면이 상대적으로 좀 더 넓은 데, 그것은 제목과 그 위에 있는 검은색 윤곽이 들어가기 때문에 정확한 황금비례보다는 좀 더 위를 넓게 한 것이다. 가로로는 좀 더 대비가 심한 비례를 이루면서 구성되어있다. 특히 왼쪽 측면을 좁게 하고 청록색을 배치하여 오른쪽의 검은색 윤곽과 흰색면의 조형적 무게감에 대응시키고 있다. 결과적으로는 왼쪽과 오른쪽의 이미지들이 부딪히면서 강렬한 이미지를 만들게 되었다. 아무튼 비례미를 통해 조형적인 아름다움을 꾀하려는 의도는 충분히 읽을 수 있다.

그런데 이 디자인에서 좀 눈여겨 보아야 할 부분이 있다. 기하학적이거나 정형적인 조형요소들과 붓글씨 제목이나 먹의 윤곽같이 비정형적인 조형요소들이 서로 대비를 이루고 있다는 사실이다. 제목의 붓글씨체는 화면전체를 황금비례로 나누는 위치로 보나, 손으로 써서 오히려 눈에 띄는 자연스러운 형태로 보아 이 포스터의 중심 역할을 톡톡히 수행하고 있음을 알 수 있다. 게다가 바로 위에 있는 검은색 윤곽과 더불어 이사무 노구치라는 조각가의 작품성향을 매우 추상적으로 표현하고 있기도 하다. 이 조각가는 대체로 다듬어지지 않은 돌을 부분적으로만 다듬어서 작품을 만드는 특징이 있는데, 그것을 다나카 이코는 검은색의 비정형적인 형태들을 통해 추상적으로 표현하고 있는 것이다.

불규칙하게 생긴 위의 검은색 윤곽과 다소 기하학적인 아래의 검은색 형태는 이사무 노구치의 작품경향을 매우 함축적으로 표현할 것이다. 시적 표현이란 것은 바로 이런 것을 말한다. 나머지 글자나 보조선들은 대체로 기하학적이거나 정형적인 형태들로 디자인하여 비정형적인 형태들을 돋보이게 하기도 하고 자칫 무질서해질 수도 있는 구조를 전체적으로 안정시키고 있다.

단순해 보이는 그저 그런 포스터인 것처럼 보이지만 이 안에는 형태의 구조나 색채 그리고 화면의 비례에 있어서 다양한 시도들을 하고 있다. 그리고 의미의 전달에 있어서나 조형적 완성도에 있어서 이 포스터는 성공적인 결과를 만들고 있기도 하다. 이 포스터를 보면 아무리 내용의 기호학적 표현이 좋더라도 그것이 조형적 원리들을 통해 제대로 해석되고 표현되어야만 좋은 결과를 낳을 수 있다는 것을 잘 알 수 있다.

알레산드로 멘디니의 안나 G에 숨겨진 조형적 비밀 **06**

안나 G는 1년에 천만 개가 팔린다는 세계적인 베스트셀러다. 이탈리아 산업디자인계의 대부라 할 수 있는 알레산드로 멘디니의 잘 알려진 디자인인데, 장난감 같은 모양이지만 와인오프너로서의 기능에 전혀 손색이 없다. 아마 디자인에 대해 잘 모르는 사람들도 한 번 쯤은 보았을 것이다. 그 정도로 대중들에게 많이 알려진 디자인이다. 하지만 바로 그렇기 때문에 정작 이 디자인의 진면목이 많이 가려진다.

▲ **그림 5-14** | 안나 G

그림 5-14을 보면 와인 오프너이긴 하지만 어딜 봐도 조신하고 우아한 여성의 자태가 묻어난다. 기다란 목이 갸름한 얼굴을 받치고 있고, 단정하게 자른 단발이 조신하기 그지없다. 그 아래로 단정한 치마를 입은 듯한 실루엣과 가녀린 두 팔은, 이걸 예쁜 인형으로 보아야 할지, 와인 오프너로만 대해야 할지 약간 혼돈을 가져다준다. 그러나 그런 혼돈의 틈새로 유머와 깊은 시각적 평화가 스며들어와 우리 눈을 무장해제 시켜버린다. 차가운 산업적 재료에 미래를 가장한 세련된 외모로 잘난 척 하는 디자인과는 달리 안나 G는 천진난만한 모습으로 잔잔하게 우리들의 마음을 어루만지며 파고들기 때문이다. 하지만 바로 그렇기 때문에 이 디자인에 베풀어진 거장 알레산드로 멘디니의 고차원적 솜씨를 놓치게 된다. 하지만 이 디자인은 보기보다 그렇게 순진(?)하지 않다. 유머러스하고 참한 디자인 같지만 그 안에 담긴 조형적 처리는 대단히 계산적이다. 두 눈을 부릅뜨고 보지 않으면 그냥 넘어가 버리기가 쉽다.

우선 색깔부터 살펴보자. 이 디자인이 단순한 것 같아도 눈에 잘 띄는 것은 색 대비가 강하기 때문이다. 얇은 목의 오렌지색, 그 아래쪽으로 넓은 파란색이 강하게 대비되고 있다. 저녁노을에서 볼 수 있는 교과서적인 보색 대비이다. 전체적으로 오렌지색의 비중이 미미하긴 하지만 보색 대비의 효과는 이 정도로도 충분하다. 게다가 오렌지색의 목 위로는 은색의 금속 색깔이 대비되고 있다.

오렌지색이 없었다면 금속 부분과 파란색의 몸통은 밋밋해 보였을 것이다. 작지만 이 오렌지색은 전체 디자인을 완전히 살려주고 있다. 하지만 노련한 멘디니는 오렌지색의 존재감을 오히려 극도로 절제하고 있다. 파란색의 면적을 훨씬 넓게 만들어 색이 너무 튀지 않도록 마무리를 하고 있는 것이다. 사실 오렌지 부분은 구조적으로 필요 없는 부분이다. 차라리 없었다면 재료나 제작공정으로 볼 때 훨씬 경제적이었을 것이다. 하지만 이 작은 부분은 돈으로 계산할 수 없는 대단한 조형적 역할을 한다. 멘디니는 그것을 정확히 알고 이 부분을 만들었지만, 또한 그런 의도가 전체의 분위기를 손상시키지 못하게 최소한으로 억제하고 있다. 튀어 보이게 하는 것은 사실 쉽다. 어려운 것은 이처럼 원하는 분위기를 위해 전체와 부분을 절제하고 고도로 계산하는 것이다.

겉으로는 유쾌하고 편안한 것 같지만 색깔 하나에도 이처럼 복잡한 의도를 깔고 있다. 그러나 색상만 그런 게 아니다. 질감을 살펴보면 금속과 플라스틱의 소재도 적절하게 대비시켜 심미감을 극대화시키고 있다. 번쩍이는 금속을 얼굴과 팔에 두고, 나머지 플라스틱 부분은 일부러 광택이 나지 않게 표면처리를 해서 대비시키고 있다. 단순한 것 같지만 이런 대비감은 우아한 분위기와 편안한 분위기, 어쩌면 서로 모순되는 분위기를 만드는 데에 크게 일조하고 있다.

더 대단한 것은 비례이다. 그냥 보면 재미있는 디자인에 불과해 보이지만, 이 디자인 속에는 매우 복잡한 비례 관계들이 숨겨져 있다. 맨 눈에는 그 면모가 모습을 드러내지 않는다. 이 디자인에 스며들어 있는 비례 관계는 겉모양과는 달리 무척 복잡하게 구성되어있다. 단순해 보이는 모양과는 사뭇 다르다. 특히 황금비례를 적절히 활용하여 단순함 속에서도 뛰어난 조형미가 살아 숨쉬게 하고 있다는 점을 주목해 볼 필요가 있다.

▲ **그림 5-15** | 안나 G의 비례와 색채 분석

그림 5-15에서 빨간색으로 표시된 비례에서부터 보라색, 녹색으로 비례의 값들을 순차적으로 살펴보면 이 디자인에 숨겨진 비례의 비밀을 금방 알 수 있다. 빨간색

좋아 보이는 것들의 비밀

으로 표시된 전체비례 즉, 머리와 목 부분과 그 아래 부분은 약 2:3정도의 황금비례로 나뉘어 있다. 길이들이 그냥 나누어진 게 아니라 시각적으로 아름답게 보이도록 철저히 계산된 결과인 것이다. 이런 비례 값들을 가지고 있기 때문에 단순하지만 아름다워 보이는 것이다. 부분의 비례들도 같은 원리로 나누어져 있다. 대체로 2:3이나 3:4의 황금비례가 적용되어 있다. 그것도 전체와 부분이 매우 중층적으로 계획되어 완벽한 모습을 가지고 있다.

대부분의 사람들이 이 디자인을 그저 유머러스한 디자인, 편안한 디자인으로 알고 그런 의미론적 가치가 이 디자인을 최고로 만든 것으로 알고 있지만, 이 디자인은 그렇게 보이게 하기 위해서 색이나 형태가 고차원적으로 먼저 조율되어 있다는 것을 알 수 있다. 눈에 좋아 보인다는 것은 생각보다 그리 단순하지 않은 것이다.

두바이 오페라 하우스 빌딩에 담긴 파격적인 조형미 07

자하 하디드를 막을 건축가가 누가 있을까 싶다. 세계에서 가장 희한한 모양의 건물을 디자인하는 건축가라고 할 수 있는데, 그녀의 이런 건축세계는 21세기 현대 건축의 흐름에 새로운 가능성을 가져다주며 세계적으로 각광 받고 있다. 그녀의 건축은 도저히 여성의 작품이라고 할 수 없을 정도로 압도적인 카리스마로 유명하다. 그 카리스마는 상상을 초월하는 건축물의 독특한 형태로부터 나오는데, 이런 카리스마적 형태는 하루아침에 만들어진 것이 아니라 그녀의 오랜 조형적 경험을 통해 이루어진 것이다. 그렇기 때문에 디자인을 하는 사람들에게 그녀의 건축은 조형적으로 배울 점이 적지 않다. 그녀가 디자인한 두바이 오페라 하우스를 통해 자하 하디드의 조형적 노하우를 한번 살펴보도록 하자.

▲ **그림 5-16** | 두바이 오페라 하우스

우선 이 건물은 우리가 생각하는 건물의 범주를 많이 벗어나 있다. 건물이라기보다는 우주선이 땅에 막 내려온 듯한 형태다. 너무나 획기적인 모양이다 보니 이미

지에만 집중하게 되어 정작 이 디자인 밑에 깔린 형태나 색깔의 묘미를 건너 뛰어 버리기가 쉽다. 그러나 자하 하디드는 만만한 건축가가 아니다. 그녀의 건축이 충격적인 모양으로 유명하긴 하지만, 그녀는 빼어난 공력으로 그런 튀는 이미지 속으로 금강석 같이 탄탄한 조형적 구조를 다져 놓는다. 그녀의 조형능력을 제대로 파악하려면 휘황찬란한 이미지에 흥분된 눈을 먼저 차분히 가라앉히고, 형태를 하나하나 따져 보면서 읽어 내려 나가야 한다.

그림 5-17을 보면 건물 표면을 감싸고 흐르는 유연한 곡면들이 가장 먼저 눈에 들어온다. 기하학적 형태로 이루어진 건축물들과는 달리, 이렇게 곡면들로 이루어진 형태들은 구조나 비례보다는 곡면의 운동감을 중심으로 디자인된다. 그래서 건물을 이루고 있는 다양한 곡면들이 어떤 유기적 관계들을 가지고 있는가를 먼저 잘 살펴보아야 한다. 특히, 여러 가지 방향에서 곡면의 구조적 관계를 입체적으로 살펴볼 필요가 있다.

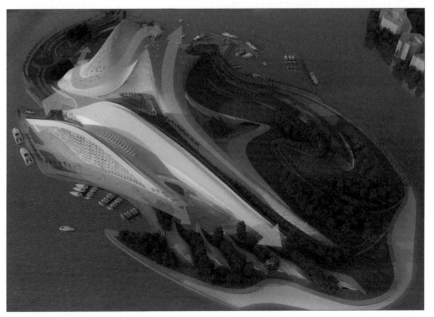

▲ **그림 5-17** | 건물 전체의 동세 분석

그림 5-18에서 볼 수 있는 것처럼 이 건축물 위로는 다양한 흐름을 가진 곡면들이 서로 역동적인 관계를 이루고 있다. 건물의 중심 동세를 이루고 있는 곡면과 부분적인 동세를 이루고 있는 곡면들을 따로 구분해서 살펴보면 그 관계를 좀 더 쉽게 이해할 수 있다. 두 그림에서 녹색으로 표시된 것이 건물의 주된 동세이다.

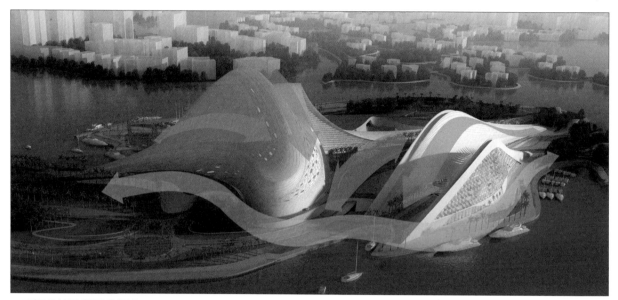

▲ **그림 5-18** | 건물 측면의 동세 분석

보는 방향에 따라서 달라지긴 하지만 수많은 곡면들 중에서도 건물의 구조나 인상을 결정하는 주된 곡면이 있다. 이것은 마치 인체에서 척추와도 같은 역할을 하는데 부분을 하나로 묶으면서 전체의 구조를 산만하지 않게 정리한다. 하지만 자하 하디드 건축의 다소 과격해 보이는 이미지는 형태가 무질서하게 마구 만들어진 것처럼 보이게 한다. 그리고 비평가들의 해체주의라는 평가는 그런 생각을 더욱 맞는 것처럼 느끼게 만든다. 하지만 자하 하디드의 뛰어난 점은 강하면서도 무질서해 보이는 이미지 속에 견고한 질서를 심어놓는 것이다. 결코 카오스적 이미지에 형태를 방치하지 않는다. 수학전공자답게 그녀는 자신의 디자인을 철저히 계산한다. 그 증거가 바로 건물의 조형적 중심을 잡는 곡면의 동세들이다.

가장 외곽이나 가장 중심에 이렇게 굵직하게 흐르는 동세를 설정해 놓고 그 주변에 곁가지 동세들을 직물 짜듯이 심어 넣고 있다. 옅은 오렌지색의 동세들이 그런 부수적 동세들이다.

녹색과 오렌지색으로 된 동세들의 어울림을 잘 살펴보면, 서로서로가 각자의 자유로운 움직임을 펼쳐나가고 있는 것 같다. 하지만 오렌지색의 동세들은 녹색 동세의 움직임에 방해되지 않는 선에서 최대한 자유롭게 움직이고 있으며, 녹색의 중심 동세에 적극 협조하고 있는 것을 알 수 있다. 이미지와는 달리 부분과 전체가 따로 움직이거나 부딪히지 않는다. 인상과는 달리 자하 하디드의 건축형태는 매우 고전(Classic)적인 원리를 가지고 있는 것이다.

정리를 하자면 이렇다. 부분적인 곡면들의 자유로운 움직임들은 전체 형태에 매우 강렬한 이미지를 심고 있으며, 부분적인 곡면들의 동세가 중심 동세로 수렴되는 조화로움은 전체 형태에 견고함을 가져다주고 있다. 막 만든 것 같지만 따지고 보면 이렇게 전체와 부분의 관계가 고도의 조형논리로 구성되어 있는 것이다. 아무리 개성이 강하고 자유로운 형태를 지향한다고 하더라도 형태의 구조적 완성도는 결코 무시할 수 없으며 과격한 감정마저도 철저히 계산된 구조로 표현해야 한다는 교훈을 자하 하디드의 건축은 잘 들려주고 있다.

네빌 브로디의
나이키 광고

타이포그래피의 선구자라 할 수 있는 네빌 브로디(Neville Broady)의 나이키 광고를 보면 그의 디자인이 가지는 매력을 맛볼 수 있다. 오늘날 이런 디자인은 낯설지 않지만 당시로서는 이런 화면 구조와 문자의 배열 방식은 기존 규칙을 완전히 벗어난 혁신적인 것이었다.

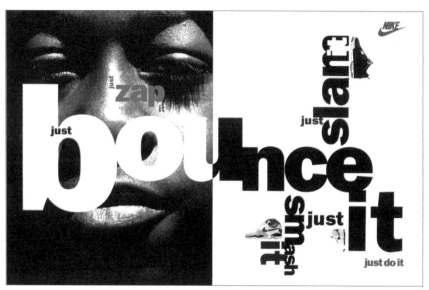

▲ **그림 5-19** | 네빌 브로디의 나이키 광고

일반적으로 그래픽 디자인에서 문자는 의미를 담는 그릇으로서, 사람들에게 제대로 전달하는 것을 중요한 목표로 한다. 그런데 이 광고에서는 문자가 마치 말을 하는 것처럼 배치되어 있어서 글의 뜻보다는 리듬이 먼저 느껴진다. 문자가 읽혀지는 것보다는 소리의 톤과 뉘앙스가 전달되는 데 초점을 맞춘 듯하다. 그 때문인지 처음 이 광고를 보면 글의 내용은 잘 들어오지 않고 마치 주절주절 말을 하는 듯한 느낌이 정해진다. 사실 별다른 내용은 없고 감탄사가 대부분이기 때문에 이

디자인에서는 내용보다도 억양의 리듬 전달이 먼저 이루어지도록 디자인된 것이 더 적절하다는 것을 알 수 있다.

광고에서 문자는 갈고 다듬어져서 읽기가 좋아야 하며, 디자인에서 전달하고자 하는 의미의 소유자로서 절대적인 권위를 갖는다. 하지만 이 광고에서는 글자가 소리의 리듬으로 바뀌며 의미의 중재자가 된다. 그래서 글꼴의 모양보다는 글꼴의 크기와 배치가 디자인에서 중요한 변수가 되었다. 이 광고를 얼핏 보면 알파벳 글자들을 제멋대로 던져 놓은 것 같지만 조형적으로 따져 보면 조형의 원칙을 상당히 세밀하고 엄격하게 지키고 있음을 알 수 있다. 전체 구조나 구성은 큰 글씨에서 작은 글씨에 이르기까지 중층적으로 잘 짜여 있다.

그림 5-20에서 보듯 양쪽 페이지를 가로지르는 커다란 글자들은 전체 디자인의 가장 중심을 이룬다. 이 글자가 전체 디자인의 중심을 잡으면서 나머지 중간 크기나 작은 글자들이 하부 구조를 형성한다. 여기서는 주로 세로 구조의 글자들이 하부 구조를 이룬다. 복잡한 것 같아도 거의 모든 글자들은 씨줄과 날줄처럼 수평과 수직으로 직교하면서 짜임새 있는 구조를 형성한다.

너무 짜임새 있게 수직으로 만나는 구조는 딱딱한 느낌을 주기 쉽다. 따라서 자연스럽게 말하는 것 같은 느낌을 주기 위해 이 광고에서는 일부러 열을 약간 안 맞게 하는 등 의도적으로 딱딱하지 않게 만든 부분들을 많이 발견할 수 있다.

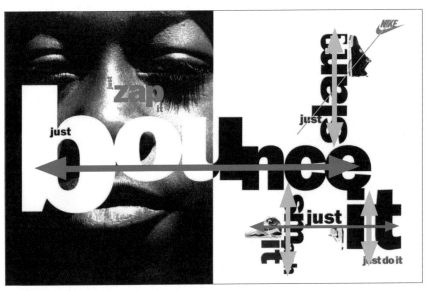

▲ **그림 5-20** | 나이키 광고의 구조

오른쪽 위에 있는 'slam it'에서는 세로로 직교하는 느낌을 완화해 주기 위해서 'slam'이라는 글자 안에 흰색으로 'it'을 넣었다. 따라서 검은색 글자 안에서 강력한 명도 대비가 이루어지며, 그 때문에 세로로 내려오는 동세는 다소 약해진다. 하지만 검은색 글자와 흰색 글자의 방향이 모두 같기 때문에 세로로 내려오는 동세가 다른 방향으로 바뀌는 것은 아니다. 동세의 방향을 약화시키면서도 강화시키는 고차원의 조형적 해결이라고 할 수 있다.

오른쪽 위의 'slam it'과 오른쪽 아래의 'smash it' 및 'it'과 같은 단어들은 서로 직선으로 연결되지 않고 자연스럽게 비껴 있기 때문에, 세로로 움직이는 동세는 짧게 끊어져서 아우성치는 느낌을 강조한다. 그리고 가운데 크게 들어가 있는 'bounce'의 알파벳들은 크기와 높이를 달리하여 연결되어 있기 때문에, 가로 방향으로 흐르면서도 딱딱해 보이지 않고 마치 말하듯이 억양의 리듬을 느끼게 해준다. 여러 부분에 들어가 있는 'just'는 직교하는 구조가 딱딱해 보이지 않게 완화하는 역할도 하며, 추임새처럼 실제 말하는 것과 같은 느낌이 들도록 한다.

고동색 선 부분을 잘 살펴보면 나이키 마크와 신발, 큰 글자, 작은 글자가 모두 일직선상에 놓인다는 것을 알 수 있다. 조그마한 글자 하나도 전체 구성을 위해서 철저하게 조형적으로 계산된 것이다.

색을 보면 왼쪽 페이지는 검은색 바탕에 흰색 글자가 명도 대비를 이루고, 오른쪽 페이지는 흰색 바탕에 검은색 글자로 디자인되어 있다. 문자와 바탕의 명도 대비가 서로 교차되어 있기 때문에 두 페이지를 동시에 보면 양쪽 면이 강한 명도 대비를 이룬다. 이런 무채색의 대비 속에서 빨간색 나이키 마크와 'zap'이라는 단어는 크기는 작지만 디자인에 활력을 불어넣는다.

좋아 보이는 것들의 비밀

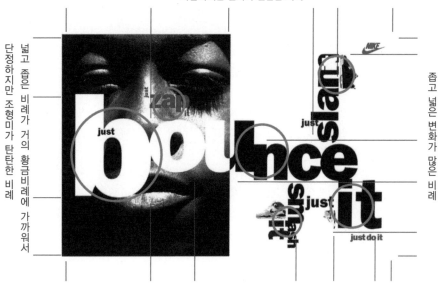

복잡하지만 변화가 완만한 비례

넓고 좁은 비례가 거의 황금비례에 가까워서

단정하지만 조형미가 탄탄한 비례

좁고 넓은 변화가 많은 비례

▲ **그림 5-21** | 나이키 광고의 비례 분석

형태 리듬의 강약에 따라 원의 크기를 다르게 표시해 보면 **그림** 5-21과 같이 마치 한 곡의 음악처럼 강약의 변화가 리듬을 이루고, 복잡한 조형 요소들은 리듬에 의해 하나의 덩어리로 통일된다. 비례도 빨간색 선을 보면 알 수 있듯이 가로 면이나 세로 면 모두 단조롭지 않고 적절하게 나뉘어 있다. 왼쪽 페이지에서 면의 넓고 좁은 정도는 거의 황금비례와 유사한 반면, 오른쪽 페이지에서는 심한 대비를 보여준다. 위아래의 비례도 넓었다 좁았다 하면서 활발한 리듬을 만든다.

이와 같이 네빌 브로디의 디자인은 매우 실험적으로 보이지만, 조형 원리에 충실하기 때문에 매력적인 디자인으로 각광받는다. 실험적일수록 기본에 더 충실해야 실패하지 않는다는 값진 교훈을 배울 수 있다. 디자이너가 조형적 실험을 하지 않으면 새로운 것이 나올 수 없고, 새로운 것에 치중하다 보면 기본을 놓치기가 쉽다. 이런 모순 속에서 네빌 브로디는 디자이너가 갖추어야 할 태도나 실력에 대한 많은 시사점을 던져준다.

| Note | 네빌 브로디는 정말 뛰어난 디자이너였다. 이렇게 과거형으로 말하는 것은 아이러니하게도 그의 디자인이 너무나 혁신적이었고 너무나 매력적이었기 때문이다. 네빌 브로디는 영국의 그래픽 디자이너로서 처음에는 순수회화를 전공했지만 1976년부터 3년간 영국 인쇄대학에서 디자인 공부를 했다. 학교를 졸업하고 나서는 음반회사의 디자이너와 잡지사의 편집 디자이너 등으로 활동하며 디자인을 세상에 내놓았다. 혁신적인 레이아웃, 전통에 얽매이지 않는 독창적인 발상과 실험적인 타이포그래피 디자인을 가지고 혜성같이 등장한 그는 1980, 90년대 세계 디자인계를 단번에 장악했다.

그의 디자인 세계는 매킨토시 컴퓨터를 통해 마치 바이러스처럼 수많은 디자이너들을 감염시켜버렸다. 기존의 그래픽 디자인의 원칙과 전통이 새로운 매체와 새로운 디자이너의 가치관에 의해 순식간에 교체되어 버린 것이다. 그러나 이렇게 빠른 변화는 새로운 시대를 몰고 온 당사자마저도 빠르게 퇴화시켜 버렸다. 그의 디자인은 단지 한 사람의 개성에 머무르며 개인의 개체성을 유지하는 데만 헌신할 수 있을 정도의 스케일이 아니었다. 그의 모든 시도는 역사적인 실험이었고 구시대와 새시대를 구별하는 경계였다.

네빌 브로디의 디자인은 등장과 동시에 수많은 추종자들을 만들어냈다. 그러나 불행하게도(?) 그들은 네빌 브로디의 디자인을 컴퓨터를 통해 순식간에 복제해버렸고, 또한 빠르게 업그레이드시켰다. 마치 새로 나온 컴퓨터가 앞의 컴퓨터를 과거형으로 내몰고 교체시키는 것처럼 네빌 브로디는 새시대를 열자마자 추종자들에 의해 과거가 되어버리는 운명을 맞게 된 것이다.

그의 말처럼 자신의 디자인이 하나의 스타일화되면서 불행을 겪게 되었는지 모른다. 차라리 그의 디자인이 자신만의 개성으로 정착되었다면 여전히 현재형으로 신선한 힘을 발휘할 수도 있었을 것이다. 하지만 이는 시대를 새로 연 선구자들이 담담하게 받아들여야 할 운명이 아닌가 생각한다. 어쨌든 네빌 브로디는 그래픽 디자인의 새로운 시대를 연 디자이너로서 그 업적이 평가되어야 할 만한 충분한 가치가 있는 디자이너이다.

그렇다고 그가 과거형 인물로서 디자인을 접고 있는 것은 아니다. 그는 여전히 일본, 독일, 미국 등에 클라이언트를 가지고 국제적으로 활동하는 디자이너다.

드리스 반 노튼의 패션 디자인

조형 원리는 어느 디자인 분야라도 동일하게 적용되지만, 그 내용은 디자인 영역에 따라 조금씩 달라진다. 예를 들어 전자제품일 경우에는 비례와 대비같은 원리가 주가 되지만 색의 원리는 그다지 큰 비중을 차지하지 못하는 반면, 패션 디자인에서는 형태보다 색의 원리가 차지하는 비중이 더 크다. 그래서 색의 원리를 설명할 때는 패션 디자인을 사례로 많이 인용한다. 그래픽 디자인에서는 비례, 정리, 대비, 색 등의 조형 원리가 비교적 골고루 중요하게 다루어진다.

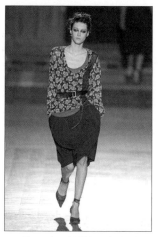

▲ **그림 5-22** | 드리스 반 노튼의 패션 디자인

그림 5-22 드리스 반 노튼(Dries Van Noten)의 패션 디자인에서는 색을 조화시키는 디자이너로서의 감각이 두드러진다. 형태부터 간단하게 살펴보면 상의의 구조는 좌우 비대칭을 이룬다. 오른쪽 부분은 길고 좁은 검은색 면으로 나뉘어 불균형을 이루지만 상의 아랫단의 파란색 면에 의해 기우뚱하게 균형을 잡는다. 목 부분도 비대칭으로 파여 있고 안쪽에 받쳐 입은 파란색 부분이 좁은 면으로 나뉘어서 조형적 포인트가 된다. 검은색 허리띠는 넓은 면의 상의와 하의에 비해 좁은 면으로 대비를 이룸으로써 전체적인 비례를 조형성 있게 만들어 준다.

다음으로 색을 살펴보자. 이 패션 디자인은 상의와 하의가 명도 대비, 채도 대비로 크게 대비를 이룬다. 상의는 비교적 채도와 명도가 높은 녹색과 파란색으로, 하의는 명도가 아주 낮고 채도도 어떤 색인지 알아차리기가 힘들 정도로 낮은 색으로 되어 있다. 명도와 채도가 낮은 색은 무겁고 후퇴해 보이므로 하의에 이런 색상을 사용함으로써 전체 형태는 안정감을 갖는다.

상의는 네 가지 색으로 이루어졌다. 가장 넓은 면은 채도와 명도가 아주 낮은 빨간색에 가까운 바탕색에 녹색 무늬가 들어 있다. 녹색은 중간 정도의 채도이고 명도가 높아서 바탕색과는 명도 대비, 채도 대비, 보색 대비를 이룬다. 안에 받쳐 입은 파란색 옷은 겉옷에 가려서 부분적으로만 보이지만, 파란색은 이 옷에서 가장

채도가 높기 때문에 포인트로서의 역할을 톡톡히 해낸다. 녹색 무늬는 파란색과 잘 어울려 약간의 채도 대비만 보여준다. 허리띠의 검은색은 가장 어두운 색으로 상의의 색들과는 명도 대비를 이룬다.

이렇게 상의에는 명도 대비, 채도 대비, 보색 대비 등이 골고루 중층적으로 이루어져 색의 역동성을 느끼게 해준다. 하의는 저명도와 저채도 색의 가장 넓은 면적으로 이루어져 있어서 상의 색들의 변화를 안정감 있게 받쳐주는 역할을 한다. 다이내믹한 색의 조화에도 불구하고 차분하고 안정된 느낌을 주는 것은 하의의 역할 때문이다.

이처럼 겉보기에는 색과 형태가 복잡해 보이지 않는 디자인일지라도 그 내용을 자세히 분석해 보면 매우 복잡하게 구성되어 있다. 디자인이란 이 같은 복잡한 내용을 단순하게 소화해내는 능력이라고도 할 수 있다.

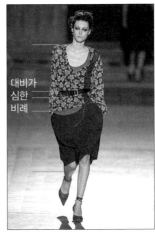

▲ **그림 5-23** | 드리스 반 노튼 패션 디자인의 비례 분석

좋아 보이는 것들의 비밀

조르지오 아르마니의
패션 디자인

조르지오 아르마니(Giorgio Armani)는 세계 최고의 패션 브랜드이자 디자이너다. 아르마니 패션 디자인의 특징은 형태가 뽐어내는 강력한 인상보다는 형태를 빌어 발휘되는 우아하고 기품 있는 분위기에 있다. 아르마니 디자인의 조형적 특징은 조형 요소가 많지 않고 장식적인 부분이 별로 없으며, 중·저채도의 색을 많이 쓴다는 점이다.

형태가 단순해지면 조형적인 재미를 주기가 어렵고 디자이너의 개성이 표출될 수 있는 여지도 적어진다. 이런 단순한 형태를 디자인할 때 디자이너들은 단지 몇 안 되는 조형 요소와 비례, 실루엣만으로 모든 표현을 함축해내야 한다.

아르마니 디자인의 핵심은 선에 있다. **그림** 5-24의 아르마니 정장에서는 단순하고 단아하면서 우아한 곡선의 아름다움이 강하게 느껴진다. 형태가 단순해지면 변화를 줄 수 있는 부분은 비례나 선 밖에는 없다. 선의 인상이 디자인 전체의 인상을 규정하게 되고, 디자인의 묘미도 선에 함축된다. 이 정장의 아름다움도 선에서 우러나온다. 재킷 상단에서 치마를 거쳐 다리에 이르기까지 선의 흐름은 좌우로 천천히 넓어졌다 좁아졌다 하면서 우아한 궤적을 이룬다.

특히 재킷 칼라의 폭을 넓게 유지하면서 재킷 아래까지 내려오게 하기 때문에 **그림** 5-25에서처럼 보라색으로 표시된 두 개의 곡선이 만들어져서 선의 동세를 자연스럽게 강조한다. 여기에 선이 어울리면 곡선의 흐름은 더욱 강해진다. 그래서 이 정장의 첫인상에서 곡선의 흐름이 강하게 느껴졌던 것이다.

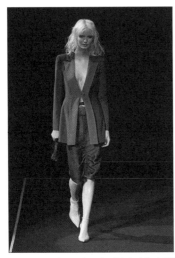

▲ **그림 5-24** | 조르지오 아르마니의 패션 디자인

▲ **그림 5-25** | 조르지오 아르마니 패션 디자인의 비례 분석

단순한 형태와 선으로만 이루어진 디자인에서는 이처럼 약간의 변화만 들어가더라도 조형적 포인트가 된다. 허리띠의 둥근 버클 부분과 바로 그 위의 단추는 비슷한 위치에 모여 있어 시선을 집중시키는 역할을 한다. 옷의 비례를 보면 어깨 부분과 허리 부분 및 재킷의 끝 부분 등에서 폭이 넓어졌다 좁아지는 변화가 전체 선의 흐름과 맞물려서 역동적으로 보인다. 그러나 세로로 나누어지는 비례는 **그림 5-25**의 빨간색 선처럼 거의 비슷하게 나누어진다. 즉 폭에서는 비례의 변화가 많지만 길이에서는 무난해서 차분한 분위기를 유지하는 데 일조한다. 이와 같이 아르마니의 디자인은 표현과 절제의 조화를 통해서 시간의 흐름에 퇴색하지 않고 끝없이 솟아나는 우아한 아름다움을 실현해냈다.

| Note | 우아함, 전통성, 정장이라는 말에 연상되는 디자이너가 바로 조르지오 아르마니다. 아르마니는 이탈리아의 3대 디자이너 중에 한 사람으로 손꼽히는 세계적인 디자이너로서, 심플한 형태에 절제된 우아함이 구현된 디자인으로 유명하다.
그는 원래 의학도였는데 우연히 백화점에서 일을 하다가 패션 분야에 발을 들여놓게 되었다. 늦은 나이였지만 현장에서 패턴과 소재 등에 대한 많은 경험을 하였고, 이런 경험을 바탕으로 하여 지금의 단순하면서도 우아한 디자인을 만들어내었다. 1975년에 자신의 회사를 만들어서 옷을 생산하기 시작한 이래로 세계적인 디자이너로서 자리를 잡게 되었다.

좋아 보이는 것들의 비밀

종묘제례복

종묘제례란 조선시대에 종묘에 제사를 지내던 의식이며, 이때 입었던 옷을 종묘제례복이라고 한다. 그러므로 옷의 디자인은 엄숙하고 단정해야 하며, 왕실 행사의 하나로 거행되기 때문에 기품이 넘쳐야 한다.

디자인 하면 서양의 문물로만 생각하거나 또는 특별한 원리를 공부해야만 하는 것으로 알고 있다. 이런 이유 때문인지 정작 우리 역사에서 성취한 소중한 결과물들을 디자인적 시각에서 객관적으로 파악하는 경우는 많지 않은 것 같다. 그러나 디자인이란 동서고금을 막론하고 옛날부터 해왔던 지극히 보편적인 일에 불과하다.

그림 5-26의 종묘제례복은 세상의 어떤 조형 이론으로 분석해 보더라도 극찬을 아낄 수 없는 수준 높은 디자인이다. 디자인이라는 말 자체가 없었던 시절에도 이렇게 좋은 디자인이 나올 수 있다는 사실은 우리로 하여금 디자인에 관한 여러 가지 선입견을 반성하게 한다. 이 옷의 전체 인상은 차분하면서도 단정하고 고난도의 색채 조화가 이루어졌다. 조형적인 틀, 즉 형태와 색을 중심으로 한 관점에서 종묘제례복을 세밀하게 살펴보면서 그 조형성과 가치를 알아보자.

▲ **그림 5-26** | 종묘제례복

우리의 한복이 그렇듯이 종묘제례복의 실루엣도 위에서 아래로 내려올수록 넓어지기 때문에 우아한 느낌을 주고 조형적으로 안정감을 준다. **그림** 5-27을 보면 머리에 쓴 관은 수직적인 느낌이 강해서 상체의 조형적 느낌을 좁고 길게 유도한다. 목 뒤에서 어깨를 거쳐 손으로 내려오는 부드러운 선은 팔꿈치 근처로 내려올수록 넓어지고 긴 소매를 따라 하의까지 연결된다. 모든 변화의 요소들이 다리 근처로 모아져서 하체 부분의 조형적 비중을 무겁게 한다. 무게가 아래에 모여 있기 때문에 시각적으로 역시 안정되어 보인다.

우리의 한복과 달리 일본의 전통 의상은 위가 넓고 아래가 좁은 역삼각형의 구조이기 때문에 기동성은 좋지만 상대방에게 심리적으로 부담을 주는 형태이다. 특히 사무라이나 쇼군들의 복장은 어깨를 심하게 과장하고 있어서 힘은 느껴지나, 상체의 비중이 부담스럽기 때문에 조형적으로는 불안해 보인다.

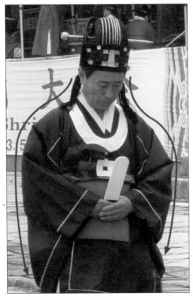

▲ **그림 5-27** | 종묘제례복의 동세

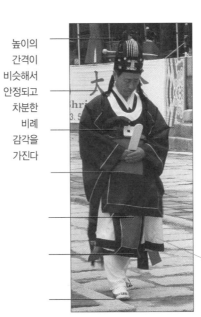

높이의 간격이 비슷해서 안정되고 차분한 비례 감각을 가진다

아래쪽에 변화의 요소가 집중되어서 시각적 무게감이 느껴진다

▲ **그림 5-28** | 종묘제례복의 비례 분석

그림 5-28에서 옷의 면적 비례를 보면, 상의의 좁고 흰 동정이나 단령이 넓고 검은 면과 면적 대비를 이루어 검은색에서 오는 답답함을 상쇄해 주었다. 소매와 하의의 흰색 선은 가늘지만 강한 면적 대비를 이루므로 조형적으로 숨통을 틔워준다. 하의에서는 반대로 넓은 흰색 면에 좁은 검은색 면을 사용하여 반전된 면적 대비를 이룬다. 그 결과 전체 조형적 인상은 제례복으로서의 엄숙함과 구름처럼 가벼운 느낌을 동시에 준다.

색의 조화를 보면, 검은색이 가장 넓은 면을 차지하고 있어 제식에 입는 옷답게

좋아 보이는 것들의 비밀

엄숙하고 안정된 느낌을 준다. 그런데 앞에서 살펴본 것처럼 부분적으로 흰색이 강한 명도 대비를 이루면서 양념처럼 들어가 있기 때문에, 엄숙함으로 자칫 딱딱해질 수 있는 느낌을 어느 정도 부드럽게 풀어준다. 상의와 반대로 하의에서는 아래쪽으로 내려올수록 흰색이 넓어져서 상의의 검은색과 대비된다. 결국 위쪽은 검은색이 아래를 누르면서 엄숙함을 유지해 주고, 아래쪽은 흰색이 주조가 되어 마치 허공에 둥둥 뜬 것처럼 다리 부분을 가볍게 해준다.

종묘제례복은 빨간색에 대한 일반적인 정의, 즉 정열적이고 섹시하고 뜨겁다는 느낌에서 완전히 벗어났다. 단일한 색에 대한 사전적 정의가 얼마나 허술한지 이런 색 조화를 통해 확인할 수 있다.

그런데 여기서 한 가지 놀라운 것은 빨간색을 사용했다는 점이다. 엄숙하고 깨끗한 느낌을 위해서라면 그냥 검은색과 흰색만으로 충분할 텐데, 옷에는 빨간색이 적지 않은 면적으로 들어가 있고 또한 파란색이 부분적으로 들어가서 전체적인 느낌을 더욱 풍부하게 해주어 귀족적인 품위로 안착한다. 빨간색은 검은색과 흰색을 오가면서 색의 분위기를 화사하고 발랄하게 해준다. 보통 빨간색이 들어가면 모든 분위기가 빨간색을 중심으로 수렴되는 경우가 많은데, 여기서는 검은색과 흰색을 뒷받침하면서 귀족적 품위를 구현하고 있다.

검은색 가죽신은 전체적인 색의 조화를 깔끔하게 마무리 짓는다. 면적이 넓지는 않지만 아랫부분의 흰색 톤과 강한 면적 대비를 이루면서 윗부분의 검은색과 함께 어울리며 전체 색 조화를 마무리하는 역할을 한다.

태극기의 조형성 분석

세상에서 이미지가 가장 강하고 사람들의 감성을 오래도록 지배하는 디자인은 무엇일까? 아무리 좋은 디자인이라 하더라도 공간적 · 시간적으로 한계를 갖는다. 요즘같이 매체나 문화의 변화가 빠른 시대에는 더더욱 그렇다. 그러나 세월의 흐름과는 상관없이 국가의 국기는 수많은 사람들을 열광시킨다.

국기는 그 나라의 정체성을 총체적으로 상징하는 대표적인 디자인이다. 우리나라의 태극기는 사괘나 태극 등 상징적인 심오함이 그 어느 나라보다 깊음에도 불구하고 디자인적 평가는 제대로 이루어지지 않았다. 영국이나 미국의 국기 이미지가 수많은 국제 행사에서 세련된 디자인으로 응용되어 만천하에 휘날릴 때, 태극기는 뭔가 딱딱하고 어정쩡한 디자인으로 선보였던 것이 사실이다.

하지만 2002년 월드컵을 계기로 태극기에 대한 일반 사람들의 디자인적 견해는 완전히 바뀌었다. 태극기를 벽에 걸어놓는 것보다 몸에 두르고 보니 너무 잘 어울린다는 것을 알게 된 것이다. 다른 나라의 국기는 몸에 치장을 하면 국기의 표정이 단조로운 데 반해, 우리의 태극기는 접는 방법이나 매치시키는 방법에 따라 표정이 매우 다양하게 변하여 태극기의 조형적 가능성을 발견할 수 있었다. 그러면 과연 태극기는 구체적으로 어떤 조형적 특징을 가지고 있는 것일까?

막혔던 것이 뚫어지는 듯한 시원한 느낌이 들 때 '쿨(cool)하다'는 말을 자주 쓴다. 태극기의 디자인을 설명하는 데 이는 가장 적합한 말인 것 같다.

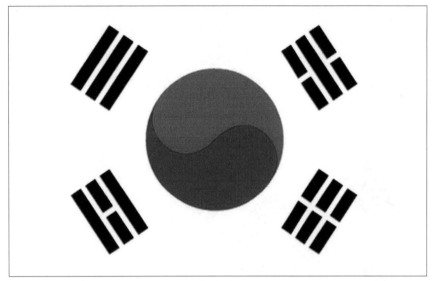

▲ 그림 5-29 | 태극기

그림 5-31처럼 태극을 전면으로 하여 모자를 쓰거나 두건을 말아서 머리에 두르면 강력한 시선 집중의 효과를 낼 수 있다.

▲ 그림 5-30 | 태극

▲ 그림 5-31 | 태극의 부각

태극기의 중심에는 정열적인 빨간색과 시원한 파란색이 모여 원을 이룬다. 삼원색에 속하는 파란색과 빨간색은 시선을 끌기에는 충분히 강하지만, 보색관계는 아니기 때문에 긴장감을 유발하지 않고 우아한 대비를 이룬다. 게다가 전체 형태가 곡선으로 이루어졌기 때문에 조형적인 인상이 부드럽다.

검은 사괘의 형태는 태극기를 접거나 말았을 때 또는 바지나 치마에 길게 둘러 괘 모양이 둥글게 말아지면 흰색 면이 바깥으로 확대되면서 전체 이미지가 상당히 쿨해진다. 태극기에서 흰색은 상당히 중요한 역할을 한다. 특히 빨간색 셔츠와 매치될 때는 강한 빨간색이 가지는 답답한 느낌을 상쇄해 주어서 전체적으로 세련된 이미지가 구축될 수 있도록 해준다.

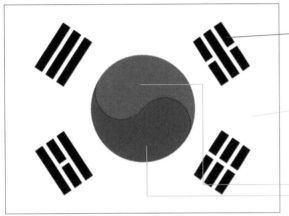

검은색 막대 모양의 사괘는 넓은 흰색 면과 면적 대비를 이룬다. 비스듬히 기울어 있기 때문에 형태의 포인트 역할을 하기도 한다. 전체적으로 좌우대칭형이나 부분적으로는 좌우대칭이 아니기 때문에 엄숙하면서도 딱딱해 보이지 않는다

태극기의 많은 조형 요소들은 넓은 흰색 바탕을 가지고 있기 때문에 안정되어 보인다. 이는 깨끗하고 우아한 기품을 발산하는 원인이기도 하다

보색만큼 강렬한 대비를 이루는 것은 아니지만 그에 못잖은 원색 대비를 이루고 있다. 보색 대비의 강렬함이 다소 가벼운 느낌을 주는 데 비해, 안정되고 기품이 흐르는 대비를 보여주고 있다

▲ **그림 5-32** | 태극기의 조형적 분석

태극의 파란색은 태극기에서 시원하면서도 우아한 이미지를 구축해 주는 중요한 요소이다. 때로 이 파란색은 태극기에 귀여운 이미지를 심어주기도 한다. 파란색이 보이게 적절하게 접은 태극기는 태극기의 권위를 한없이 실추시킬 정도로 귀엽기까지 하다.

▲ **그림 5-33** | 괘와 흰색 바탕의 어울림

▲ **그림 5-34** | 태극기에 귀여움이 더해진 예들

좋아 보이는 것들의 비밀

동양사상의 심오한 철학을 담고 있는 태극기에는 이처럼 많은 조형 원리가 녹아 있다. 지난 월드컵에서 확인했듯이 태극기의 모습은 무궁무진했고 온 국민들도 놀랄 정도였다. 디자이너들도 미처 파악하지 못했던 그런 엄청난 가능성들이 일상적으로 대했던 평범한 태극기 안에 내재되어 있었던 것이다.

어디 태극기뿐이겠는가? 아직도 우리 주위에는 선입견에 묻혀서 빛을 발하지 못하는 디자인들이 얼마나 많은지 모른다. 이런 것들을 하나 하나 따져서 가능성 있는 조형으로 등재시키는 일도 디자인 공부를 하는 사람들이 해야 할 의무다. 그러므로 평소에 사물의 조형성을 잘 살펴 관찰하는 노력이 무엇보다 필요하다.

21세기, 새로운 디자인의 미래를 열다

이제 디자인을 한다고 해서 무조건 인정받던 시대는 지난 것 같다. 지금까지 디자인은 매우 유망한 직업으로서 괜찮은 대접을 받아왔다고 할 수 있다. 이유는 알 수가 없지만 디자인을 한다고 하면 많은 사람들이 돈도 잘 벌고, 화려하고, 첨단을 달리는 것처럼 생각했다. 순수미술이나 만화, 음악과 같은 분야에 비한다면 적어도 디자인에 대해서만큼은 우호적인 분위기였다. 아마도 디자인이 기술이나 경제, 산업, 상품 등 자본주의 사회의 굵직한 흐름과 직접적으로 관계되어 왔다는 점과 무엇보다도 디자인의 화려한 외관이 디자이너에 대한 좋은 환상을 만들었을 것이다. 그렇다고 하더라도 변호사나 의사와 같은 전문직이 아니면서도 이렇게 디자인을 한다는 것만으로 존중받는 직업도 없을 것이다. 아무튼 디자이너는 현대 사회에서 인정받는 직업으로서 확실한 영역을 구축하게 되었고 사람들에게서 꾸준한 인기를 얻고 있었다.

사실 우리나라의 디자인 환경은 지금까지 그리 나쁘지는 않았다. 6, 70년대 산업 개발 시기에는 개발의 과정이었기 때문에 디자이너의 역할이 분명했었다. 그리고 8, 90년대의 소비사회로 전환되는 과정에서는 디자인에 대한 사회적 수요가 폭주하는 바람에 디자이너들이 가장 활발하게 활동할 수 있었다. 90년대 말에서 2000년대까지는 갑자기 등장한 인터넷과 그에 따른 디자인 수요가 대단했기 때문에, 인터넷을 중심으로 한 디자인이 가열차게 발전할 수 있었다. 지금까지는 이렇게 디자인에 대한 사회적 수요가 증가하는 상황이었기 때문에 실력이야 어찌 되었든 적어도 디자인을 하면 취업 걱정은 없었다. 덕분에 디자인에 입문하는 사람들은 갈수록 증가했고 디자인을 가르치는 학과도 점점 늘었다. 급기야 디자인을 전공하지 않은 사람들을 취업시키기 위한 직업교육 기관들도 많이 생겨서 디자인을 직업으로 하는 사람들의 수는 한없이 늘어났다.

그러나 끝없이 이어질 것 같던 디자인 분야의 탄탄대로는 이제 거의 끝이 보이고 우려하던 위기 상황들도 서

서히 나타나고 있다. 무엇보다도 디자인 전 영역에 걸쳐서 취업의 기회가 줄어드는 것이 가장 큰 문제다. 그동안 취업 문제만큼은 큰 걱정거리가 아니었다. 오히려 사회적 수요에 대한 공급이 더 큰 문제였기 때문에, 많은 대학에서 디자인학과를 신설하거나 확대하여 많은 디자인 인력을 배출하는 데 주력했었다. 그 결과 80년대 후반 이후로 디자인 전공학과의 수는 거의 10여 배나 증가하였고, 거기서 배출되는 디자이너의 수도 한 해에 3만여 명에 이를 정도가 되었다. 전공을 하지 않은 사람들이 디자인을 하는 경우까지 생각하면 그 수는 정말 어마어마하다. 한때 웹 디자이너들은 거의 한 달에 만 명씩 배출되었다고 하니, 사람 수로만 보면 거의 세계 최고라고 말할 수 있겠다. 그런데 이제는 이렇게 많은 디자이너의 수가 사회적인 부담이 되고 있다. 디자이너의 수와 더불어서 디자인의 경제적 수익성도 어려움에 직면하고 있다. 쉬운 예를 들자면, 초창기에 웹 디자인이나 컴퓨터 그래픽 디자인을 하던 사람들은 적지 않은 경제적 수익을 올렸다. 하지만 지금은 디자인 수익성이 나날이 줄어들고 있는 추세다. 디자인을 둘러싼 양적 경쟁이 치열해질수록 디자인을 통해 벌어들일 수 있는 수익이 줄어드는 것은 쉽게 예측할 수 있는 사실이다. 아마도 이런 현상은 다른 디자인 영역으로 확대될 것이다. 따라서 디자이너는 경제적으로 수익성이 높을 것이라는 선입견도 이제는 수정될 때가 된 것 같다.

컴퓨터와 같은 도구의 발달이 디자이너의 능력을 평준화시켜버린 것은 디자이너들이 직면한 또 하나의 어려움이다. 컴퓨터는 디자인이라는 전문적인 일을 대단히 쉽고 편리하게 만들어 주었다. 그 결과 이제는 디자이너가 아니더라도 누구나 쉽게 디자인을 할 수 있게 되었다. 포토샵이나 일러스트레이터는 거의 모든 사람들에게 상식적인 프로그램이 되었고, 고등학생들도 웬만한 디자인을 스스로 처리하는 정도에 이르렀다. 디자인의 전문성을 더욱 강화시켜 줄 것 같았던 컴퓨터는 오히려 디자인을 보편화시키고 있는 것이다. 컴퓨터가 등장할 때만 해도 컴퓨터가 디자인의 유토피아를 가져다

줄 것처럼 떠받들던 디자이너들은 이제 컴퓨터에 의해 자신의 위치를 위협받게 되었다.

산업 구조의 변화 또한 디자이너들을 더욱 어렵게 만드는 요인이 되고 있다. 무조건 많이 생산하여 싸게만 팔았던 우리나라의 산업은 더 이상 그런 패턴으로 유지될 수 없는 상황에 직면하였고, 중국과 같이 인건비가 싼 나라의 등장으로 인해 한국의 산업은 새로운 패턴으로의 전환이 절실해졌다. 거기에 국내 인건비의 상승은 많은 기업들로 하여금 값싼 노동력을 찾아서 외국으로 눈을 돌리게 만들었다. 따라서 기업의 후원에 100% 기대고 있었던 디자인 분야는 대단히 심각한 타격을 입고 있다. 가장 먼저 제품 디자인과 같은 공업 디자인 분야가 결정타를 맞고 있지만 앞으로 피해를 미칠 영역은 꾸준히 늘어날 것이다. 게다가 고부가가치 산업으로 이전하려하는 국내 기업들은 대부분 중요한 디자인을 해외의 유명한 디자이너에게 맡기고 있다. 이미 인지도가 높은 디자이너들을 활용하게 되면 기업의 활동을 고부가가치화하는 데 훨씬 효과적이기 때문이다. 자기의 개성을 자제하면서도 어떻게든 대중들과 기업이 원하는 쪽으로 디자인을 집중했던 디자이너들은 이런 대목에서 좀 황당해진다. 사실 한국 사람들의 타고난 조형 감각은 다른 어느 나라 사람들보다도 뛰어나다. 하지만

이제껏 학교나 업계에서는 개성이 있는 디자이너를 원하지 않았다. 그저 빨리 생산해서 빨리 팔 수 있는 속도전에 능하며 고분고분한 디자이너를 원했고 그러한 디자이너가 디자이너의 본래 자질인 것처럼 유통되었다.

많은 디자이너들이 학교와 사회를 통해서 디자이너란 원래 그렇게 자신의 개성을 자제하고 사회와 소비자에 헌신하는 것으로 알고 있었다. 하지만 정작 산업이 고급화되는 시점에 이르러서는 산업 역군으로서의 디자이너들은 점점 외면당하고 있다. 많은 자동차 회사들은 외국에 디자인 지사를 두어 대부분의 디자인을 의지하고 있고 국내의 디자이너들은 협동 작업이라는 명분하에 부분적인 일만 처리하고 있다. 전자제품도 별반 다를 것이 없는 것으로 알고 있다. 어떤 경우에는 아예 해외의 유명한 디자이너나 디자인 회사에 맡겨서 디자인의 질을 높이고 있다.

필립 스탁과 같은 외국 유명한 디자이너들이 국내의 기업들과 일하는 것은 이제 흔하게 되었고, 세계적으로 유명한 건축가들의 건물도 주변에서 자주 볼 수 있게 되었다. 잡지에서나 볼 수 있었던 국제적인 프로 디자이너들의 활동을 실시간으로 목격할 수 있게 되었다는 점은 새롭고 유익한 자극으로 받아들일 수 있겠지만

좋아 보이는 것들의 비밀

그동안 산업 역군으로서 디자인을 위해 밤낮으로 헌신해 왔던 국내 디자이너들을 생각하면 그리 마음이 편하지는 않다. '토사구팽(兎死狗烹)'이라는 말이 머릿속에서 맴도는 것은 그러한 이유에서다. 그러나 무엇보다도 오늘날 직면한 가장 큰 문제는 디자인을 둘러싸고 있는 외부의 문제가 아니라 디자인의 내부 문제 즉 디자이너들의 실력에 관한 것이다. 사실 국내 디자이너들이 자신의 실력을 대외적으로 평가받고 그에 따라 세계적인 인지도를 획득한 적은 거의 없다. 정확히 말하면 우리나라 산업의 흐름이 디자이너들에게 유리했을 뿐이라고 말할 수 있다. 외국의 경우는 좀 다르다.

'바우하우스(Bauhaus)'는 제1차 세계대전 후 폐허만 남은 독일에서 탄생하여 향후 세계 디자인 역사에 길이 남을 업적을 만들었다. 제2차 세계대전으로 경제나 산업이 완전히 괴멸된 상태에서 이탈리아를 부흥시킨 것 또한 전후 이탈리아 디자이너들의 활약이었다. 그들은 단지 자신들이 먹고 사는 문제뿐 아니라 국가의 위기 상황을 앞장서서 해결했다. 그들의 업적은 오늘날에도 여전해서, 이탈리아는 지금까지도 세계에서 가장 뛰어난 디자인 왕국을 이루고 있다. 직업으로서 디자인이 등장한 것은 1930년대 미국의 대공황 때부터다. 불황을 타개하기 위하여 탄생한 디자인은 미국의 산업이 힘들었던 시절에 큰 역할을 하였다. 이처럼 디자인은 어려운 시절을 극복하는 데 있어서 발군의 역할을 수행해왔다. 역사적으로 볼 때 디자인은 불황의 해결사였지 불황의 피해자는 아니었다. 분명한 자기 실력으로 무에서 유를 창조하는 데 앞장서 사회에 힘을 불어넣었던 것이 바로 디자인이다. 이런 점은 현재 한국 디자인계에 시사하는 바가 매우 크다.

한국의 디자인은 앞에서 살펴본 예와는 달리, 산업의 발전기에 산업적 요구에 따라 편승한 면이 많다. 그러다 보니 대개 '디자인 활동'이라는 자신의 능력으로 산업이나 사회를 리드하기보다는 기업이나 소비자의 영역 안에서 요구되는 사항을 충족시켜 주는 쪽으로 방향을 맞추었던 것 같다. 따라서 디자인의 구체적인 활동은 대개 상품의 외형을 마무리하는 정도에 그치거나 소비자를 위한 시각적 서비스에 급급한 면이 많았다. 그러다 보니 디자인만으로 또는 디자이너들이 단독으로 진검승부를 벌일 기회도 별로 가지지 못했던 게 사실이다. 국내 대기업이 생산한 핸드폰이 디자인상을 타고 세계적으로 명품 대접을 받는다고는 하지만, 그것이 순수하게 디자인 때문인지 기술력 때문인지는 좀 살펴볼 필요가 있다. 다만 한국 디자인에 대한 카림 라시드의 다음과 같은 말은 이 대목에서 큰 참고가 될 것이다.

"대부분 경쟁력을 갖췄지만 너무 안전하다. 시적이고 미학적인 면이 부족하고, 현재 제품 환경의 새로운 패러다임도 찾아보기 힘들다. 이런 보수적인 사고방식은 성장에 도움이 되지 않고 모방주의에 편승할 소지가 있다. 다른 나라의 브랜드뿐만 아니라 서로의 브랜드와도 결별해야 한다. 새로운 언어, 새로운 의미 체계, 새로운 미학, 소재, 행동주의적 접근법을 찾아야 한다. 제품에서 나타나는 인간적인 면에서도 정서와 유머를 발견하기 힘들어 하이테크 제품의 경우 단명할 수밖에 없다. 자체 생산라인에서 이 시대를 관통해 흐르는 정신을 포착해야 한다."

<div align="right">카림 라시드(Karim Rashid)</div>

우리나라 디자인의 다소 소극적인 모습은 디자인 교육에서도 비슷한 양상을 보인다. 디자인 교육은 대부분 '산업'이라는 주어진 상황에 얼마나 무리 없이 적응하는가에 맞춰져 있었다. 그러다 보니 디자이너의 개인 역량을 바탕으로 새로운 영역을 개척하는 돌파력은 오히려 제한되는 경우가 많고, 항상 외부 상황의 변화에만 민감한 그런 모습을 자주 보여왔다. 예를 들어 웹 디자인이나 컴퓨터 관련 디자인 분야가 붐을 일으킬 시기를 생각해 보면 얼마나 시대를 예측하는 안목이 전략적이지 않고 조건반사적이었는지 알 수 있다. 세상이 전부 컴퓨터로 가득 찰 것처럼 모든 사람들이 부산을 떨었지만 수년이 지난 지금은 어떠한가? 100년 대계는 몰라도 10년 앞도 보지 못한다면 좀 문제가 있다. 산업적 환경

에 단순 맞춤으로 대응해 왔던 우리나라 디자인 교육의 문제점은 언제부터인가 외국에서도 유명해졌다. 홀란드의 말을 통해 살펴보자.

"아시아 전체 특히 한국에서 디자인을 공부하는 학생들은 선생님을 열심히 흉내 내거나 심지어는 선생님의 작품을 그대로 모방하기까지 한다. 미국에서 그런 행동을 한다면 규칙 위반으로 처벌받을 일이다. 그들은 기술과 근면을 강요당한다."

<div align="right">홀란드(D. K. Holland)</div>

디자인 자체의 경쟁력이나 전망을 만들어내려는 의지가 없이 모든 교육의 실마리를 외부에 둔다면, 디자인은 항상 시대에 수동적으로 반응할 수밖에 없다. 그것은 결국 유행이나 사회적 추세를 빙자한 모방으로 귀결될 뿐이며 효율성이 없는 노력만을 투여하게 되어 결국 디자인의 경쟁력을 제대로 갖추기 어렵게 된다. 우리나라 디자인이 얼마나 경쟁력이 약한지는 세계적으로 내세울 만한 디자이너가 거의 없다는 것만 보아도 알 수 있다. 적어도 디자인을 좀 한다고 하는 나라에서는 국제적으로 내세울 수 있는 디자이너들이 각 방면에 수두룩하다. 가까운 일본만 하더라도 줄잡아 그런 디자이너들이 200여 명이나 된다고 한다. 건축가 '안도 타다오'나 패션 디자이너 '이세이 미야케', '요지 야마모토', '다

카하다 겐죠' 등이 대표적인 디자이너다. 그 외에도 각 방면에 굵직굵직한 디자이너들이 포진해 있다. 프랑스나 이탈리아에는 디자인의 대가들이 더욱 많다. 너무나 유명한 '필립 스탁', '르 꼬르뷔제', '장 폴 고티에', '샤넬', '입생 로랑'과 같은 프랑스 디자이너들은 물론 '베르사체', '에토레 소트사스', '알레산드르 멘디니', '쥬지아로' 등과 같은 이탈리아 디자이너들은 거의 국가를 대표하는 상징이 되다시피 하는 사람들이다. 독일이나 북유럽, 홍콩에도 그러한 디자이너들이 수두룩하다.

하지만 우리나라로 시선을 돌리면 스산해진다. 우리나라의 문화 전체가 디자인처럼 경쟁력이 떨어진다면 문화적 후진성을 핑계로 삼을 수도 있다. 하지만 미술이나 음악, 영화 등의 분야에서 우리나라는 이미 세계적인 인재들을 배출했다. '백남준', '조수미', '정명훈', '장영주', '임권택', '박찬욱', '김기덕'과 같은 예술인들은 이미 세계적인 거장의 반열에 올라 있다. 심지어는 음악 프로그램에나 나오던 아이돌 가수마저도 세계적인 명성을 만들어 나가고 있다. 하지만 디자인 분야는 지금까지도 안타까운 사정에 들어 있다. 사실 우리나라 디자인 환경은 디자인 인구로만 본다면 세계 최고에 육박한다. 하지만 이렇게 많은 디자이너들이 있으면서도 거의 한 사람의 세계적인 디자이너를 생산해내지 못하고

있다는 것은 문제를 넘어서서 미스터리에 이른다. '소의 발로 쥐를 잡는다'는 말도 있는 것처럼 이렇게 많은 디자이너들 중에서 어떻게 우연의 일치로라도 세계적인 디자이너가 한 사람도 안 나올 수 있을까?

우리나라에서 디자인을 둘러싸고 있는 지금의 상황을 보거나 그동안 축적해 온 디자인의 경쟁력을 볼 때, 앞으로 모든 디자인이 환한 미래를 맞이할 것이라는 전망은 할 수가 없다. 그러나 분명히 말할 수 있는 것은 지금까지와 같이 그저 디자인을 전공하면 취직이 되고 적당한 수익을 올리면서 편하게 살 수 있는 시대는 다시 반복되지 않을 것이라는 점이다. 이것을 상황이 나빠졌다고 이해하는 것은 그리 바람직하지 않은 것 같다. 다른 나라의 경우, 대부분 디자이너들이 스스로 디자인 상황 혹은 전망을 개척해 나갔기 때문이다. 사회적인 명성이나 경제적 성취들은 모두 디자이너들이 좋은 디자인을 만들어내서 얻어진 것이지, 우호적인 사회적 인식에 의해 덤으로 주어진 것은 아니었다. 이렇게 본다면 디자인에 대한 우호적인 사회 분위기나 디자인을 한다는 것만으로 취직 걱정을 안 해도 되었던 과정이 오히려 정상적이지 않았다고 보아야 한다.

그렇다고 앞으로 변화하는 상황이 모든 디자이너들에게 어두운 앞날을 예견한다고는 볼 수 없다. 역사적으로 불황일수록 디자인이 빛을 발하는 기회가 많이 생기듯, 실력 있는 디자이너들에게는 오히려 기업이나 소비자의 성향에 상관없이 자신의 실력을 최대한 발휘할 수 있고 거기에 따른 충분한 보상을 받을 수 있는 상황이 전개된다고 볼 수도 있다. 어쩌면 이제부터 디자인의 진검승부가 시작되는 역사적 전환점이라고 볼 수 있을 것이다. 따라서 지금부터 디자이너들은 정신을 바짝 차리고 남이 도저히 따라올 수 없을 정도의 디자인 능력을 쌓는 데 모든 노력을 기울여야 할 것이다. 앞서 말한 것처럼 디자이너 자신의 경쟁력을 먼저 확보해 놓지 않고서는 어떠한 외부적 상황을 탓할 수가 없다. 디자인 능력만 뛰어나다면 모든 상황적 변화는 디자이너를 규정하는 변수가 아니라, 디자이너를 둘러싸고 있는 특수한 상황에 지나지 않을 것이다. 이렇게 되면 디자이너는 항상 상황을 제어할 수 있고, 모든 상황을 자신에게 유리하도록 이끌어낼 수 있을 것이다.

디자이너의 능력을 구성하는 가장 중요한 요소들은 조형 능력이나 창의력이다. 그러나 디자이너에게 요구되는 가장 중요한 덕목이라고 한다면, 자기가 하는 일을 사랑하고 즐기는 것이라고 하겠다. 《논어》에도 좋아하는 것보다도 즐기는 것이 더 좋다고 했고, 2002년 월드컵 당시 히딩크 감독은 선수들에게 축구를 즐기라고 주문하였다. 자기가 하는 디자인에서 무한한 즐거움을 얻을 수 있는 사람만큼 디자인을 잘할 수 있는 사람은 없을 것이다. 즐거운 일이기에 자신의 모든 시간과 노력을 아낌없이 쏟아 부을 것이기 때문이다. 아무쪼록 즐겁게 디자인을 하는 사람들에게 밝은 영광이 함께 하기를 기대한다. 어두운 먹구름이 또한 그들의 앞길에 같이 하기를 기대한다. 어두운 먹구름이야말로 디자이너를 강하게 만들 것이고, 뒤이어 찾아올 밝은 영광을 더욱더 밝게 해줄 것이기 때문이다.

찾아보기

가

'구-고-현'법 70
가산혼합 251
각선미 71
감각 40
감산혼합 251
검은색 245
고딕 양식 103
고전주의 회화 75
곤충의 수학적 비례 63

나

나이키 광고 310
난색 274
네빌 브로디 310
노란색의 인접색 214

다

대륙 횡단 컨테이너 트럭 290
대비 184
대칭 구조 139
동양화의 구조미 84
두바이 오페라 하우스 306
드리스 반 노튼의 패션 디자인 315
디자인의 전문화 30

라

루이지 꼴라니 38, 290
르 꼬르뷔제 101, 173

마

마르셀 반더스 38
마크 디자인 110

맥도날드 홈페이지 디자인 277
면적 대비 194
명도 228
명도의 단계 233
몬드리안 172
몸매의 조형적 아름다움 73
무채색 섞기 259
미적 판단 44
밀로의 비너스 67

바

바로크 건축 104
반복 구조 133
밝기의 역할 241
배색 원리 265
뱅 앤 올룹슨 101, 115, 164
변화와 통일 144, 194
보색 대비 220
보색 섞기 259
복잡한 형태의 비례 173
비대칭 구조 144
비례 160
비례를 보는 안목 163
비례를 잡아가는 과정 176
비례의 원리 161
비슷한 형태의 대비 185
빨간색의 인접색 211

사

사부아 빌라 106, 172
산과 능선의 곡선미 51
삼각형으로 면 나누기 169
삼원색 206
삼원색의 명도 단계 235

찾 아 보 기

색 202

색상환 206

색의 어울림 272, 277

색의 인지 과정 204

서로 다른 형태의 대비 190

서예 85

선의 비례 162

소묘 111

손가락의 비례 69

수학과 비례 166

수학의 논리 체계 68

스기우라 고헤이 298

스트림라인 53

시각적 인지 과정 43

식물 59

신발과 스타킹 광고 278

아

아르누보 양식 61

아우디 101, 196

아이폰 94

안나 G 224, 303

알레산드로 멘디니 224, 303

애프터랩 홈페이지 디자인 296

액자 12

얼굴 비례 167

에스프리의 패키지 디자인 278

여체의 동세 72

역동적인 구조 154

오방색 207

의자 디자인 280, 287

인접색 210

인체 비례 67, 167

자

자동차 디자인 91

자연 50

자하 하디드 306

저녁노을 55

저녁노을의 색상 대비 56

저채도 259, 262, 265

전문성 36

전문성의 구조 39

조르지오 아르마니 317

조선백자 54

조형 감각 41

조형 요소 연결 119, 120

조형 원리 41

조형의 중요성 36

종묘제례복 319

주변 사물 46

중채도 259, 262, 265

지각 30, 44

직선 네 개로 면 나누기 171

차

채도 250, 254

채도 떨어뜨리기 259

채도 분별하기 262

채도의 단계 255

추상미술 79

카

카스텔 바작 115, 224

캐리커처 110

캐릭터 디자인 112

키르히너 211

좋아 보이는 것들의 비밀

찾 아 보 기

타

타리나 타란티노 홈페이지 디자인	282
태극기의 조형성	322

파

파란색의 인접색	217
패션 디자인	279
편집 디자인	39, 195, 298
프랙탈 구조	60
피보나치 수열	60
픽토그램	110
필립 스탁	37, 287

하

한옥 지붕	53
핸드폰의 비례미	94
형태	99, 101
형태 대비	185
형태 정리	101
형태의 어울림	122
형태의 정리정돈	99
홈페이지 디자인	89, 277, 282, 296
흑백의 명도 단계	234
흰색	244